黃棣才 著

圖說香港歷史建築

Illustrating Hong Kong Historical Buildings

1946-1997

中華書局

HONGKONG HILTON

圖説香港歷史建築
1946-1997

□ 責任編輯：黃懷訢
□ 裝幀設計：高 林　黃希欣
□ 圖　片：黃棣才
□ 排　版：時 潔
□ 印　務：劉漢舉

□ 著者
黃棣才

□ 出版
中華書局（香港）有限公司
香港北角英皇道 499 號北角工業大廈一樓 B
電話：(852) 2137 2338　傳真：(852) 2713 8202
電子郵件：info@chunghwabook.com.hk
網址：http://www.chunghwabook.com.hk

□ 發行
香港聯合書刊物流有限公司
香港新界荃灣德士古道 220-248 號
荃灣工業中心 16 樓
電話：(852) 2150 2100　傳真：(852) 2407 3062
電子郵件：info@suplogistics.com.hk

□ 印刷
美雅印刷製本有限公司
香港觀塘榮業街 6 號 海濱工業大廈 4 樓 A 室

□ 版次
2021 年 7 月初版
© 2021 中華書局（香港）有限公司

□ 規格
16 開（214 mm × 284 mm）

□
ISBN：978-988-8759-31-6

目 錄
CONTENT

陳天權序
PREFACE

HONGKONG HILTON

歷史建築是城市的獨特標記,展示前人生活,反映地方文化,從中可以認識往日歲月,加強我們對香港的歸屬感。但城市不斷發展,許多有價值的建築物逐漸消失,即使不被拆卸,也可能改頭換面,偏離原來樣貌。不存在的建築物只能看舊照片緬懷,追憶一鱗半爪。

最近歷史建築保育再度成為大眾關注話題,盡早記錄是民間唯一可做的方法,除了搜集資料,亦要全方位拍照,記錄每一細節。但現今許多歷史建築不是經歷重修、改建,就是被新冒出的大廈遮擋,難以一窺全貌。十年前我看見黃棣才博士著寫的《圖說香港歷史建築:1897-1919》,竟運用電腦 EXCEL 將歷史建築原貌繪製出來,讓我們欣賞到完整的立面設計與細部裝飾。書中還輔以現今照片和文字解說,一目瞭然。

香港很少人像黃棣才博士那樣醉心研究歷史建築,他不但勤於翻查資料,親到現場拍照,還搜集和參考來自不同渠道的大量舊相,了解已拆建築物的面貌。我最初認識黃博士,除了閱讀他的著作,也瀏覽他以 Richard Wong 名字在社交媒體創立的「香港文物 Hong Kong Heritages」專頁。他整理無數零零碎碎的舊照,加以悉心鋪排,在網上分享,使我們得知城市的古今變遷。

黃博士不是建築師或測繪員,卻利用教學工餘時間繪製了上千幅建築繪圖,為歷史地標留下珍貴記錄,讓市民尋回舊日回憶,亦可供文物修復者參考,或給有關機構收藏。在 2012 年和 2015 年,黃博士按建築物的年份再出版《圖說香港歷史建築》第二冊和第三冊,涵蓋更多戰前樓房,當中不少已經拆卸。這類建築繪圖書籍不但在香港獨一無二,在世界各地亦甚少見,因此我一一購買,並擺放在書櫃當眼處,作為經常翻閱的參考書。我曾見過有地區導賞員借用《圖說香港歷史建築》的繪圖,向參加者介紹不再屹立原址的建築物,比空談更能引起大眾興趣。

今得悉黃博士將出版第四冊,亦是此系列的終結章,主要展示 1946 年至 1997 年之間的歷史建築,

設計上有現代主義如香港中文大學早期校舍，裝飾藝術風格如舊中國銀行大廈，包浩斯風格如大會堂，種類則包括學校、教堂、醫院、交通設施、政商建築、戲院、酒店和屋邨等。相信不少人曾經進入或享用過某些建築物，留下了一些印象，但對它們背後歷史和設計特色又知多少呢？這本書正好給予答案。

陳天權
歷史建築研究者
2021 年 6 月

自 序
PREFACE

　　香港是中國初期進行西式都市化的自由港，西方學術文化、宗教、法治、城市規劃和經濟模式等紛至沓來，成就了這個國際中西文化交匯之都，開埠至今踏入180週年了。上世紀90年代，社會各界開始留意本土歷史、環境保護和文物保育，然而在急速的都市發展下，大部分文物與建築早已湮沒，相關的歷史亦模糊不清。

　　文物保育是環境學其中一環，筆者從事生態、環境和文物保育研究和教育，過程中明白人和事不能永存，但紀錄卻能讓物事永續流傳的道理。二十年來走遍香港各地，從不同角度拍攝所有歷史建築，並參考六十多萬張香港舊照片，搜羅的資料圖書逾千部，像砌圖一樣將零碎的影像組合，再運用 Excel 繪畫建築繪圖，展現香港開埠至今所有重要建築物的完整面貌，至今已繪製了 1,068 座建築，包括了筆者的母校、以往參與和崇拜的教堂、工作和居住地方，並對其相關的歷史和人事進行考證和記錄。部分建築繪圖曾作公開展覽，亦得多間院校、公司團體如香港上海滙豐銀行、雅邦規劃設計有限公司、利安顧問有限公司、香港上海大酒店、香港大學、香港中文大學等垂青，借用作展覽或其他用途，或索取收藏。

　　本書是繼《圖說香港歷史建築 1841－1896》、《圖說香港歷史建築 1897－1919》和《圖說香港歷史建築 1920－1945》後，同系列的第四冊，展現

1946 至 1997 年間香港的西式建築物共計 120 項，從相關年代的 344 幅建築繪圖中選出了 281 幅，另加 79 幅相關的戰前建築繪圖，合計 360 幅——但只有 173 座建築仍然保存。每篇以建築物名稱為主題，內容由建築物的結構繪圖、設計導賞、歷史掌故、發展檔案，以及建築物或其位置現貌的照片組成，力求精簡扼要地指出各建築物的歷史意義和風格，以及相關的人和事，讓大家在欣賞建築之美的同時，了解香港歷史面貌和城市規劃發展。由於舊照片的版權問題複雜，本書未能附上相關舊照，有意者可登入 Facebook 專頁「香港文物 Hong Kong Heritages」（https://www.facebook.com/HKHeritages/）參考舊照。

　　本書選取建築物的原則，是着重於已消失的、體現時代風格的、具代表性的、獨特性及相關重要人事五項，冀能完整地展現香港歷史建築原貌的同時，展現香港歷史。有關香港西式建築物的發展，介紹如下：

　　香港西式建築發展大致可分為四個時期，期間受中國內地動盪的局勢影響至大，當時大量華人和資金因避亂遷至當時為英國殖民地的香港這一個避風港。但由於香港土地有限，而大量人口遷入，隨之延伸的大規模開山填海工程，便使社區發展和建築分出了年代界線。

　　首階段大約介乎 1841 年香港開埠至 1896 年間，即西環至中環新填海土地上新一代建築物完成之前。政府和軍部建築承襲英國的一套，按照「模

式手冊」（Pattern Book）建造，如仿照帕拉第奧（Palladian）風格建造的旗杆屋（1846 年）、天文台（1883 年）和尖沙咀水警署（1884 年）等。西式建築主要為二至三層高的柱廊式或拱券遊廊式設計，發展地區以中上環和灣仔為主，代表建築有聖約翰座堂（1849 年）、聖保羅書院（1848 年）、渣打銀行（1871 年）、維多利亞書院（1889 年）、大會堂（1869 年）、香港上海滙豐銀行（1886 年）、鐵行（1881 年）、聖母無原罪教堂（1888 年）、皇座樓（1890 年）、香港大酒店（1892 年）等。19 世紀末的維多利亞城，範圍包括西端的堅尼地城至東端的銅鑼灣，南端至堅道一帶。維多利亞城以外各區，除薄扶林外，僅以警署為西式建築。建築師事務所如巴馬丹拿（Palmer & Turner）和李柯倫治（Leigh & Orange，今稱利安顧問有限公司，內文以「利安公司」稱之），要到 1870 年代才告出現。1888 年山頂電車啟用，加速了山頂區西式建築的發展。

　　第二階段大約介乎於 1897 年中區填海工程至 1919 年灣仔填海工程啟動之間。1903 年中區填海工程完成，得出德輔道中以北至干諾道中一帶的土地。該處開始出現以古典文藝復興式為主的洋行建築和官方建築，代表建築有香港會所（1897 年）、皇后行（1899 年）、太子行（1904 年）、亞歷山大行（1904 年）和高等法院（1912 年）等。由於電力的

使用和升降機的引入,洋行高度增加至六至七層,而半山範圍則擴展至堅尼地道、干德道和般咸道一帶。般咸道一帶為富裕華人的住宅區,建有學校和教堂,如香港大學(1912年)、聖士提反書院(1903年)和禮賢會堂(1914年)等。干德道和堅尼地道一帶為洋人住宅區,西式建築有雲石堂(1902年)和德國會(1902年)等。港府於1903年豎立多塊刻有「維多利亞城1903」字樣的界石,確立維多利亞城「四環九約」的範圍。1904年港府又訂定「山頂區保留條例」,把山頂劃為洋人住宅區,現存西式建築有明德醫院(1907年)和法國領事官邸(1878年)等。1894年太平山區爆發鼠疫,港府制定更嚴格的公共衛生及建築條例,對新建樓宇和街道有了明確的規定;太平山區住宅更因鼠疫在1894年重建,代表建築有中華基督教青年會(1918年)、中華公理會堂(1901年)和香港細菌學院(1906年)等。九龍方面,尖沙咀被開闢為歐人住宅區,建有西式住宅、教堂和公共建築,如玫瑰堂(1905年)、聖安德烈堂(1905年)、尖沙咀街市(1911年)和九龍英童學校(1902年)等。九廣鐵路(1912年)和天星小輪的啟用,使住宅區可以在更遠離中環商業區的地方發展。

第三階段為1920至1945年香港重光為止,為現在港九舊區的形成期,灣仔新填地上樓宇林立,九龍開發的新社區有旺角、深水埗、九龍城的啟德濱等,住宅大多建有騎樓。公共設施則以西式建築為主,如南九龍裁判司署(1936年)和警署;九龍塘的花園洋房區和加多利山上則全為西式建築,設有學校和教堂,如拔萃男書院(1927年)、喇沙書院(1932年)、瑪利諾修院學校(1936年)和聖嘉勒撒堂(1932年)等,社區發展因受到1929年的世界經濟衰退影響放緩。1932年港府修訂建築物條例,住宅樓宇一般高度為五層,其他建築為三層。港島的新社區有銅鑼灣的大坑、掃帚埔及對上半山,開始有中國文藝復興式之稱的中西合璧建築出現,如虎豹別墅(1935年)、景賢里(1937年)和聖馬利亞堂(1937年)等;西方的折衷主義、芝加哥建築學派、工藝美術主義、包浩斯學派等建築主要在中上環和灣仔等處出現,如香港上海滙豐銀行(1935年)、東華東院(1929年)和灣仔街市(1937年)等。

第四階段為1945年戰後的摩登時代。新中國的成立,大量人口及資金湧入香港,使香港於戰後能夠迅速發展,1939年訂立的城市規劃條例正式生效。經典建築有愛丁堡大廈(1950年)、萬宜大廈(1955年)、天星碼頭(1958年)、希爾頓酒店(1961年)、大會堂(1963年)、文華酒店(1963年)、香港上海滙豐銀行大廈(1969年)、爐峰塔(1972年)、鈕魯詩樓(1973年)和威爾斯親王大廈(1979年)等。戰後首20年流行蛋格外牆、結構主義和實用主義。1962年恆生大廈落成,是香港首座玻璃幕牆大廈,為往後流行的玻璃幕牆建築拉開序幕;1973年香港首幢摩天大樓康樂大廈落成,成為東南亞最高建築。五花八門的建築不斷出現,而這些地標建築大多由外國人設計,以香港上海滙豐銀行總行(1985年)和中國銀行總行(1990年)為代表。

週來,人們開始將建築與文化扣上關係,認為建築是凝固的音樂、美學的表現。建築營造理想的生活環境,反映當時當地的文化氣息、人民的意識形態和生活質素、政治、經濟以至宗教和道德狀況。這些建築經歷漫長歲月的建築成了古蹟,成為過去人類生活文化歷史的憑證和標誌、大眾的集體回憶,讓人對本土歷史文化的根源產生認同並加深對成長地的歸屬感,提升生活品質——古蹟保育的重要性乃在於此。最後,感謝中華書局(香港)有限公司出版本書。謹藉此書與大家穿梭香港古今,共享集體回憶。

黃棣才
2021年7月
richardwonghk@yahoo.com

感言
PREFACE

　　《圖說香港歷史建築 1946-1997》是《圖說香港歷史建築》叢書的第四冊，也是最後一冊，自 2011 年第一冊出版至今，相隔七年，已繪畫的建築繪圖由當時的 518 幅，增至現在的 1,068 幅——2005 年 8 月畫第一幅，是使用 Excel 1997-2003 年的版本繪畫。首三冊共有 265 個建築項目，368 幅建築繪圖，當中有 138 座建築仍然保存，230 座已消失。第四冊有 120 個建築項目，360 幅建築繪圖，當中有 173 座建築仍然保存，187 座已消失。四冊共有 728 幅建築繪圖，311 座建築存在，417 座已消失，港島有 519 座建築，九龍和新界分別有 167 座和 42 座。所選建築的準則以其建築風格的代表性、文化和歷史意義，以及相關的人和事為主，並着重準確年份和不常見的資料，展示當時的社會面貌和對後來的影響。人事掌故與建築的關係多見於前三冊，正反映社會發展由個人影響而轉為公司化的集體影響，建築物也由各具特色風格而轉為標準化模樣，尤其學校建築可見一斑。

　　香港的城市規劃，是從扇形或同心圓形的發展模式開始，過渡至網格模式，繼而到戰後 1970 年代的多核心模式。香港於 1841 年開埠，城市發展在從港島北岸起步，為扇形規劃，上環是華人社區和倉庫碼頭，中環是金融商業區，金鐘是軍營，灣仔和銅鑼灣同為倉庫碼頭。中環街市設在中環和上環分界，醫院設在周邊，即上環的國家醫院和灣仔的海軍醫院，銀行、洋行、會所、政府辦事處、郵局、法院和警署等都集中在中環，是政府的行政中心。

　　1860 年南九龍主權的割讓，促使新社區成立，城市發展至半山、西營盤、西環、尖沙咀和油麻地，社區規劃採取網格模式：街市位於中心區，學校和教堂在邊緣，商行在海旁和大道兩旁。其中西營盤為典型的網格模式社區規劃例子，碼頭貨棧在海旁，街市在中心的正街和第二街交界，學校、教堂和醫療設施在周圍的東邊街、西邊街和高街，警署在商棧旁邊。這種網格模式一直沿用至戰後的 1960 年代，例如長沙灣。

　　1970 年代，港府開發衛星城市，例如沙田、屯門和大埔，使香港城市規劃走向多核心的模式。每一個新市鎮是一個獨立的社區，都有一個市中心區，政府設施集中於內，每區都有一樣的設備，各類功能建築都是一模一樣，例如學校、公共屋邨、體育館、警署、消防局、診所和有蓋街市等。各區公民的生活經驗也變得相差無幾了。

　　筆者生於戰後嬰兒潮時代，父是廠商，母是主婦，四代同堂，家非大富，尚算小康，幼稚園和小學讀私校，是第一屆學能測驗的學生。中學時學校轉為津貼，校園綠樹環繞，有古老校舍，每天從前山或後山上學放學，有獨特的學習環境，上課前校園可讓人晨運，放學後在校園活動可至傍晚時分，每週要在教堂做崇拜。大學也是山城一座，過着的就是讀書再讀書、充滿競爭的生活。在本地遊樂的時光，竟集中在童年，中學時已無暇遊玩。每年暑假，舉家離開香港，到廣州、中山、台山和澳門巡迴旅遊和探親半個月，原因還是人情居多。中學畢業，內地才改革開放。

　　兒時與家人同遊和拍照的地方有虎豹別墅、兵頭花園、荔園、天星碼頭、統一碼頭、皇后像廣場、最高法院、大會堂、山頂纜車、港督府、滙豐銀行、中國銀行、無線電視台、新舊咖啡灣、青松觀、萬佛寺、龍華、圓玄學院、道風山、青山禪院、希爾頓酒店、寶蓮寺、大嶼山茶園、長洲、淺水灣、半島酒店、海運大廈、九廣鐵路總站、山頂、九龍仔公園、花墟、又一村、容龍別墅、銀礦灣、城門水塘、馬騮山、啟德機場、宋王臺、先施、永安、大大公司和海洋公園等，都是快樂的影像和回憶。

　　祖母也是商人，當時貨物寄運之後，祖母須按時到批發商處收數。筆者會於暑假時同行，順道買心頭好，到過了文咸東西街、上環四街、太平山街、鵝頸橋、大王東西街、春秧街、筲箕灣大街、香港仔大街、深水埗、上海街、廟街、官涌、蕪湖街、馬頭圍

道、九龍城、沙田坳道、裕民坊、廣福道、洪水橋、屯門新墟和荃灣街市街等。這些地方，都是當年貨物批發買賣中心所在，也是典型唐樓和特色建築的集中地。見過的影像，已是四十年以前的事了。

這許許多多的往事、影像和記憶，聯同形形色色的建築，都是香港城市發展歷史中的一部分，往前看有更多的歷史故事。建築物的成住壞空，標註着不同的香港發展里程，包括教育、居住、宗教、商業、交通、醫療、治安、地方行政、文娛康樂等各方面。筆者從事生態、環境和文物保育研究和教育，1997年開始，走遍香港各地，為建築拍照，不停地搜集文獻和舊照片，甚至為每一座建築物繪畫線圖，就是要把這些記憶弄清楚，理解前因後果，為城市做紀錄，這就是《圖說香港歷史建築》叢書出版的緣起，也是向過去為香港發展作出貢獻的人士表達的一番敬意，特別是已過世十年的祖母。

黃棣才
2018 年 10 月
richardwonghk@yahoo.com

歷史建築位置索引
INDEX

（港島西）

（港島東）

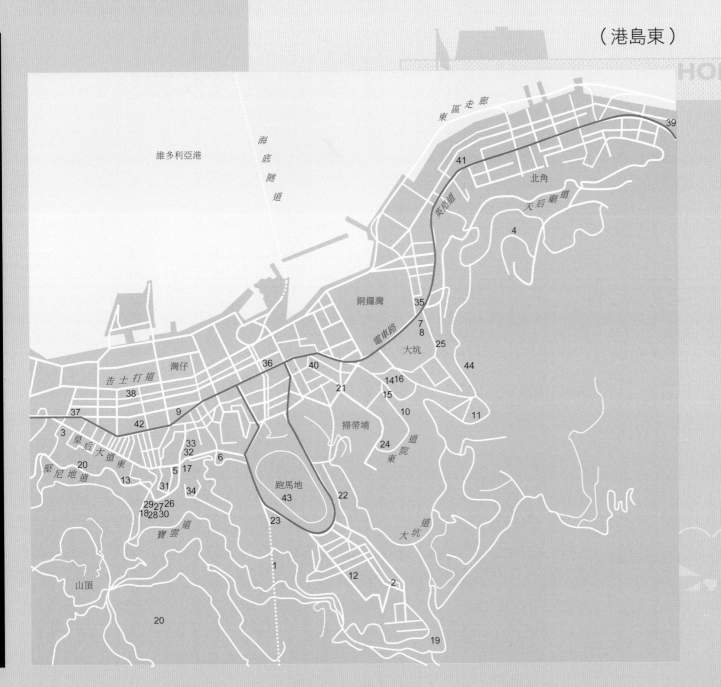

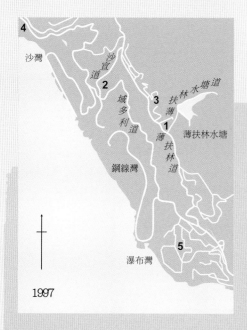

（薄扶林）

1　大學堂 / 7
2　羅富國師範專科學校（沙宣道）/ 44
3　玫瑰別墅 / 300
4　福利別墅 / 300
5　華富邨 / 310

（筲箕灣）

1　慈幼學校 / 64
2　聖馬可中學 / 76

（黃竹坑）

1　葛量洪醫院 / 168

（赤柱）

1　香港航海學校 / 124
2　赤柱清真寺 / 162

1997

（九龍）

（屯門）

1997

1　嶺南學院 / 28
2　鄉村師範學校（張園）/ 44
3　救世軍青山男童院 / 200

（葵荃）

1　伍少梅工業學校 / 130
2　救世軍葵涌女童院 / 200
3　荃灣滙豐大廈 / 224

1997

（元朗）

1997

1　元朗滙豐大廈 / 224

1997

（汀九）

1　生力啤酒廠 / 256
2　律頓治贈醫所 / 256
3　霍米園 / 256

（大埔）

1　香港教育學院 / 44
2　大埔官立漢文師範學堂 / 44

（沙田）

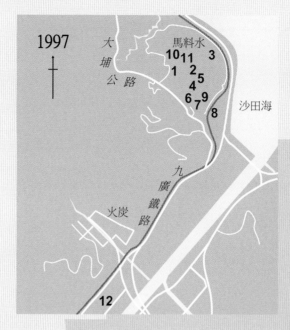

1　中文大學圖書館 / 16
2　中文大學科學館 / 16
3　新亞書院（馬料水）/ 18
4　崇基學院禮拜堂暨學生中心 / 20
5　牟路思怡圖書館 / 20
6　崇基教學樓 / 20
7　嶺南體育館 / 20
8　馬料水車站 / 20
9　眾志堂 / 20
10　聯合書院（馬料水）/ 24
11　張祝珊師生康樂中心 / 24
12　沙田培英中學 / 120

（粉嶺）

1　石廬 / 88
2　信義會榮光堂 / 158
3　新界裁判署 / 184

（古洞）

1　粉嶺港督別墅 / 44

（西貢）

1　香港科技大學 / 42
2　邵氏片場行政大樓 / 250
3　華南三育研究社 / 140

第一章
校園建築

戰後香港人口激增，港府於 1950 年公佈《十年建校計劃》，大幅增辦小學，設立上、下午班制度。1951 年發表《菲沙報告》（*The Fisher Report*），成立葛量洪師範專科學校；每區設一間官立小學，小學改為六年制，標準校舍為 L 型，有 24 個課室和地下禮堂。1955 年發表《小學擴展的七年計劃》，增加小學學額；接納「孤兒之父」微勞士牧師（Rev. V. J. R. Mills）建議，讓教會和慈善團體在徙置區開辦天台小學。1958 年，中學改為五年制。1960 年代出現一些與公屋連接的附建學校，課室仍在走廊兩旁，體育課則在鄰近球場進行。還有一些在中華民國註冊或由左派團體開辦的，以及牟利的私立學校，但良莠不齊。1963 年，舉行首屆升中試。1978 年港府施行九年免費教育，取消升中試，私校漸被淘汰。標準校舍能節省設計費用，1970 年代流行火柴盒式獨立校舍，六樓是禮堂。1980 年代校舍改為單邊課室和開放式走廊，禮堂與教學樓呈 L 型連接；亦有兩校以連臂方式，兩校禮堂上下重疊。

戰後有學者和學府遷到香港，出現不少私立大專院校。1950 年代是一個急速發展學校的年代，1957 年往後的數年間，政府在全港興建了 116 間學校，未註冊的私校則有一千多間。港府於 1963 年應《富爾敦報告書》建議，成立香港中文大學，主要供中文中學學生升讀。另因工業蓬勃發展，工業學校和工業學院陸續開辦，1972 年成立香港理工學院。1980 年代出現移民潮，人才流失嚴重，港府增設城市理工學院和香港科技大學。1994 年起開始將大專院校升格為大學，大學學位日益普及。

1946-1997

香港大學
THE UNIVERSITY OF HONG KONG

建築年代：1912 年—1970 年代
位置：西營盤般咸道 90 號

香港大學教學及行政設施

建築年代：1910 年代至 1970 年代
位置：般咸道 90 號

香港大學本部大樓

建築年代：1912 年—1958 年
位置：般咸道 90 號

戰後，香港大學於 1946 年 10 月 23 日復課，學生 109 人，1948 年完全復辦。從英軍服務團退役的賴廉士（Sir Lindsay Tasman Ride）返回港大醫學院任教，1949 年 4 月接替史樂詩博士（Dr. Duncan Sloss），出任第五任校長，1964 年退休，是港大任期最長的校長。任內得到政府撥款和各界捐助，港大急速擴展，22 座建築物陸續建成。1961 年金禧紀念時，學生人數已逾二千人，是戰前的四倍。1952 年，本科生綠袍首次使用；10 月，根德公爵訪問大學，同年兩間非住宿舍堂根德公爵夫人堂和康寧堂成立。1968 年 10 月 26 日，香港大學舉行首次開放日，開放校園和宿舍予公眾參觀，並有實驗示範和攤位遊戲，老少咸宜。接着的開放日是 1970 年和 1974 年，往後三年一度，1997 年後改為每年一度的資訊日。1975 年 5 月 6 日，英女皇訪問大學。1980 年，歷年由大學主辦的香港高級程度會考改由香港考試局（2002 年改稱香港考試及評核局）主辦。

建築物檔案：

• 1912 年　本部大樓啟用。

• 1930 年　遮打爵士捐資添置鐘樓時鐘。
• 1941 年　12 月，被徵作臨時醫院，遭日軍轟炸，屋頂及後座商學院被炸毀。
• 1942 年　1 月，大學被日軍佔用作臨時集中營，香港重光後大樓構件被洗劫。
• 1946 年　3 月 22 日，大禮堂舉行頒授戰時學位儀式。
• 1952 年　原本 E 字型的大樓擴建，成為田字佈局，中文系遷入。
• 1956 年　本部大樓復修完竣，擴建後的大禮堂定名「陸佑堂」。
• 1958 年　大樓南部加建一層。
• 1984 年　6 月 15 日，列為香港法定古蹟。

01 香港大學本部（攝於 2013 年）
02 鳥瞰香港大學本部（攝於 2006 年）

羅富國科學館

建築年代：1941 年
位置：薄扶林道 89 號

　　羅富國科學館工程費用為 35 萬元，裝置費用達三萬元，三合土建築，樓高三層。西翼為大實驗室、課室和教授職員室；中部為入口大堂和梯間，附設衣帽間和儲物室；東翼兩層，分為高級實驗室及可容納 270 人的演講廳，樓頂設溫室。科學館可於發生戰爭時改作救傷醫院，地下亦可作防空避難所。香港大學的生物樓建於 1928 年，理學院則於 1939 年成立，由文學院開辦的化學、數學和物理選修課程科目轉由理學院開辦，以前理科生可任選其中兩科作為文學士學位的主修科目。羅富國科學館為理學院生物、化學和物理各系的校舍，初時實驗室經費主要由拔萃男書院支持，生物樓則用作職員宿舍。科學院於 1981 年底遷往許愛周科學館和厲樹雄科學館。

建築物檔案：

- 1941 年　9 月 1 日，由港督羅富國主持揭幕禮。
- 1990 年　羅富國科學館拆卸。

化學樓

建築年代：1953 年
位置：般咸道 90 號

　　化學樓樓高四層，平面長方形，東面有突出的樓梯，是香港大學教授布朗（Gordon Brown）的傑作，風格與另一傑作九龍華仁書院一樣，採用法國建築師科比意（Le Corbusier）「新建築五點」（Five Points of New Architecture）的建築手法設計，底層以分散支柱架空，騰出大片空間；東面和西面一樓至三樓有百葉式外牆阻光和通風；北面大玻璃窗有採光功能；底層用麻石鋪砌牆面，開有分散的方形窗口，符合愈近地面、所用物料愈天然的原則。化學系於 1993 年遷往莊月明科學樓，部分露台欄杆構件鑲在新大樓入口處。原址重建的嘉道理生物科技大樓由利安公司（Leigh & Orange）設計，建築技術媲美滙豐總行大廈，更榮膺 2001 年世界建築大獎亞洲區最佳建築設計獎。

建築物檔案：

- 1952 年　5 月 7 日，由西商會加薛地主持奠基。
- 1999 年　重建成嘉道理生物科技大樓。

香港大學學生會大樓和香港大學圖書館

建築年代：1962 年
位置：般咸道 90 號

　　大樓和圖書館是由甘銘（Eric Cumine）設計的「現代主義」（Modernism）建築，原址是運動場和 1936 年的余東璇體育館。組合大樓平面呈工字形，主要以柱體和大玻璃窗構成，不使用承重牆，重視空間的靈活性和開放感。建築師以懸臂橋來聯接新館和本部大樓，作為現代與古典的過度空間，並呈一中軸線。香港大學學生會大樓是學生的活動中心，是第二代學生會會址，第一代會址是香港大學聯會大樓（1919），即現在的孔慶熒樓。大樓高三層，底層以分散支柱架空，西邊是書店和洗手間，南邊中央是通往圖書館大樓接待處的入口，其餘地方為休憩用地。單層的接待處兩旁有噴水池和草地；樓上為飯堂、活動室、看護室和職員宿舍，天台有一排風琴對摺式頂的涼亭。不同的通道開口使本部大樓與圖書館可以互望，多處室內外空間相互穿插，予人通透、開放和自由的觀感，與大學生文化吻合。大樓是港大舊生的集體回憶，見證香港大學學生會的歷史，特別是 1970 年代的學運，包括 1971 年至 1972 年間的保衛釣魚台示威行動，1975 年的反電話加價行動，以及 1971 年 12 月首次組成內地觀光團，訪問清華大學等。

圖書館大樓高四層，底層為兩層樓的高度，大樓預留加建兩層的承重力。港大最早的圖書館是佐敦圖書館，位於本部大樓二樓，1922 年 9 月啟用，收藏英文圖書，1938 年用作因戰事南遷的嶺南大學臨時校舍；收藏中文書的馮平山中文圖書館在 1932 年啟用。新圖書館接收了中文和英文藏書，以及第一代大會堂的馬禮遜藏書。

建築物檔案：

- 1952 年 6 月 12 日，港督葛量洪爵士為學生會樓奠基。
- 1961 年 11 月 6 日，雅麗珊郡主為新學生會大樓揭幕，圖書館大樓啟用。
- 1973 年 圖書館加建，五樓有天橋連接鈕魯詩樓。
- 1986 年 學生會遷往方樹泉文娛中心。
- 1990 年 學生會樓與中庭重建成圖書館大樓新翼。

鈕魯詩樓

建築年代：1973 年
位置：般咸道 90 號

鈕魯詩樓以第六任校長鈕魯詩（W. C. G. Knowles）的名字命名，平面方形，樓高 13 層，是香港大學的行政大樓。校長室位於 10 樓，是香港大學首次將非教學單位與服務部門設置於同一樓內，實現合署辦公的理念。大樓是 70 年代流行的蛋格外牆建築代表作，蛋格因應光照角度作出變化，四面有不同深度；東、南和西面的上五層蛋格和下五層蛋格的大小亦有不同；向西和向東蛋格的橫向遮光石屎板更是雙層的，且斜度層層不同，發揮有效的隔熱功能。

建築物檔案：

- 1973 年 10 月 12 日，由鈕魯詩夫人主持開幕。

包兆龍保健中心

建築年代：1973 年
位置：般咸道 90 號

保健中心由包兆龍捐款 200 萬元興建，供大學醫務處及學生輔導處使用。平面為圓角曲尺形，高四層，向外街為淺窄的蛋格外牆，西南角以紅磚鋪面。樓下三層為大學校醫處，設有四間診療室、兩間牙科診療室、六間單人病房、一間雙人病房、候診室、治療室、手術室、消毒室、護士長室和化驗室等完善醫療設施；頂樓為學生輔導處和學生就業輔導處。香港大學自 1949 年起為學生提供保健服務。

建築物檔案：

- 1973 年 10 月 22 日，包兆龍主持開幕。
- 1995 年 保健中心遷往明華綜合大樓，改稱「包兆龍樓」，供中文學院使用。

香港大學舍堂

建築年代：1910 年代至 1960 年代
位置：薄扶林道和寶珊道

　　舍堂教育的概念源自英國劍橋牛津等大學的學院制，但港大的舍堂從來就不具備學院的學術教學及獨立招生功能，只保留社交和課外教育。1910 年，港督兼校監盧押在籌辦大學時，提出「學生必須在大學議會監管下的宿舍住宿，以培養學生的自律性和道德觀」，規定學生必須入住宿舍。在教會傳道會（Church Missionary Society）的努力下，大學的宿舍架構初部完成。1912 年，教會傳道會興辦大學的首座學生宿舍聖約翰堂（St. John's Hall）。1921 年，大學開始接收女生，但不需入住宿舍；1922 年，女生高詩雲諾（M. D. Grosvenor）入住列提頓道聖士提反女書院的聖士提反堂舍；1923 年 6 月 22 日，校方將聖士提反堂舍定為第一所全為女生而設的宿舍。另外由倫敦傳道會（London Missionary Society）在 1913 年開辦的附屬舍堂馬禮遜堂，1968 年隨傳道會淡出香港而關閉，其後接收的中華基督教會於 1985 年拆卸作地產發展。1968 年 1 月，由鄧肇堅、伍時暢等資助，司徒惠設計的研究生宿舍柏立基學院啟用。1969 年 9 月，入住宿舍改為非強制性。香港大學現有 18 所提供宿位的舍堂，聖約翰學院和利瑪竇堂是附屬舍堂，與何東夫人紀念堂和大學堂皆為傳統舍堂，着重舍堂文化和活動，每年為贏盃、贏碗，鬥個你死我活，樂此不疲。

明原堂

建築年代：1910 年代
位置：大學徑 1 號

　　盧吉堂（1913）、儀禮堂（1914）、梅堂（1915），是大學首三個傳統舍堂，皆為男生單人宿舍，戰後仍然運作。立面入口頂部為安妮女王時代風格（Queen Anne Style）的山形牆、粗魯柱式、凹凸板條的飛簷，是典型流行於愛德華時代的意大利文藝復興風格（Renaissance Style）、被稱為「安妮女王式」（Queen Anne or Wrenaissance）建築，1969 年合併為「明原堂」。

　　建築物檔案：

- 1966 年　儀禮堂和梅堂遭到豪雨破壞，舍監住宅塌毀，需要維修。
- 1969 年　2 月 9 日，維修竣工，合併為明原堂。
- 1992 年　盧吉堂拆卸，儀禮堂用作行政辦事處，梅堂用作宿舍。
- 1994 年　盧吉堂重建成莊月明合大樓及水池廣場。
- 2000 年　9 月，梅堂改為大學辦公室。

聖母堂

建築年代：1930 年代
位置：寶珊道 8 號

　　聖母堂是沙爾德聖保祿女修會的物業，1934 年已存在，1939 年用作女修會為香港大學開辦的女生宿舍，有 25 個宿位，是天主教會為香港大學開辦的第二間學生宿舍。張愛玲於 1939 年 8 月至 1942 年 5 月期間，留學香港大學並入住聖母堂；她修讀的課程有英文、歷史、中國文學及翻譯、邏輯和心理學。她是不缺課的學生，考勤幾乎完美。

　　建築物檔案：

- 1939 年　用作聖母堂宿舍。
- 1945 年　宿舍關閉，修會把物業出租。
- 1974 年　重建為愛敦大廈。

何東夫人紀念堂

建築年代：1951 年
位置：薄扶林道 91 號

　　何東夫人紀念堂是香港大學現存唯一女生宿舍，

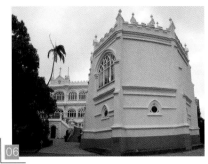

是戰後首間興建及首間自辦的女生宿舍，1950 年何東爵士為紀念亡妻麥秀英，捐贈 100 萬元興建。原有宿位 85 個，擴建後增至 104 個，包括 71 個單人房、15 個雙人房和一個三人房——雙人房是首創，戰前開辦的傳統舍堂只設單人房。宿舍樓高六層，地庫為洗衣房，地下為飯堂和活動室，組成曲尺形平面，頂層設有廚房，天台（Penthouse）為宿舍最高點。飯堂外為港大舍堂中唯一天然草地，與 Gong（銅鑼）、雅蘭床褥合稱「何東三寶」。

銅鑼是 1951 年第一屆何東夫人紀念堂宿生會就職典禮上，由香港大學學生會所贈，以紀念舍堂成立。「搶 Gong」是何東和利瑪竇宿舍的傳統盛事，利瑪竇宿生合力到紀念堂搶銅鑼，何東宿生則以擲水袋方法保護舍堂寶物。另外，只有何東宿生可以享用雅蘭床褥的優待，因為雅蘭床褥的太子女曾是何東的宿生，所以一直得到床褥贊助。何東夫人紀念堂的代表顏色為黃色。

建築物檔案：

- 1951 年 3 月 16 日，何東夫人紀念堂落成開幕。
- 1957 年 擴建。
- 1998 年 1 月 24 日，關閉。
- 2000 年 8 月，重建完成。

利瑪竇宿舍

建築年代：1966 年
位置：薄扶林道 93 號

利瑪竇宿舍由天主教耶穌會（The Jesuit Fathers of Hong Kong）於 1929 年開辦，當時只有宿生 36 人，是港大現存歷史最悠久的男生宿舍，亦是唯一全單人房男生宿舍。現時第二代宿舍分兩期完成，附設天主教上智之座小堂，亦為香港耶穌會的總部。舍堂代表顏色為栗色。利瑪竇宿舍共有八座建築，除飯堂和教堂外，建築高度由四至六層不等，每層有連露台的單人房四至八間，合共 134 間。整體以 16 道走廊連繫，由於宿舍有不關房門的傳統，走廊設計能促進宿生之間的交流，唯一一部升降機設於西南角的 D 座。舍堂的紅白色調和露台設計，常被外人誤認為消防局。

建築物檔案：

- 1967 年 12 月 8 日，新宿舍開幕。
- 1990 年 完成翻新工程。

05 聖約翰學院外貌（攝於 2011 年）
06 香港大學大學堂外貌（攝於 2009 年）

聖約翰學院

建築年代：1956 年
位置：薄扶林道 82 號

　　聖約翰學院是香港大學首座舍堂聖約翰堂的延續，由聖公會開辦，是港大唯一全單人房的男女生宿舍。舍堂取學院之名，採學院制，以示與劍橋的本宗相同，紫色是舍堂的代表顏色。1939 年計劃於現址興建新舍堂，但因戰事告吹。1950 年，聖保羅書院與香港聖公會會督之間發生復校紛爭，聖公會提出以港大聖約翰舍堂用地，另加現金補償，交換鐵崗校舍業權。新宿舍啟用時，聖士提反堂女生轉居宿舍頂層。現稱「馬登樓」的聖約翰宿舍依山而建，原擬興建兩座同類型宿舍，因經費問題擱置。宿舍高九層，平面長方形，外形像倒置的皮靴，三樓至八樓為宿生房間，設有港大宿舍第一部升降機，在梁基浩堂未建成前，宿生要步上百多級石梯才可到達舍堂。

　　建築物檔案：

- 1954 年　第一期動工。
- 1955 年　5 月，舍堂完工，其後以創辦人馬登命名。
- 1979 年　第二期完工，包括胡文虎樓和梁基浩堂。
- 1997 年　增建王植庭堂。

大學堂

建築年代：1956 年
位置：薄扶林道 144 號

　　大學堂具歌德復興式（Gothic Revival Style）風格，是港大最古老建築，前身是 1861 年的杜格拉斯堡（Douglas Castle），1894 年巴黎外方傳教會購入杜堡，擴建成為修道院和印書館的納匝肋樓（The Nazareth House），1954 年傳教會退出香港。納匝肋印書館被港大購入後，小聖堂用作飯堂，堂內祭壇在 1958 年移置於元朗聖伯多祿聖保祿堂；飯堂內的一組吊燈，是半島酒店開業時使用的，1970 年代贈予香港大學。

　　大學堂有三寶，分別為「四不像」、「銅梯」和「三嫂」。「四不像」是東邊入口樓梯兩旁的石獸，因其頭和鼻似大象，身、尾和指爪似獅子猛獸，準確而言又不像任何動物，故稱「四不像」。其實這是中國古代匠人所認為的大象造型，古代道釋畫中常見，印度稱之為「leogryph」。有傳聞謂碰到四不像，就會倒運，解除方法是觸摸西邊入口的石獅子。經照片查證，石象和石獅與北邊牆面的塔樓，都是杜格拉斯堡的舊物。「銅梯」是教會在巴黎鑄造，以生鐵製成的螺旋樓梯，銅梯高兩層，共 52 級，二戰時被日軍運往日本；按傳統，上行時應由男性先行，女性從後，下行則相反。「三嫂」原名袁蘇妹，廣東東莞人，大

學堂成立時便在此工作，不時為宿生煮宵夜小食，很受宿生敬重。宿生在「升仙」（完成迎新營）、畢業和結婚時，都會品嚐三嫂特製的「Hall Blood」，以象徵在大學生活、事業、婚姻上遇到的甜酸苦辣，與獲得三嫂的祝福。三嫂於 1998 年 6 月退休，2009 年獲頒香港大學名譽大學院士，2017 年辭世，享年 90 歲。

　　綠色是舍堂的代表顏色。舍堂活動多姿多采，包括把古堡佈置成鬼屋後舉行萬聖節派對、在晚上進行的大跑步和高桌晚宴等。

　　建築物檔案：

- 1955 年　拆去東翼印書樓，空地後來用作停車場。
- 1956 年　用作大學堂男生宿舍。
- 1995 年　被列為法定古蹟。

① 香港大學本部
Main Campus, The University of Hong Kong

北立面

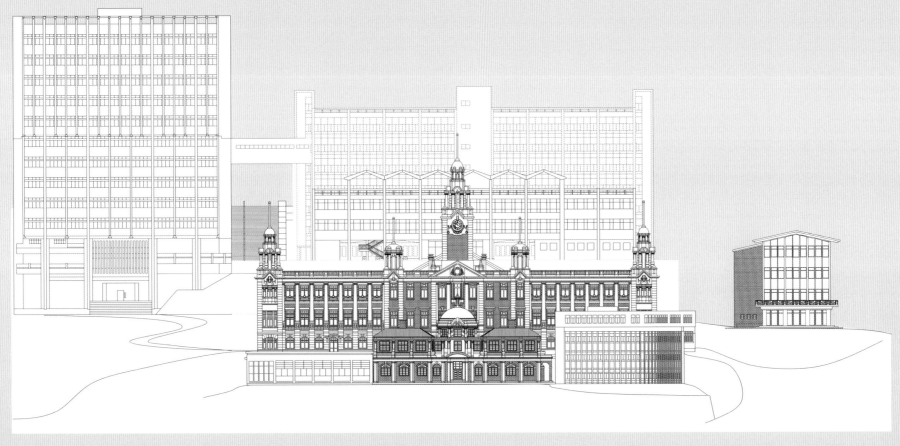

② 香港大學本部大樓
Main Building, The University of Hong Kong

北立面

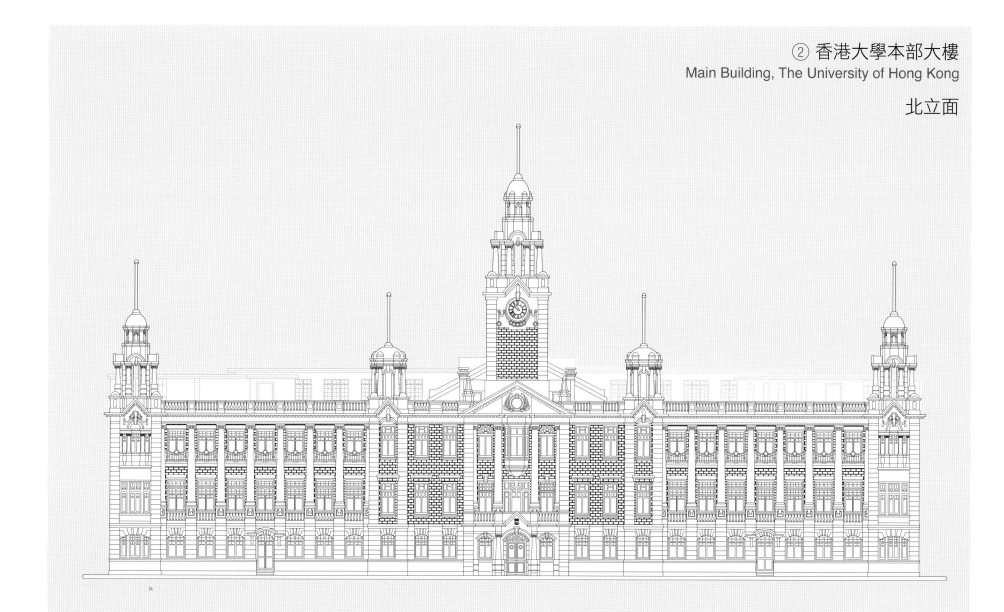

③ 鈕魯詩樓
Knowles Building

⑤ 包兆龍樓
Pao Siu Loong Building

⑦ 香港大學圖書館
Main Library

④ 孔慶熒樓
Hung Hing Ying Building

⑥ 香港大學學生會大樓
Students' Union Building

③ 一 ⑦ 北立面

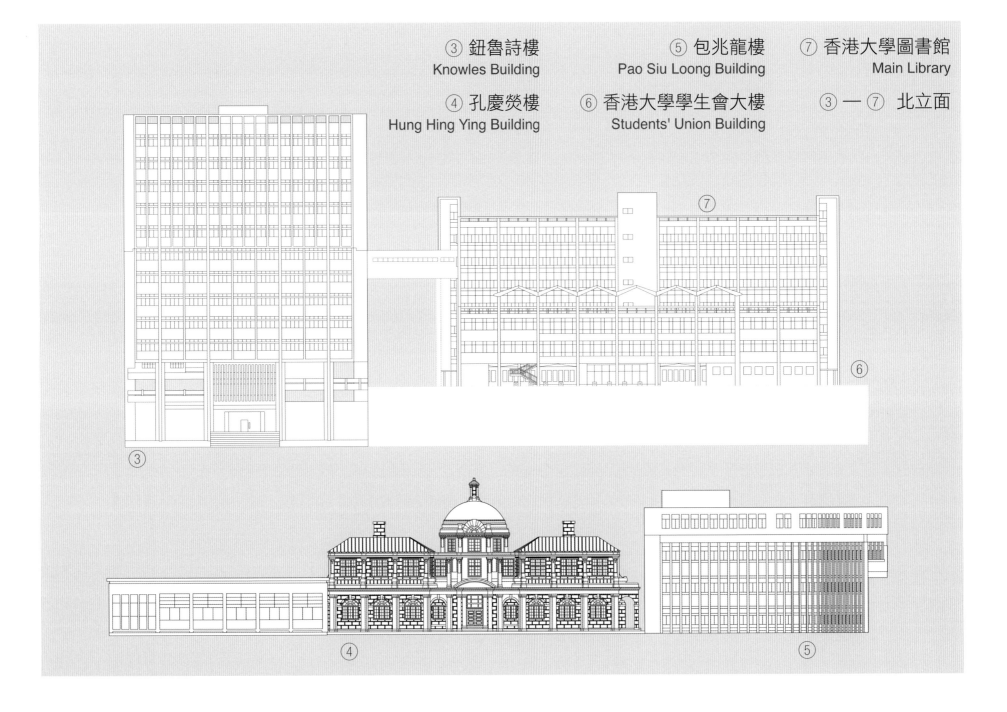

⑧ 香港大學化學樓
Chemistry Building

⑨ 羅富國科學館
Northcote Science Building

西立面

南立面

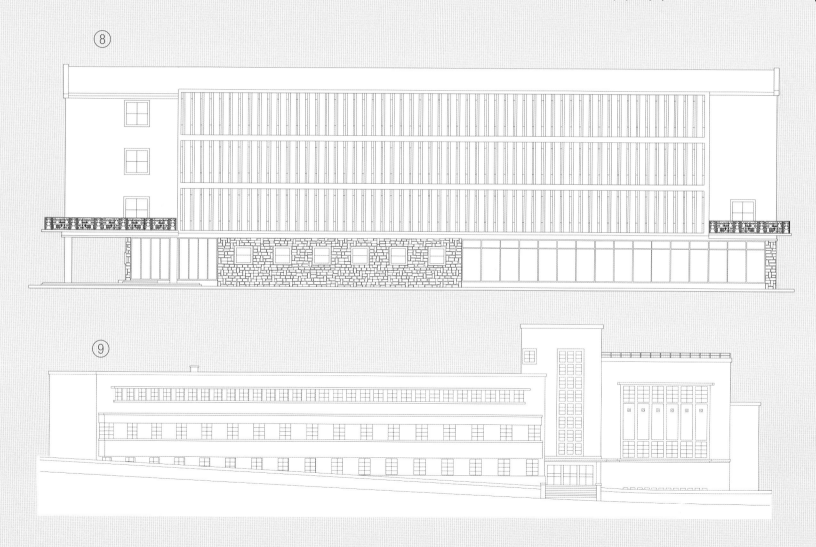

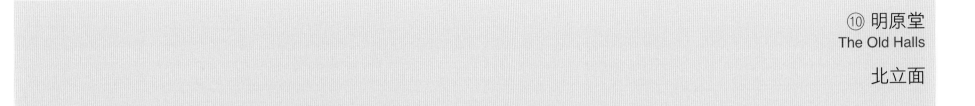

⑩ 明原堂
The Old Halls

北立面

⑪ 大學堂
University Hall

東北立面

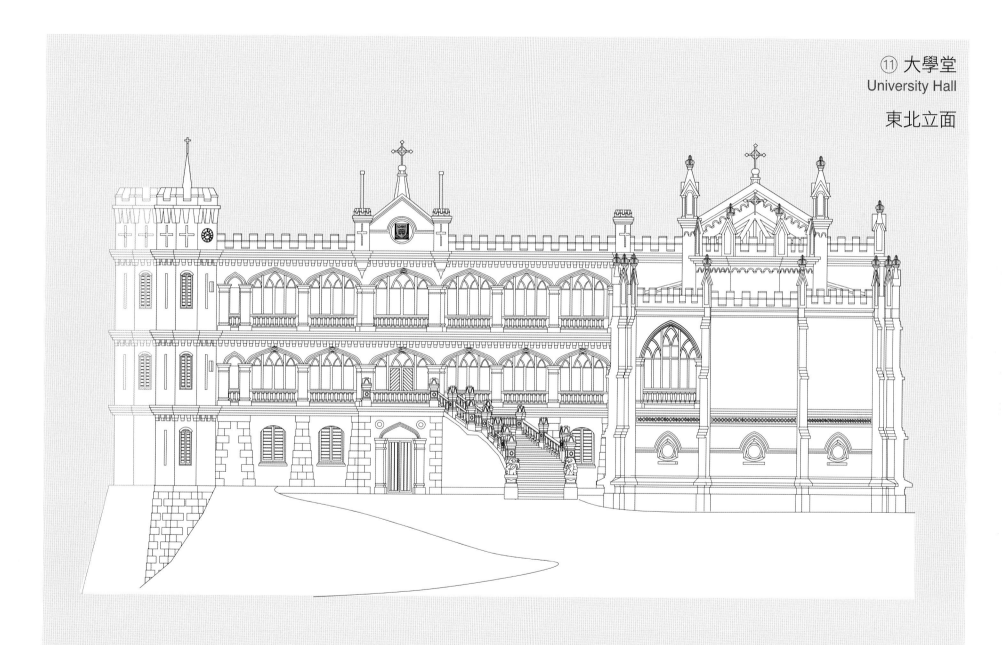

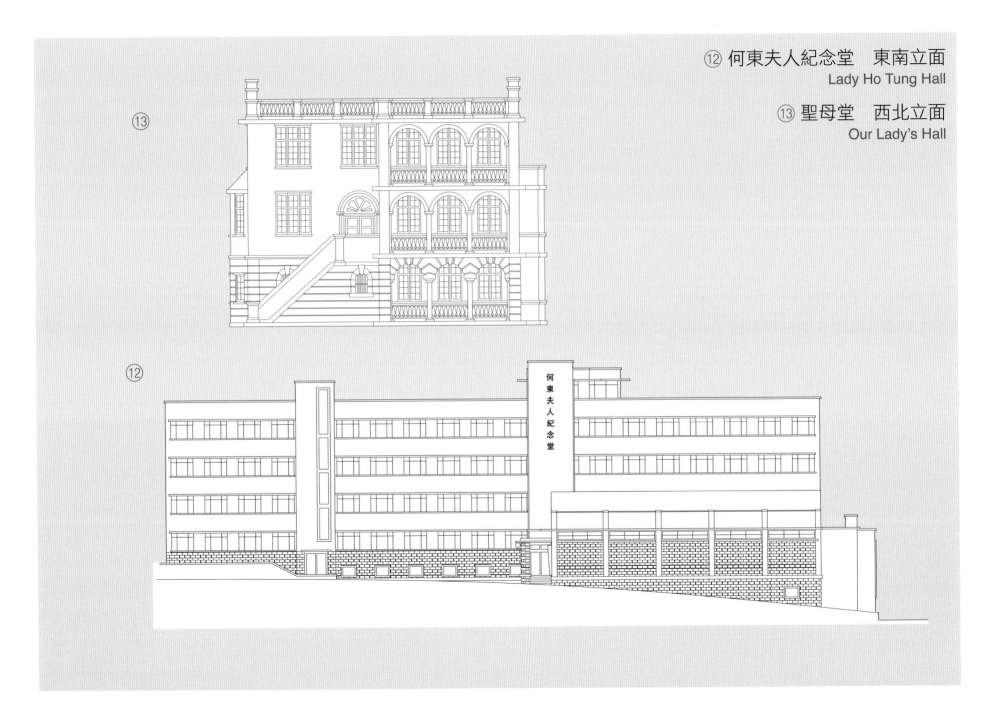

⑫ 何東夫人紀念堂　東南立面
Lady Ho Tung Hall

⑬ 聖母堂　西北立面
Our Lady's Hall

何東夫人紀念堂

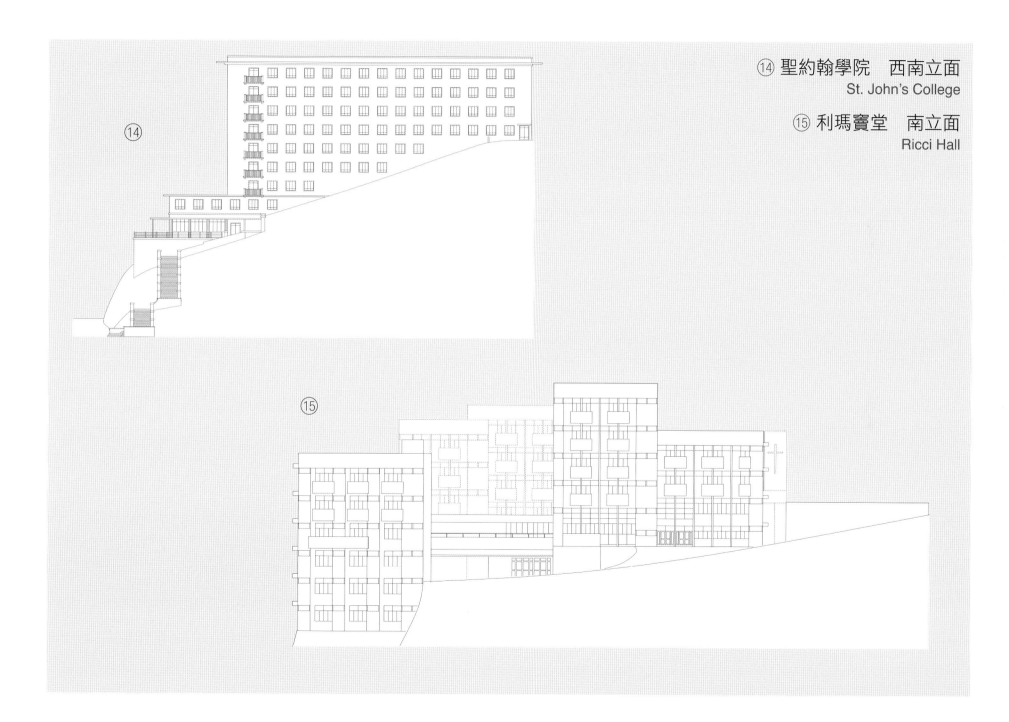

⑭ 聖約翰學院　西南立面
St. John's College

⑮ 利瑪竇堂　南立面
Ricci Hall

香港中文大學
THE CHINESE UNIVERSITY OF HONG KONG

建築年代：① 1972 年　　② 1973 年
位置：沙田馬料水

　　香港中文大學是香港第二間大學，由新亞書院、崇基學院和聯合書院於 1963 年合併而成。1950 年代初，港府考慮開辦以中文為教學語言的大學，但顧問指殖民地只應有一間大學，建議香港大學開辦中文課程。港督柏立基爵士上任後，於 1961 年設立大學籌備委員會，並委任港大校長賴廉士為委員，翌年邀請英國教育專家富爾敦（J. S. Fulton）等人來港考察高等教育狀況。1963 年 4 月發表《富爾敦報告書》，6 月成立臨時校董會，賴廉士任校董，10 月 17 日，香港中文大學正式成立，主要以英語教學。

　　大學校園為香港首個大規模的建築項目，佔地 273 英畝，面積全港之冠，規劃非常複雜，當世並無前例。司徒惠是校園的規劃師和建築師，他將山崗平整成為三個台階，每個學院被放置在不同台階上，中部台階用來興建本部，掘出土石用作興建船灣淡水湖。1967 年 12 月 9 日動土，由港督戴麟趾爵士主禮，大多數建築由團體或個人捐建。

　　司徒惠設計的早期建築有科學館、圖書館、中國文化研究所、行政樓、聯合書院和新亞書院校園。設計採用袒露表面的混凝土結構，以顯露物料的原始感覺為建築物最誠實的表現。立面比例協調，格調樸實無華，實用為主；校園規劃井然有序，與大自然融為一體。連接科學館南座和北座的中座因外形有「大飯煲」稱呼，兩旁有兩道螺旋樓梯，彷似去氧核醣核酸（DNA）外形，南北兩座有隧道相連。圖書館四面均由連排梯形窗台組成，窗戶開在斜面上，予人有含蓄收藏的觀感。每一個窗台都是一個自閉位，是大學生必爭的自修地方。

　　司徒惠於 1978 年卸下大學建築師職務，任大學名譽建築師至 1987 年止。1987 年 12 月，他從美國來到中大，為他捐贈的「門」和惠園揭幕。「門」是名雕塑家朱銘的銅鑄作品，傳言從圖書館穿過「門」，會得到一級榮譽畢業，但如從相反穿過就不能畢業。朱銘聽了傳聞，便把它改名為「仲門」，題

以「Gate of Wisdom」。惠園是圖書館旁的仿古羅馬風格小噴泉廣場，地點曾被校方選作興建升降機樓，但因經費問題作罷。

建築物檔案：

- 1969 年　首座建築物范克廉樓落成。
- 1971 年　大學行政樓和海洋科學研究中心落成。
- 1972 年　大學圖書館建成，聯合校園完工。
- 1973 年　科學館建成，新亞校園完工。
- 1974 年　大學正門落成。
- 1977 年　兆龍樓啟用。
- 1983 年　增建科學館東座。

01 大學圖書館外貌（攝於 2004 年）
02 有「大飯煲」之稱的科學館外貌（攝於 2004 年）

香港中文大學
The Chinese University of Hong Kong

① 大學圖書館　東立面
University Library

② 科學館　西立面
Science Centre

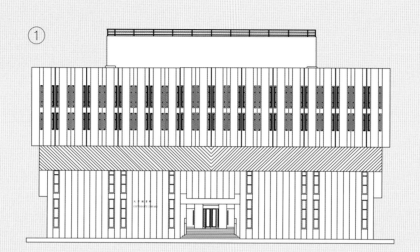

新亞書院
NEW ASIA COLLEGE

建築年代：① 1956 年　　② 1973 年
位置：①土瓜灣農圃道 6 號　　②沙田馬料水

新亞書院農圃道校舍由徐敬直設計，是現代主義的混凝土建築，平面呈 L 型，實用性高，線條簡約流暢，強調水平線和凹凸觀感，體積高低有序，立面具層次感和肌理效果，是當時學校建築的慣常設計。窗戶形狀和大小與座向相關，西立面垂直百葉光柵阻隔正射陽光，遊廊有效地為課室遮光散熱。高座為課室，低座為禮堂，圓形建築物是圖書館，把庭院劃分為兩個不同功能部分，是視覺焦點。香港中文大學新亞書院建築由司徒惠設計，包括誠明館、錢穆圖書館、知行樓、人文樓和樂群館，水塔又名「君子塔」，外形像一個大螺絲批。

新亞書院是戰後首間專上院校。1949 年，錢穆和崔書琴從廣州來港，10 月 10 日租用九龍偉晴街 22 至 36 號華南中學四樓的三間課室，開辦夜校亞洲文商學院，設文史、哲學和經濟系，錢穆任院長，教員有唐君毅和張丕介，並租賃附近砲台街 44 號樓宇為學生宿舍，財政緊拙，約有學生 60 人。1950

年，獲商人資助，租賃英皇道 355 至 393 號新樓海角公寓為講堂和宿舍，又租用桂林街 61 至 65 號新樓三至四樓相連單位為日校校舍，易名「新亞書院」。其時學生不到百人，多為調景嶺難民，設有學費減免。錢穆多次推辭香港大學邀聘教授，並推介劉百閔和羅香林出任。1953 年，美國耶魯大學受雅禮協會所託，派員來港選取補助對象，錢穆獲協會全面資助，又得美國亞洲基金會撥款，租用太子道 304 號樓宇開辦新亞研究所，哈佛燕京學社資助營運。1954 年，以雅禮協會之捐款，租用嘉林邊道 28 號聖馬丁書院校舍開辦分校。1955 年，獲香港大學頒授名譽博士學位。1959 年，港府開始資助新亞、崇基和聯合三所書院，並於 1963 年把三間書院合併為大學。1976 年，中大中央改行聯合制，新亞書院校董會九位董事包括錢穆和唐君毅等，指違反中文大學聯邦制的本意，集體辭職抗議，並於農圃道原址恢復新亞研究所。1985 年 6 月 9 日，91 歲的錢穆在台

北文化大學教授最後一課，五年後辭世。書院時代的著名校友有首屆畢業生文史系余英時，以及哲學系第一位學生、唐君毅之子唐端正。

建築物檔案：

- 1956 年　雅禮協會以美國福特基金會捐款，建成農圃道新亞書院校舍，亦供聯合書院上課用。
- 1973 年　新亞書院遷往馬料水，新亞教育文化會在原校舍開辦新亞中學。

01 中文大學新亞書院校舍（攝於 2010 年）
02 新亞書院位於農圃道的校舍（攝於 2005 年）

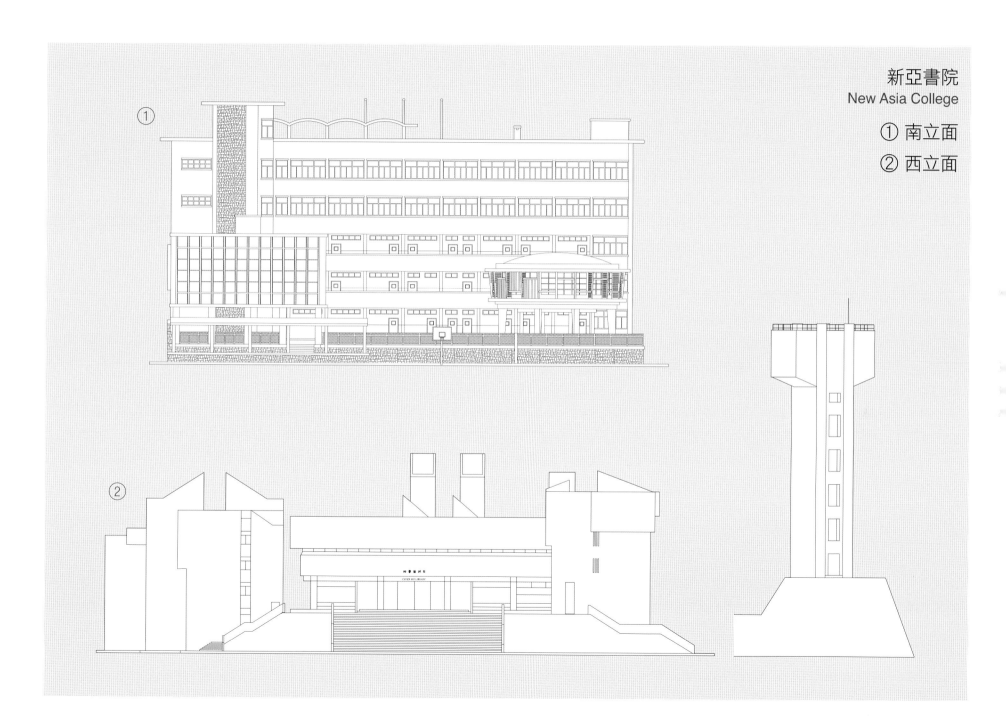

新亞書院
New Asia College

① 南立面
② 西立面

香港崇基學院
CHUNG CHI COLLEGE

建築年代：① 1962 年　② 1971 年　③ 1956 年－1967 年
　　　　　④ 1966 年　⑤ 1955 年　⑥ 1972 年
位置：沙田馬料水

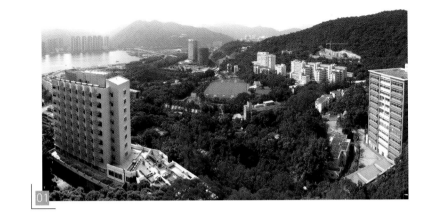

01

香港崇基學院由香港基督教教會代表於 1951 年 10 月創辦，並於 1955 年註冊成立，以繼承 13 間在內地開辦的基督教大學之精神和各宗派的神學教育傳統，並加以發揚光大，有眾多國際機構贊助，是香港第一間基督教大專學院。內地 13 間基督教大學先後於 1900 年至 1926 年間開辦，前身可追溯至 1845 年，包括齊魯、燕京、金陵、金陵女大、之江、聖約翰、滬江、東吳、嶺南、福建協和、華南女子協和，華西和華中大學。當時政府認為「學院」名稱有營辦大學之嫌，只承認「書院」的大專地位，崇基則以羅富國師範學院名稱反駁，港府遂將各師範學院改名為「師範專科學校」，崇基則堅持學院名稱。

崇基學院成立時有學生 63 人，1951 年 9 月借用聖保羅男女中學夜間上課，1952 年 2 月再借用聖約翰座堂，1954 年 3 月遷往下亞厘畢道聖公會霍約瑟紀念堂上課。1952 年 9 月至 1956 年 9 月間，又租用堅道 147 號上課，1956 年 9 月才遷往馬料水現

址，並於新亞書院所在山頭，以白石堆砌「崇基」兩個大字。

1954 年，凌道揚博士出任崇基校長後，為學院覓地建校。凌博士有很多政界好友，如港督葛量洪爵士、輔政司戴司德和九廣鐵路局高層等。政府擬撥出九肚山為校址，凌博士則選馬料水村，將土地分散七處，而關鍵在於把七處圈連，地連山便有三百英畝土地，加上鐵路配套，又有海港填海，有利大學發展。凌博士後來在接受校友訪問時表示，該處早有溫姓村落，遂以風水理由向村民游説，指出馬料水村五十年來男丁不旺，可能緣於午後村子被山影吞噬所致，故此陰盛陽衰，願意以粉嶺軍地一處開陽的風水地交換，村民相地後願意遷村搬墳，入伙馬料水新村後果然出了男丁。崇基獲得十英畝土地，歷來女生多於男生，竟合風水陰盛陽衰之局。

崇基學院 1958 年前第一期建築由范文照設計，風格簡潔明快，1958 年至 1977 年間建築由周李事

務所（周耀年和李禮芝）設計或接手完成，設計平和結實，然而往後有不同建築師參與，故風格趨向混亂。早期校園佈局採用「如畫景致」手法，因應地形而自由佈局，范文照一切從實用和經濟出發，簡單的設計採用承重牆或框架結構，採用當地的牛頭石為建築的飾面。石牆、粉牆、磚牆、混凝土柱、花格窗和玻璃窗等形成豐富的材料和色彩對比。屋頂則用易於去水的雙坡頂，出簷部分以中式的迴紋圖案處理。教學樓建築群的八座建築構成有兩個院落的田園式空間佈局。周李事務所設計的建築風格大致與范文照一致，但強調中軸對稱和室內外空間的聯系，例如禮拜堂兩側的寬闊挑廊和牟路思怡圖書館入口入內的過渡空間。崇基禮拜堂暨學生中心由周啟謙設計，加拿大聯合教會捐贈，建築費達 100 萬港元，是早期校園唯一垂直性建築，旨在將視線引向天上。禮拜堂入口設於兩側，外為開敞的走廊，以樓梯經第二層的平台上達。會堂架在高處，如一座出航的方舟，祭堂的窗

戶對着馬鞍山，窗上的十字架正好疊在山上，兩旁的牆壁則掛有 13 間國內基督教大學校徽。

　　崇基神學院跟崇基學院同時開辦，香港聖公會、中華基督教會香港區會、基督教香港崇真會、香港基督教循道衛理聯合教會，以及香港五旬節聖潔會為「支持教會」成員。各教會委派代表進入校董會，每年給予資助和派送神學生到學院進修。惟因學院有非信徒學者授課，被一些本地教會視為異端，畢業生需要另外就讀課程，才被考慮受僱。2016 年 5 月，香港聖公會以多年來沒有給予經費及遣派學生讀書等實際舉動為理由，宣告同年 9 月退出。

建築物檔案：

- 1954 年　獲政府撥地建校。
- 1955 年　馬料水車站完工，1967 年改名「大學站」。
- 1956 年　5 月 12 日，舉行奠基禮。8 月 29 日開始遷入。
- 1956 年　11 月 23 日由葛量洪爵士主持開幕。有行政樓、圖書館、膳堂兼禮堂和兩座教學樓等設施。
- 1958 年　馬料水碼頭啟用。
- 1967 年　教學樓增建至第八座。
- 1959 年　樹立校門牌樓和至善亭，牌樓於 2001 年重建。
- 1962 年　建成禮拜堂暨學生中心。
- 1966 年　建成嶺南體育館。
- 1971 年　10 月 29 日，牟路思怡圖書館開幕。
- 1972 年　建成眾志堂。
- 1991 年　圖書館加建頂層。
- 1994 年　教學樓第一至五座重建成信和樓、陳國本樓和王福元樓。

崇基學院
Chung Chi College

② 牟路思怡圖書館　東南立面
Elisabeth Luce Moore Library

① 禮拜堂暨學生中心　東立面
Chapel

③ 教學樓　東北立面
Teaching Blocks

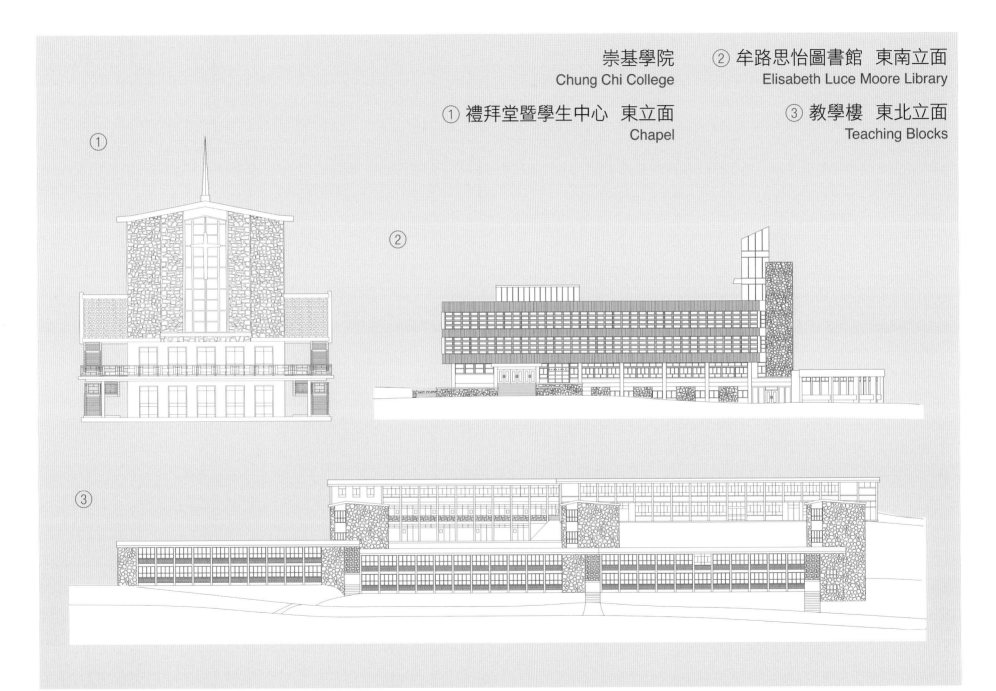

④ 嶺南體育館　東立面
Lingnan Stadium

⑤ 馬料水車站　西立面
Ma Liu Shui Station

⑥ 眾志堂　南立面
Chung Chi Tang

水料馬MA LIU SHUI水料馬

MA LIU SHUI STATION
站　車　水　料　馬

香港聯合書院
UNITED COLLEGE

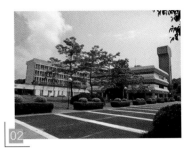

建築年代：①、② 1972 年　③ 1940 年　④ 1910 年代
　　　　　⑤ 1961 年　⑥ 1941 年
位置：①、②沙田馬料水　③西營盤高街 2 號　④半山堅道 147 號
　　　⑤上環普慶坊 40 號　⑥西營盤般咸道 9 號 A

香港聯合書院是由廣僑書院（是 1927 年的廣州大學）、文化專科學校（1942 年粵北的中華文化學院）、光夏書院（1924 年上海的大廈大學）、平正會計專科學校（1937）和華僑書院（1938）合併而成，後兩者在香港成立，多由逃難的學者開辦，是當時典型的「流亡書院」或「難民學校」。

1956 年美國哥倫比亞大學校長柯克博士（Dr. Grayson Kirk）到港，柯克是福特基金會委員和亞洲協會董事，當時亦有不少校友在各書院任教，柯克與院校經過多次會面，得出八校合併結果和資助安排。初擬的香港聯大書院名稱因有大學之名義，故改名註冊，6 月 23 日成立，設有文學系和商學系，蔣法賢醫生被邀請為校長；8 月，由陳濟棠家族開辦的珠海書院（1947 年廣州的珠海大學）、廣大書院（1927 年的廣州大學）和香江書院（1949－1973）退出。聯合書院租用了崇基學院遷出的堅道樓房，10 月 20 日開課；另租用農圃道新亞書院課室晚間授課，學

生 600 多人。1957 年，蔣法賢帶領聯合書院，崇基學院和新亞書院組成香港中文專上學校協會，並擔任主席，向政府爭取應有學術地位和資助，推動成立大學。兩年後，政府制定《專上學校條例》，資助三院，宣佈設立中文大學，撥出庇理羅士女子中學現址予聯合書院建校，但被推卻。年底若干董事及高層人員辭職，蔣法賢轉投香港大學事務，由凌道揚博士接任校長，王淑陶亦辭職復辦華僑書院，1994 年結束。

華僑書院原稱「華僑工商學院」，1947 年在廣州分設華僑大學。1949 年，書院租用沙田何東樓上課兩年，並與華僑大學合併為華僑書院，錢穆和唐君毅也曾在此任教。《華僑日報》第二代掌舵人岑才生是 1952 年的畢業生。由於美國教育委員會出版的 *University of the World Outside USA* 一書，介紹了香港大學和華僑書院，其學位得到紐約大學承認，被取錄為碩士生。

香港中文大學聯合書院建築由司徒惠設計，包括鄭棟材樓、曾肇添樓、胡忠圖書館、張祝珊師生康樂中心和湯若望宿舍；水塔外形像一個大鐵鎚，與「君子塔」有別。

📁　**建築物檔案：**

- 1956 年 6 月　租用堅道校舍，1964 年重建。
- 1961 年 9 月　遷往梁文燕官立小學，現作英皇書院同學會小學第二校。
- 1962 年 5 月　遷往般咸道校舍，現為般咸道官立小學。
- 1964 年 9 月　增設堅巷校舍至 1972 年 4 月，現存部分用作醫學博物館。
- 1969 年 1 月　增設高街精神病院東翼校舍。
- 1972 年 1 月　遷往沙田校園。

01 般咸道校舍舊址，現用作般咸道官立小學（攝於 2012 年）
02 聯合書院（攝於 2009 年）

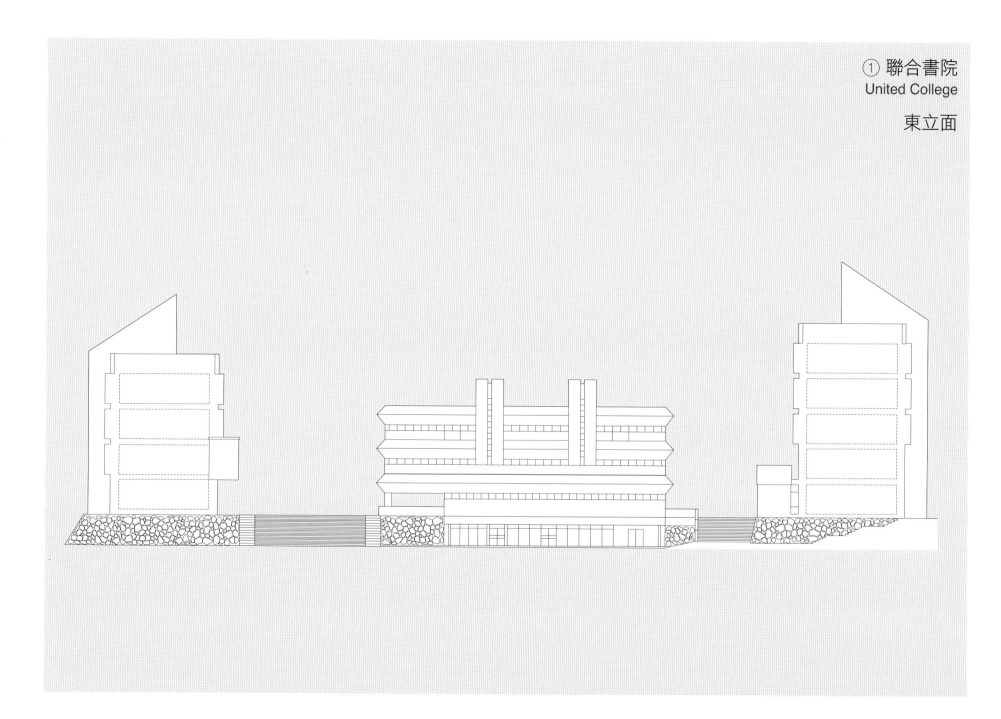

① 聯合書院
United College

東立面

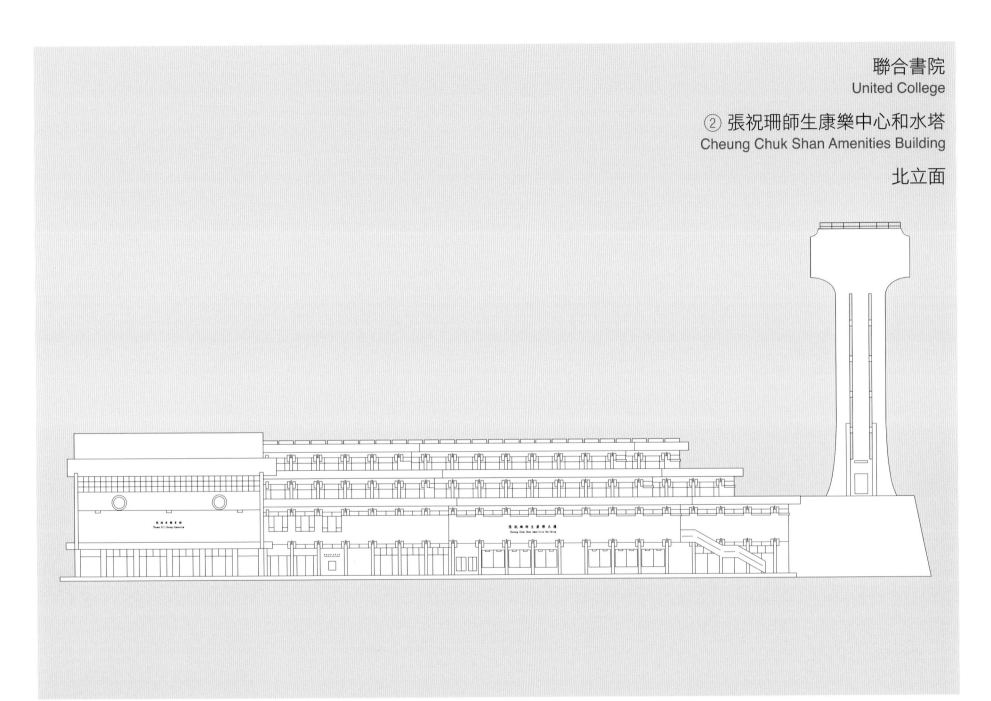

聯合書院
United College

③ 精神病院　北立面
Mental Hospital

④ 堅道 147 號　西南立面
147 Caine Road

⑤ 梁文燕官立小學　東北立面
Helen Liang Memorial Primary School

⑥ 羅富國師範學院　西立面
Northcote College of Education

③

④

⑤

⑥

嶺南書院
LINGNAN COLLEGE

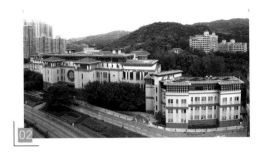

建築年代：① — ② 1928 年　③ 1956 年　④ 1960 年　⑤ 1969 年
　　　　　⑥ 1974 年　⑦ 1976 年　⑧ 1981 年　⑨ 1995 年
位置：① — ⑧ 灣仔司徒拔道 15 號　⑨ 屯門青山公路嶺南段 8 號

　　1967 年 11 月 19 日，廣州嶺南大學校友在灣仔司徒拔道成立嶺南書院，秉承嶺大精神。1978 年書院升格為嶺南學院，1978 年受政府資助，並停辦理科；1991 年開辦學位課程，1998 年升格為大學。在戰前，廣州的嶺南大學與上海聖約翰大學在內地南北各擅勝場，歷史可追溯至 1888 年美北長老會海外差會（American Presbyterian Board of Foreign Mission）在廣州創辦的一所無教派的基督教學校格致書院（Christian College in China），1903 年再改名為「嶺南學堂」（Canton Christian College）。1927 年，隨着華人教會自立運動，學堂歸華人辦理，改稱「嶺南大學」，鍾榮光出任校長；1937 年由校友李應林博士接任。1941 年 10 月廣州淪陷，嶺南大學遷到香港大學本部大樓上課，日佔時轉返內地，1951 年停辦。李應林則於 1953 年與香港教會、差會、全國基督教大學同學會代表及聖約翰大學校董會主席歐偉

國創立香港崇基學院，以繼承內地 13 間基督教大學的精神和神學教育傳統。

　　1922 年，廣州的嶺南大學在香港樂活道 1-2 號開辦小學部廣州嶺南分校，翌年遷往鳳輝台 4-6 號，1928 年遷往司徒拔道 15 號，租用何東爵士名下高座和低座大屋上課，五年後以 13 萬元購入地皮，一年後在廣州註冊為私立廣州嶺南大學附屬第二小學。分校於 1946 年復課，並增設香港私立嶺南中學，八年後增辦高中。1967 年嶺南書院成立，將中學部實驗室改為四個課室上課。戰後興建的校舍皆為框架外牆的混凝土建築，光前堂更裝有遮光石屎板，學院主樓愛華堂設計則模仿聯合國總部大樓造型。虎地的嶺南學院校舍則由巴馬丹拿（Palmer & Turner）設計。

01 灣仔司徒拔道（攝於 2008 年）
02 嶺南大學（攝於 2013 年）

建築物檔案：

- 1928 年　司徒拔道高低兩座大屋作為分校校舍。
- 1948 年　低座左鄰增建禮堂及初中校舍。
- 1956 年　禮堂西面建成校舍仲安堂，大屋改為宿舍。
- 1960 年　高座東面建益友堂，嶺南小學 1982 年遷入。
- 1967 年　低座用作書院行政樓和實驗室，1983 年重建成嶺南大會堂。
- 1969 年　益友堂東面建成光前堂，1992 年用作嶺南幼稚園。
- 1974 年　禮堂前面建成書院校舍愛華堂。
- 1976 年　禮堂及初中校舍重建為中學校舍秀樑堂。
- 1981 年　高座重建成課室及教授宿舍銘衍堂，地下為飯堂。
- 1995 年　書院遷往屯門，部分校舍租予辦學機構。
- 1999 年　中學遷往杏花邨。
- 2011 年　5 月，新地以 44.9 億元購入地皮。
- 2013 年　校舍拆卸作地產發展，小學停辦四年。

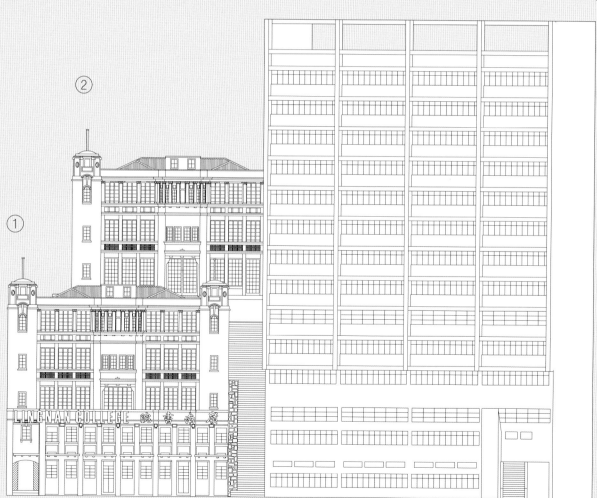

嶺南書院
Lingnan College

① 司徒拔道 15 號低座
② 司徒拔道 15 號高座
15 Stubbs Road

北立面
⑥ 愛華堂　東北立面
Edward Hall

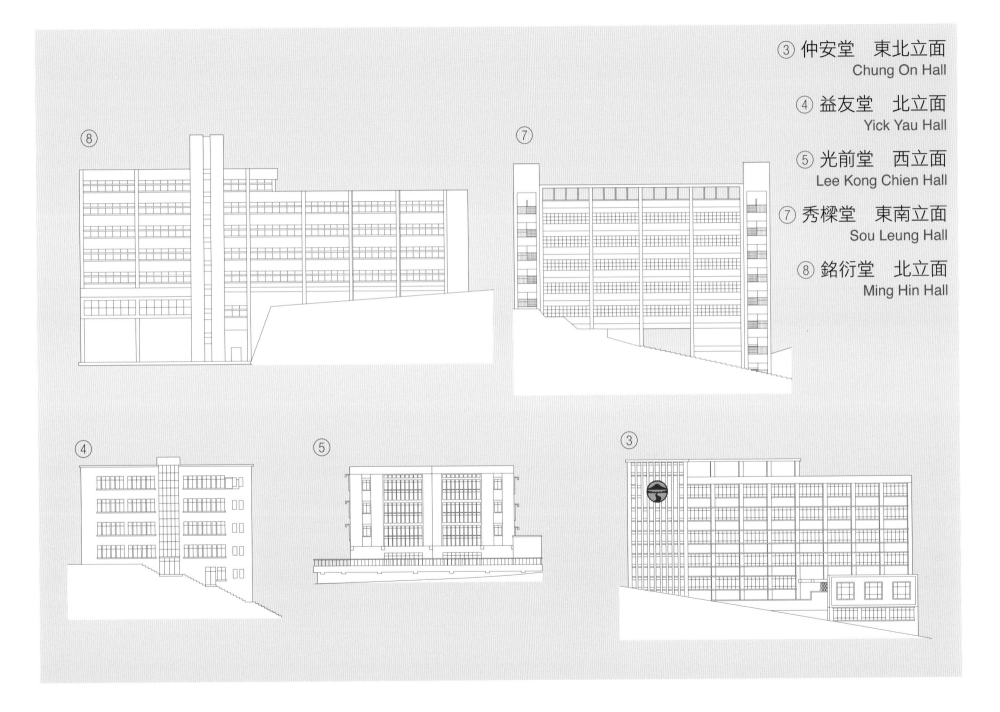

③ 仲安堂　東北立面
Chung On Hall

④ 益友堂　北立面
Yick Yau Hall

⑤ 光前堂　西立面
Lee Kong Chien Hall

⑦ 秀樑堂　東南立面
Sou Leung Hall

⑧ 銘衍堂　北立面
Ming Hin Hall

⑨ 嶺南學院　西立面
Lingnan College

香港理工學院
HONG KONG POLYTECHNIC

建築年代：① 1957 年　② 1976 年　③ 1997 年
位置：紅磡育才道 11 號

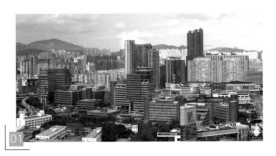

01 從西面望理工大學
（攝於 2006 年）
02 從東面望理工大學
（攝於 2004 年）

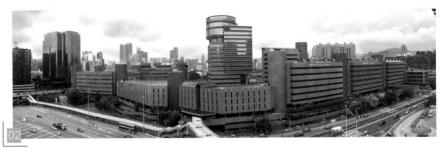

香港理工學院是香港理工大學的前身，1972 年成立，1983 年開辦學士學位課程，1994 年升格為大學。學院前身是成立於 1937 年的香港官立高級工業學院，校址灣仔樂道，設有建築、商業、機械工程及無線電訊等科目，1947 年改名為「香港工業專門學院」。1953 年，《伯特報告》認為香港有必要在九龍開辦一所工業學院，以應付工業發展，香港中華廠商聯合會捐贈 100 萬元，港府遂斥資於紅磡現址建校。學院 1957 年遷入現址，以英語授課，遷校前有日校和夜校生學生 5,877 名。1965 年時鍾士元倡議成立理工學院，四年後成立理工學院計劃委員會。1972 年 8 月 1 日，香港理工學院正式成立，鍾士元任校董會主席，接管香港工業學院，接管前有全日制學生 1,475 人，非全日制學生 9,652 人，部分課程在鰂魚涌上課。1976 年舉行首次開放日。

工業專門學院當年的校舍包括主樓、實驗室平房、工場平房、集會聚餐用的嘉錫堂、太古堂工場和危險品倉等，整體為白色建築，建築費達 500 萬元。主樓內有 43 個課室和繪圖室、六個化驗室和臨時圖書館等，地下是建築工程學系，二樓是機械工程學系，三樓是紡織及工業化學系和工商業藝術系，電力工程系設於四樓，頂樓是航海及造船系，其後擴建南翼。工場分為工場本部、機械工程系部和紡織系三部。

香港理工學院第一期至第三期校舍由巴馬丹拿設計，主要承建商為金門公司，是香港首幢全部採用公制畫圖和說明的大型建築物，金門公司採用一種名為「Kwikform」的定型支架系統，令工程可以加快完工。平台上的校舍共分五翼，每翼樓高五層，12 條圓柱在平台上每隔 55 公尺處穿過。圓柱為樓梯、洗手間和升降機的所在地，圓柱間有課室及導修室 90 間、演講室四間、實驗室 30 間和教職員辦公室等，

可容學生 3,000 名。另外有露天廣場、有 2,000 座位的圖書館，禮堂、學生會、飯堂和 50 公尺游泳池，平台下有工場，以及有 432 個車位的停車場，整體為紅色外牆建築。

建築物檔案：

● 1956 年 2 月 11 日，港督葛量洪主持工業專門學院奠基禮。翌年 12 月 2 日主持校舍開幕。
● 1976 年 4 月 8 日，校舍第一期平頂。10 月 26 日，港督麥理浩主持校舍開幕。
● 1979 年 校舍第三期完成。
● 1997 年 工業專門學院校舍已全部拆卸重建。

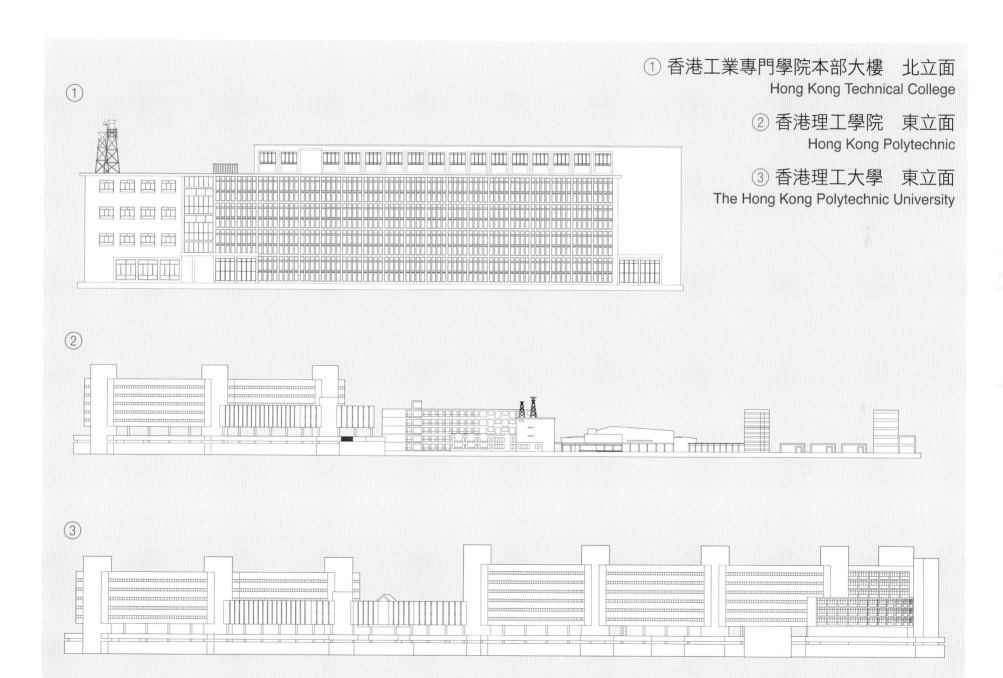

① 香港工業專門學院本部大樓　北立面
Hong Kong Technical College

② 香港理工學院　東立面
Hong Kong Polytechnic

③ 香港理工大學　東立面
The Hong Kong Polytechnic University

珠海書院
CHU HAI COLLEGE

建築年代：① 1955 年　② 1962 年
位置：① 亞皆老街 124 號　② 亞皆老街 113-115 號

1947 年，陳濟棠將軍在廣洲東山竹絲崗創立珠海大學，寓意「瑩潔似珠，深涵如海」，江茂森為第一任校長。1949 年遷往香港洗衣街德明中學，受條例規管，改稱書院。1956 年，珠海書院參與私立書院合併計劃，其後與同一創辦人的廣大書院和香江書院退出。1960 年德明校董會分產，亞皆老街新校舍和灣仔分校劃為書院校舍。1972 年遷往亞皆老街大同中學分校校舍，1992 年遷往荃灣海濱花園。2004 年，改稱「珠海學院」，學位受港府承認，2016 年遷往屯門青山灣新校舍。

德明中學為陳濟棠等人於 1934 年創立的私立學校，取自孫中山的族譜名字，校址為洗衣街 62 號。1936 年於告士打道 86 號增設灣仔分校，1939 年以亞皆老街 124 號洋房開設小學和女中。1949 年購入正校相鄰 76 號一併重建校舍。其後洋房重建為四層校舍，向街立面由突出的窗格牆板組成，有 32 個課室，另有特別課室、實驗室和圖書館，造價逾 100

萬元。分校於 1961 年遷往梭椏道，1966 年遷入樓高 17 層的正校新校舍，大樓由甘銘設計，有課室 139 間。1977 年港府推出九年免費教育，私校經營困難，德明停辦，1979 年重建成德寶大廈，下設中國旅行社。

大同中學為江茂森於 1953 年創辦的私校，正校租用九龍塘村 81 號地段，連運動場逾 30 萬平方尺，分校設於亞皆老街 98 號的五層新校舍。1953 年，12 間認同國民政府的中學於加山南華會動場舉行聯校運動會，包括大同、德明、西南、同濟、仿林、壽山、嶺東、知行、同濟、廣大、嶺英和華僑中學等校，各校每年「雙十節」都會張掛青天白日滿地紅旗慶祝。1955 年，校方收回亞皆老街 113-115 號三層相連單位，作為第二分校，其後由黃汝光則師設計重建，高 14 層，底座兩層為原來地台所在，設有兩部電梯，八十多個課室、大禮堂、圖書館、各類實驗室和特別室等，每層有教員室，七樓和天台為活動

空間，三樓連平台為有蓋球場、籃球場和羽毛球場，可容 3,000 人上課。設有幼稚園、中英文小學和中學、預科和英文專科，分上下午班和夜校上課，供 6,000 人入讀。九龍塘校舍於 1981 年被政府收回土地，員生轉往亞皆老街分校上課，1992 年正式停辦。

📁　**建築物檔案：**

- 1955 年　亞皆老街德明分校建成。
- 1960 年　德明分校用作珠海書院校舍。
- 1962 年　大同中學分校建成。
- 1972 年　書院遷入大同中學分校校舍。
- 1976 年　德明分校重建為怡安閣。
- 1992 年　大同中學分校拆卸。

01　亞皆老街（攝於 2011 年）

珠海書院
Chu Hai College

① 北立面
② 南立面

②

①

香港浸會書院
HONG KONG BAPTIST COLLEGE

建築年代：① 1966 年　② 1978 年
位置：九龍塘窩打林道 224 號

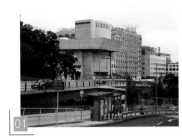
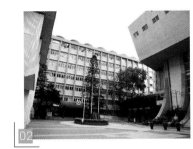

　　1954 年，培正中學校長林子豐在 65 週年紀念大會上，發起籌辦專上書院和紀念校舍。1956 年 9 月，香港浸會書院成立，林子豐任校長，校址借用培正中學宗教館及 G 座課室。1970 年 3 月，註冊為認可專上學院。1972 年 4 月，獲政府認可為香港浸會學院。1978 年，政府公佈《高中及專上教育白皮書》，資助開辦兩年高級文憑和一年榮譽文憑課程的院校，浸會學院和嶺南學院遂改制取得資助。1985 年開辦學位課程，1994 年升格為香港浸會大學，是香港唯一基督教大學。

　　學院大樓樓高七層，東西各有一翼，平面呈工字型，框架式外牆，有 31 個課室、多個辦公室、圖書館、土木工程實驗室、繪圖室、打字室、語言實驗室、祈禱室和有 164 個座位的演講廳等。西面前方建有兩層高的附加建築，供學生活動；南面為操場，1975 年開始改建其他大樓。

　　1970 年，林子豐資助 50 萬元，倡建林子豐博士紀念大樓，供學院和各類學校舉行典禮。大樓由甘銘設計，分為高層的大專會堂和低層的呂明才圖書館。大專會堂是學院的標誌，以正門通往大堂入口的寬闊梯級最為獨特，學院花了兩年時間裝修，演奏廳以木地板鋪設，有 1,346 個座位。由於當時香港缺乏藝術表演地方，大專會堂成為主要的藝術表演場地，舉辦過不少國際或香港演藝盛事，直至 1983 年才被新落成的香港體育館取代。

　　浸會學院開辦的傳理系很有名，有很多系友活躍於演藝界和新聞界，例如關錦鵬、鄭丹瑞、湯正川、袁志偉、區瑞強、梁繼璋、伍家廉和梁家榮等。鄭丹瑞曾憶述當年和多位同學在電台、電視台兼職，時常走堂開咪，要同學扮聲替大家點名。區瑞強當年為省時由學校到後山的電台開工，會爬水渠上廣播道，有兩次跌傷記錄，需要接受跌打治療；鄭丹瑞亦回憶在爬水渠時認識了中文系的張堅庭，張堅庭當時幫電台寫稿。

建築物檔案：

- 1958 年　3 月，政府撥地興建校舍。
- 1966 年　10 月 21 日，港督戴麟趾爵士主持學院大樓開幕禮。
- 1972 年　7 月 2 日，舉行林子豐博士紀念大樓動土禮，1975 年完工。
- 1975 年　學院大樓定名為「溫仁才大樓」。
- 1977 年　基督教教育中心啟用，內設禮拜堂。
- 1978 年　5 月，大專會堂由港督麥理活爵士主持開幕。
- 1994 年　大專會堂改稱「大學會堂」。

01 林子豐博士紀念大樓（攝於 2010 年）
02 現稱溫仁才大樓的學院大樓（攝於 2010 年）

香港浸會學院
Hong Kong Baptist College

① 溫仁才大樓
Oen Hall Building

② 林子豐博士紀念大樓
Dr. Lam Chi Fung Memorial Building

① ② 北立面

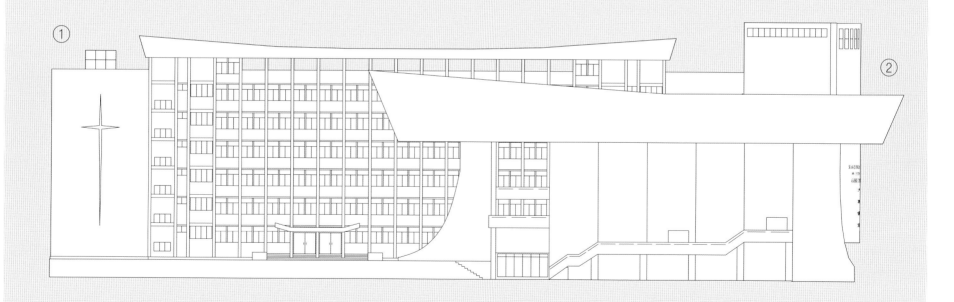

樹仁書院
SHUE YAN COLLEGE

建築年代：① 1950 年代　② 1960 年代　③ 1985 年
位置：① 跑馬地成和道 81 號　② 灣仔萬茂里　③ 北角慧翠道 10 號

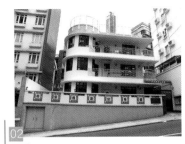

　　樹仁書院是香港首間私立大學香港樹仁大學的前身，1971 年 9 月 20 日由胡鴻烈及鍾期榮夫婦創辦，因堅持四年制課程，不符政府條例規定而未獲資助。1976 年獲政府認可為樹仁學院。2001 年，開辦學位課程。2006 年 12 月 19 日升格為大學。

　　鍾期榮是中國首位女法官，畢業於武漢大學法律系，1944 年參加全國高等文官考試司法組考獲第一名。其後在培訓中邂逅全國高等文官考試外交組第一名胡鴻烈，兩人於 1945 年 11 月 12 日結婚，並展開外交官生涯。1949 年內地政權變換，夫婦到巴黎留學，雙雙取得法學博士學位，胡鴻烈更在英國考取了大律師資格，1955 年到香港執業，鍾期榮則任教於浸會書院。1971 年，時任文學及社會科學院院長的鍾期榮辭職，打算開辦幼稚園，胡鴻烈反建議開辦大學。二人遂購入成和道洋房，改裝成八個課室，開辦樹仁書院，鍾期榮當校長，胡鴻烈任校監，以打官司的收入和學費維持運作。1978 年，政府撥出寶馬山現址興建校舍，七年間打下 176 條地樁，建成 12 層高的大樓。至 2006 年大學第三座大樓建成為止，私人投入約五億港元。兩人省吃儉用，連校舍模型都是自製，連同兩位兼任副校長的博士兒子在內，均沒有支領薪水，開支實報實銷。鍾期榮對校政親力親為，2001 年中風後以輪椅代步，並搬往學校宿舍，方便處理校務。2007 年，美籍業餘天文學家楊光宇仰慕兩老不屈不撓精神，將兩顆首次發現的小行星以他們名字命名。另外，鍾期榮亦曾開辦大窩口村第七座天台學校鍾期榮學校，與黃竹坑的樹仁中學。

　　成和道洋房為現代主義建築，有圓角外牆，深寬的露台加強了橫向的視覺觀感。灣仔萬茂里校舍則有框架式外牆，平面呈長方形，入口大堂呈三角形。萬茂里的名字頗特別，未知出處。當年學生循萬茂里斜路上學時，常遇到「無人駕駛」的車子──原來司機是個子矮小的鍾校長，低角度令人看不到她。

建築物檔案：

- 1971 年　成和道洋房用作樹仁書院校舍。
- 1972 年　購入灣仔峽道 7 號，作附屬中學校舍，1993 年停辦。
- 1977 年　樹仁學院遷入萬茂里自置校舍。
- 1978 年　成和道校舍出售，1992 年用作帝京香港幼稚園。
- 1985 年　學院遷至寶馬山新址。
- 1988 年　萬茂里校舍出售，與相鄰建築於 2004 年建成太古廣場第三期。

01 樹仁學院寶馬山校舍（攝於 2005 年）
02 成和道校舍，現為幼稚園（攝於 2012 年）

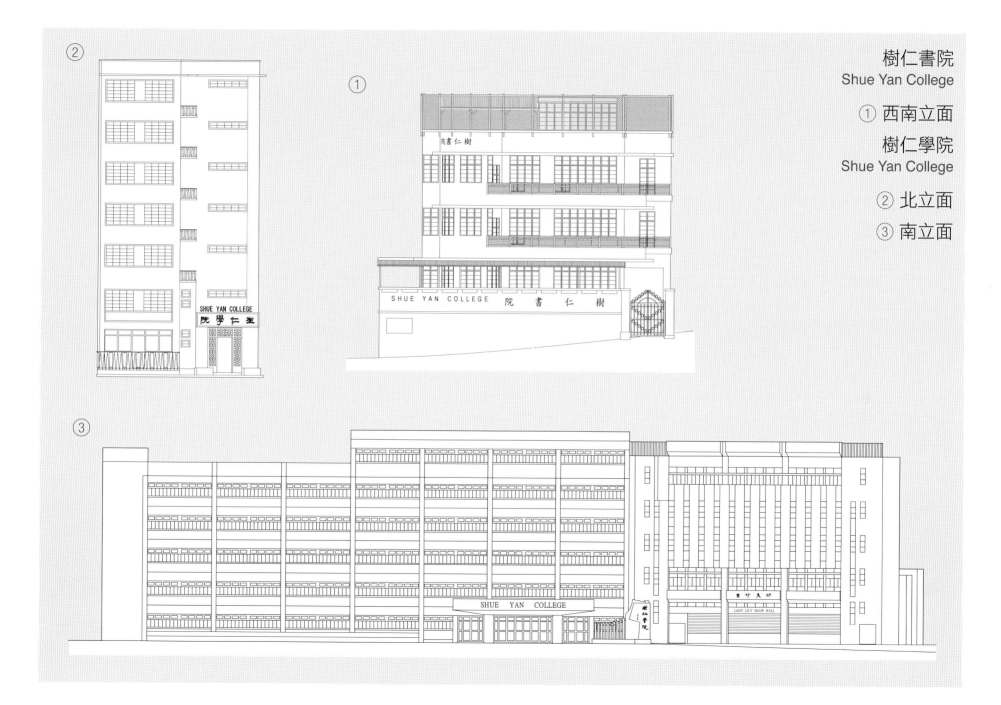

香港城市理工學院
CITY POLYTECHNIC OF HONG KONG

建築年代：1989 年
位置：九龍塘達之路 83 號

香港城市理工學院是香港城市大學的前身，1984 年成立，1986 年開辦學位課程，1994 年升格為大學。1980 年 11 月，港督麥理浩（Sir Murray MacLehose）成立委員會檢討香港專上及工業教育，翌年 6 月，接納委員會建議，籌劃成立第二間理工學院。1982 年 5 月，大學及理工資助委員會擬定學院名字，並參考英國將院校設於人口稠密和交通要點的做法，揀選九龍塘火車站旁前朱古仔的木屋區興建校舍；6 月，成立籌備委員會。1984 年，委員會購入新落成的旺角中心第二期寫字樓樓層，作為暫時上課地點，10 月 22 日由港督尤德爵士（Sir Edward Youde）主持啟課儀式。學院是香港史上從成立至開辦學位課程時間最短的學院，相隔僅九個月。自籌備委員會成立至開課，只用了 18 個月時間。

學院於 1983 年舉辦了校舍設計比賽，有六間則師樓獲選參賽，最後由鍾華楠建築設計事務所聯同唐謀士建築設計事務所贏得比賽及承建工程。校園建在大水坑上，採以密集式的天面設計，水平分區，每區以採光中庭和顏色區分，六至七層高，從第四層延展出淺窄的平台與對上的達之路銜接。第三層為圖書館，第四層設有主入口，以天橋和隧道與火車站接通，整層如商場般設有室內廣場、演講廳、商店、銀行、展覽空間和學生休憩處等。對上樓層為課室和教職員房間，在大片整體塊狀空間之中，走廊兩旁是數不清的房門；樓梯、升降梯和洗手間則在塊與塊之間的夾縫內，這樣如工廠大廈迷利倉形式的設計能超負荷運行，效率很高。由於校園隱蔽，故難以讓人對其整體外觀有一個清楚印象。

外號「大 Sir」的鍾士元爵士曾是兩間理工學院和香港科技大學籌備委員會主席和董事會主席，為1980 年代中國經濟起飛發展，提供了雄厚的人才支援。1941 年，鍾士元以一級榮譽畢業於香港大學，成為黃埔船塢工程師。1951 年取得謝菲爾德大學工程博士學位，1952 年開設顧問工程師事務所，1960 年開始參與公職服務，1978 年被封為爵士。1980 年出任行政局首席非官守議員，成為當時香港政壇最高職位的華人。

建築物檔案：

- 1989 年　學術樓局部建成啟用，包括邵逸夫圖書館。
- 1990 年　1 月，港督衛奕信爵士主持校舍揭幕禮。
- 1994 年　整體完工。

01 香港城市大學與周圍景觀（攝於 2011 年）

香港城市理工學院
City Polytechnic of Hong Kong

東北立面

香港科技大學
THE HONG KONG UNIVERSITY OF SCIENCE AND TECHNOLOGY

建築年代：1991 年
位置：西貢大埔仔

香港科技大學是香港第三間大學，1991 年成立，是為配合香港經濟轉型而設。校址為前高希馬軍營（Kohima Camp），對開海面曾是操炮區，動工前香港童軍在該處舉行鑽禧大露營。科大是唯一沒有前身學院歷史的大學，而其圖書館是香港唯一開放予公眾參觀的學校圖書館，但設計方案的選取和興建費用，卻備受各界爭議。

1986 年，港府決定成立科大，翌年籌委會邀請五家公司參加校園設計比賽。五位來自世界著名院校的校長組成評審小組，三人投票予冠軍作品，澳洲新州科技學院校長 Dr. R. L. Werner 投亞軍作品。籌委會委員在選用作品方面也出現分歧，兩日會議後，變成一致傾向支持選取亞軍作品，成本估算較冠軍高百分之二。事件雖然引起爭議，但於 1999 年國際建築師協會主辦的世界建築師大會中，科大的設計榮獲藝術成就獎，是香港唯一獲該會獎項之建築項目。

另一件造價超支事件，1988 年擬定的整個工程

預算為 35.48 億元，首兩期工程 19.28 億由負責興建的香港賽馬會提供，第三期 16.22 億由港府負責。由於施工期間，通貨膨脹嚴重，1990 年時重新估算首兩期工程，須用 35 億元完成，因此受到各方指責。由於大學設備豪華，被批評為奢侈的「勞斯萊斯大學」。第三期工程費用只好由校長吳家偉籌款募集，並修改圖則。馬會自 1977 年開始，歷年捐助香港高等教育的總額超過 51 億元，科大是最龐大的一項。

科大校舍由關善明建築師事務所和唐謀士建築設計事務所合作設計策劃。校園依山而建，上下點相距近一百米。關善明以密集式的一個天面設計，安排各座教學樓並排興建，以方便人流。半圓形廣場入口以一列四層高的獨立方孔牆壁環繞；樓體藉着正方形、三角形和半圓形的大小、疏密和組合，塑造不同空間序列；開洞和窗戶構成強烈的光影效果；牆體採用灰色面磚，間以白色，輔以紅、黃、藍色，遠觀時一片淺白，利於光影流轉，富時代感。另以有蓋天橋和多部升

降機將教學樓與各階台宿舍連接，免途人受日灑雨淋，亦享海光山色，是全港大學中的創舉，富人性化。

建築物檔案：

- 1991 年　校舍第一期工程完成。
- 1992 年　校舍開始上課。
- 1993 年　第二期工程完成。

01 香港科技大學（攝於 2018 年）

香港科技大學
The Hong Kong University of Science and Technology

西立面

香港教育學院
THE HONG KONG INSTITUTE
OF EDUCATION

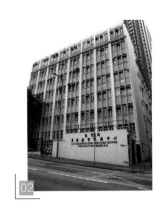

建築年代：① 1997 年　② 1872 年
③ 1962 年　④ 1920 年代　⑤ 1934 年
⑥ 1950 年　⑦ 1920 年代　⑧ 1952 年
⑨ 1959 年　⑩ 1974 年　⑪ 1926 年
⑫ 1950 年　⑬ 1891 年　⑭ 1960 年
⑮ 1961 年　⑯ 1885 年　⑰ 1910 年代
位置：①大埔露屏路 10 號　②灣仔皇后大
道東 259 號　③薄扶林沙宣道 21 號　④屯
門青山公路藍地段　⑤上水青山公路古洞段
⑥灣仔皇后大道東 373 號　⑦油麻地加士
居道 44 號　⑧西營盤醫院道 1 號　⑨油麻
地加士居道 42 號　⑩深水埗郝德傑道 6 號
⑪西營盤般咸道 63 A 號　⑫西營盤般咸道
63 A 號　⑬西營盤高街 119 號　⑭九龍城聯
合道 145 號　⑮紅磡鶴園街 19 號　⑯西營
盤英皇佐治五世公園　⑰大埔北盛街 5-7 號

01 香港教育大學（攝於 2014 年）
02 灣仔書院舊址（攝於 2014 年）

香港教育學院是香港教育大學的前身，由五間官立師訓學院於 1994 年合併而成，包括羅富國教育學院（1939）、葛量洪教育學院（1951）、柏立基教育學院（1960）、香港工商師範學院（1974）和語文教育學院（1982）。1997 年遷往大埔現址，1998 年開辦學位課程，2016 年升格為大學。

早於 1853 年，聖保羅書院開辦在職教師培訓班；而香港最早的師範學校為 1881 年成立的官立師範學校（Government Normal School），但只辦了兩年。1920 年，港府於荷李活道文武廟旁的中華書院成立官立男子漢文師範學堂，簡稱「日師」，1926 年成為當年成立的官立漢文中學（Vernacular Middle School）的師範部，新址為醫院道榮華台 9-10 號，漢中則設於醫院道育才書社。1931 年，港府曾考慮購入般咸道寧養台英華書院舊址作為漢中校舍，但因地方太小作罷。1925 年，官立西營盤書院遷往般咸道 63A 號新校舍，改為「英皇書院」。薄扶林校

舍用作漢中和日師校舍，校舍為兩層曲尺形建築，四坡複合式瓦頂，設有四個班房，為舊校第七和第八班所用，校舍於日佔時被毀，漢中於 1945 年在堅尼地道復校，1951 年改名「金文泰中學」。官立女子漢文師範學堂亦於 1920 年成立，簡稱「女師」，設於荷李活道庇理羅士女書院。1907 年，香港科技專科學校在皇仁書院內開設夜校漢文師資斑，簡稱「夜師」，1935 年改稱「官立夜學院」。香港大學則於 1917 年開始英文教學的師資培訓。1926 年 3 月，大埔官立漢文師範學堂成立，簡稱「埔師」，訓練以中文教學的教師，並特設農科，初址租用大埔仁興街 53-55 號兩層高唐樓，翌年租用北盛街 5-7 號兩層高唐樓為課室，舊址用作宿舍，1933 年全部遷往錦山漢家路六連兩層唐樓的最左兩座。

1939 年港府成立香港師資學院（Teachers' Training College），以取代四間漢文師範學堂，臨時校舍設於前國家醫院院長宿舍，學院以英語教授兩年

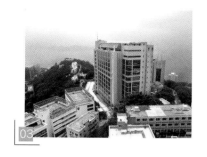

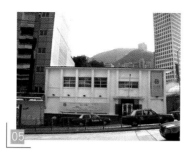

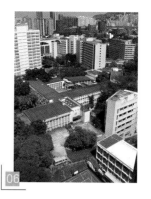

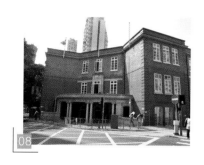

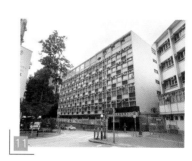

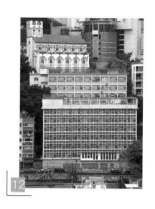

制小學至初中教師訓練課程，免學費並有津貼。兩年後遷往般咸道 9 號新校舍，改名羅富國師範學院（Northcote Training College，簡稱「羅師」），高中教師訓練課程仍由港大開辦。1946 年 3 月，羅師復課，般咸道校舍因教育培訓的迫切需要，未被軍方徵用，1962 遷往沙宣道。1946 年 9 月，港府成立鄉村師範學校（後稱「香港官立鄉村師範專科學校」），簡稱「鄉師」，以解決鄉村教師嚴重缺乏問題，並設有農務科目；港督楊慕琦借出粉嶺別墅作為校舍。1947 年，鄉師隨港督離任遷往粉嶺兒童保育會，1949 年 6 月因軍部徵地而遷往屯門張園，1954 年

併入葛量洪師範學院（簡稱「葛師」），轉校生在加士居道 44 號古典洋房 Bemini 寄宿。葛師和簡稱「柏師」的柏立基師範專科學校是因應當時人口急速增長、師資不足而設，最初以中文教授一年制的小學教師訓練課程。小學教師薪金約為英中畢業的政府文員兩倍，羅師畢業生的待遇較高。1955 年崇基學院在註冊時，反駁港府所指「學院」名稱有營辦大學之名義，港府遂將學院改名為專科學校，1967 年結束一年制課程，復用學院名稱。

官立師範學校設於灣仔書院（Wan Chai School）內，校舍是一座紅磚黑瓦的單層建築，平面距形，

03 沙宣道羅富國師範學院舊址（攝於 2013 年）
04 鄉師張園舊址（攝於 2013 年）
05 香港工商師範學院舊址（攝於 2006 年）
06 葛量洪師範學院舊址（攝於 2006 年）
07 柏立基師範學院舊址（攝於 2017 年）
08 英皇書院（攝於 2009 年）
09 西營盤官學堂舊址（攝於 2012 年）
10 老虎岩官立小學舊址（攝於 2006 年）
11 鶴園街 19 號（攝於 2018 年）
12 語文教育學院舊址（攝於 2016 年）

1908 年擴建南翼，面積和班房倍增至八個，並加設有蓋操場、新宿舍、教員室和廁所。1959 年小學停辦，學生轉往摩利臣山官立小學就讀。港督粉嶺別墅樓高兩層，為折衷主義（Electic Style）建築，四坡屋頂，開有圓拱門窗，設有客廳、飯廳和四間睡房，為第 18 任港督貝璐所建，供假日避暑。1967 年，港督戴麟趾在別墅向鄉議局代表重申維護香港和平，別墅亦是中英商討香港前途問題的秘密地方。藍地張園為同安燕梳公司董事長張榮舉的物業，有中式和西式建築，還有農莊作研習用途。張榮舉是聖士提反書院校友和校董，妻子陳儀貞是協恩中學的創校校長。

葛師校舍由工務局設計，鋼筋混凝土骨架配磚牆建築，平面呈凹字形，東南端另有一翼。地下有禮堂、演講廳和課室；二樓有展覽室、自然科學室、家政室等；地庫為健身室、圖書館、自修室和餐廳；另有大運動場；校舍於 1957 年擴建。英皇書院是校舍啟用前的上課處，1974 年使用鶴園街 19 號校舍作為分校，至 1978 年讓與五育中學使用。

羅師的沙宣道校舍由工務局設計，有石屎遮光柵和花格牆面，北面為七層高的主樓和側翼，有辦公室、課室、禮堂、健身室和膳堂，側翼有演講廳、木工室、陶瓷室、家政室和科學室等；主樓北面建有雙層的圖書館；南面為四層高的學生宿舍和社監宿舍。

柏師成立時暫借老虎岩官立小學（後稱「樂富官立小學」）最頂兩層上課，1961 年轉往鶴園街 19 號校舍，該校舍原擬供毗鄰的九龍船塢紀念學校（1949－1995）使用。兩所臨時校舍均為 L 型、有

24 個課室的標準校舍，蛋格外牆，單邊課室，走廊向內，地下為開放式禮堂。擬定 1964 年建成的校舍，因設計遇到爭議，要到 1974 年才落成。柏師校舍由工務局設計，有八幢二至五層的建築物，設備與羅師相似，還設有家居模擬室、標本製作房、語言研究所和戲院等。1982 年於沙田圓洲角道 8 號開辦分校至 1997 年止。

語文教育學院培訓語文科教師，在職小學教師可以放有薪假進修，由港府津貼代課支出。學院原設於旺角柏裕商業中心 21 樓，1988 年遷往余道生紀念中學和梁文燕紀念中學。兩校原是小學，前者是余振強為紀念父親捐建，1988 年遷校時，家族認為地區疏遠，沿用舊稱會有損名聲，遂改名為南屯門官立中學。校舍依山坡而建，由於當時四周並無高樓，余道生紀念中學校舍西面外牆建有石屎光柵以阻擋強光。

早在 1969 年，香港工業學院開辦工業教師及工場導師訓練課程，1972 年交由摩理臣山工業學院接手，其後轉由工商師範學院訓練初中工科和商科教師。因當時商科教師缺乏，不少人當上了高中和預科教師。

📁 **建築物檔案：**

- 1872 年　灣仔書院建成，1962 年重建成呂祺官立小學，1980 年代改為呂祺教育服務中心。
- 1949 年　張園作鄉師校舍至 1954 年止；1960 年出讓作妙法寺。
- 1950 年　摩理臣山小學開幕，1974 年用作工商師範總辦事處；2003 年至 2007 年間租予弘立書院。2016 年重建成英皇駿景酒店。
- 1952 年 5 月　葛師校舍啟用，1957 年擴建新翼；1997 年用作香港教育學院市區分校，新翼用作循道學校校舍至 2011 年。1999 年至 2014 年舊翼租予培正教育中心。
- 1954 年　西營盤官學堂重建為李陞小學和西區牙科診所。
- 1961 年　余道生紀念學校落成，首年暫借予羅師上課；1988 年與梁文燕紀念中學用作語文教育學院，2000 年分別用作中西區聖安多尼學校和英皇書院同學會小學第二校。
- 1962 年　般咸道校舍借予聯合書院，1973 年用作羅富國教育學院第二分校至 1997 年止。
- 1978 年　鶴園街校舍用作五育中學校舍，1985 年用作教育署輔導視學處，2003 年用作聖公會聖提摩太小學校舍。
- 1982 年　仁興街 53-61 號重建為昌慶大廈。
- 1986 年　老虎岩官立小學改為實用教育中心，2004 年易名「藝術與科技教育中心」。
- 1995 年　葛師宿舍重建成爵士花園。
- 1997 年　沙宣道校舍拆卸，四年後建成香港大學醫學院。
- 2000 年　北盛街 1-9 號重建為翠河花園。
- 2002 年　柏師校舍重建成保良局蔡繼有學校，圓洲角分校改為沙田圍呂明才小學。

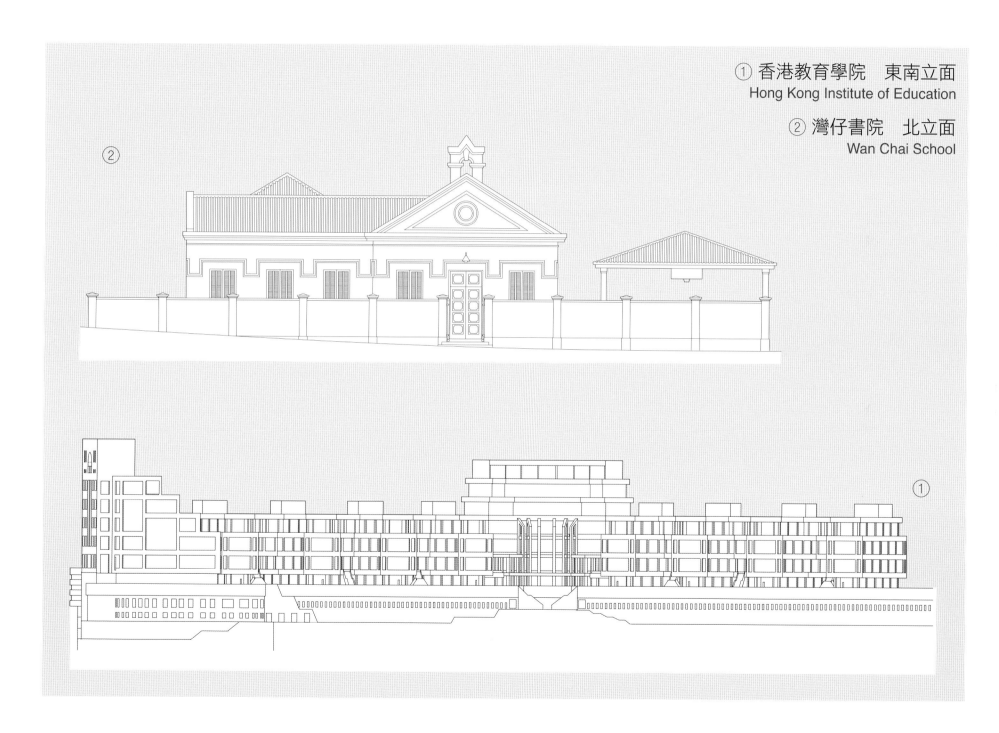

① 香港教育學院　東南立面
Hong Kong Institute of Education

② 灣仔書院　北立面
Wan Chai School

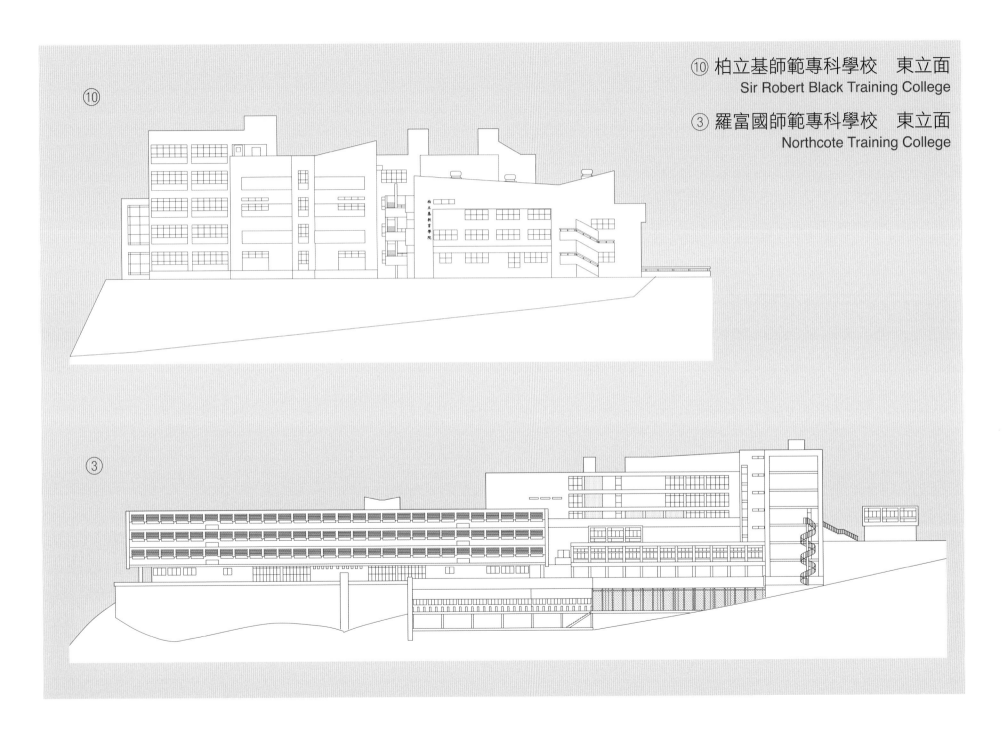

⑩ 柏立基師範專科學校　東立面
Sir Robert Black Training College

③ 羅富國師範專科學校　東立面
Northcote Training College

④ 鄉村師範學校／張園　東北立面
Rural Training College

⑤ 港督粉嶺別墅　西北立面
Fanling Lodge

⑰ 大埔官立漢文師範學堂　北立面
The Tai Po Vernacular Normal School

⑤

④

⑰

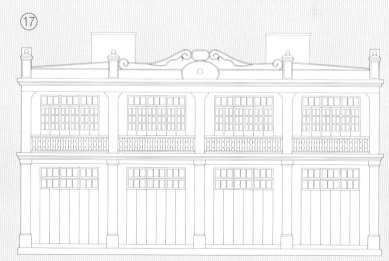

⑥ 香港工商師範學院　北立面
Hong Kong Technical Teachers' College

⑦ 葛量洪師範專科學校宿舍　東南立面
Hostel of Grantham Training College

⑧ 葛量洪師範專科學校　西立面
Grantham Training College

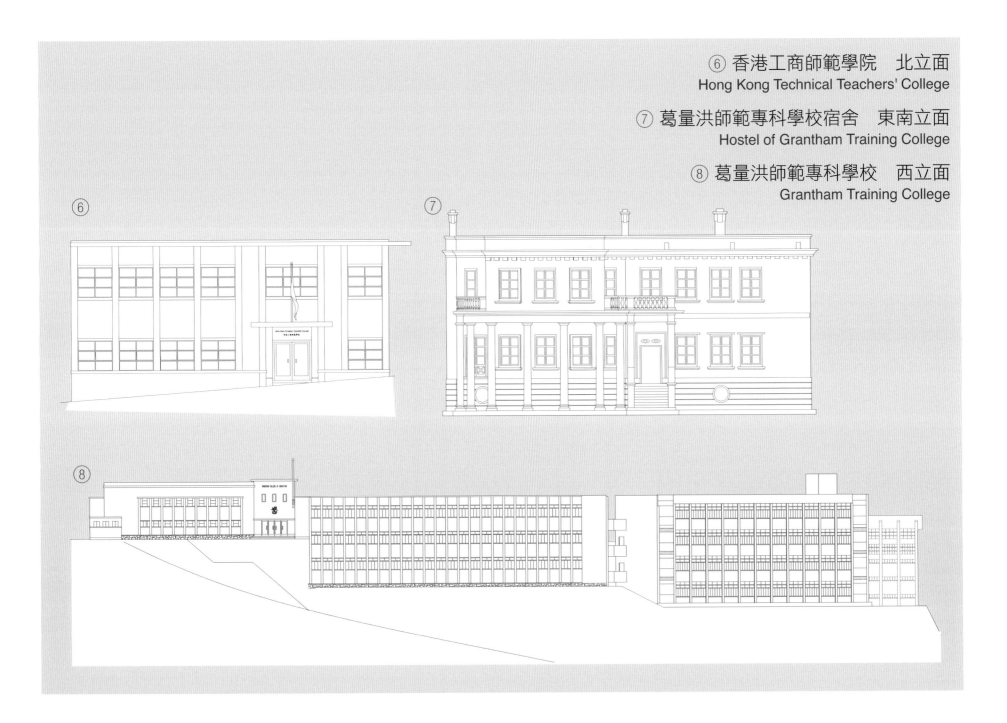

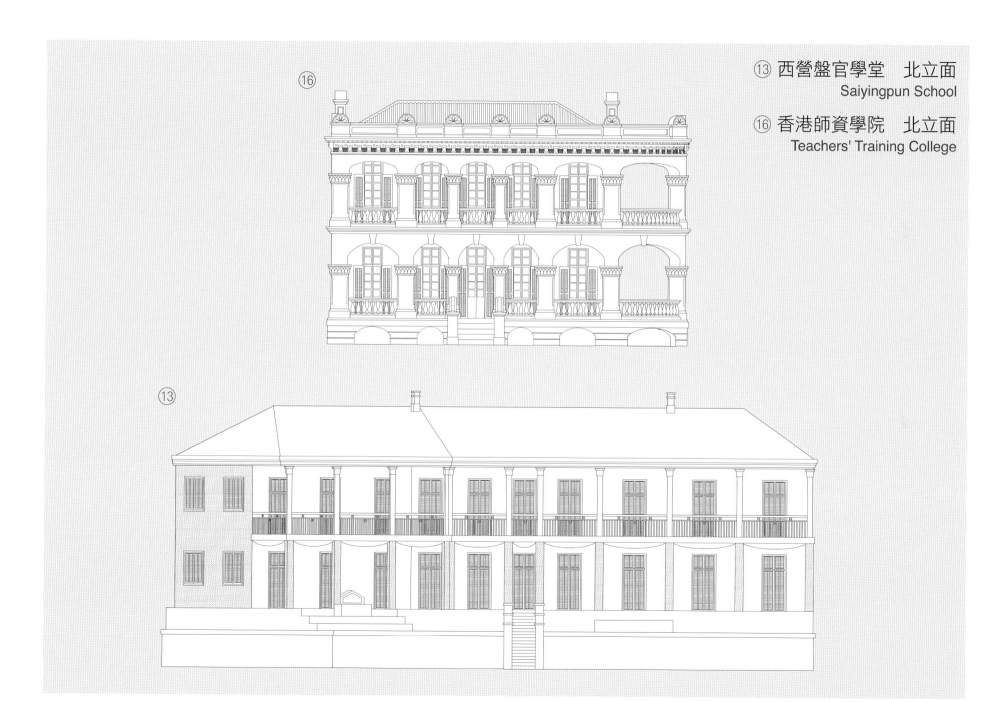

⑯ 西營盤官學堂　北立面
Saiyingpun School

⑯ 香港師資學院　北立面
Teachers' Training College

英皇書院
King's College

⑪ ⑫ 東南立面

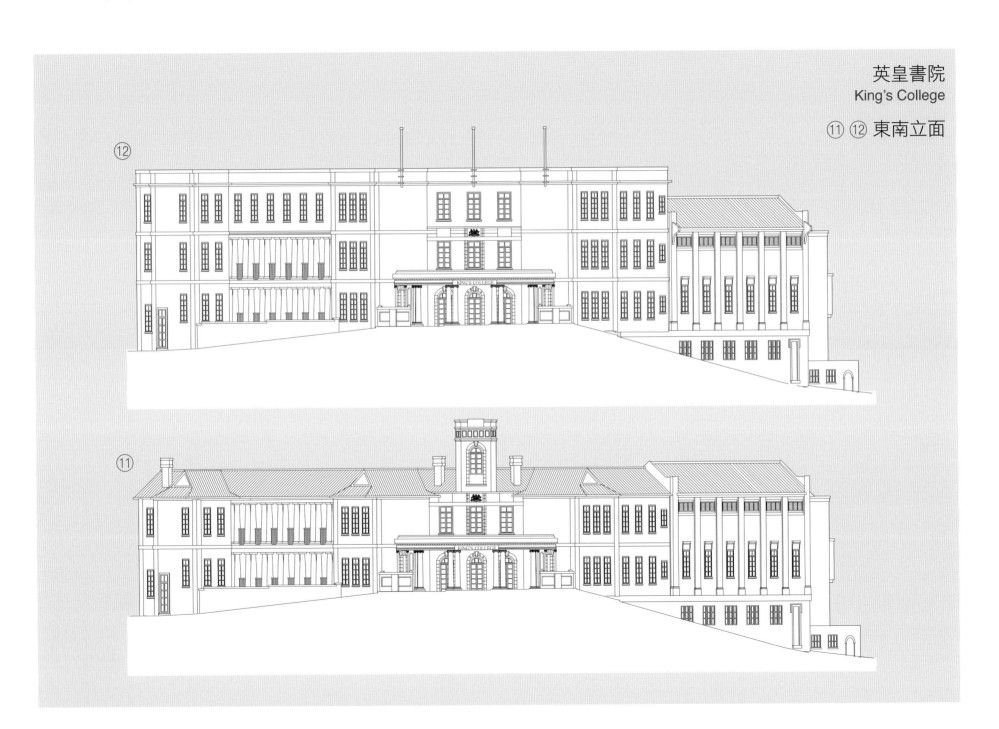

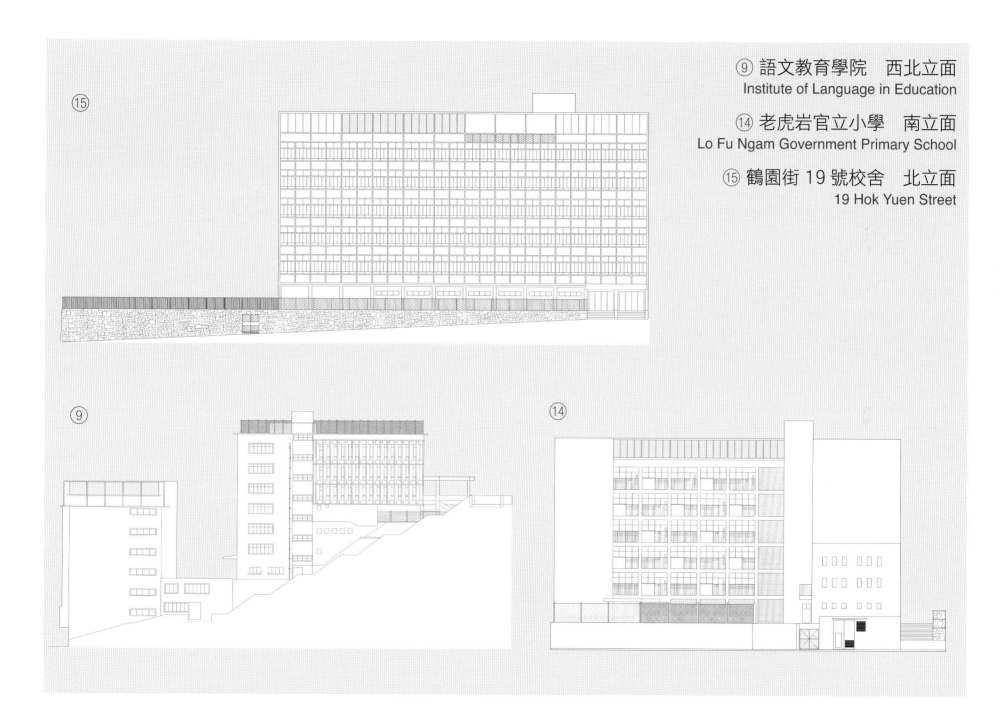

⑨ 語文教育學院　西北立面
Institute of Language in Education

⑭ 老虎岩官立小學　南立面
Lo Fu Ngam Government Primary School

⑮ 鶴園街 19 號校舍　北立面
19 Hok Yuen Street

香港公開進修學院
OPEN LEARNING INSTITUTE OF HONG KONG

建築年代：1996 年
位置：何文田牧愛街 30 號

　　香港公開進修學院成立於 1989 年 5 月，為香港公開大學的前身，是香港首間以遙距模式教學的自資大專院校，開辦無入學學歷規限的成人學位課程。學院採學分制，不設修讀年限，學費按學分計，修畢及格的學歷獲港府認可。目的為照顧過去未能有機會接受高等教育人士，和需要學習新技能的成年人。1997 年升格為自資大學時改用現在名稱，2001 年起開辦全日制自資課程，入學申請須具標準的學歷程度，大部分兼讀制課程仍舊採用遙距課程模式。每年畢業生數目由 1993 年首屆的 161 人增加至 2017 年的 7055 人。

　　初創校舍位於銅鑼灣興利中心六樓，1990 年遷入前香港城市理工學院臨時校舍（旺角貿易署大樓），曾使用公主道前海星小學校舍，又向各大學大專及十多間中學借用實驗室和課室上課。1991 年於英皇佐治五世學校設電腦室，平日學生使用，課後學院學生使用。正校校園包括第一期校舍和第二期校舍，主要為大玻璃窗和玻璃幕牆式的現代建築，第一期分高座和低座，高座和第二期皆 12 層，備有圖書館、演講廳、課室、餐廳、銀行、辦公室、禮堂、實驗室和停車場等。

　　1989 年 7 月 24 日開始派發入學申請表，8 月 7 日起接受郵遞申請，以先到先得方式錄取頭 3,000 份報名者，七萬份申請表在興利中心和九個政務處派發，每人限取一份，有人當天早上 6 時便開始排隊，各處出現「打蛇餅」人龍，中西區政務處人龍由雪廠街排至花園道，深水埗需要封路，荃灣一小時內派完，政務處的 4.5 萬份申請表在上午派罄，興利中心四時派完，很多市民只能失望而回，需要加印多七萬份表格。負責收取報名費的恒生銀行和郵政局擔心寄表當日會出現混亂，因為若想盡快完成郵遞程序，中環郵政總局或紅磡國際郵件中心投寄是最快途徑，因為其他郵局投寄都要運到往該處再行處理，總局較接近銅鑼灣校址，估計市民會集中在總局投寄。假若 14 萬分表格全都報名，學院可收取 700 萬元報名費。院方在 11 月進行第二次招生並簡化手續，結果收到了 6.4 萬份申請表。

建築物檔案：

- 1994 年　港督彭定康主持奠基禮。
- 1996 年　4 月，校舍啟用。
- 2006 年　8 月，開始第二期擴建。
- 2008 年　9 月，第二期校舍啟用。
- 2014 年　2 月，分校賽馬會校園銀禧學院啟用。

01 香港公開大學外貌（攝於 2018 年）

香港公開進修學院
Open Learning Institute of Hong Kong

東北立面

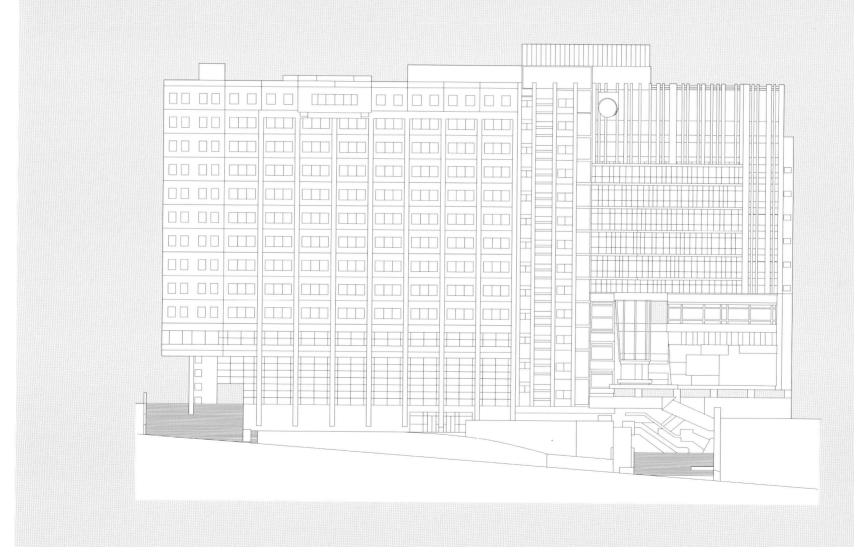

凌月仙小嬰調養院
LING YUET SIN INFANTS' HOME

建築年代：1949 年
位置：西營盤薄扶林道 54 號

　　調養院樓高五層，平面呈 T 字形，各層北面均設有露台，東北面另有樓梯和露台。牆面為水泥批盪，形式簡約，採用裝飾藝術風格（Art Deco Style），如橫線條的露台欄河、垂直突出的間柱和入口兩旁的圓窗等。旁邊為會院，屬「新古典主義風格」（Neo-Classical Style），東面有柱廊與調養院連接，上層小教堂為雙坡頂，四角有歌德式小尖塔，前後置三角山花。

　　凌月仙小嬰調養院的前身為一所中文歐童寄宿男校，名為「The First House」，1893 年成立，原址為 1879 年建成的聖心小堂，1892 年遷往英皇書院現址，遂贈予修會使用。1907 年，堅道一帶爆發傳染病，學校改為嘉諾撒嬰堂，收容堅道 Santa Infanzia 的院童。當中大部分為因患病而被棄養的嬰童，多在到院後不久夭折，有父母的康復後送還；年滿五歲的孤兒則轉交堅道的嘉諾撒女童院（Girls' Home），至 1949 年止，共護育八千多名嬰童。調養院為李寶椿捐資重建，以紀念其母親凌月仙。設有小孩寄宿學校，備有醫療設施，包括手術室、產婦室、診所和藥房，提供收費低廉的留產服務。1958 年和 1959 年，華僑日報為貧童籌款，得伶人新馬司曾、任劍輝、白雪仙和梁醒波支持，並到院舍探訪。1963 年港府設立了一所孤兒院，修會改變院舍用途，部分孤兒得到領養，其餘的轉往嘉諾撒女童院。

　　凌月仙為早期香港華人首富李陞的妻室，李陞是鴉片商，也是置地公司創辦人之一，1881 年繳稅額為全港之冠，遺產稅是 1895 年港府財政盈餘的三倍。李陞也是東華醫院和育才書社的創辦人之一，子女中以李寶龍、李紀堂和李寶椿最知名。1954 年，李寶椿在調養院對面創立李陞小學，內有李陞銅像。

　　香港自開埠便有棄嬰問題，戰後特別嚴重，貧童機構有殘廢兒童救濟會（1953）、香港保護兒童會（1926）、香港兒童安置所（1953）、真鐸啟喑學校（1953）、摩星嶺盲女院（1863）、心光盲女院（1897）、華僑聾啞學校（1948）、粉嶺育嬰院（1936）、大埔惠光教養院（1950）、粉嶺信愛兒童院（1949）、烏溪沙兒童新村（1952）、聖基道兒童院（1935）、元朗兒童教養院（1950）、基督教女青年會和培德女童院（1948）等。

建築物檔案：

- 1949 年　11 月 5 日，李寶椿為調養院主持啟鑰禮。
- 1960 年　醫療設備移往嘉諾撒醫院。
- 1968 年　改稱「嘉諾撒凌月仙幼稚園」。
- 1990 年　與嘉諾撒聖心幼稚園合併。
- 1993 年　幼稚園和教會辦公室遷往堅道新校舍，原址改為明愛凌月仙幼稚園。

01 明愛凌月仙幼稚園外貌（攝於 2011 年）
02 保存完好的明愛凌月仙幼稚園（攝於 2012 年）

凌月仙小嬰調養院
Ling Yuet Sin Infants' Home

北立面

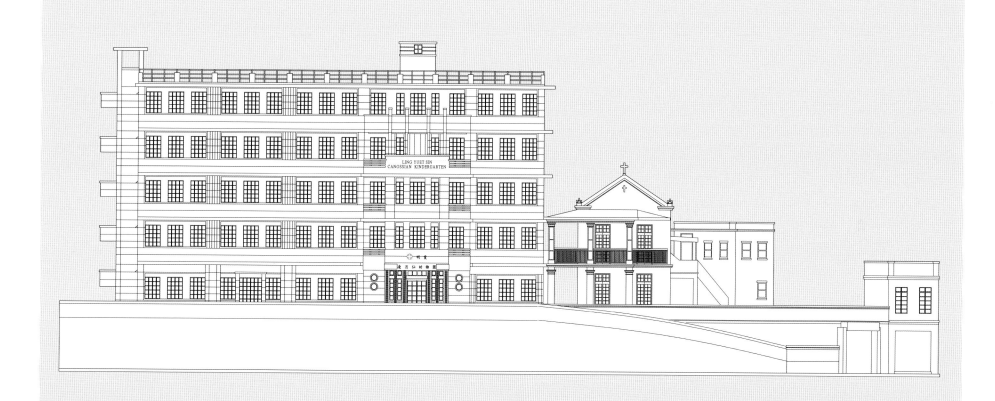

皇仁書院
QUEEN'S COLLEGE

建築年代：① 1950 年　② 1862 年　③ 1915 年　④ 1949 年
　　　　　⑤ 1916 年　⑥ 1906 年

位置：①銅鑼灣高士威道 120 號　②上環歌賦街 44 號　③銅鑼灣高士威道 120 號
　　　④灣仔譚臣道 169 號　⑤掃桿埔東院道 9 號　⑥油麻地永星里

　　皇仁書院的前身是 1862 年的中央書院，因鴨巴甸街校舍在戰時遭到毀壞，遂在現址建校。現址為 1883 年填海所得，1898 年名「皇后運動場」，以紀念維多利亞女王登基 60 週年。1915 年皇仁舊生會在廣州成立，捐建運動亭供書院使用，戰後用作校長宿舍和童軍屋。皇仁書院校舍由工務局工程師查打設計，費用 113 萬元，平面呈上字型，高一至兩層，設有禮堂、校長室、校務室、餐室、女教員室、兩間男教員室、七間實驗室和 24 間課室等，另有一個大操場、兩個籃球場和一個排球場。舊生捐建的舊生會紀念堂由姚保照設計，設有圖書館、體育館、攝影室、音樂室、童軍室和聯誼室，以慶祝書院成立 100 週年。校內有兩門古炮，而前校長胡禮士博士（Dr. G. H. B. Wright）大理石半身像是前校舍的舊物，石像位於舊址正門入口，是 1950 年在清理遺址時挖得的。1954 年，九龍第一間官立中學伊利沙伯中學成立，是香港首間男女官立英文中學，校舍仿自皇仁書院。

　　銅鑼灣皇仁書院校舍之落成，標誌戰後港府新教育計劃的啟動。1951 年，港府改革英文學校學制，小學行六年制，中學連預科行七年制。戰後早期，皇仁書院的學生主要來自皇后大道東 269 號的灣仔書院（1872－1959）、歌賦街前中央書院舊址的荷李活道官立小學（1957－1978）、油麻地官立學校（1906－1973）和嘉道理小學（1891），可說是皇仁書院的直屬小學。1949 年港府實行香港小學六年級會考，1962 年改行中學入學試，書院根據成績，開始取錄來自各區的學生。1978 年港府改行香港中學學位分配辦法，報讀者只限於校區內居民，軒尼詩道官立小學（1949）遂成為皇仁生的搖籃。

　　軒尼詩道官立小學最初是一座只有 12 個課室的兩層高樓房，1962 年至 1963 年重建期間，借用灣仔書院舊址的呂祺官立小學（1963－1982）上課，1998 年擴建。

　　掃桿埔的嘉道理小學（The Ellis Kadoorie School for Indians）原稱「育才書社」，學生主要為印度裔，有別於醫院道以華人為主的育才書社；1915 年港府接辦和重建校舍，翌年完工並改名「嘉道理小學」，1960 年改稱「官立嘉道理爵士小學」（Sir Ellis Kadoorie School）。

建築物檔案：

- 1915 年　皇后運動場運動亭落成。
- 1950 年　5 月 22 日，港督葛量洪主持奠基；9 月 22 日，羅文錦爵士伉儷主持剪綵和啟鑰禮。
- 1961 年　11 月，舊生會紀念堂啟用。

01 皇仁書院全貌（攝於 2006 年）
02 皇仁書院內的皇后運動場運動亭（攝於 2004 年）

① 皇仁書院　西北立面
Queen's College

③ 皇后運動場運動亭　西南立面
Pavilion in Queen's Playground

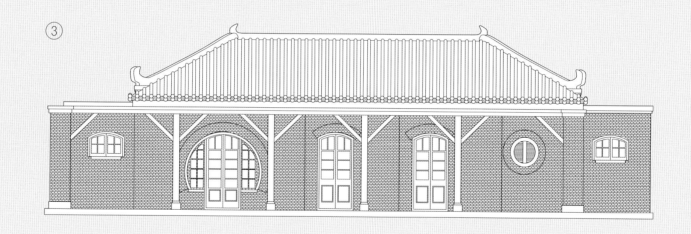

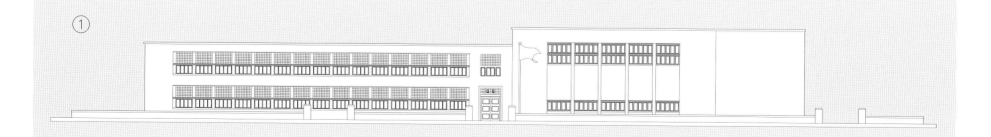

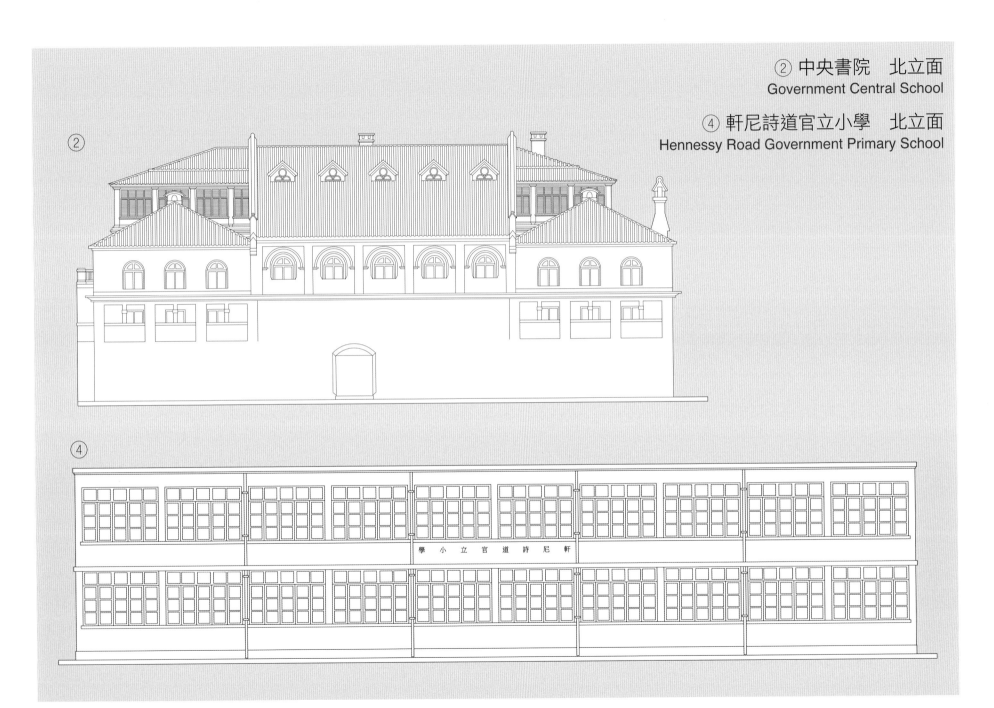

② 中央書院　北立面
Government Central School

④ 軒尼詩道官立小學　北立面
Hennessy Road Government Primary School

學 小 立 官 道 詩 尼 軒

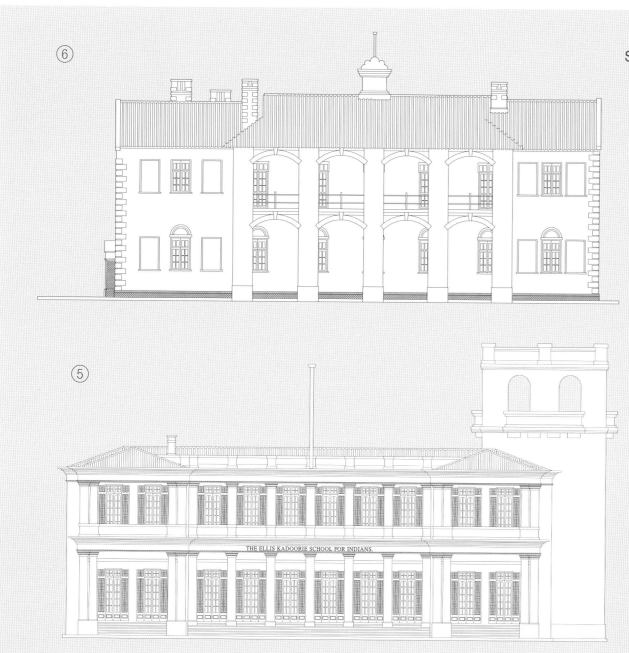

⑥

⑤ 官立嘉道理爵士小學　西南立面
Sir Ellis Kadoorie (Sookunpo) Primary School

⑥ 油麻地官立學校　北立面
Yau Ma Tei Government School

⑤

THE ELLIS KADOORIE SCHOOL FOR INDIANS.

香港真光中學
TRUE LIGHT MIDDLE SCHOOL OF HONG KONG

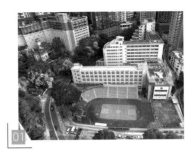

建築年代：① 1950 年　② 1960 年
位置：①銅鑼灣大坑道 50 號　②九龍塘沙福道真光里 1 號

「真光豬，嶺南牛，培正馬騮頭，培英咕喱頭，培道女子溫柔柔」。這幾句廣州順口溜，涵蓋了五間廣州名校的學生特色，當中以真光書院開辦最早，是南中國首間女校，長衫校服沿用至今。1868 年 1 月，美北長老會派遣那夏理（Harriet N. Noyes）到廣州傳教，1872 年 6 月 16 日在沙基創辦真光書院。1875 年，校舍遷往仁濟街，1909 年改稱「真光中學堂」，三年後更名「真光學校」。1917 年中學部遷往佔地 60 畝的白鶴洞校園，改名「私立真光女子中學」，六年後那夏理回國養病。1930 年，內地爆發收回教育權運動，中學交華人接辦。1935 年，何蔭棠校長來港租用堅道 26 號，開辦真光小學及幼稚園，四年後遷往堅道 75 號自置校舍，易名「香港真光小學」。1937 年日軍空襲廣州，廣州兩校以香港鐵崗校舍復課，翌年遷往香港肇輝台，並與香港的小學合併，16 歲的陳香梅便是隨校遷港的學生；翌年 2 月，租賃九龍福華街 33 號，開辦香港九龍真光分校。香港淪陷後，何校長帶領師生到廣東連縣復課，並於桂林開設分校，戰後兩地三校復課。

1947 年，香港真光小學增辦初中，翌年易名為「香港真光中學」。1949 年，廣州真光遷往窩打老道 115 號，定名「九龍真光中學」，內地校舍遭新政權接管。1951 年，香港真光中學遷往大坑道，附設幼稚園和小學，堅道用作小學。1960 年，九龍真光中學遷往真光里，窩打老道校舍開辦附屬小學和幼稚園。1972 年，九龍真光中學為紀念真光創校百週年，於油麻地興建真光女書院校舍，翌年開校。1975 年，堅道校舍改為香港真光英文中學，1995 年遷校鴨脷洲，四年後改名為「香港真光書院」。1978 年，真光各中學成為津貼中學，但小學仍是私立。何啟的孫女何中中博士是前校長和校友，名作家林燕妮和李碧華也是校友。

真光各所中學均為框架形的現代建築，當中以九龍真光中學校舍的星形水池和入口最具特色，入口大門簷以突出的石屎牆板支撐。香港真光書院則有大型運動場，校園內置有半島酒店開業時的噴水池雲石噴頭，為 1966 年酒店維修時送贈。

建築物檔案：

- 1951 年　大坑道南面校舍啟用。
- 1956 年　大坑道北面第二小學校舍啟用。
- 1960 年　真光里校舍啟用，大坑道南面中學部校舍擴建完工。
- 1972 年　大坑百齡堂啟用。
- 1990 年　真光里校舍拆卸看台，改建課室新翼。
- 2000 年　大坑道南面校舍重建及擴建工程完成。
- 2006 年　真光里校舍新大樓落成。

01 香港真光中學外觀（攝於 2016 年）
02 九龍真光中學外觀（攝於 2013 年）

① 香港真光中學
True Light Middle School of Hong Kong

② 九龍真光中學
Kowloon True Light School

東北立面

西北立面

②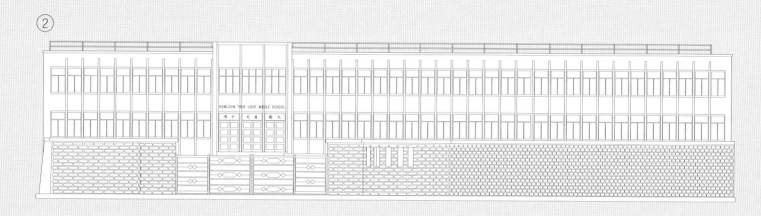

①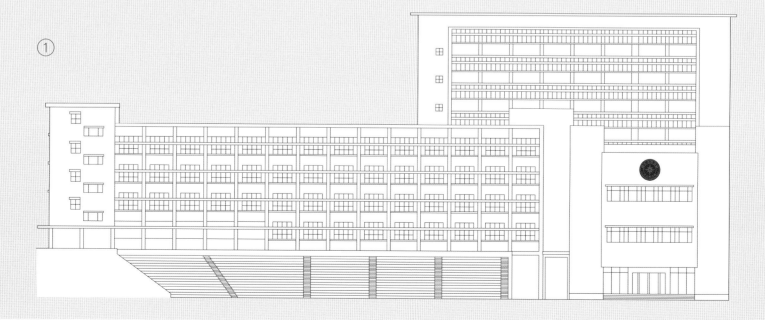

慈幼學校
SALESIAN SCHOOL

建築年代：1951 年
位置：筲箕灣柴灣道 16 號

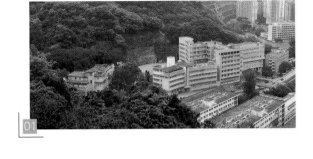

　　校舍由小學部校舍、中學部校舍和室內操場校舍組成，鋼筋混凝土建築，折衷主義風格，簡約為主，帶狀立面，牆面以水泥批盪營造石面效果。裝飾藝術手法見於水磨石子地面、小學入口梯間的垂直間條通風牆面、以倒轉梯形牆板支撐的大屋簷等。其他特色有中學部前座課室外的露台、連接室內操場校舍的多層天橋、設有上層環廊的室內操場、兩個足球場、早期升降機、與及以淺藍和灰色為主的慈幼會工藝學校色調。

　　小學校舍平面呈新月型，啟用時二、三樓為課室，四樓和天台是學生宿舍和教職員神父宿舍，地下為禮堂、中學課室和辦公室等。中學校舍大樓平面呈U字型，前座胡文虎紀念樓高八層，中座和後座高四層，屋頂等齊；圖書館設有閣樓，禮堂設於後座。當年舉辦一元獎券籌款興建中學校舍時，頭獎是北角美輪大廈單位，二獎汽車一部，三獎鋼琴一座。

　　1927 年，慈幼會修士到港接辦養正院（聖類斯中學前身）。1930 年，購入現址兩座神怡別墅作為神學院。1939 年，前座別墅重建為小學（現為修院）。二戰時日軍登陸港島，在院內屠殺戰俘，校舍改為孤兒院，戰後建新校舍上課。1952 年，增設小學英文部和初中，1956 年增辦高中，1960 年增設英中，是首間在筲箕灣成立的英文中學，1974 年結束中文部。

　　校舍外的柴灣道是出名的長命斜，常有交通意外，政府遂於 1978 年興建行人天橋和防撞欄。據統計，幾乎每隔十年逢二字尾的年份，在年底均發生「十年一凶逢二必亡」的奪命交通意外：1982 年 12 月 2 日，一輛泥頭車落斜時撞向路邊小販攤檔，造成 4 死 13 人傷；1992 年 11 月 4 日，一輛中巴衝上行人路，車頭嚴重損毀，巴士司機傷重不治，31 名乘客受傷；2002 年 11 月，一輛專線小巴失事，撞死手推車老婦；2012 年 11 月 19 日，一輛雙層新巴落斜時，車長突然暈倒，狂撼一輛的士及一輛雙層九巴，釀成 3 死 56 傷大車禍。

建築物檔案：

- 1950 年　興建小學校舍，翌年落成。
- 1960 年　1 月 12 日，中學部校舍由港督柏立基爵士主持揭幕。
- 1963 年　建成修院旁的水泥地足球場。
- 1965 年　進行新校舍平山工程，以興建中學部室內操場校舍。
- 1972 年　室內操場校舍落成，食堂啟用。
- 1996 年　室內操場校舍加建兩層。
- 2005 年　禮堂側加建四層校舍。

01 毗連慈幼會修院的慈幼學校（攝於 2010 年）

慈幼學校
Salesian School

東北立面

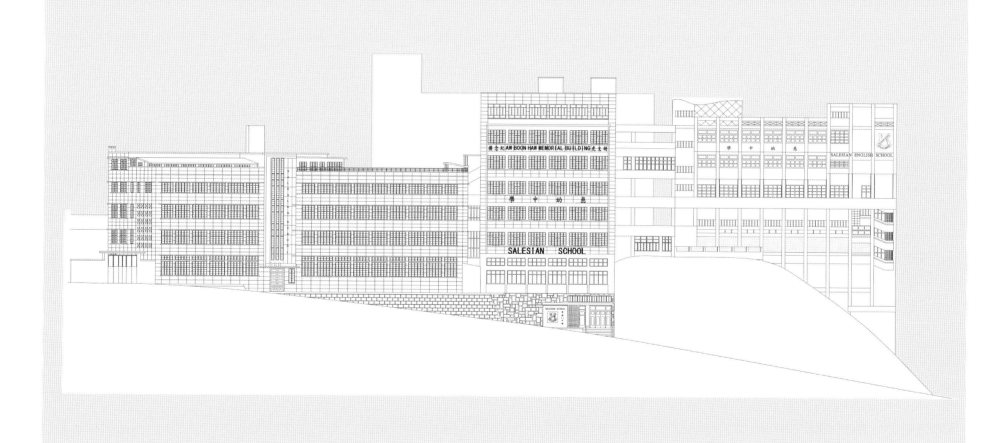

寶覺女子職業中學
Po Kok Girls' Vocational Middle School

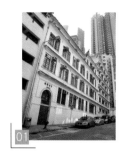

建築年代：1951 年
位置：跑馬地山光道 11 號

寶覺中學和寶覺小學是香港現存歷史最悠久的佛教學校。其前身為何東夫人張蓮覺居士創辦的寶覺第一女義學，1930 年 2 月 14 日於波斯富街 1-3 號四樓開校；2 月 17 日在澳門龍嵩街功德林開辦寶覺第二女義學。1935 年，張蓮覺在山光道 15 號建成東蓮覺苑，把小學和佛學社集合一起。1937 年抗日戰爭爆發，張蓮覺親自指導師生縫製軍服送往前線。1949 年，學校獲政府資助，兩年後興建校舍，定名「寶覺女子初級職業中學」，側重家政和商科，以應當時謀生的實際需要。1953 年，何東爵士捐款創立何東女子職業學校，為何東中學前身；1956 年，擴充高中，易名「寶覺女子職業中學暨附屬小學」。1958 年，羅文錦爵士因為幫助鄧鏡波女兒鄧葵玉取回元朗丹桂村物業，獲贈鄧家別墅以開辦分校，是元朗首間佛教小學。1973 年，佛學班註冊為非牟利私立中學，易名為「寶覺佛教書院」。1986 年，中小學部易名「寶覺女子中學」和「寶覺女子中學附屬小學」。

2001 年，中學遷往調景嶺，改名「寶覺中學」，招收男女生。校舍為鋼筋水泥建造的中國文藝復興式建築，立面為簡約的折衷主義風格。操場旁的校舍平面呈 L 形，設有禮堂，有紅柱遊廊，柱樑間有水泥仿建的雀替和斗拱，並有拱橋與東蓮覺苑連接；北面校舍的立面較為簡約。

1938 年，張蓮覺去世，長女羅文錦爵士夫人何錦姿繼承遺志，三子何世禮將軍和二女何艾齡博士都是校董，何艾齡更親自教佛學班的英文課。何東過繼長子何世榮的女兒何穎君也在寶覺任教，她的丈夫為梁保全兒子梁登葷，是學校第一位男性英文老師，有「阿 Sir」尊稱。2013 年，何穎君的女兒梁雄姬在臨終前，將自己的中大碩士論文編撰成書，記載了很多何錦姿所關愛的親友和寶覺師生的故事。何家後人簡樸節檢，例如何穎君只坐公共交通，傢具數十年不變，但對教育出錢出力，例如每年的謝師宴就是免費的，是全齋宴。2004 年，學校面臨殺校危機，時任校監何錦姿女兒羅佩堅奮力抗爭，最後以 84 萬元開辦一班學費全免的小一，直至畢業為止的方案解決。

建築物檔案：

- 1949 年　何東爵士資助購地興建校舍和運動場。
- 1951 年　11 月，港督葛量洪爵士夫人主持校舍揭幕。
- 1961 年　4 月 17 日，港督柏立基爵士主持文錦紀念樓開幕。
- 1975 年　北面課室大樓落成。
- 2003 年　小學使用全部校舍，改名「寶覺小學」。

01 寶覺中學外觀（攝於 2014 年）
02 寶覺小學外觀（攝於 2014 年）

寶覺女子職業中學
Po Kok Girls' Vocational Middle School

西南立面

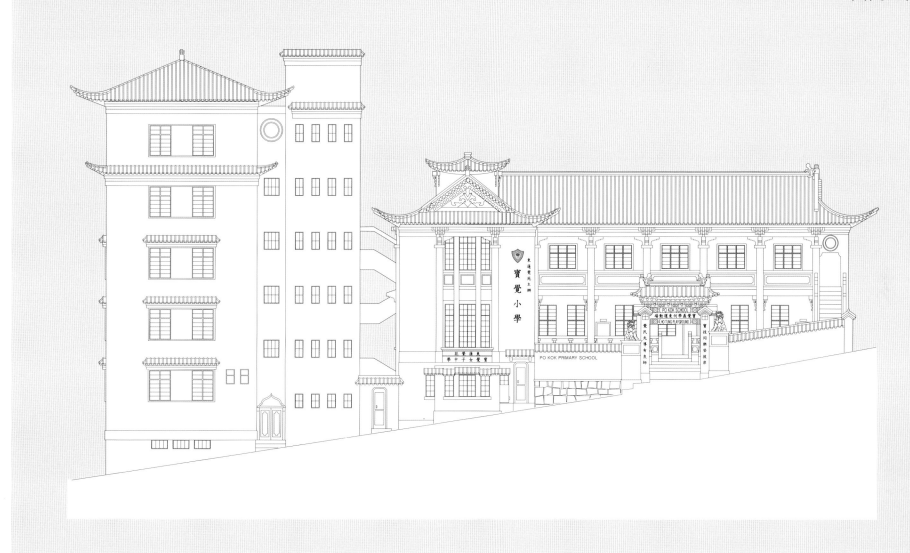

拔萃男書院
DIOCESAN BOYS' SCHOOL

建築年代：① 1952 年　② 1952 年　③ 1959 年　④ 1927 年
　　　　　⑤ — ⑧ 1891 年
位置：① — ④旺角亞皆老街 131 號　⑤ — ⑧般咸道 9A 號

　　拔萃男書院原位於般咸道，1891 年稱「拔萃書室」（Diocesan School and Orphanage），1917 年計劃遷校，港府撥出現址 23.5 英畝土地，1925 年受省港大罷工影響，原址買賣告吹，陷入財困，遂放棄建造鐘樓計劃，原址最後由政府購入，用作軍營。1926 年 2 月遷校，其時新校頂層尚未興建。1927 年 3 月，軍部徵用校舍一年，遂租用旺角警察訓練學堂上課。1928 年，軍部交回已完成頂層的校舍，並向校方索取建造費，校方只好出讓土地予嘉道理爵士以渡過難關。日佔時校舍用作日軍醫院，1946 年 3 月 21 日，校方取回校舍，尚未港大畢業的校友張奧偉代理校長一職。

　　體育館和附屬設施是設計比賽的勝出作品，由過元熙設計，包括體育館及旁邊的更衣室和音樂室、相連的美術室和地埋室平房。原稱「科學樓」的新翼由利安公司設計，平面呈 U 字型，南座地下為圖書館和綜合活動室，樓上為職員宿舍；北座為生物、物理和化學實驗室，樓上為課室和教員室；西座地下為洗手間，樓上為演講廳。新新翼由 Stephen Markbreiter & Associates 設計，地下為教堂，一樓與北座底層連接，設有化學和物理實驗室，二樓有四個課室。

　　校長宿舍的門廊柱子由麻石鋪面，首位主人是 1938 年上任的校長葛賓（G. A. Goodban）。葛賓是牛津大學文學碩士，戰時加入義勇軍，日佔時被囚於深水埗集中營，是香港校際音樂節的創辦人。接任的施玉麒牧師（G. S. Zimmern）是大律師，作為首位校友校長，他除了強調中華文化教育，更積極向中下階層招生，淡化學校貴族形象，每年亦舉辦賣物會（Garden Fete）為清貧學生籌款。1961 年接任的郭慎墀（S. J. Lowcock），是學校首位本地大學生校長，強調自由學風，大力發展體育和音樂活動。他獨身、蓄鬍子、好威士忌，主張體罰，畢生將收入資助清貧學生。戰後校長一職從英國人，經兩位混血兒，最後由華人校友黎澤倫接任。2003 年學校轉為直資，開始大興土木，大量舊物消失。2012 年上任的校友校長鄭基恩，特地將會客室回復為校長室，純粹是為了保留兩個大書櫃，是他最敬重的校長黎澤倫和郭慎墀所使用過，他說有些事是應該回歸原本的。

建築物檔案：

- 1924 年　3 月，開始建校。
- 1929 年　主樓加建二樓。
- 1952 年　校長宿舍、體育館和附屬設施啟用。
- 1959 年　新翼北座底層啟用，1961 年全翼完工。
- 1969 年　新新翼及游泳池落成。
- 2004 年　校長宿舍重建為附設小學部校舍。
- 2008 年　體育館和附屬設施拆卸，牆面校徽被安置在燒烤場內。

01 拔萃男書院外貌（攝於 2009 年）

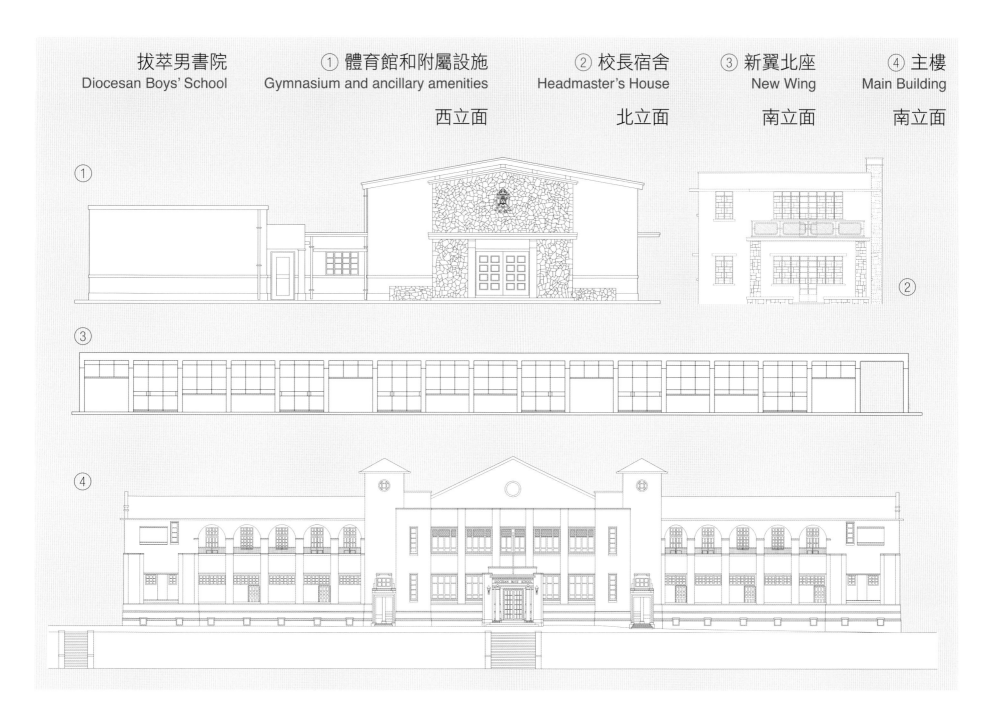

拔萃男書院
Diocesan Boys' School

① 體育館和附屬設施
Gymnasium and ancillary amenities
西立面

② 校長宿舍
Headmaster's House
北立面

③ 新翼北座
New Wing
南立面

④ 主樓
Main Building
南立面

拔萃書室
Diocesan School and Orphanage

⑤ 東立面

⑥ 西立面

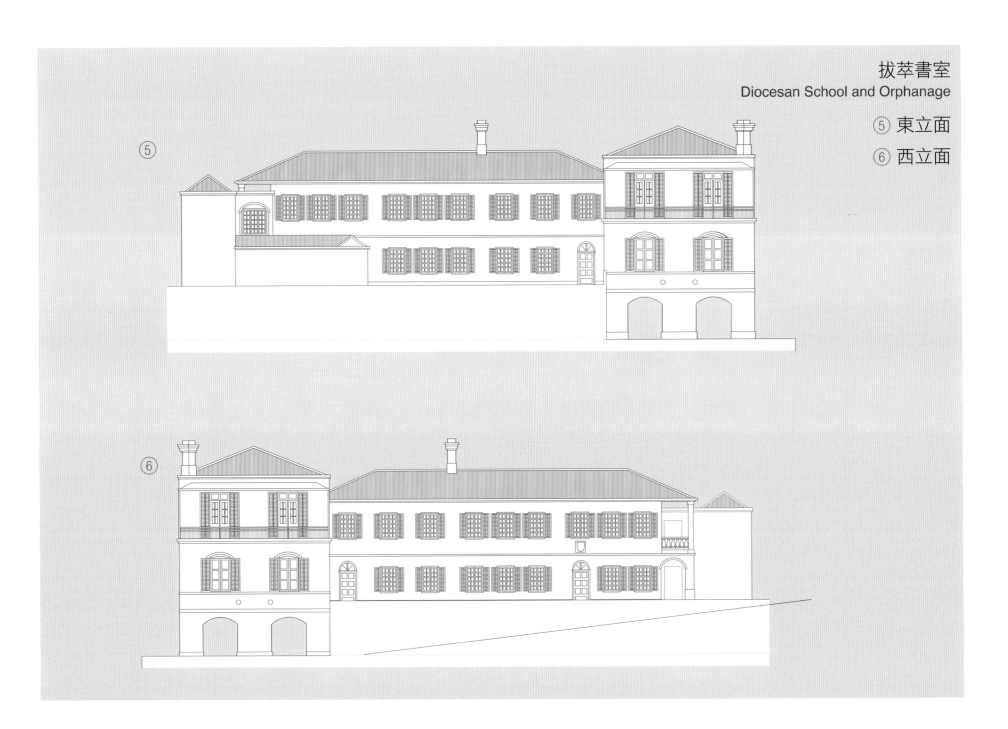

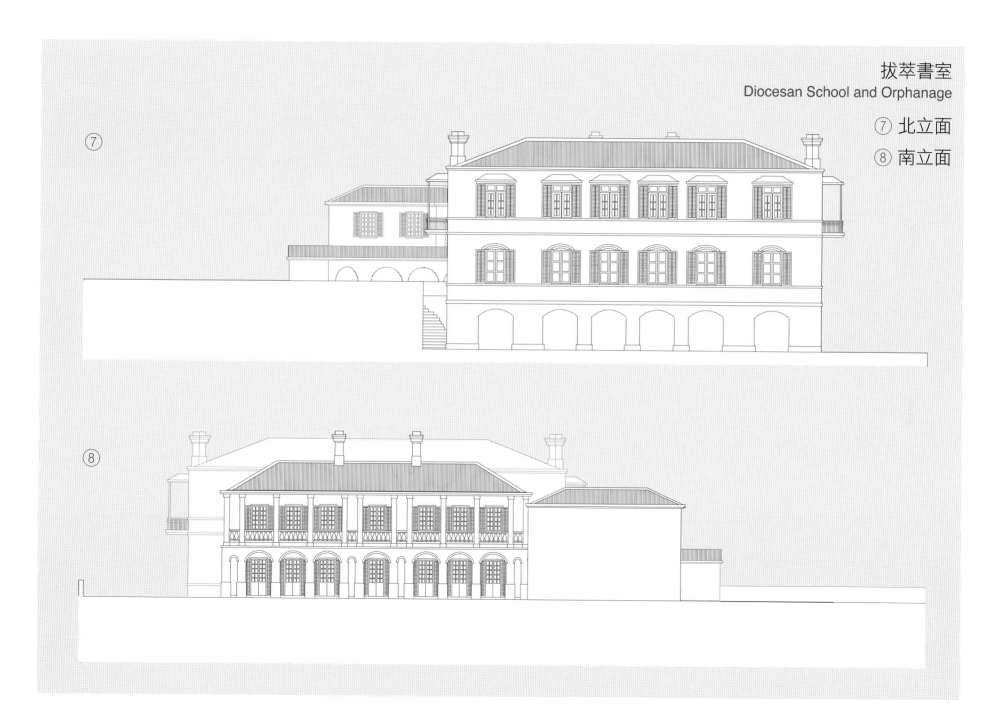

拔萃書室
Diocesan School and Orphanage

⑦ 北立面
⑧ 南立面

⑦

⑧

聖保羅書院
ST. PAUL'S COLLEGE

建築年代：① 1953 年　② — ⑤ 1950 年
位置：西營盤般咸道 69 號

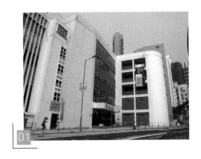

聖保羅書院是香港現存最早在本地成立的學校，1849 年由英國海外傳道會牧師史丹頓（Rev. Vincent John Stanton）在鐵崗創立，1851 年由到任的會督施美夫主教（Bishop George Smith）接管，定名「聖保羅書院」。由於聖公會只着意訓練神學生，1900 年改為神學院。1909 年傳道會取回辦學權，史超域牧師（Rev. Arthur Dudley Stewart）出任校長，着手校園擴展，如增建聖保羅堂和馬丁樓。1933 年，史超域之弟史伊尹（Evan George Stewart）接任校長；史超域之妹嘉芙蓮（Kathleen Stewart）於 1915 年創立聖保羅女書院。1939 年，聖公會擬取回土地作神學院，但因涉及多幢由史超域家族及公眾捐建的物業而未能成事。戰後校舍毀壞，學生集中在聖保羅女書院上課，合併為聖保羅中學，聖公會重提神學院計劃，300 名校友與史伊尹聯署向英國聖公會請願，要求原址復校，獲物業的受託人校董曹善允博士及嘉芙蓮的丈夫馬丁牧師（Rev. E.W. L. Martin）積極支持。

1950 年，聖公會以香港大學聖約翰堂交換鐵崗校舍，另加補償金，事件終告解決。

復校初期主要只用聖約翰堂一隅，史伊尹校長與校友司徒惠建築師籌劃分階段開展校舍的建設工程，包括東、西、北三座和小學部大樓，即後來的史超域紀念校舍。黃鳴謙堂位於以前的何東花圃，以主要捐款人校友黃焯菴之父命名，樓高三層，牆面鋪石，地下為有蓋操場，樓上為課室和實驗室，小學部大樓建成後用作音樂室和美術室。1958 年史伊尹在任內身故，同學會在黃鳴謙堂內為史超域兄弟立碑紀念。1961 年，學校成立 120 週年，校友謝雨川為校舍工程發起募捐運動，翌年校董會修憲，從傳道會取得行政權和業權，並獲得政府資助展開工程。校舍設計主要為框架立面形式的現代建築。北座有 30 個課室和教員室，西座有小教堂、圖書館、校務處和禮堂。東座有六個實驗室、體育館、地理室、歷史室和兩個綜合教室。小學部大樓則有六個課室、校長室和教員室。

📄 **建築物檔案：**

- 1950 年　在聖約翰舍堂復校。
- 1953 年　10 月 21 日，黃鳴謙堂啟用。
- 1955 年　聖約翰堂宿生遷往聖約翰學院宿舍。
- 1962 年　展開史超域紀念校舍工程。
- 1963 年　北座落成，翌年西座落成。
- 1965 年　1 月 21 日，港督戴麟趾爵士主持西座及北座校舍揭幕禮。
- 1967 年　小學部大樓建成，2003 年拆卸，2006 年建成行政大樓。
- 1969 年　12 月 6 日，白約翰會督主持東座揭幕禮。
- 1979 年　聖保羅書院同學會謝雨川泳池啟用。
- 1993 年　小學部遷往山道新校舍。

01 位於般咸道的聖保羅書院正門（攝於 2011 年）
02 聖保羅書院外貌（攝於 2007 年）

聖保羅書院
St. Paul's College

① 西南立面

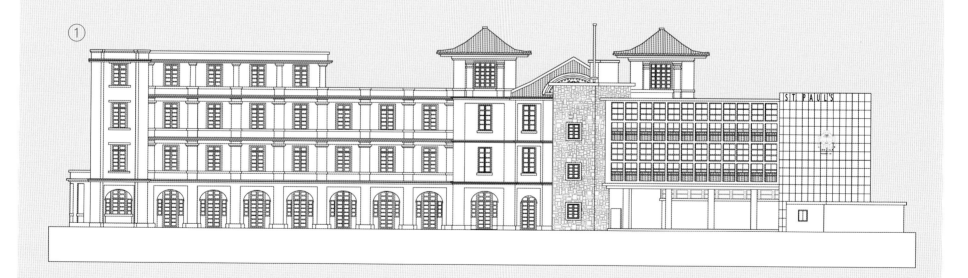

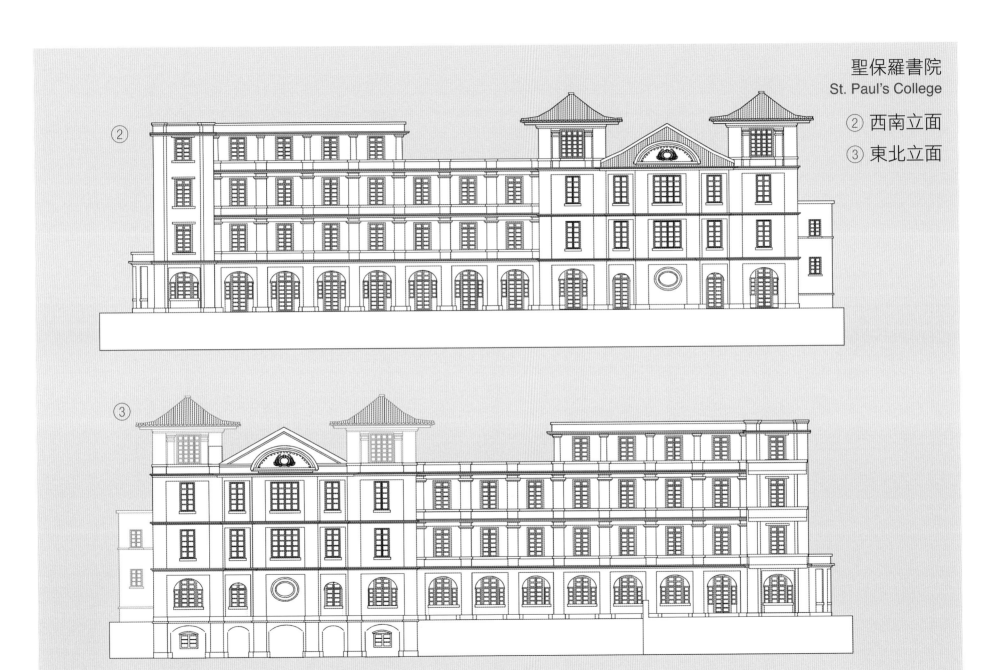

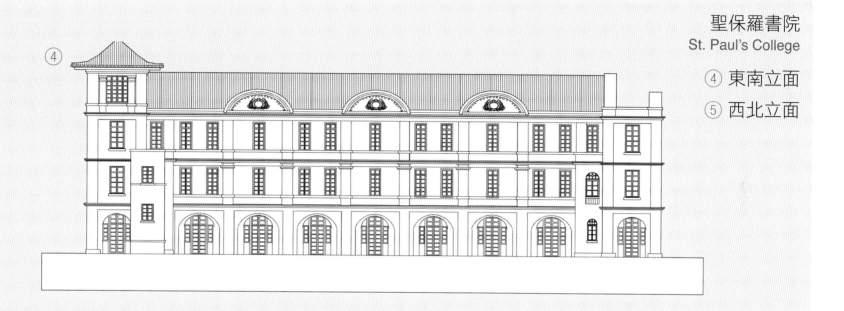

④

聖保羅書院
St. Paul's College

④ 東南立面

⑤ 西北立面

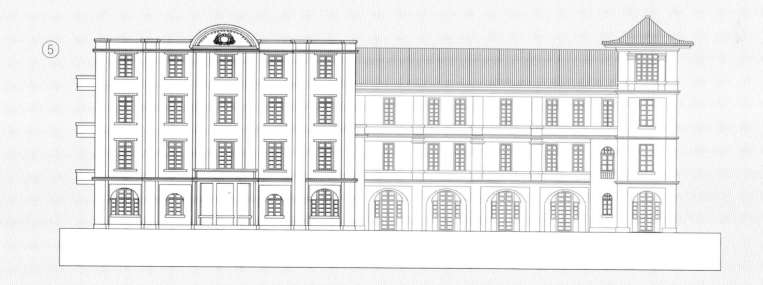

⑤

聖馬可中學
ST. MARK'S COLLEGE

建築年代：① 1953 年　② 1848 年
位置：①筲箕灣道 460 號　②下亞厘畢道 1 號

　　校舍由朱彬設計，佔地三萬平方尺，建築費 60 萬元，樓高五層，教學樓平面呈凹字型，東翼、西面大禮堂和運動場則建於三樓高度的地台上。建築物為簡約現代主義建築，課室長窗有突出雨簷，西面立面着重垂直要素，梯間外牆有突出的直立長條，禮堂支柱突出牆面，可作遮光，為簡化了的裝飾藝術風格，呈現出立體對比觀感。科比意建築手法見於底層和入口，以麻石鋪砌牆面，並開有分散方形窗口。學校設有 18 個課室、三個實驗室、兩個美勞室、圖書室、音樂室和膳堂等。

　　聖馬可中學前身為 1949 年 9 月成立的聖保羅下午校，其時內地解放，入校學生超額，聖保羅書院及聖保羅中學之聯合校董會遂於聖保羅書院原址設下午校，由聖保羅中學校長胡素貞博士兼任校長，班額 17 個，設小學五年級至高中二年級。1952 年胡博士退休，下午校校長由林植豪擔任，自始分開辦學。1953 年 8 月，定名「聖馬可中學」。1955 年 9 月成為補助學校，獲政府撥地貸款興建校舍。

　　聖馬可是四福音書作者之一，相傳馬可曾擔任亞歷山大城主教，公元 74 年被捕，為主殉道，遺體移往意大利威尼斯，被當地奉為主保聖人，並定 4 月 25 日為聖馬可日。在《以西結書》中，以西結先知在異象中見到四個活物，像四位聖徒。因此一般人以四個活物中的獅子為聖馬可的象徵，而聖馬可中學亦以獅子作為校徽。

　　聖馬可中學是香港補助學校議會 22 所成員學校之一，議會於 1939 年成立。與津貼學校不同，這些學校全在 1973 年以前依《補助則例》接受政府補助，故稱「補助學校」。1870 年代，港府推出《補助則例》，提供補助資金予教會辦學。到了 1900 年代，港府推出以小學為主的津貼計劃。1921 年，港府鑑於當時的補助學校良劣不齊，有不法人士藉辦學謀利，整頓後保留約 20 間良好學校。1954 年，署理教育師毛勤在聖馬可中學畢業禮致詞，呼籲家長們合作，如發現有學校不法牟利，例如高價販賣練習簿和課本、徵收不法費用或捐款，應向教育司署報告，保障學生利益。

　　史超域兄妹三人父母出身名門，在內地傳教時蒙難，四兄妹被送回英國生活，其家族長期捐助聖保羅書院。

📁 **建築物檔案：**

- 1956 年　4 月 25 日會督何明華主持奠基。10 月開始上課。
- 1957 年　4 月 25 日港督葛量洪爵士主持校舍開幕。
- 2001 年　學校遷往愛秩序灣，校舍空置。
- 2007 年　作為啟歷學校和艾莎國際學校共用校舍。

01 曾用作聖馬可中學的聖公會主教府（攝於 2005 年）
02 筲箕灣道聖馬可中學舊址（攝於 2010 年）

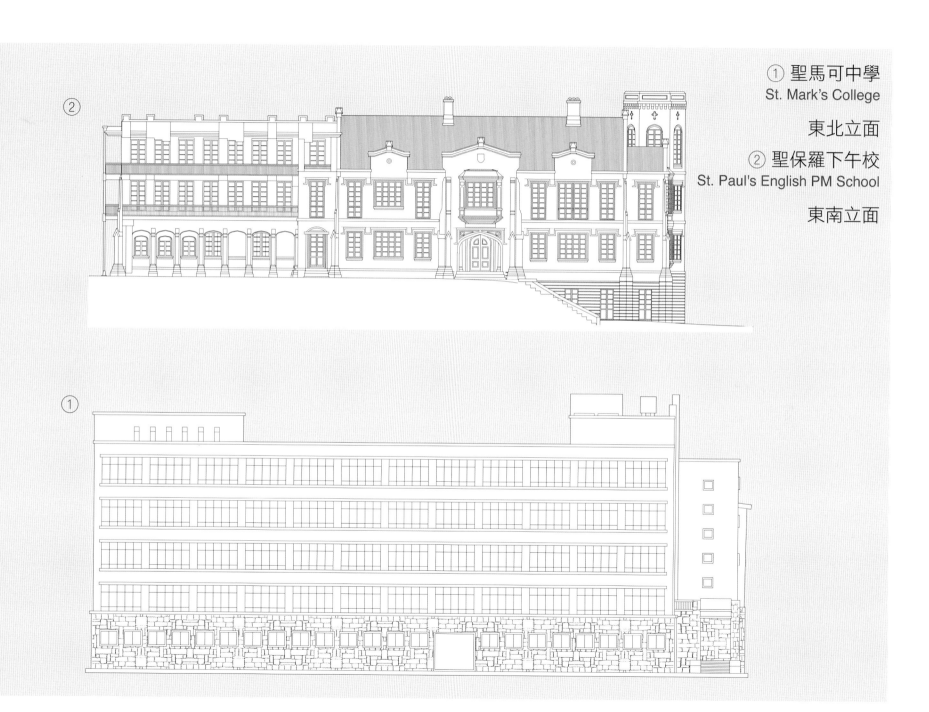

① 聖馬可中學
St. Mark's College

東北立面

② 聖保羅下午校
St. Paul's English PM School

東南立面

鄧鏡波學校
TANG KING PO SCHOOL

建築年代：① 1953 年　② 1965 年
位置：①九龍天光道 16 號　②灣仔堅尼地道 25-27 號

慈幼會在港開辦的中學以鄧鏡波學校佔地最廣，約 17,000 平方米，鄧鏡波書院最小，只有 2000 平方米。鄧鏡波學校和鄧鏡波書院校舍同是現代主義形式建築，特徵是以簡約為主，中軸對稱，帶狀立面，牆面以水泥批盪營造石面效果。

鄧鏡波學校由超君慈設計，橫向造形是典型的工藝院建築設計，波浪形鐵欄和大堂裝飾具裝飾藝術風格。校舍主要由六座建於不同年代的建築組成，首四座建造費用約 300 萬元，主樓由鄧鏡波捐資 100 萬元興建。最初用途如下：左翼地下為製皮鞋、裁縫、機器、修車和漂染工場，右翼地下為印刷工場、膳堂、校長室、教務處、圖書室、儀器室、理化實驗室、成績展覽室和會客室；二樓有聖堂、教員室和 13 間課室；三樓有課室 10 間、浴室 27 格、療養室和一間有 150 個床位的大宿舍。校舍前有兩個大操場和一個籃球場，後有 3,000 平方米的內操場，供日後興建千人大禮堂和大聖堂用。聖堂校舍啟用時設

有裁縫部，聖若瑟樓設有造鞋部和寄宿生飯堂。開校時只設小學職業部，包括洋服、印刷、革履等科目。1955 年至 1962 年間曾開辦夜間免費小學。1977 年，學校已設有中文中學部和英文工業中學部，職業部則轉為三年制職業先修班。1966 年，校方舉行壹元慈善獎券售賣活動，籌募擴建校舍基金。頭獎為汽車一輛、二獎為國泰航空公司來回機票兩張、三獎為北極牌雪櫃一座。校舍的另一主要捐款人為陳瑞祺家族，陳瑞祺以經營米業、房地產和建築業致富，曾在內地開辦二十多家澄波義學。其子陳經綸捐建的陳瑞祺（喇沙）書院校舍，前身便是 1964 年成立的喇沙書院夜校。

鄧鏡波書院全名「香港鄧鏡波英文書院」，1965 年成立，1978 年改稱「香港鄧鏡波書院」。校址原是鄧鏡波的大宅，鄧鏡波以經營地產致富，晚年信奉天主教，後人按遺囑捐出大宅作教育用途，興建校舍期間，在聖類斯中學上課。主樓高八層，有圖書室、

實驗室、聖堂和禮堂，新翼則為三層。香港教育大學校長張仁良是校友。

📁　**建築物檔案：**

- 1953 年　7 月 23 日，港督葛量洪爵士主持鄧鏡波學校主樓開幕。
- 1954 年　學校聖堂落成。
- 1956 年　學校聖若瑟樓落成。
- 1965 年　學校大禮堂啟用。
- 1966 年　11 月 30 日，鄧鏡波書院校舍開幕。
- 1980 年　2 月 25 日，學校陳瑞祺紀念樓落成。
- 1983 年　鄧鏡波書院加建新翼。
- 2007 年　1 月 30 日，學校新教學大樓啟用。

01 鄧鏡波學校（攝於 2018 年）
02 位於堅尼地道的香港鄧鏡波書院（攝於 2015 年）

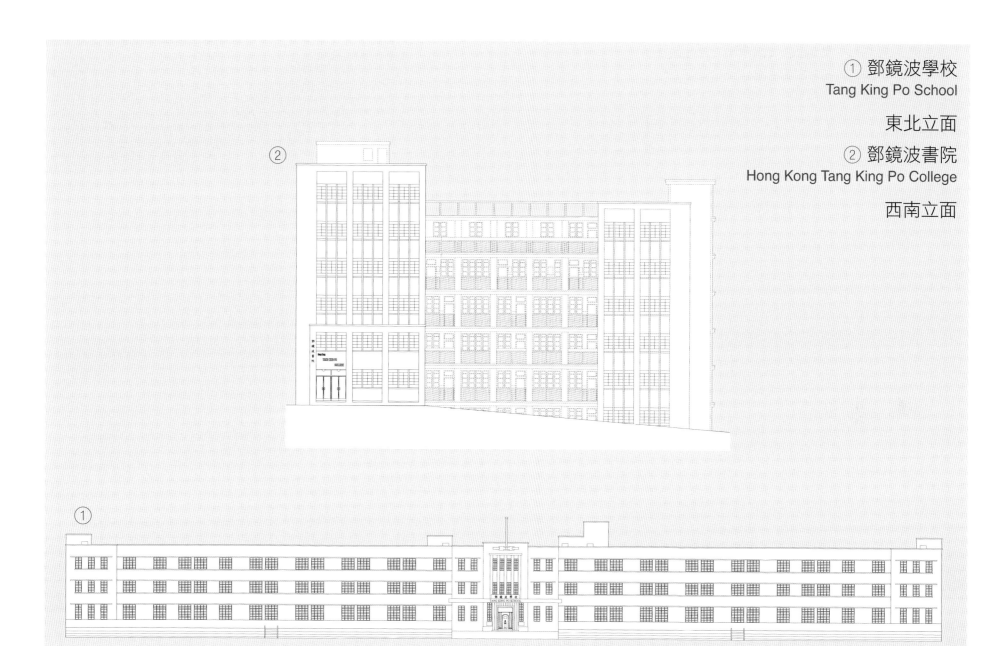

① 鄧鏡波學校
Tang King Po School

東北立面

② 鄧鏡波書院
Hong Kong Tang King Po College

西南立面

民生書院
MUNSANG COLLEGE

建築年代：① 1953 年　② 1939 年　③ 1956 年　④ 1924 年
位置：① — ③九龍城東寶庭道 8 號　④九龍城啟德濱 2 號

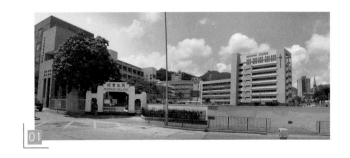

01

民生書院是九龍城首間津貼中學，啟德濱校舍為民國政治家伍朝樞物業，兩翼地下和一樓呈梯形狀突出，右邊有外懸的鐵架露台，左邊有操場，屋後建有可容 200 人的石砌禮堂。禮堂校舍是東寶庭道校園首座建築，平面呈 E 字形，設有中央禮堂和 12 個課室；幼稚園校舍是第二座建築，有六個課室，是典型的鄉郊式校舍，現在市區內只有九龍塘小學校舍有這種風格。校門為學校最古老建築，2013 年校方籌劃 90 週年擴建時，其存留問題引起校友關注。

1916 年，著名華人紳商何啟和歐德（字澤民）等人合資經營啟德投資公司，在九龍寨城對開的九龍灣填海，發展啟德濱高尚華人住宅區，1920 年代建成數百棟三層高樓房，並有巴士行走至佐敦道碼頭。1920 年，區德逝世，遺囑捐資一萬元以資助曹善允博士在區內興學，紳商莫幹生亦捐資一萬元，遂委託聖保羅書院校長史超域牧師進行籌備工作。1920年，史超域牧師聘請任教母校聖士提反書院的黃映然

為校長，展開建校工作。1926 年 3 月 8 日，學校正式開課，校名取區澤民和莫幹生名字作為紀念，曹善允為校董會主席，學校信仰基督教，但不隸屬任何教會。往後兩年增設小學部、幼稚園和高中部，並加租啟仁道 45 號和 47 號相連樓房為小學部和宿舍。1937 年 7 月，購入現址建校。1940 年至 1941年，由首兩屆畢業生繼任校長。日佔時被迫復課，以教授日語和愛日教育。戰前受政府補助，1949 年改為男女校，1978 年成為津貼學校。知名校友有林百欣、陳秋霞和林志美等。

黃映然在上海聖約翰大學畢業，曾留學美國，創校時提出「人人為我，我為人人」，鼓勵學生服務社會。長子黃麗文是語言學專家，曾任皇仁書院、柏立基教育學院和嶺南學院校長。次子黃麗松博士與兄長都是民生校友，曾任馬來亞大學和南洋大學校長，與及香港大學首位華人校長。

建築物檔案：

- 1939 年，北面禮堂校舍啟用。
- 1956 年，增建西面幼稚園校舍。
- 1957 年，禮堂後 C 座第一期落成。
- 1962 年，西北角 C 座和 D 座落成。
- 1969 年，禮堂和右翼重建成 B 座新禮堂。
- 1977 年，幼稚園校舍重建為 A 座。
- 1979 年，左翼重建成 E 座。
- 1981 年，游泳池啟用。
- 1986 月，南面 F 座鑽禧紀念樓落成。
- 1993 年，G 座實驗室大樓落成。
- 2006 年，東北面 H 座連頂層教堂啟用。

01 民生書院外貌（攝於 2006 年）

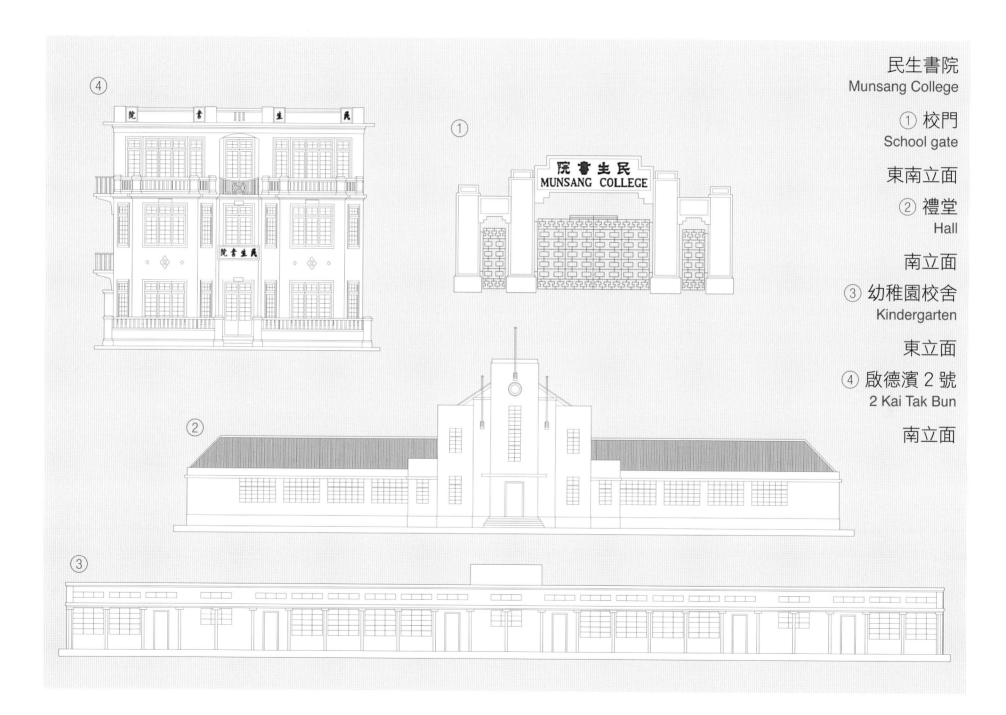

民生書院
Munsang College

① 校門
School gate

東南立面

② 禮堂
Hall

南立面

③ 幼稚園校舍
Kindergarten

東立面

④ 啟德濱 2 號
2 Kai Tak Bun

南立面

何東女子職業學校
HO TUNG TECHNICAL SCHOOL
FOR GIRLS

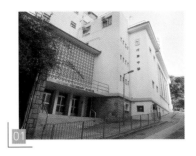

建築年代：① 1953 年　② 1958 年　③ 1897 年
位置：① 銅鑼灣嘉寧徑 1 號　② 銅鑼灣東院道 5 號　③ 銅鑼灣嘉寧徑 1 號

　　何東女子職業學校為何東中學的原名，位於庇利羅士教養院舊址，建造費 48 萬元，其中 20 萬元為何東爵士捐贈。校舍為現代框架型建築，講求實用，T 字型平面，樓高兩層。東翼有 12 個課室，西翼有三個特別室、教務處、圖書室和一個模擬家居的家政室等，北面為有蓋操場，關閉摺門後可作禮堂之用，另有戶外操場、籃球場和排球場。校舍分上下午班，上午班為六年制小學，可容 480 人。下午班為三年制的職業學校，收女生 300 人，首年習中、英、數、社會、衛生、音樂和體育等科，往後選修商科、家政和手工三門，商科有會計、簿記和打字，家政有烹飪、縫紉和家務，手工有女紅和手工藝等。上午班年費 50 元，下午班 120 元。著名校友有名作家亦舒、藝人蘇玉華和江美儀等。

　　東院道官立學校由阮達祖設計，是當時港府為紓解工務局面對大量工程壓力，因此須委託私人設計。學校所處斜坡高於東院道 12 米，為了減少平整費

用，所以闢了斜道，背後以擋土牆支撐，地下是運動場兼禮堂，一樓是教員室，平面是凹字型，南翼二樓開始向山坡延伸呈 L 型包圍籃球場；有 24 個課室，皆對流通風，上下午班共有 2,160 名學生。北翼向西的蛋格牆面整體以梯形塊面呈現，是獨有特色；西面走廊能遮擋陽光，波折式頂部亦少見。小學是根據發展七年計劃興建，建築公司東主陳德泰捐款 30 萬元響應，校方亦於禮堂入口處懸掛其先父肖像作感謝。惟小學只運作了 19 年，便因初生人口減少而停辦。

　　庇理羅士教養院，或稱庇理羅士養正院，為富商庇理羅士捐建，平面呈凹字型，屬英式教養院磚木建築，西面為社監宿舍，東面為男院童宿舍，但當時只有一名院童。1905 年用作監獄，1909 年交予晏氏樓留院（Eyre Refuge）使用，1911 年供當年成立的聖馬利亞堂使用，五年後樓留院遷往九龍寨城天國學校，1933 年改稱「天國男童院」，1936 年與維多利亞女校合併為大埔農化院，新址在大埔鹿茵山莊位

置，後稱「聖基道兒童院」。教養院供聖保祿醫院使用，戰時被炮火破壞，只餘外牆。

建築物檔案：

- 1897 年　教養院落成。
- 1900 年　4 月 2 日，港督卜力爵士主持教養院開幕。
- 1953 年　3 月 9 日，職業學校由港督葛量洪爵士主持開幕。
- 1958 年　3 月 17 日，東院道官立學校開校。
- 1970 年　職業學校改稱「何東官立工業女中學」。
- 1977 年　小學停辦，校舍改為女中校舍。
- 1998 年　9 月，工業中學易名「何東中學」。

01 庇理羅士教養院舊址上的何東中學（攝於 2018 年）
02 用作何東中學校舍的東院道官立學校（攝於 2018 年）

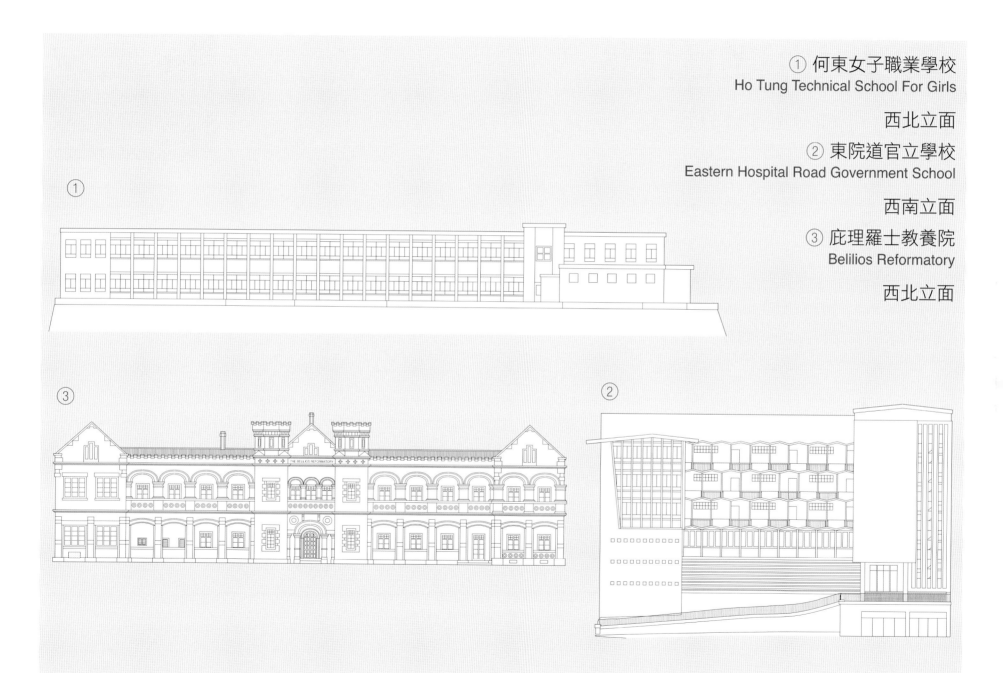

① 何東女子職業學校
Ho Tung Technical School For Girls

西北立面

② 東院道官立學校
Eastern Hospital Road Government School

西南立面

③ 庇理羅士教養院
Belilios Reformatory

西北立面

香港培道中學
POOI TO MIDDLE SCHOOL

建築年代：① 1954 年　② 1930 年代
位置：①九龍城延文禮士道 2 號　②九龍城嘉林邊道 37 號

香港培道中學源於廣州的培道女校。培道女校、培正書院和培英中學，合稱「廣州三培」教會學校。1888 年 3 月 3 日，美國南方浸信會女聯會宣教士在廣州五仙門開辦婦孺班。1907 年遷往廣州東山新校，1918 年開辦中學、小學、幼稚園和師範，1924 年定名「培道女子中學」。1937 年，因戰事而遷往肇慶，翌年遷往香港九龍廣華街，開辦培道中學肇慶分校附屬小學。1940 年，小學部遷入九龍城士他令道浸信會禮拜堂副堂。1941 年與培正中學在九龍坪石合辦培聯中學，日佔時遷往澳門。1946 年，省港澳三校復課，香港分校易名「香港私立培道女子中學」，首年在浸信會副堂上課。

嘉林邊道校舍位於飛機航道範圍，鄰近九龍寨城、木屋區和徙置區，校舍由姚德霖和姚保照父子設計，佔地 7.4 萬平方呎，有大操場，南北兩座為框架型建築，高四層，陷入式門窗有遮光作用。南座設有20 個課室、三間實驗室、禮堂和教員室等。北座的七十週年紀念堂由徐敬直設計，有 15 個課室和地下操場，二樓為圖書室，初期供小學用。2006 年，校方因校舍擠迫進行重建，須借用德貞女子中學前深水埗校舍上課。這是一項大膽嘗試，因為處理不好會導致轉校潮。香港電台《鏗鏘集》曾以《培道中學——離開是為了更好的未來》為題作出探討，受訪的女生在遷校前先到那座深受街坊欣賞但尚未裝修的校舍視察，產生的觀感是「似乎殘舊」、「似監獄」、「周圍多樓」、「好嘈」、「操場似乎好細」、「要走好多層樓梯」，亦有老師說深水埗很危險等。校長則希望學生明白，世上有大小變化，要學會適應；每個社區有其文化和特色，要學習和尊重。相信感情是可以培養的，學校的位置並不重要，學校的精神所在，也就是學校所在。經過一段日子，學生習慣了新環境，對校舍改觀了。有學生說懂得接受，便會忽略它的壞處，發掘很多優點。往後拔萃女書院、英華女學校和陳樹渠紀念中學，也先後借用德貞校舍，等待她們的校園重建。

建築物檔案：

- 1947 年　租賃嘉林邊道樓房上課。
- 1954 年　6 月 12 日，港督葛量洪爵士夫人主持中　　　　　學校舍開幕。
- 1958 年　拆去水塔以免阻礙飛機升降。
- 1960 年　七十週年紀念堂落成。
- 1967 年　馬頭涌福祥街小學校舍落成。
- 1984 年　加建長廊連接兩座校舍。
- 2006 年　遷往德貞女子中學前校舍，原址重建。
- 2009 年　3 月，遷入獨特設計的新校舍上課，翌年　　　　　開幕。

01 重建後的香港培道中學（攝於 2017 年）

香港培道中學
Pooi To Middle School

① 西立面
② 東立面

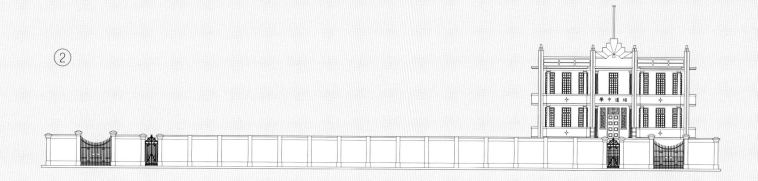

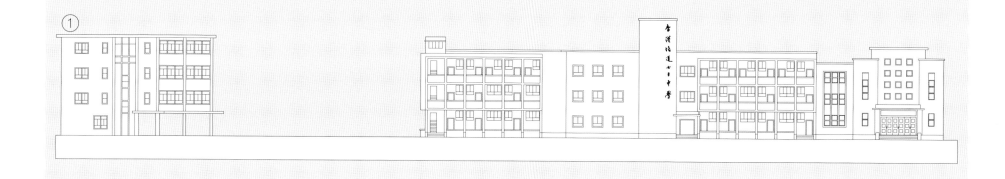

伊利沙伯中學
QUEEN ELIZABETH SCHOOL

建築年代：1954
位置：旺角洗衣街 152 號

伊利沙伯中學是香港首間男女官立中學，亦為九龍首間官中。地基平整費用二十餘萬元，總建造費逾 200 萬元。由工務局設計，三合土建造，造型與皇仁書院類近。建築物對材料的有效使用、不對稱的平面佈局和合理的空間安排，都是當時的現代建築特徵。陷入式窗格和凸出的支柱有效遮擋陽光，橫向長窗和簡約的窗格把建築的各個元素連繫一起，對比色彩弱化了巨大的建築物體量，由於造價昂貴，窗格佔用大量地方，商廈和住宅卻很少採用。校舍位於小丘上，以斜道連繫大街和大門，教學樓高三層，L 字型佈局，南面與禮堂兼體育館圍合。中央是一個可容兩個籃球場的操場，南面是雨天操場和大草坪。教學樓每層有八個課室，地下則有三個實驗室和一個演講室。二樓設有大堂、職員辦公室和地理室。三樓有圖書室、美術室、女紅室和家政室，角位的美術室樓頂開有天窗採納天然光，英皇佐治五世學校和般咸道的羅富國教育學院也有同樣的天窗設計。港督夫人在開

幕辭中，指出男女同校和特別室的好處，男女同學制度，將在香港繼續發展。

1951 年，港府考慮開辦一間男女官校，1953 年獲准以當年登基的女皇名字命名，1954 年秋季成立時借用英皇書院課室開辦下午班，原先的羅富國附小則遷往新落成的李陞小學。校舍原定可於第二年的 9 月啟用，因英國碼頭工人罷工，廁具不能如期抵達而延誤。當時香港已有五間官立中學，包括皇仁書院、庇理羅士女子中學、英皇書院、金文泰中學和元朗公共中學，末者於 1946 年成立，費用一半來自元朗鄉紳，是唯一名為「公立」的官立中學。伊利沙伯中學起初有 558 名男生、215 名女生，部分學生由五間官校轉讀過來，其餘皆由油麻地、灣仔、掃帚埔三間官小和羅富國官立小學升讀。1955 年 2 月，學生增至 787 名，各區皆有人入讀，計港島 336 人、九龍 400 人，新界 51 人，最多為灣仔（152）、旺角（104）、深水埗（91）、油麻地（74）、中環

（54）、尖沙咀（46）、西環（43）、大埔（37）、九龍城（35）、銅鑼灣（28）等。180 人獲免全部學費，107 人半費。

校友林漢明博士是著名植物分子生物學家，1997 年放棄美國的高薪厚職，回港在中大做不屬自己專項的大豆研究，目標是種出耐旱耐鹽的超級大豆，論文早登上了《自然遺傳》（*Nature Genetics*）封面，成果本可申請專利，但他為讓更多人受惠而放棄圖利的機會。

建築物檔案：

- 1955 年　1 月，校舍上蓋動工。
- 1956 年　10 月 24 日，由港督葛量洪爵士夫人主持開幕禮和命名禮。
- 2004 年　9 月，新翼啟用。

01 伊利沙伯中學外貌（攝於 2013 年）

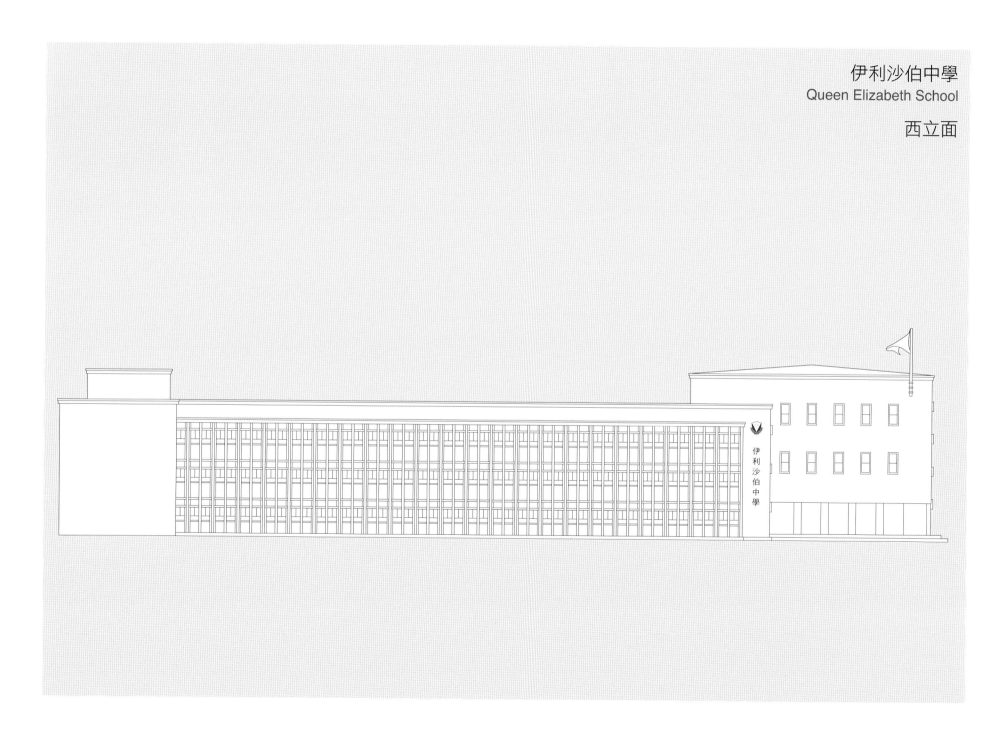

伊利沙伯中學
Queen Elizabeth School

西立面

香港華仁書院
WAH YAN COLLEGE, HONG KONG

建築年代：① 1955　② 1959　③ 1925

位置：①灣仔皇后大道東 281 號　②九龍油麻地窩打老道 56 號

　　　③粉嶺崇謙堂 50 號

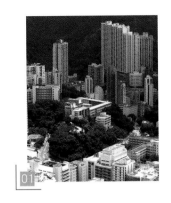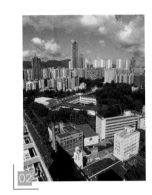

　　華仁書院是由徐仁壽於 1919 年 12 月 16 日創立，初址為荷李活道 60 號三樓，1924 年增設九龍分校，1932 年 12 月 25 日交予耶穌會接辦。1949 年計劃遷建，各需 200 萬元，政府資助一半並免費撥地。徐仁壽晚年定居粉嶺崇謙堂村石廬，該處主樓平面是十字型。

　　兩華校舍由香港大學布朗教授統籌設計，現代主義建築，造型一致，按規定有 24 個課室。港華為與瑞典籍建築師 Lars Myrenberg 合作設計，主樓三層呈曲尺型，走廊面向內院，行政樓連神父宿舍近入口，基督君王小堂和禮堂在中部，籃球場在操場內。九華主樓四層呈長型，地下辦公室，頂樓宿舍，有遊廊連繫各座，有大小足球場、兩個籃球場、四個網球場和泳池。兩華都有科比意的建築特徵，包括以支柱架空主樓底層，底層用麻石鋪面，有露台和突出的支柱遮光，有百葉式外牆擋光通風。九華禮堂由布朗和亞士棠（Kell Åström）設計，造價 22.5 萬元，可容

700 人，內部如新型戲院般有斜地面、假天花、放映室和後台，兩旁牆面為垂直百葉式，牆板間有玻璃窗採光。港華禮堂也是斜地面，連閣樓可容 500 人。九華聖依納爵小堂是陸謙受的作品，主體堂軀四周有兩米寬的迴廊，外圍築有縷空紅磚牆，能通風、遮陰和隔熱。聖堂本體差不多由玻璃圍成，可讓涼風流入，熱氣從屋頂 27 個頂孔溢出，屋頂靠九根橫樑承托，堂體寬闊高深，非常實用。1984 年，聖堂前廊外的拉丁文「Ad Majorem Dei Gloriam」（愈顯主榮）改為中文牌匾「聖依納爵堂」，兩旁刻上了對聯。入口前空地鋪有供人踱步默想靈修的「明陣」。港島天星碼頭、聖約翰座堂、道風山和西貢崇真天主教學校等處皆有明陣供人靈修。現時九華校園部分地方在指定非上課時間內，仍然開放給公眾使用。

建築物檔案：

- 1952 年　12 月 12 日，葛量洪總督主持九華校舍開幕。
- 1954 年　10 月 7 日，港華行奠基禮。
- 1955 年　4 月 27 日，九華禮堂開幕；9 月 27 日，葛量洪總督主持港華校舍開幕。
- 1959 年　11 月 16 日，聖依納爵小堂行奉獻禮。
- 1981 年　港華增建胡應湘堂。
- 1988 年　九華增建泳池。
- 1991 年　九華羅定邦樓啟用。
- 2005 年　港華 New Annex 啟用。
- 2006 年　九華利瑪竇校舍啟用。
- 2011 年　港華禮堂拆卸，五年後建成禮堂大樓。

01 香港華仁書院外貌（攝於 2008 年）
02 九龍華仁書院外貌（攝於 2012 年）

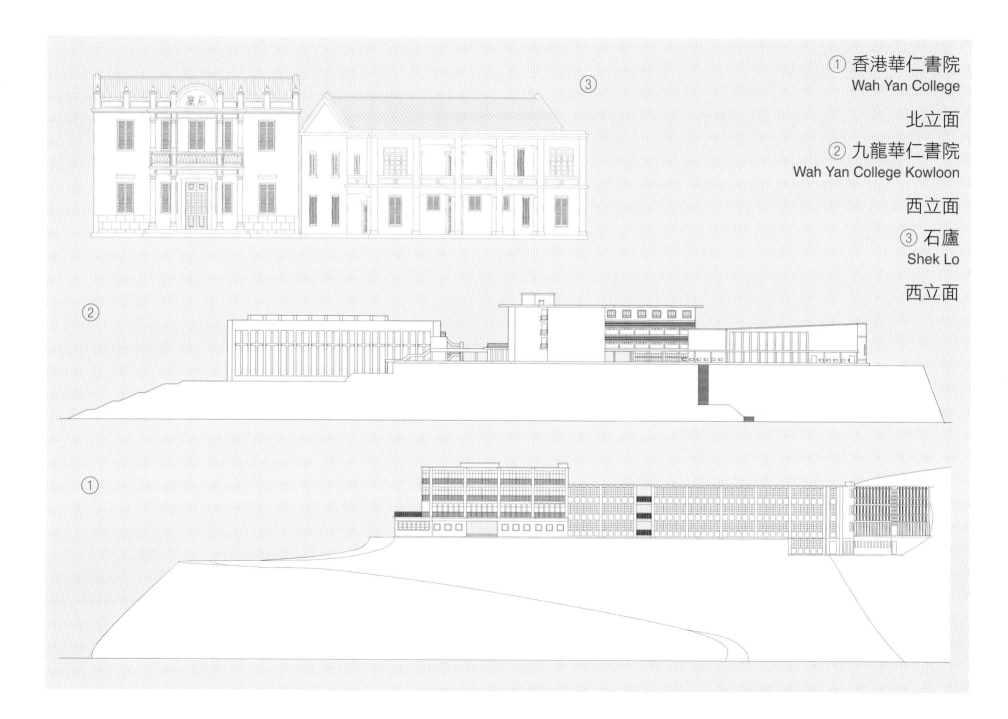

① 香港華仁書院
Wah Yan College

北立面

② 九龍華仁書院
Wah Yan College Kowloon

西立面

③ 石廬
Shek Lo

西立面

麗澤中學
LAI CHACK MIDDLE SCHOOL

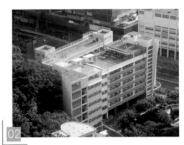

建築年代：① 1955 年　② 1920 年代
位置：①尖沙咀廣東道 180 號　②堅尼地道 88-90 號

現址校舍由龍昭基設計，鋼筋混凝土建造，樓高七層，平面長方型，為戰後流行的現代簡約主義（Modern Simplism Style）帶裝飾藝術風格建築，有強烈時代感。橫線條的挑簷，垂直突出的間柱，外伸巨大扇形的遮光牆，花格牆面，東西走座向，均能有效減低日照西斜的影響。地下石砌牆面營造穩重效果、牆面對比色彩弱化巨大的建築體量，圓角緩和了壓迫感，體現裝飾藝術風格所強調的趨於幾何又不強調對稱，趨於直線又不囿於直線的特色。校舍有 24 個課室，三座運動場，三間實驗室，食堂、圖書館、家政室、手工室、音樂室、保健室和童軍室等，建築費約 80 萬元，增建的 B 座為 60 萬元。

1929 年春，七位剛畢業於漢文師範的女基督徒創辦麗澤女子中學，開辦小學至初中課程，其後增設幼稚園，初址為灣仔鳳凰台，半年後增設佐敦道 38 號分校，學生共三百多人。翌年正校遷往堅尼地道，分校遷往德興街 12 號，學生增至七百餘名。1939 年獲內地立案，租用正校左鄰樓宇擴充，並增設尖沙嘴諾士佛台中學部，學生逾 1,400 人。當時小學每年學費 24 元，中學 36 元，一般工資月薪為 10 元。戰前中文中學以培道、培正、真光和麗澤較為著名。麗澤着重中文，設有幾何、代數、算術、中文和英文等。當時只有富家女孩才有機會讀書，許多女孩為嫁得好，會在十多歲時讀小一，就學二至三年便結婚。

麗澤在日佔時被逼復課，教授指定內容。1945 年因正校損毀嚴重，遂重修德興街舊址，易名為「麗澤中學」，1950 年在廟街 278 號設小學，學生總數逾 1,500 人。1954 年港督葛量洪到校視察，翌年撥地建校。1956 年 2 月 14 日假座伊利沙伯中學禮堂舉行音樂籌款晚會；9 月，德興街中學部及廟街小學遷入新校，並增設高中；正校有 36 班，一半全日制，一半上下午班，人數 1,522 人、女生佔 690 人，連同德興街小學部的 32 班，共有男女生 2,473 人，教員一百人。1961 年德興街樓舍重建，遂興建 B 座安置學生。著名校友有藝人謝賢。

五位創辦人在戰後仍然主持教務和擔任校監，並享高壽，譚惠芳女士於 2016 年息勞歸主，享年 107 歲；劉佩英、蔣文哲和葉若昭則先後於 2008、1998 和 1994 年安息。

建築物檔案：

- 1955 年　12 月 20 日，行奠基禮。
- 1956 年　9 月，A 座啟用。
- 1962 年　9 月，B 座啟用。
- 1972 年　廢置多年的堅尼地道校址建成豐樂新邨。
- 2012 年　童軍徑新翼若昭校園啟用，主樓定名為「逸芬校園」。

01 麗澤中學外貌（攝於 2018 年）
02 鳥瞰麗澤中學（攝於 2012 年）

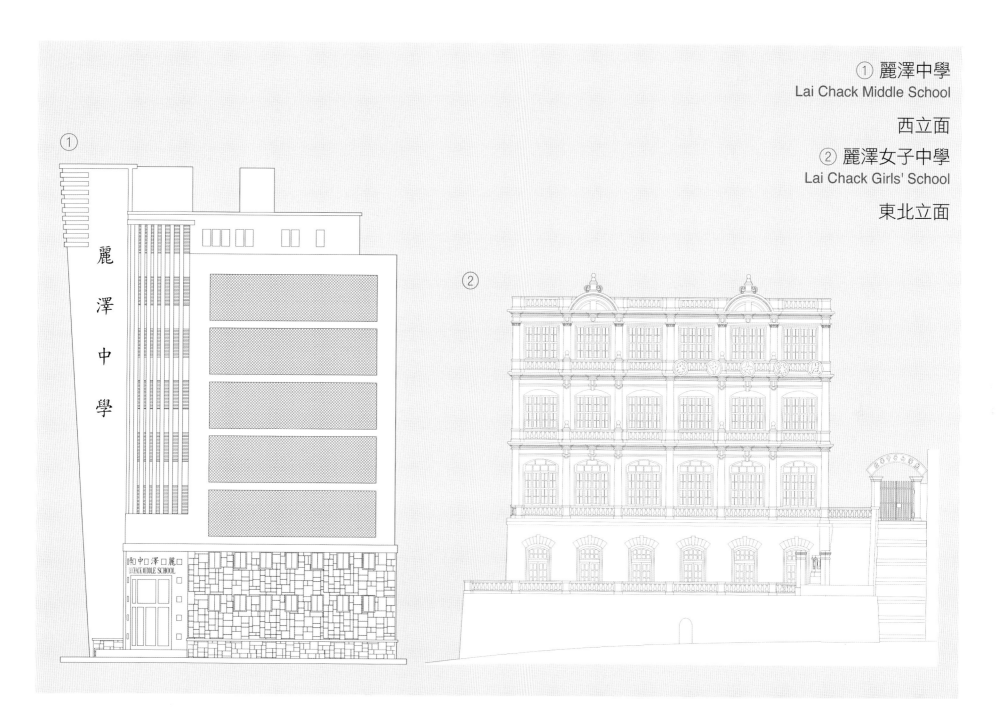

① 麗澤中學
Lai Chack Middle School

西立面

② 麗澤女子中學
Lai Chack Girls' School

東北立面

德望學校
GOOD HOPE SCHOOL

建築年代：① 1955 　② 1964
位置：①牛池灣扎山道 381 及 383 號 　②牛池灣清水灣道 303 號

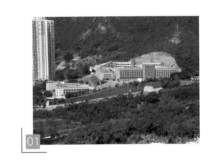

　　小學校舍是典型 50 年代的校舍設計，外型樸實，平面呈 μ 字型。西面牆面開獨立窗戶，靠南一端牆面置巨型十字架。北面禮堂為兩層，其餘三層，南翼走廊向街，能遮光，可望海景。門廊入口設於西面，到校上課須先繞過弧形花圃，經過緩衝，最後到達獨立的學習場所。同類設計手法見於周耀年和李禮之設計的協恩小學校舍。中學校舍平面呈 T 字型，為簡約的框架型鋼筋混凝土現代建築，地基以花崗石裝砌，紅磚鋪面的塔樓與瑪利諾修院學校和瑪利曼中學的塔樓近似，西面的紅磚走廊風格與瑪利諾一致。向街的走廊起初沒有窗，但能通風對流，更與凸出的柱子發揮遮光效應，柱子頂部與尖拱女牆作結，將目光引向天上，頗具歌德式風味。以混凝土結構塑造建築物的圖案外觀，是司徒惠的常用手法，這種手法在束面興建的戴麗雅翼（Delia's Wing），更加具體地表現出來。戴麗雅翼分兩層，上層為禮堂或運動場，下層為活動室，柱子外露並起光柵作用，內部並沒有柱

子阻隔視線。

　　德望學校是加拿大聖母無原罪傳教女修會（Missionary Sisters of the Immaculate Conception）在港開辦的第二間學校。1954 年，修女到港，在九龍窩打老道 125 號創立德望學校，開辦幼稚園和小學，翌年遷往現址，1957 年招收中一、中二學生。1960 年，中學部獲得政府資助，1974 年開設預科，2002 年轉為直資學校，2010 年重辦幼稚園部。早於 1929 年 11 月，己有修女到港，1930 年 2 月 30 日，租用砵蘭街 272 號四樓，開辦德信中西文女書院，1934 年遷往深水埗大埔道一幢三連洋樓其中兩座，招收男女小童，位置為西洋菜北街 468 號。1941 年香港淪陷，修女被逐出境。1947 年回港，以柯士甸道 103 號九龍華仁書院高班校舍復辦德信學校，專收男生。德愛中學為第三間學校，1970 年成立。聖經中格林多前書 13 章 13 節：「現今存在的，有信、望、愛這三樣，但其中最大的是

愛。」神德是天主所賦，直接向天主的美善習性，就是信、望、愛三德，因此修會以信、望、愛為三校命名。美國和加拿大天主教區在 1900 年代才到「成年」階段，美加修會才獲教廷批准來華傳教。

建築物檔案：

- 1955 年　小學校舍啟用。
- 1964 年　1 月 25 日，中學校舍開幕。
- 1984 年　增建戴麗雅翼。
- 1995 年　增建游泳池。
- 2006 年　增建中學新翼。
- 2009 年　小學校舍重建完成，並增建幼稚園大樓。

01 德望學校外貌（攝於 2005 年）

德望學校
Good Hope School

① 小學部
Primary Section

南立面

② 中學部
Secondary Section

南立面

①

②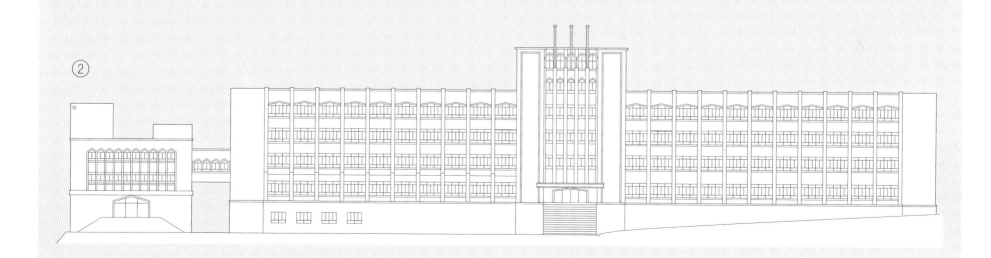

聖芳濟書院
St. Francis Xavier's College

建築年代：1955 年
位置：大角咀詩歌舞街 45 號

　　聖芳濟書院校舍屬框架形的現代主義建築，佔地 3.6 萬平方呎，由主樓、東翼、西翼、新翼圍合而成，平面呈空心的扇形。建成時有 32 個課室，多間實驗室和辦公室等，頂樓為修士宿舍，以弧形全窗門入口立面和入口兩旁樓梯設計最有特色。

　　1891 年，法國小昆仲會（Marist Brothers）修士到京津傳教，主理當地學府教務，1893 年接手耶穌會開辦的上海聖芳濟書院。1950 年，國內驅逐外國教會人士，修士遂來到香港，於 1952 年在九龍城嘉林邊道 28 號，開辦聖馬丁書院。1954 年，港府擬將現為伊利沙伯中學的地皮供修會興建校舍，惟知悉修會資金貧乏後，改為清水灣或大角咀土地。修士們擇選了當時為貧民區的大角咀現址建校，工程期間，暫借鄧鏡波學校上課。為突顯與上海聖芳濟書院的聯繫，仍用舊名，初期教職員以歐洲人為主。自 1970 年代起，學校提倡「自動自覺、自我控制、自重重人」自律精神，沒有校規和風紀，但有每天祈禱的傳統。除大年初一外，校園全年開放至深夜，為有需要的同學提供溫習和活動場地。

　　1963 年，創校校長竇安寧修士（Bro. K. T. Doheny）協助成立荃灣聖芳濟中學，1975 年，中學首任校長亦出任聖芳濟書院校長。兩校為兄弟學校，容許學生穿着波鞋上學，在 1960 年代和 1970 年代，更容許學生留長髮。許冠傑於 1961 年入讀書院，1964 年組織樂隊，留長髮在夜總會和酒店表演，以換取生活費。他於 1966 年中五畢業，因心儀中國文學，但書院並無開辦，遂轉往英華書院，受學於陳耀南，並獲准留長髮「搵外快」，1969 年以中國文學 A 級成績，入讀香港大學心理學系，是香港第一位大學生歌星。其兄長許冠文畢業於柏立基教育學院，1962 年任教聖芳濟書院英文科，1965 年入讀香港中文大學社會學系，擔任聯合書院學生會會長，1969 年畢業。兄弟在學時已加入無綫電視，許冠文其後在節目中與喇沙校友李小龍重逢。

　　1957 年，李小龍因打架被喇沙書院開除學籍，轉讀聖芳濟書院，某日在地下廁格跟同學打架，被拳擊教練愛德華修士（Bro. Edward Muss）發現，受到引導和訓練，1958 年 3 月 29 日代表書院出戰校際西洋拳擊比賽，拳賽在羅福道聖佐治學校（St. George's School）舉行，他以三個回合點數表現，擊敗英皇佐治五世學校的三屆冠軍拳手歐文（Gary Elms），取得冠軍。1958 年因與黑幫結怨而到美國讀書。1973 年，已成國際巨星的他主動返母校主持頒獎，舊事重提並答謝恩師，為一時佳話。

📁 **建築物檔案：**

• 1955 年　12 月 9 日，校舍啟用。
• 2005 年　增建新翼。

01 聖芳濟書院正門（攝於 2010 年）
02 聖芳濟書院外貌（攝於 2007 年）

聖芳濟書院
St. Francis Xavier's College

東北立面

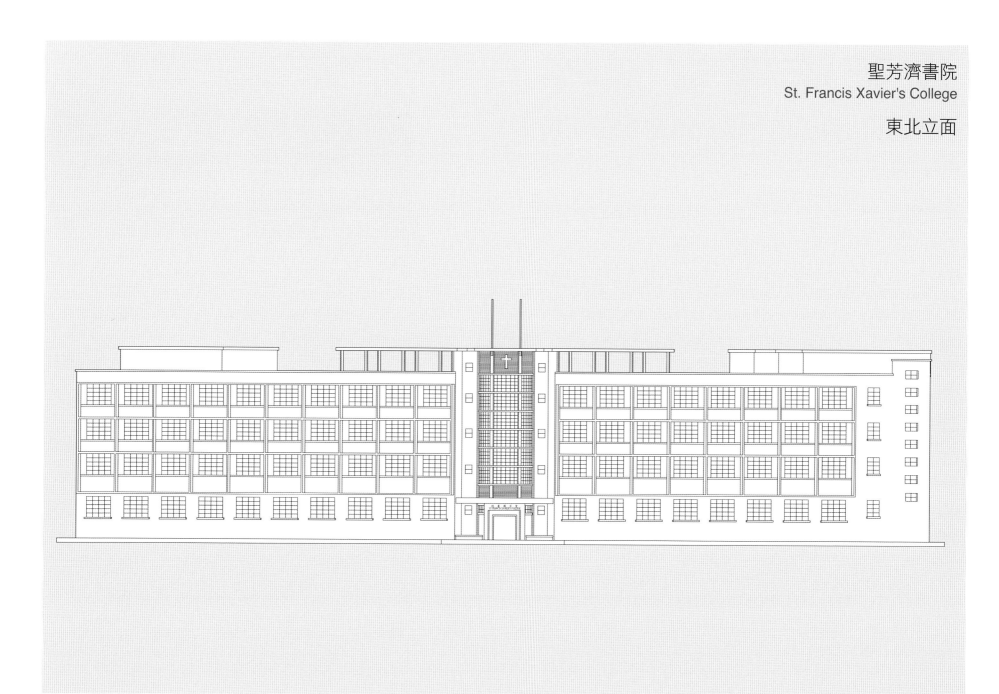

瑪利諾修女學校
MARYKNOLL SISTERS' SCHOOL

建築年代：1957 年
位置：跑馬地藍塘道 123 號

校舍是香港當時最新型學校，由司徒惠設計，建築費二百餘萬元，佔地兩萬多呎，平面呈 V 字，為簡約的框架型鋼筋混凝土現代主義建築，門前有大花圍，地基以花崗石裝砌，紅磚鋪面的塔樓與瑪利諾修院學校的塔樓相似，雙坡屋頂和中央教堂式的立面帶有歐陸風味。左翼校舍高五層，地下為健身室，會客室、餐廳和儲物室等，二三四樓有課室 18 間，五樓為教職員宿舍；中座高六層，左面有電梯，二樓為家政室，三樓地理室和化學室，四樓圖書館，五樓會議廳。學校最大特色是設有電梯，每個課室皆備有活動門大衣櫃，以及右翼戲院型的雙層大禮堂，上層設有九排座位，禮堂之上為教堂，背後是大操場。

1921 年，瑪利諾女修會（Maryknoll Sisters）開始在香港傳教，1925 年於柯士甸道會址創辦瑪利諾修院學校，又於 1927 年 1 月 10 日，在羅便臣道開辦聖神學校（Holy Spirit School for girls），八班學生使用四間細小課室，分上下午上課。三年後學校遷往堅道 140 號，1941 年增設第一班。戰後於 1948 年復課。1957 年，遷往現址，易名「瑪利諾修女學校」（Maryknoll Sisters' School）。1978 年，轉由聖高隆龐傳教女修會（Missionary Sisters of St. Columban）接辦，五年後改名為「瑪利曼中學」（Marymount Secondary School）和「瑪利曼小學」（Marymount Primary School）。1996 年轉交香港基督生活團（Christian Life Community）接辦。

聖高隆龐傳教女修會於 1922 年在愛爾蘭成立，1926 年隨聖高隆龐神父到中國衡陽傳教。1949 年修女來港，在律敦治療養院擔任醫生和護士，協助對抗肺結核病疫情並找出治療方法；她們同時亦是推動善終服務和關懷性工作者的先驅。1977 年，又開辦梁式芝書院，1997 年交由天主教香港教區管理。2015 年 12 月，修女離開香港，並把石澳天主堂靜修舍交予加爾默羅會，返回愛爾蘭母院。

差派瑪利諾女修會來港的瑪利諾外方傳教會（Maryknoll Fathers），亦於九龍大坑東開辦瑪利諾神父教會學校。瑪利諾神父自 1954 年從內地撤返香港，奉白英奇（Lorenzo Bianchi）主教喻，在東頭村、牛頭角、九龍仔和柴灣四徙置區展開工作，與瑪利諾女修會在每區各建一校舍，學生共五千多人。

建築物檔案：

- 1957 年　9 月 10 日，左翼校舍啟用。
- 1958 年　5 月 1 日，校舍由港督柏立基爵士夫人主持開幕。
- 1961 年　小學部遷往大坑道 336 號新校舍，2006 年重建完成。
- 1978 年　五樓用作修會宿舍，至 1993 年止。

01 瑪利曼中學外貌（攝於 2007 年）
02 瑪利曼中學正門（攝於 2012 年）

瑪利諾修女學校
Maryknoll Sisters' School

西北立面

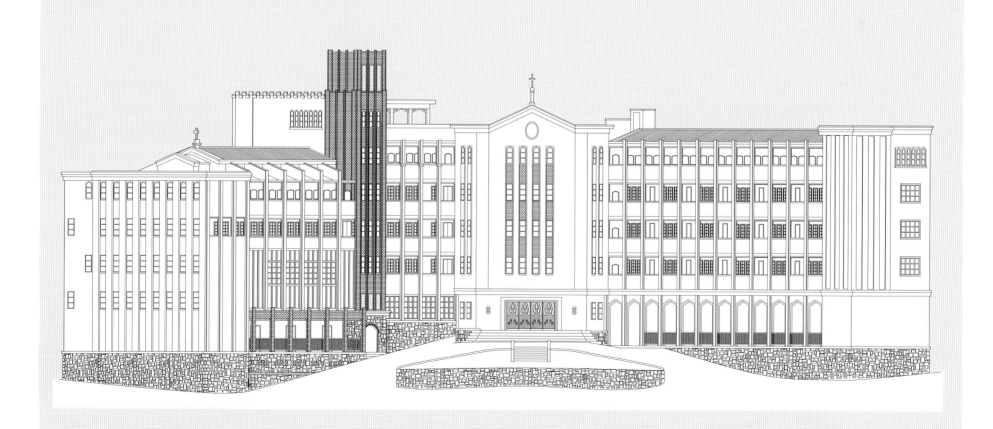

瑪利諾神父教會學校
MARYKNOLL FATHERS' SCHOOL

建築年代：1957 年
位置：大坑東桃源街 2 號

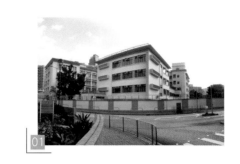

校舍由建築師徐敬直設計，耗資 100 萬港元，東座小學部高四層，有 12 個課室，分上下午班上課，學費六元，學生 1,080 人，部分為徙置區兒童。西座中學部高五層，課室 12 個，尚有物理及生物實驗室、化學實驗室、圖書館、手工室等，分設中文中學和英文中學，英文部設新制第一至五級，可以參加英文中學會考；高中部收高中一至三年級，可以參加中文中學會考；收男女生，全日授課，學費 16 元，學生 540 人，多來自區外。兩座之間為有蓋操場，亦作禮堂用途，上層為露天運動場。教員室、行政室和洗手間設於兩座地下。1965 年增建中學部新翼，有 12 個課室和多個特別室，中小學部均有 24 班。

建築物為現代主義建築，設計簡約實用，樓頂挑出的大屋簷具有遮光擋雨功能，外牆開有凸出並設有遮光柵的窗格，具有裝飾藝術風味，並呈現立體效果。科比意建築手法見於有蓋開放式地下操場，用天然物料麻石舖砌牆面的底層，以及分散的方形窗口，

建築物上下部分呈虛實對比效果。

瑪利諾神父教會學校由瑪利諾外方傳教會開辦，是香港第一所在徙置區設立的學校，中學部是香港首間津貼中學。創校校監賴存忠神父（Fr. Peter Alphonsus Reilly）原擬向政府申請開辦津貼小學，結果獲批准開辦一所包括中英文中學部和小學部的津貼學校，自始津貼計劃擴展至中學。1900 年代，港府推出了以小學為主的津貼計劃，戰後大量內地難民到港，出生率飆升，學額不足，教育問題日趨嚴重，港府於 1951 年推行五年教育計劃，動用逾 950 萬元興建官立中小學校。1955 年，港府估計至 1961 年間，小學生將由 21 萬名增至 36.6 萬名，因此於 1956 年推行七年教育計劃，包括訓練更多教師，擴充葛量洪師範；興建總共可容 17.7 萬人的新學校；協助私立學校擴充及開設下午班，規定課室為一千平方尺，課室人數增至 45 人，校舍必須四至五層高，並有籃球場大小的運動場設於天台或地下。新校舍

約有 24 個課室，每校分上下午班，可容 2,160 名小學生，晚上則作為成人教育和工藝教育課室，可容 1,080 名學生。每年增加小學學額 2.6 萬，並增加三間補助英文中學，即聖馬可中學、循道中學和聖保祿中學。

建築物檔案：

- 1957 年　校舍啟用。
- 1965 年　南面增建中學部校舍。
- 2007 年　西面增建中學部新翼。
- 2009 年　1 月，小學部遷往海麗街 11 號。

01 瑪利諾神父教會學校外貌（攝於 2009 年）

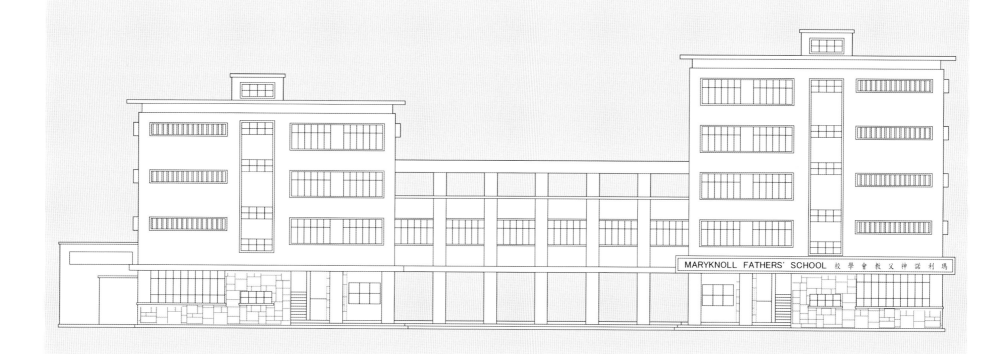

MARYKNOLL FATHERS' SCHOOL 校學會教父神諾利瑪

高主教書院
RAIMONDI COLLEGE

建築年代：1958 年
位置：半山羅便臣道 2 號

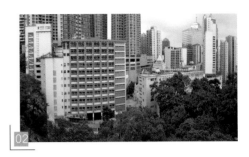

高主教書院校舍經歷兩次擴建，整體為框架型簡約的現代建築，特點為蛋格外牆和漏磚牆面。主樓建築費逾 128 萬元，由兩座相連的建築物組成，最高處達 165 呎，是香港最高校舍。主樓西翼高 14 層，中央通道，第八層地面與羅便道路面等齊，設有入口；東翼八層，單邊課室。主樓設有兩部升降機，分別行走上下兩段樓層。學校最初分為中學部和小學部，設有一間全日制男子英文中學和兩間小學，地下至九樓是小學部，有 24 個課室，樓上是中學部，有 12 個課室，每個課室可容四十多人。英文小學為上午班，中文小學為下午班和夜校，學費較英文小學便宜。中文小學前身是 1952 年成立的聖達濟學校，義學借用聖心學校上課。首年中學和英文小學收生三千多名，部分學生獲校方津貼，華僑日報和香港英皇御准賽馬會亦提供免費學額。1965 年，相鄰的南華中學遷往深水埗，教區拆卸東面地台上的 St. Joseph's House，興建五層高的中六大樓，地下和頂樓各有通道連接主樓。接着在南華中學舊址興建第二期校舍，十層大樓與主樓東翼連接。

高主教書院以香港首任宗座代牧高雷門主教（Bishop Timoleon Raimondi）名字命名，並紀念其所屬的宗座外方傳教會（PIME，前稱「米蘭傳教會」）來港傳教一百週年。高主教堅持宗教教育要比官辦更好，1860 年在士丹頓街法國外方傳道會西面開辦 St. Andrew's School。1871 年和 1872 年，高主教兩度前赴新加坡，努力游說基督學校修士會（喇沙會）來港辦學，最終於 1875 年實現。1879 年向政府取得容許宗教教育的辦學補助。1894 年 9 月 27 日逝世，被喻為香港公教會的創辦人。高主教在港生活 36 年間，合共八年不在香港，奔波多地為傳教區發展，與及籌務建堂和建校經費而努力，成功使香港晉升為代牧區。

1955 年，白英奇主教成立委員會，集資辦學，1964 年成立香港天主教教育委員會管理。1951 年，西貢崇真學校開辦初中，為教區學聯會最早的一間初中學校。1958 年成立的高主教書院、聖若瑟英文中學和天主教崇德英文書院，都是最早直接由主教管轄的公教中學，以前則由修會開辦。

建築物檔案：

- 1957 年　8 月，施工。
- 1958 年　4 月 10 日，白英奇主教主持奠基。12 月 18 日揭幕。
- 1967 年　增建中六大樓。中文小學遷出，並改稱「天主教總堂區學校」。
- 1971 年　9 月，完成第二期擴建。
- 2008 年　小學部遷往灣仔肇輝台。

01 高主教書院外貌（攝於 2008 年）
02 學校位於半山區，旁邊尖塔為聖母無原罪主教座堂一部分（攝於 2008 年）

高主教書院
Raimondi College

東北立面

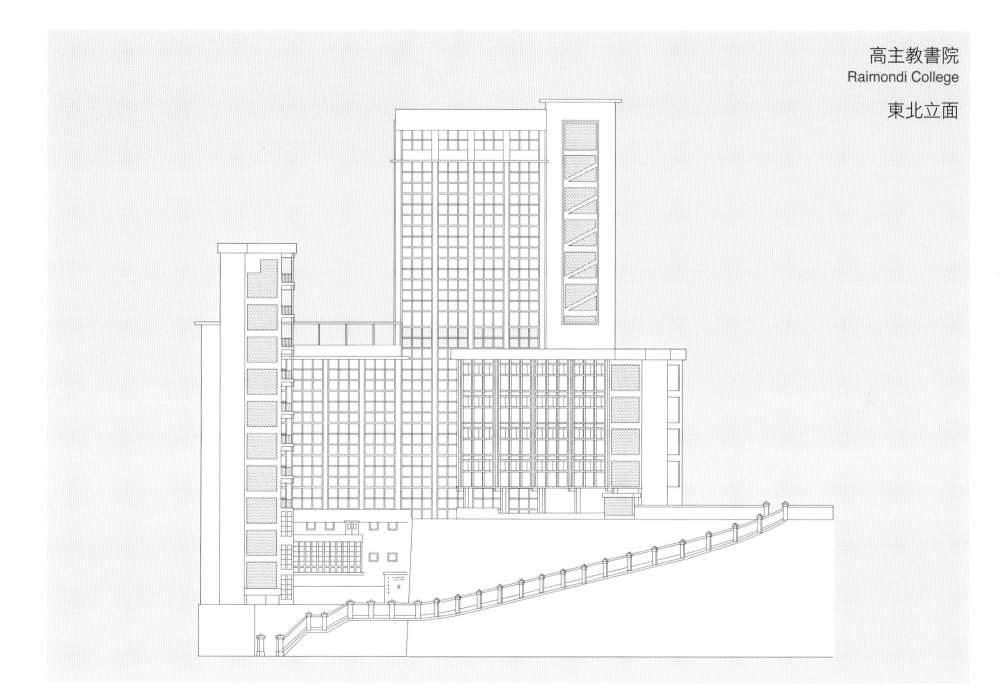

拔萃女書院
DIOCESAN GIRLS' SCHOOL

建築年代：① 1959 年　② — ⑤ 1913 年
位置：油麻地佐敦道 1 號

　　1858 年施美夫會督夫人（Lady L. Smith）於雅賓利臺成立日間女校，1860 年改制為 Diocesan Native Female Training School，1863 年遷往般咸道 9A 號上地台，傳聞校舍因外型被稱為「曰字樓」。1869 年改稱「Diocesan Home and Orphanage」，兼收男女生。後來遮打爵士捐助購入下地台，1891 年建成北翼，改名「Diocesan School and Orphanage」。1892 年女生以「Diocesan Girls' School and Orphanage」名義遷往般咸道 69 號飛利女校（Fairlea Girls' School），1899 年以「Diocesan Girls' School」名義遷往般咸道 64 號原白思德紀念學校（Baxter Memorial School）的 Rose Villa 校舍，1913 年遷往佐敦道現址，改稱「拔萃女書院」（Diocesan Girls' School）。Diocesan School and Orphanage 則於 1902 年改稱「Diocesan Boys' School and Orphanage」（拔萃男書室）。佐敦道校舍由利安公司建築師 Alfred Bryer 設計，包括課室和宿舍，造價 4.3 萬元；之後興建了希臘式大涼亭、操場和網球場等設施。聖安德烈堂是母堂。

　　因應百週年紀念，主樓於 1957 年拆卸，新建成的百年紀念大樓（Centenary Block），連百週年禮堂（Centenary Hall）和體育館的建築費為 190 萬元。建造期間需借用覺士道童軍會上課，宿生和職員暫住協恩中學和拔萃男書院的宿舍。戰後所有永久建築到整體的重建，都由巴馬丹拿設計，1997 年以前興建的，為簡約現代建築。百年紀念大樓高八層，遊廊向內，梯間有透磚外牆，有課室、音樂室、地理室、家政室、教員室、校長室和和兩所宿舍。主樓東面是科學樓，西面是家政樓，分別是 80 和 90 週年時興建，底層以麻石鋪面。科學樓有七個課室、一個科學實驗室和美術室，家政樓底層是小教堂（The Chapel of the Holy Spirit），上層是家政和縫紉室。戰後留下的兩個被稱做「Nissen Huts」的半筒形營房，曾用作烹飪室和縫紉室，後改建為泳池，由甘銘設計，1965 年 7 月 9 日開幕。1973 年取消寄宿制並重建小學校舍，新校舍高兩層，有 12 個課室和兩個特別室，建築費 140 萬元。

建築物檔案：

- 1913 年　9 月 10 日，九龍校舍開幕。
- 1940 年　增建科學樓。
- 1946 年　大涼亭改建為宿舍，兩年後西面擴建為小學木建校舍。
- 1950 年　增建家政樓。
- 1957 年　主樓拆卸，兩年後建成三座百週年紀念建築。
- 1975 年　小學校舍重建完成。
- 1993 年　完成第一期擴建。
- 1996 年　完成第二期擴建。
- 2006 年　完成 SIP Building。
- 2009 年　4 月，校園重建，兩年後啟用。

01 拔萃女書院外貌（攝於 2006 年）
02 從柯士甸道望拔萃女書院（攝於 2006 年）

拔萃女書院
Diocesan Girls' School

① 南立面

①

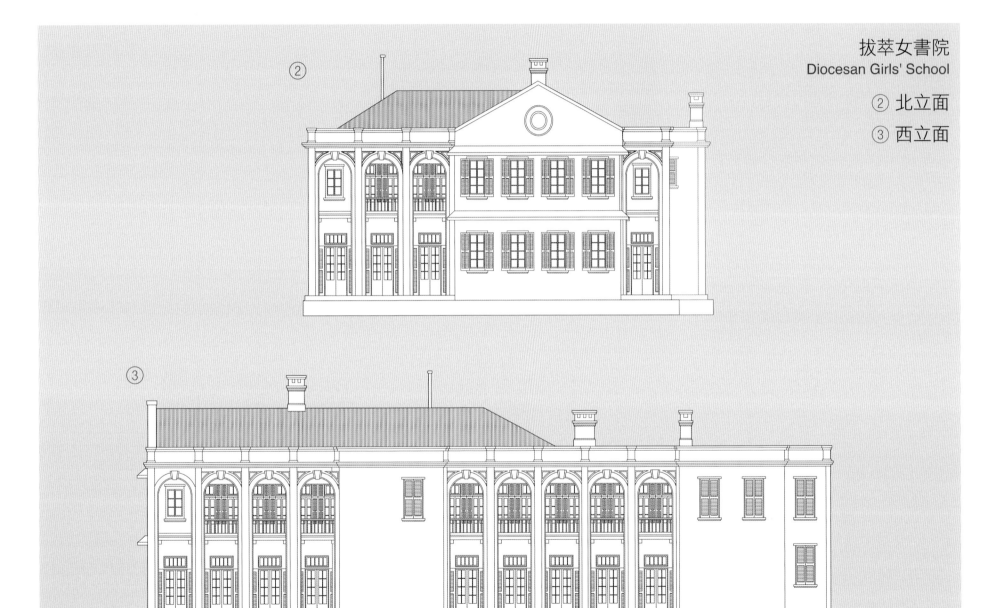

拔萃女書院
Diocesan Girls' School

② 北立面
③ 西立面

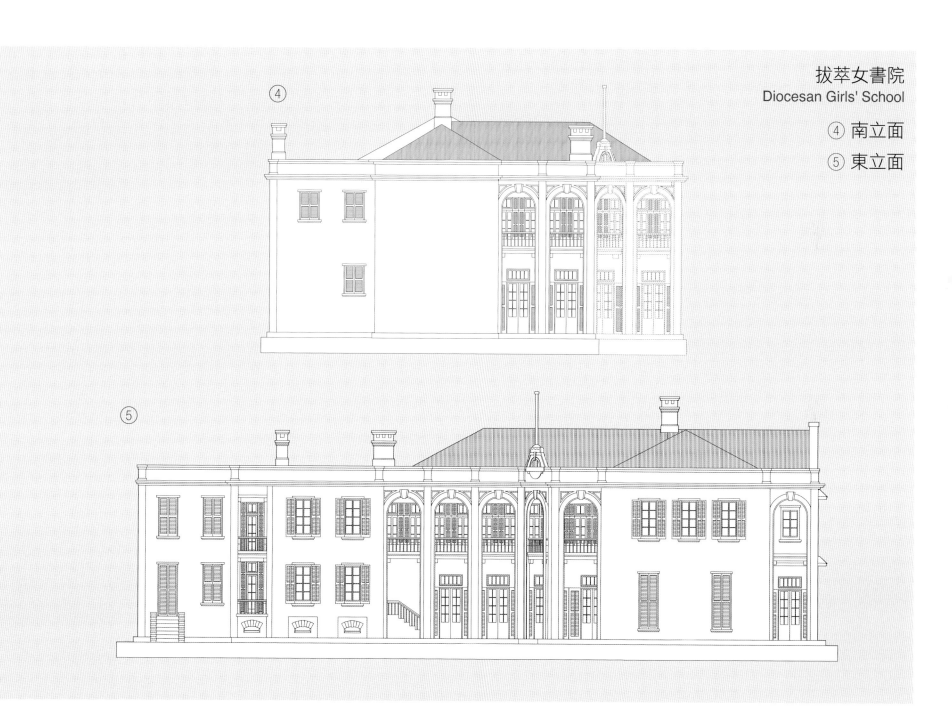

拔萃女書院
Diocesan Girls' School

④ 南立面
⑤ 東立面

崇真英文書院
TSING TSUN COLLEGE

建築年代：① 1962 年　② 1931 年　③ 1897 年
位置：①深水埗大埔道 58 號　②深水埗黃竹街 17-19 號
　　　③大角咀福州街 3 號

崇真小學是現存九龍本地成立歷史最悠久的學校，原稱「巴色義學」。早於 1885 年，巴色會在深水埗客家地區佈道。1897 年，婁士牧師在大角咀福全鄉興建會堂，開辦巴色義學，為當地最早建成的教堂。由於港府對義學的優等生行獎學金制，街坊稱學校為「皇家館」，後來港府轉行津貼制，改名「崇德女校」。1927 年，香港巴色會以中華基督教崇真會自立，取其「崇拜真神，崇尚真道」之意義，各堂會陸續建教堂自立。1931 年，學校遷往黃竹街新落成的崇真會堂底層，改名崇真學校。二戰時，校舍被日軍佔用為區政所。1950 年，教會增設中學部崇真書院（Tsung Tsin College），並購入巴色樓地段，分階段興建小學和中學校舍，又割售地段，以換取經費。崇基學院院長凌道揚博士曾於 1954 年兼任中學校長一年。1957 年，中學部改名「崇真英文書院」（Tsung Tsin English College），1968 年開辦一年制中文預科班，以參加香港中文大學入學試。1978

年，中學部轉為津貼中學，改辦港大預科，小學部仍是私立英文小學。1982 年，中學因巴色樓屋頂部分塌陷，地方不敷應用，轉行半日制分上下午上課。1985 年，教會開辦沙田崇真中學，接收高中學生和老師，中學回復全日制。1988 年，中學不獲港府批准擴建，被遷往屯門，1991 年改名「崇真書院」。2004 年，教會以直資形式開辦基督教崇真中學，以較大的自主權來實行辦學理念。

大角咀巴色會堂平面呈方形，底層分作兩個空間，大的用作學校和禮拜堂；小的用作廚房，有樓梯通上二樓的牧師住所、議事廳和教員住所。巴色樓為遊廊式古典建築，樓層鋪大塊木地板，是中學的行政樓，設有音樂室和圖書館。戰後的校舍為框架形校舍建築，由姚保照設計，中、小學校舍相連，平面呈「7」字，留有一層班房只用摺門分隔，可推開作大型活動。

建築物檔案：

- 1901 年　窩仔山巴色樓落成，為巴色差會總部和傳教士療養院，窩仔山當時被稱為「Mission Hill」，即差會山。
- 1931 年　崇真會堂落成，1980 年拆卸。
- 1951 年　差會退出香港，教會購入巴色樓。
- 1953 年　增建東部校舍。
- 1957 年　西面小學校舍落成，四樓供中學使用。
- 1962 年　北面中學校舍落成，黃竹街校舍用作幼稚園。
- 1968 年　後山雙程車路開通。
- 1982 年　巴色樓因屋頂塌陷而封閉，1989 年重建成新教堂。
- 1992 年　中學分階段遷往屯門，舊校歸小學暨幼稚園使用。

01 崇真英文書院外貌（攝於 2018 年）
02 崇真會堂黃竹街舊址（攝於 2007 年）

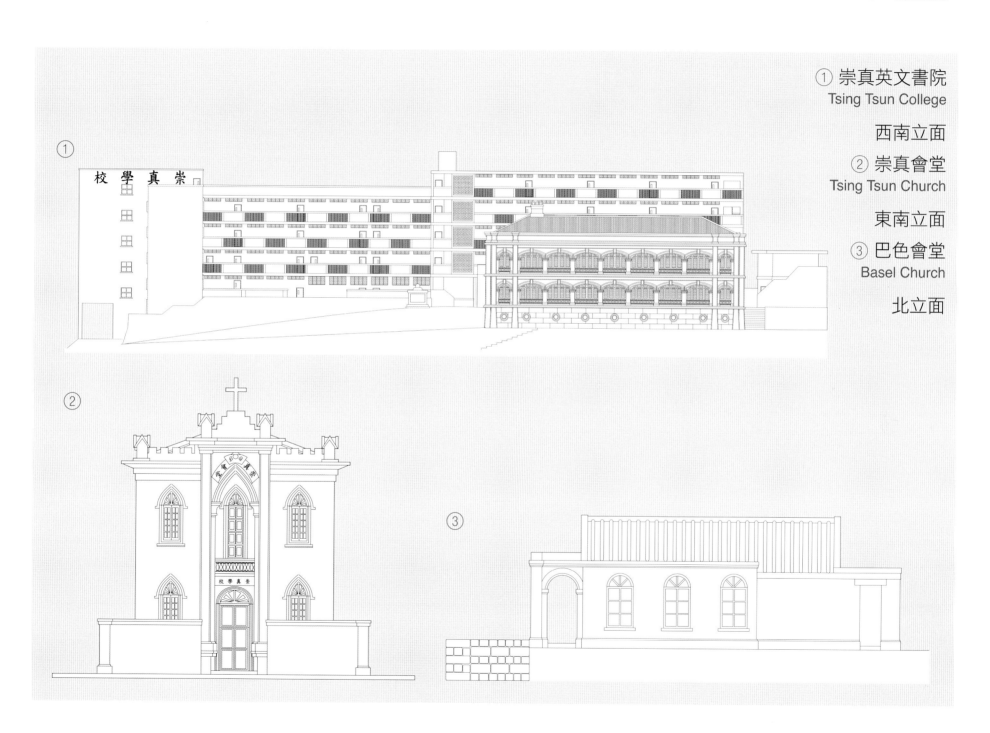

① 崇真英文書院
Tsing Tsun College

西南立面

② 崇真會堂
Tsing Tsun Church

東南立面

③ 巴色會堂
Basel Church

北立面

九龍工業學校
KOWLOON TECHNICAL SCHOOL

建築年代：① 1962 年　② 1961 年
位置：①深水埗長沙灣道 332 號　②深水埗長沙灣道 334 號

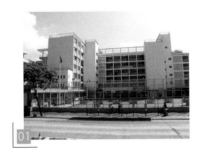
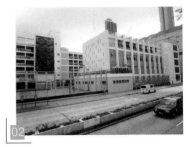

　　九龍工業學校是九龍第一所工業學校，亦曾是香港最大的中學。於 1961 年 9 月 11 日成立，建校前初名「深水埗工業學校」，開校時設六班全日制中一，並借用相鄰的福華街實用中學校舍上課。1964 年，福華街實用中學併入，有 50 班男學生，教師 86 人；1980 年更增至 51 班，共 1,900 名學生和 90 名教師，是學校的全盛期，並招收預科女生。1998 年全面推行母語教學，2009 年改為男女校。兩校校舍為框架形建築，工校平面呈 U 形，實用中學平面呈 L 形。課室單邊連排，外為開放式走廊。工校開校時有 20 個課室，三個工場、六個特別室、兩間實驗室和兩間繪圖室、圖書室和美勞室等。福華街實用中學成立於 1960 年，當時是喇沙書院「解徵」後的第一年，中學使用書院遷出後的巴富街軍營木構平房上課，翌年遷入由美國政府捐贈的福華街校舍。1963 年，巴富街軍營重建為巴富街官立中學（今何文田官立中學），實用中學部分課室借予該校上課一年。

　　早於 1933 年，香港已設初級工業學校（今鄧肇堅維多利亞官立中學），開辦三年制課程。戰後工業起飛，為應人力需求，港府於 1957 年設立五年制工業中學，提供文理科目和一些工藝或實用科目。1960 年開辦實用中學，行三年初中制，因課程的實用程度未如理想，報讀學生不斷減少，遂於 1964 年停辦三所實用中學，賽馬會實用中學改為工業學校，荃灣實用中學改為小學，只有同年由教會主辦的基協實用中學堅持下去。由於廠商會的會員需求技工人才，遂與政府交涉成立職業先修學校。1976 年，政府允許成立職業先修學校，以實務科目代替傳統科目，提供職前訓練，廠商會職業先修學校是第一間職業先修學校。香港工業於 1980 年代起日趨式微，工業教育制度亦經多次改變。1997 年，香港有 19 間工業中學，但術科與工藝科目所佔比率與文法中學已很相近。教育署發表《職業先修及工業中學教育檢討報告書》，建議在校名中除去「工業」或「職業先修」

字眼，並在課程調整上給予指引，只有九龍工業中學和香港仔工業中學名字因校友反對而保持不變。

建築物檔案：

- 1961 年　福華街實用中學校舍落成。
- 1962 年　九龍工業學校啟用。
- 1963 年　巴富街官立中學借用福華街實用中學部分校舍上課。
- 1964 年　九龍工業學校接收福華街實用中學校舍。

01 福華街實用中學舊址，現為九龍工業學校初中部（攝於 2011 年）
02 九龍工業學校外貌（攝於 2018 年）

① 九龍工業學校
Kowloon Technical School

西南立面

② 福華街實用中學
Fuk Wah Secondary Modern School

西南立面

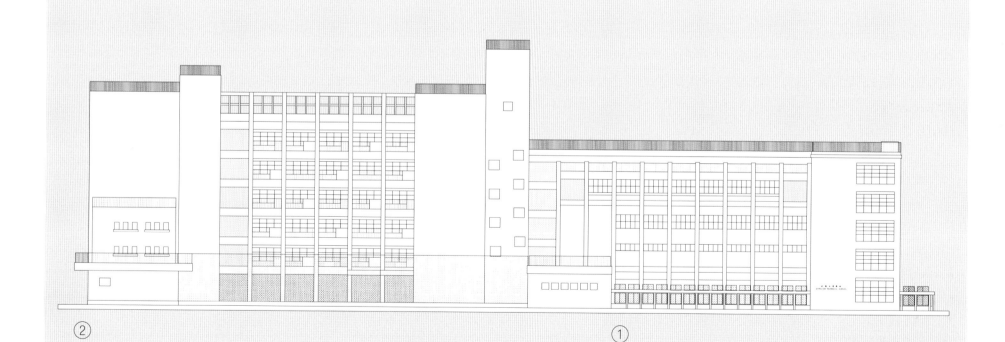

②

①

英華書院
YING WA COLLEGE

建築年代：① 1963 年　② 1843 年　③ 1880 年代　④ 1880 年代
　　　　　⑤ 1900 年代　⑥ 1928 年
位置：①九龍塘牛津道 18 號　②中環士丹頓街 45-67 號
　　　③—④西營盤般咸道 78A-B 號　⑤半山堅道 97 號　⑥旺角弼街 56 號

　　牛津道校舍由朱彬設計，現代主義風格，框架型鋼筋水泥建築，着重功能實用，建築費 210 萬元，平面呈凹字形，包括五層高的西座和北座，以及四層高的東座。東座有實驗室、禮堂、飯堂和室內運動場，西座和北座有課室 24 間，18 間供中學用，其餘小學用，可容千人，1967 年成為全中學。奠基時安放了多份當日報紙、請柬、校刊、香港郵票錢幣、賬項紀錄和師生名單等，以作紀念。典禮張掛的 11 個中文大字橫額，並無英文，為當時罕見。

　　當年的牛津道可說是一個香港中學類型展覽場域，一邊是英華、東華、培聖和瑪利諾，對面是何明華、賽馬會和模範。七間中學展現了官立、補助、津貼、私立、男校、女校、男女校、無宗教、天主教、基督教、文法和工業不同性質，可說是香港教育的縮影。

　　英華是香港歷史最久的學校，1818 年在馬六甲創校，1843 年遷往香港士丹頓街，學校和印務館共用的建築物為遊廊式，四坡頂，東西兩端封閉為房間。其後由於畢業生未能如支持者期望從事佈道工作，1858 年停辦，印務館維持至 1870 年。1911 年香港大學成立，道濟會計劃並於 1914 年復校，校址先後設於堅道 21 號、139 號和 97 號。1918 年租用般咸道 78A-B 號位置的 Craigellachie，一座兩層連地庫的西式洋房，雙連單位，東西兩面入口各有一個凸肚開間，東面較西面多一個開間凸出，北面有兩個凸肚開間；天台平面呈十字型，覆以四坡頂。學校於 1928 年遷往弼街 56 號，與望覺堂共用新建築，後方有一個操場。

　　英華是補助學校，計劃建設牛津道校舍的校長紐寶璐（Herbert Noble）先生輩分甚高，戰時在集中營飽受折磨，所以特別受到港府尊禮。新校開幕，港督柏立基親來主持，公佈教育計劃，到賀的校長有來自羅富國師範專科學校、皇仁書院、維多利亞工業學校、九龍工業中學、何東女子職業學校、伊利沙伯中學、東華三院第一中學、聖保羅男女中學、英華女校、喇沙書院、九龍華仁書院、香港華仁書院和聖若瑟書院等。

建築物檔案：

- 1962 年　6 月 10 日，校舍奠基。
- 1963 年　10 月 4 日，校舍開幕。
- 2003 年　學校遷往英華街新址，原校用作中華基督教會基華小學（九龍塘）。

01 九龍塘牛津道舊址，現為基華小學（攝於 2018 年）
02 位於弼街的望覺堂（攝於 2014 年）

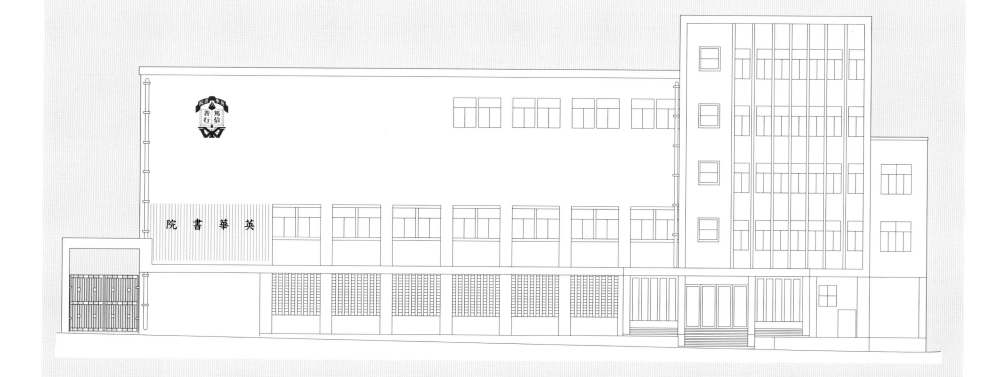

英華書院
Ying Wa College

② 東北立面

③ 西南立面

④ 西北立面

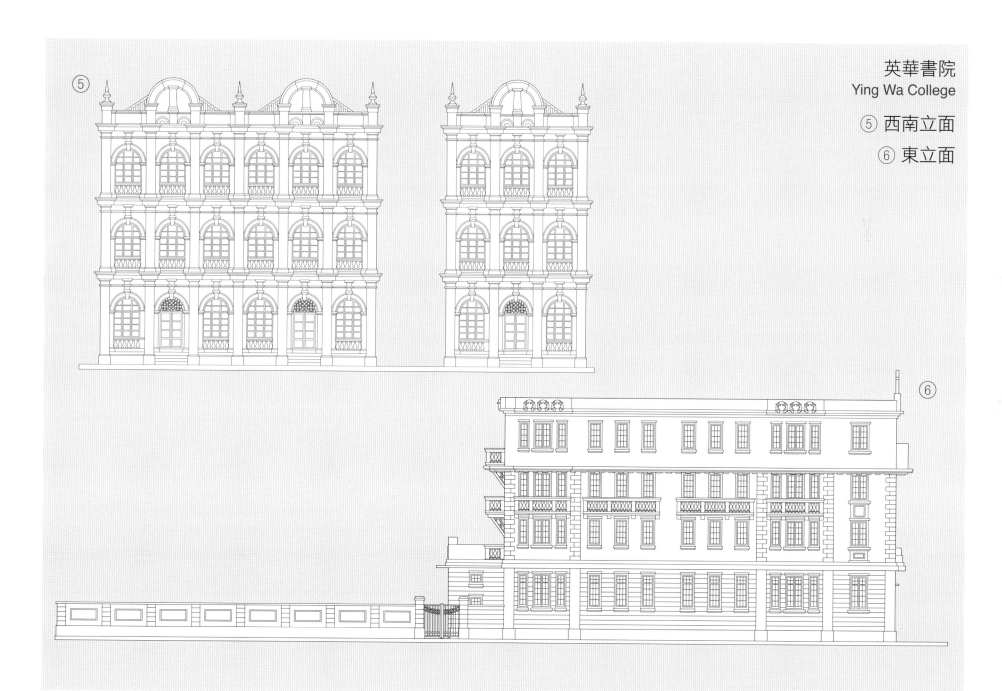

英華書院
Ying Wa College

⑤ 西南立面

⑥ 東立面

嘉諾撒聖方濟各書院
ST. FRANCIS' CANOSSIAN COLLEGE

建築年代：① 1963 年　② — ③ 1911 年
位置：灣仔堅尼地道 9-13 號

　　戰後建成的校舍由利安公司設計，屬框架型現代主義建築，樓頂對齊，單邊課室排列。東面第一期校舍高六層，南面為開放式走廊，底下兩層只有上層一半空間，向堅尼地道牆面畫有四位守護天使，是學校的標誌和堅尼地道的地標；中央第二期校舍高四層，第二層南面設有堅尼地道入口，北面對下平台為操場，原是北座校舍所在；西面第三期校舍高六層，每層課室北面設有露台，南面有透風的漏牆將走廊與街道分隔。禮堂大樓附設體育館、圖書館和縫紉室等。1911 年建成的堅尼地道校舍屬古典建築，北座平面呈矩形、雙坡頂。北立面由三層拱廊構成；南座雙層平頂，中央入口有拱形的露台。

　　嘉諾撒聖方濟各書院是嘉諾撒仁愛女修會（Canossian Daughters of Charity）在香港開辦的第二間學校。1860 年，修女從義大利到香港傳教，總部設於堅道。1869 年 5 月 7 日，接辦聖佛蘭士街的聖方濟各醫院，並開辦孤兒院和學校，設有中、英和葡文部，為貧童和娼妓等弱勢社群提供免費教育。1880 年，在太平山開辦男校必列啫士街學校。1911 年，考慮中英文教育的迫切性，停辦必列啫士街學校和瑪大肋納院，後者為失足少女更生所，於堅尼地道興建新校舍和會院。1920 年，中小學命名為「聖方濟各學校」（St. Francis' School）和「聖嬰學校」（Holy Infant School）。戰後以「聖心初中」（Sacred Heart Junior School）名義復課，1953 年更名為「嘉諾撒聖方濟各書院」和「嘉諾撒聖方濟各學校」。1958 年 8 月 3 日《華僑日報》報導，全港 40 萬名學生中，就讀於嘉諾撒仁愛女修會主辦的學校學生有一萬名以上。1960 年，聖方濟各醫院遷往舊山頂道 1 號的嘉諾撒醫院（Canossa Hospital），原址其後重建為失明兒童所設的嘉諾撒啟明學校（1969－1987）與為聾啞兒童所設的嘉諾撒達言學校（1973－2007），啟明學校其後用作為弱智兒童所設的明愛樂勤學校（1988）。

　　戰前嘉諾撒仁愛女修會服務地區主要包括中西區、灣仔、筲箕灣、香港仔、紅磡和九龍城。1922 年由修會的第三會分割出來的華人修會寶血女修會，則在深水埗一帶服務。早於 1848 年來港的法國沙爾德聖保祿女修會，則以銅鑼灣、跑馬地和九龍塘等為主。

建築物檔案：

- 1911 年　興建堅尼地道校舍和會堂。
- 1956 年　第一期學校大樓落成。
- 1958 年　第二期學校大樓落成。
- 1963 年　第三期學校大樓落成。
- 1985 年　禮堂大樓啟用。
- 2008 年　達言學校改建為小學部校舍。
- 2011 年　展開擴建及三期大樓重建工程。

01 堅尼地道嘉諾撒聖方濟各書院（攝於 2006 年）
02 操場平台為北座校舍舊址（攝於 2006 年）

嘉諾撒聖方濟各書院
St. Francis' Canossian College

① 南立面
② 北立面
③ 南立面

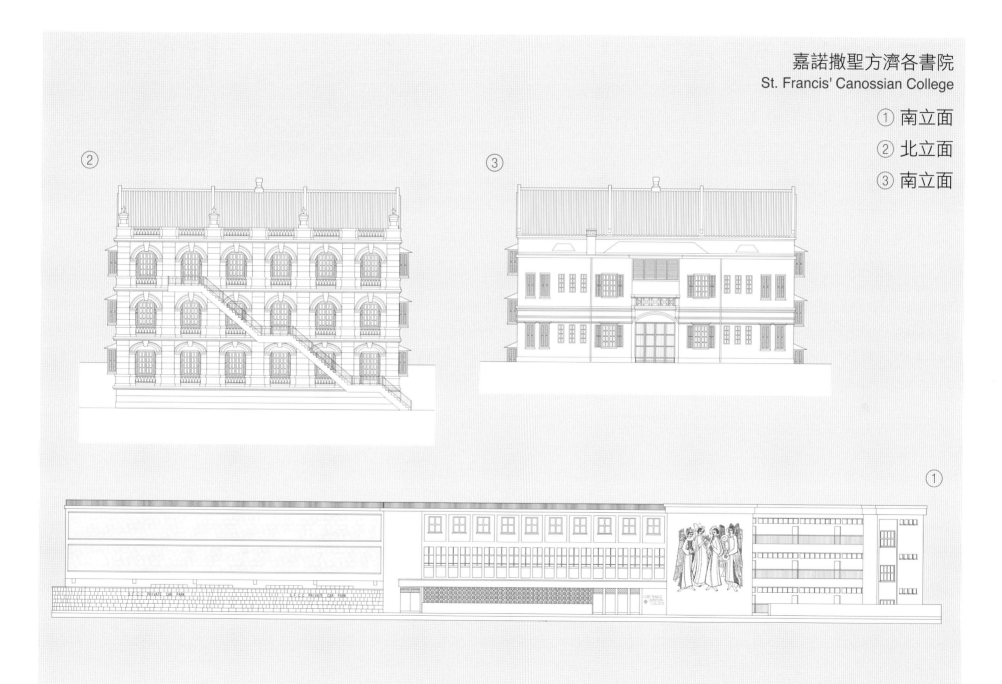

聖若瑟書院
ST JOSEPH'S COLLEGE

建築年代：① — ② 1963 年　③ 1920 年　④ 1925 年
　　　　　⑤ 1934 年　⑥ — ⑦ 1860 年代
位置：① — ④半山堅尼地道 7 號　⑤半山堅尼地道 26 號　⑥ — ⑦半山堅道 99 號

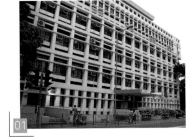

新座樓高七層，包括相連的新禮堂，立面以橫和直的光柵和大窗組成，灰牆面和白線條對比鮮明，弱化了龐大積體的壓迫感，光柵前後排列，變化多樣，富有韻律感和現代氣息，交織如搖籃的外型。學校四周有樹，校園內卻沒有，可稱特色。著名校友首推高錕，建築界有香港建築師公會創辦人陸謙受、香港大學首屆建築系畢業生王澤生、公屋居屋之父廖本懷、何承天和劉榮廣等，皆享負盛名。

聖若瑟書院前身是高雷門主教於 1864 年在威靈頓街天主堂設立的救世主書院（St. Saviour's College），是香港第一間天主教學校。1875 年，教廷應主教請求，派遣喇沙會修士到港接辦學校，改稱「聖若瑟書院」。由於求學者眾，地方不敷應用，高主教遂購入堅道大屋作為首個獨立校舍。校友陳聰枋大律師為編寫母校 145 週年紀念書冊時，尋得資料，確認該校址為現在堅道 99 號。他指出奧古斯丁赫德（Augustine Heard the Younger）於 1860 年

購入堅道、鴨巴甸街至士丹頓街地段，1866 年太古洋行買辦莫士揚等人購入並分契發展。1876 年高主教以 12,000 元購入物業，學校於 1881 年遷往羅便臣道，物業售予富商摩地，改稱「百事樓」（Buxey Lodge）。1909 年，摩地遷出，物業於 1912 年由潘氏家族購得，仍稱百事樓，1985 年重建成豐樂閣。根據地圖、文檔和舊照，經過討論，百事樓為莫士揚所興建，包括相鄰而外型一樣的 Forrest Lodge。百事樓的造型又與莊士頓樓和旗桿屋等相似，採用帕拉第奧式立面（Palladian façade），為兩端封閉和中段柱列遊廊式的設計，但百事樓則將遊廊凸出成為弧廊，屋兩緣建三角山牆，配十字形的八坡屋頂。潘氏家族購入後，主要把屋頂和山牆改動，遊廊加設門窗，並於東面加建鐵花陽台。

2016 年，聖若瑟書院獲港府分配對面堅尼地道 26 號前日本國民學校作擴充，該校建於 1935 年，屬新古典主義建築，混有裝飾藝術風格和日本建築元素，南座牆面保留了日式太陽紋飾和神社。日本國民學校在戰後被沒收，曾用作皇仁書院、金文泰中學、警察訓練學校、香港國際學校、聖保羅男女小學等校校舍，設有 12 個課室和三個特別室。

建築物檔案：

- 1918 年　9 月 3 日，聖若瑟書院遷入德國會所現址。
- 1920 年　北座教學大樓建成。
- 1925 年　西座建成。
- 1962 年　會所拆卸。6 月 14 日，舉行新座奠基禮。
- 1963 年　10 月，港督柏立基爵士主持新座開幕禮。
- 1968 年　小學遷往灣仔。

01 聖若瑟書院北座教學大樓（攝於 2006 年）
02 聖若瑟書院全貌（攝於 2008 年）

聖若瑟書院
St Joseph's College

① 新座
New Building

南立面

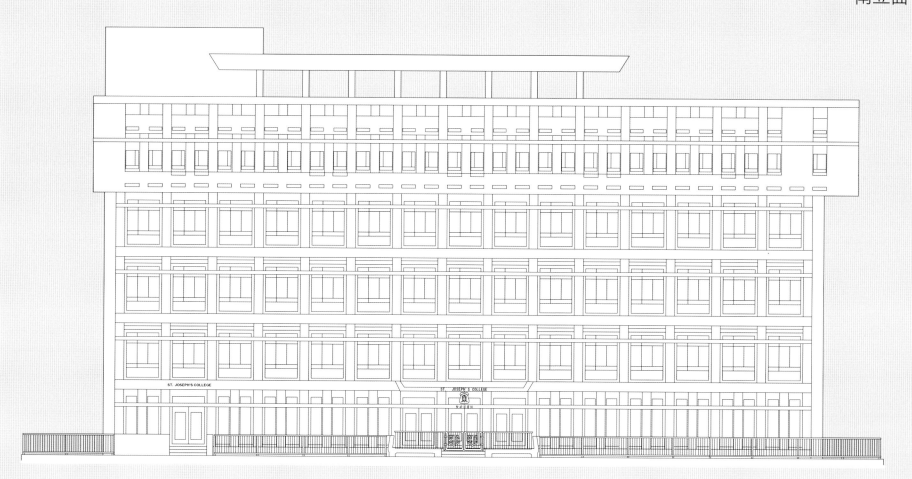

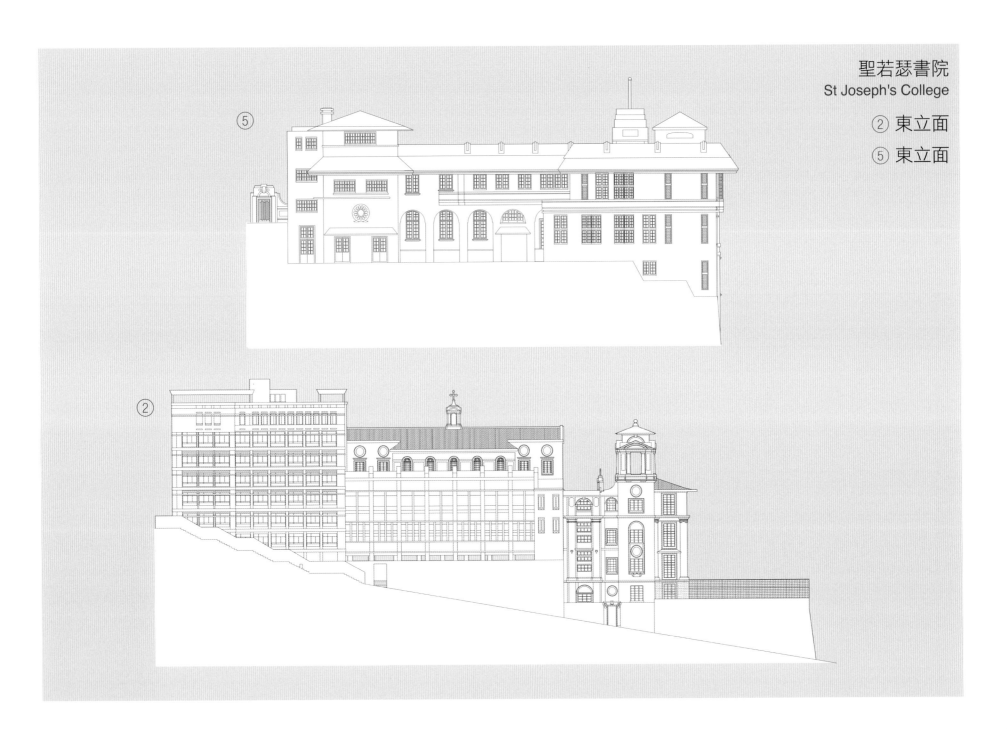

聖若瑟書院
St Joseph's College

② 東立面

⑤ 東立面

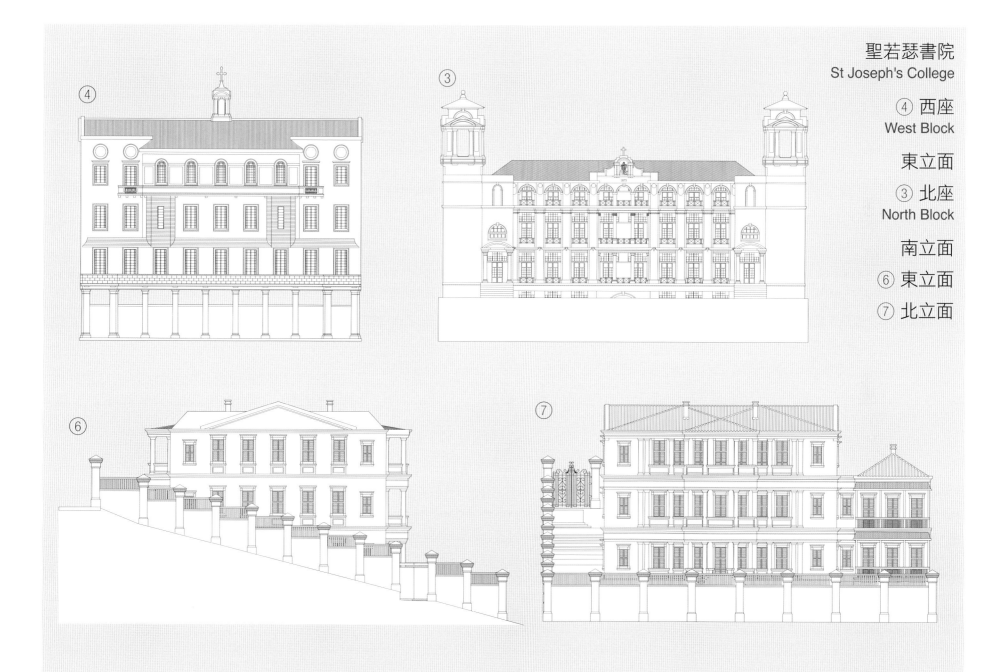

④

③

⑥

⑦

聖若瑟書院
St Joseph's College

④ 西座
West Block

東立面

③ 北座
North Block

南立面

⑥ 東立面

⑦ 北立面

培英中學
PUI YING MIDDLE SCHOOL

建築年代：① — ② 1963 年　③ 1932 年　④ 1900 年代　⑤ 1890 年代
　　　　　⑥ 1910 年代　⑦ 1900 年代　⑧ 1895 年　⑨ 1979 年
位置：① — ②半山列提頓道 48 號　③西營盤高街 97A　④鐵崗 7 號　⑤半山羅便臣道 75 號
　　　⑥半山干德道 9 號　⑦般咸道 80-82 號　⑧巴丙頓道 3 號　⑨沙田禾輋豐順街 9 號

　　培英中學源於廣州，與真光書院為香港最早在內地成立的男校和女校。1860 年，那夏禮（Henry V. Noyes）奉美北長老會到中國傳教。1872 年，他的妹妹那夏理（Harriet N. Noyes）在沙基創辦真光書院。1879 年，那夏禮亦在沙基創辦蒙學安和堂，1888 年遷往芳村花地佔地 50 畝的聽松園校舍，改名「培英書院」，並與格致書院和協和神學院合併運作。1919 年改名「協和中學」（Union Middle School）。1927 年由華人接辦，改名「私立培英中學」，1934 年遷往佔地 280 畝的白鶴洞校園，其後在廣州西關、台山和江門設立分校。1937 年，日軍侵略廣州，培英中學先在般咸道 80-82 號設立小學，名「廣州培英中學香港分校」；9 月將中學遷往干德道 9 號，其後再租用羅便臣道 75 號和鐵崗 6 號，以高街救恩堂為初中校舍和宿舍、衛城道 13 號為高中宿舍。1939 年租用羅便臣道 69 號作高中校舍，放棄鐵崗和衛城道址，翌年租用巴丙頓道 7 號。

戰時小學部停辦，巴丙頓道和般咸道校舍毀於戰火，中學遷往澳門唐家花園。戰後內地各校收歸國有，遂轉租巴丙頓道 3 號 Eden Hall 復辦中小學，三年後購入校舍，1950 年更名「香港私立培英中學」。1978 年停辦小學，成為津貼中學；為紀念創校百週年，開辦沙田培英中學。歷年校舍和小學分校數目總計，可居香港之冠，知名校友有李鵬飛和胡楓。

　　列提頓道校舍由龍韜基設計，屬框架形現代建築，平面呈 U 字，是該址最後一組校舍，興建時分三期把原有建築拆卸重建。南翼夏禮樓高七至八層，北翼校友樓高四層，兩期校舍可容 2,600 名學生，有大小房間 130 間，包括普通課室 48 個、實驗室四個、特別室五個、圖書館，大禮堂、小禮拜堂、辦公室和教職員宿舍等。第三期西面校舍樓高八層，原址是 Eden Hall 所在，其後重建為兩層的聽松園。沙田培英中學校舍為當時流行的連臂式標準校舍，教學樓與禮堂呈 L 形，設有 24 個課室、12 個特別室、圖

書館、有蓋室操場和籃球場等。

　　　建築物檔案：

- 1955 年　列提頓道第一期校舍竣工。
- 1958 年　第二期校舍竣工。
- 1963 年　第三期校舍竣工。
- 1979 年　沙田培英中學校舍落成。
- 1991 年　2 月，遷往華富道新校。
- 1996 年　原址重建成俊傑花園。

01 培英中學列提頓道舊址（攝於 2016 年）
02 培英中學曾以救恩堂作為初中校舍和宿舍
　　（攝於 2012 年）

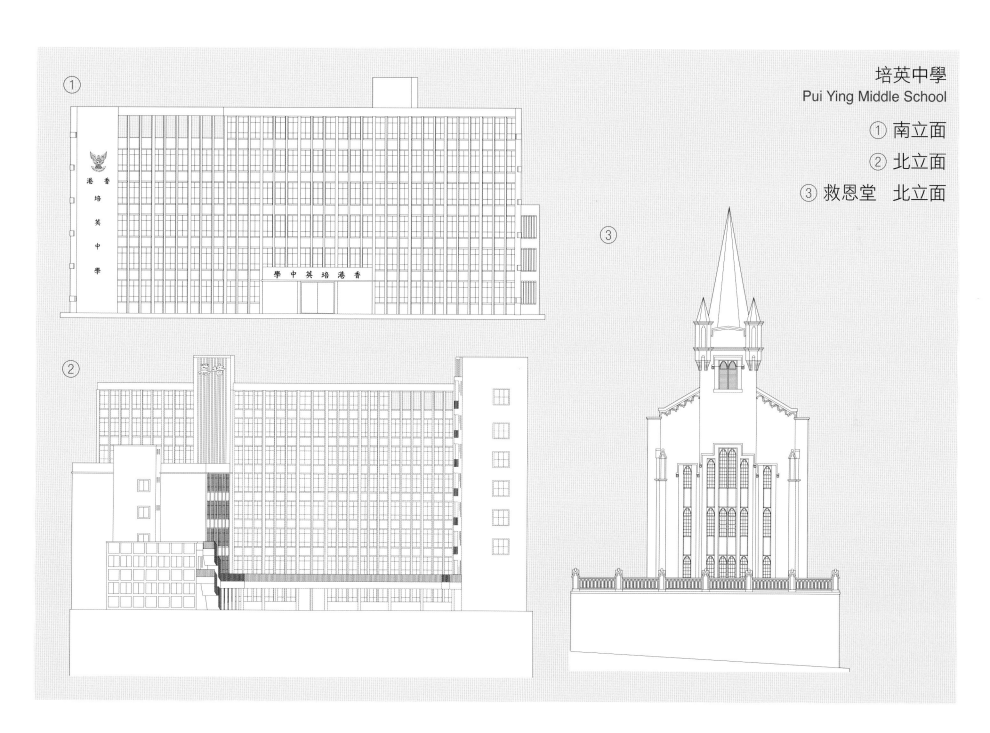

培英中學
Pui Ying Middle School

① 南立面

② 北立面

③ 救恩堂　北立面

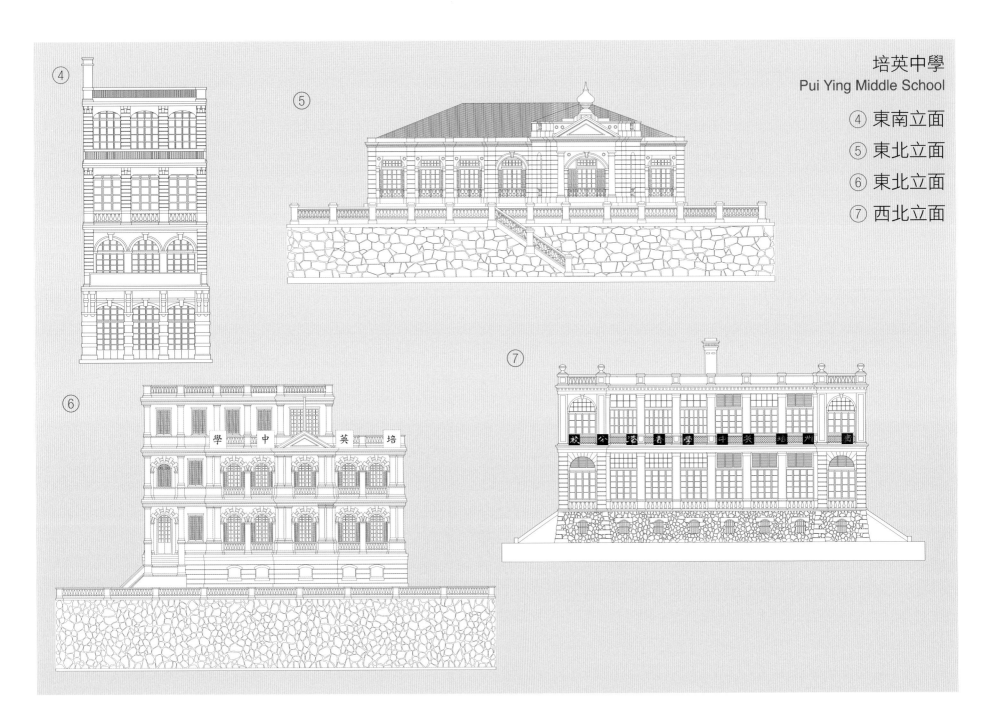

培英中學
Pui Ying Middle School

④ 東南立面
⑤ 東北立面
⑥ 東北立面
⑦ 西北立面

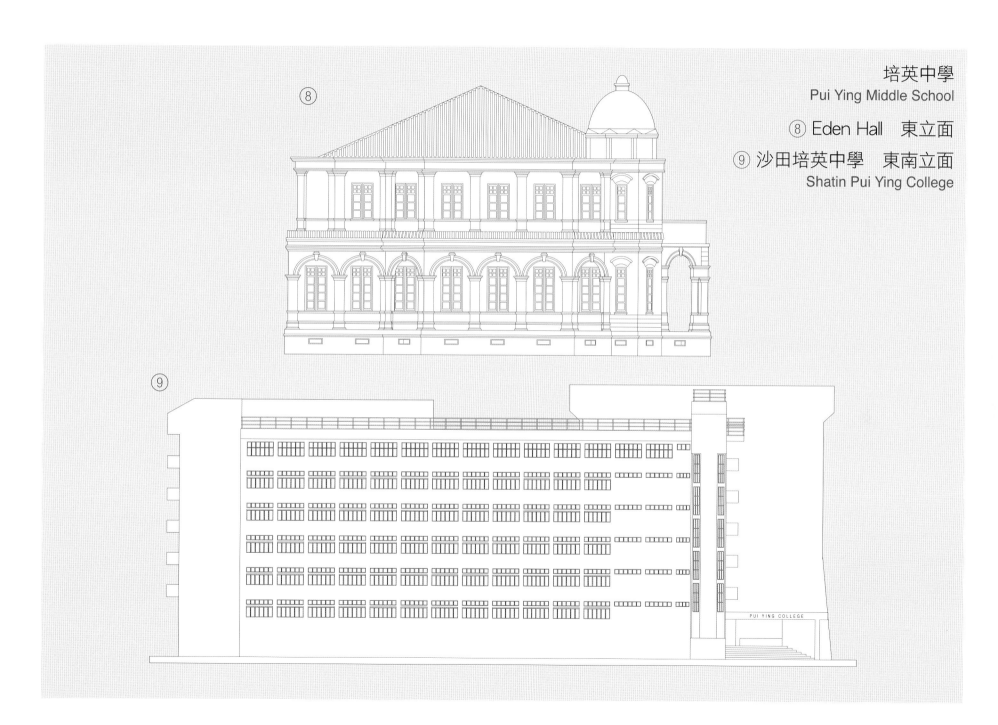

培英中學
Pui Ying Middle School

⑧ Eden Hall　東立面

⑨ 沙田培英中學　東南立面
Shatin Pui Ying College

PUI YING COLLEGE

香港航海學校
HONG KONG SEA SCHOOL

建築年代：1964 年
位置：赤柱東頭灣道 13-15 號

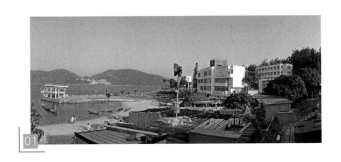

校舍屬鋼筋水泥建築，首座校舍由藍煙囱輪船公司捐贈，有飯堂和上層四間課室，旁邊為馬會大廈，啟用時地下為工場和課室，樓上為宿舍和校長宿舍。東面的新飯堂由瑞典救童會送贈，飯堂後的宿舍和西北面行政樓由美國經濟援助會捐建，讓宿生人數增至 570 人，原址為米倉宿舍，1963 年遭颶風溫黛摧毀。行政樓側的香港賽馬會樓有圖書館、倉庫和教職員宿舍。主持開幕的政要有比利時國王飽道寧（Baudouin）、時任港督、瑞士和美國駐港領事等。

1946 年，貝納祺大律師等人應何明華會督邀請，創辦赤柱兒童營，收留貧童和孤兒，教授航海知識。1949 年與香港海事訓練學校共用三間圓拱軍營房舍，1952 年合併為赤柱兒童營暨香港航海學校。1959 年正名「香港航海學校」（下稱「赤航」）時，有 300 名宿生。學校保持軍訓傳統，早期以號碼相稱，服從性強，集體在大房寄宿。1957 年，李小龍在赤航拍攝《人海孤鴻》個多月，大部分宿生充當

片中學生演出，其後影片公司經常借出影片放映。1970 年代香港航運業興旺，畢業生不愁出路。1993 年轉為香港首間實用中學。1996 年，學生參加沙田國際龍舟邀請賽，奪得學界冠軍，打破歷屆紀錄。

有「赤航之父」之稱的貝納祺在戰前就讀劍橋大學，徵召入伍後兼修法律。戰後隨英軍到港，擔任軍部法律顧問，成為香港首位御用大律師，又擔任議員和多項公職，常義務為窮人辯護，視赤航仔為兒子。1947 年在大嶼山昂平建立茶園，幫助島上居民。

同被譽為「赤航之父」的區劍雄校長，畢業於聖若瑟書院，戰時就讀廣西大學經濟系，曾參加滇緬戰爭，戰後放棄法庭繙譯的優厚工作，擔任赤航校長 39 年，與赤航仔同住，身兼父親和老師角色。

1947 年入學的梁培枝，天生缺少雙手，但很聰慧，能以腳代手寫字，每次考試第一名。1951 年畢業，受聘為學校園丁和維修技師，大小工程無不盡善盡美，1987 年去世，為學校榜樣。

📁 **建築物檔案：**

- 1956 年　5 月 10 日，首間校舍啟用。
- 1959 年　港督柏立基主持馬會大廈開幕。
- 1963 年　8 月 8 日，新飯堂開幕。10 月 12 日，宿舍開幕，
- 1964 年　行政樓啟用。
- 1967 年　2 月 3 日，英駐港三軍司令主持艇屋開幕。
- 1968 年　7 月 5 日，香港賽馬會樓校舍開幕。
- 1976 年　白普理碼頭啟用。
- 1981 年　首間校舍重建為新教學大樓。
- 1985 年　白普理體育館和蜆殼燒焊工場啟用。

01 香港航海學校外貌（攝於 2004 年）

香港航海學校
Hong Kong Sea School

東北立面

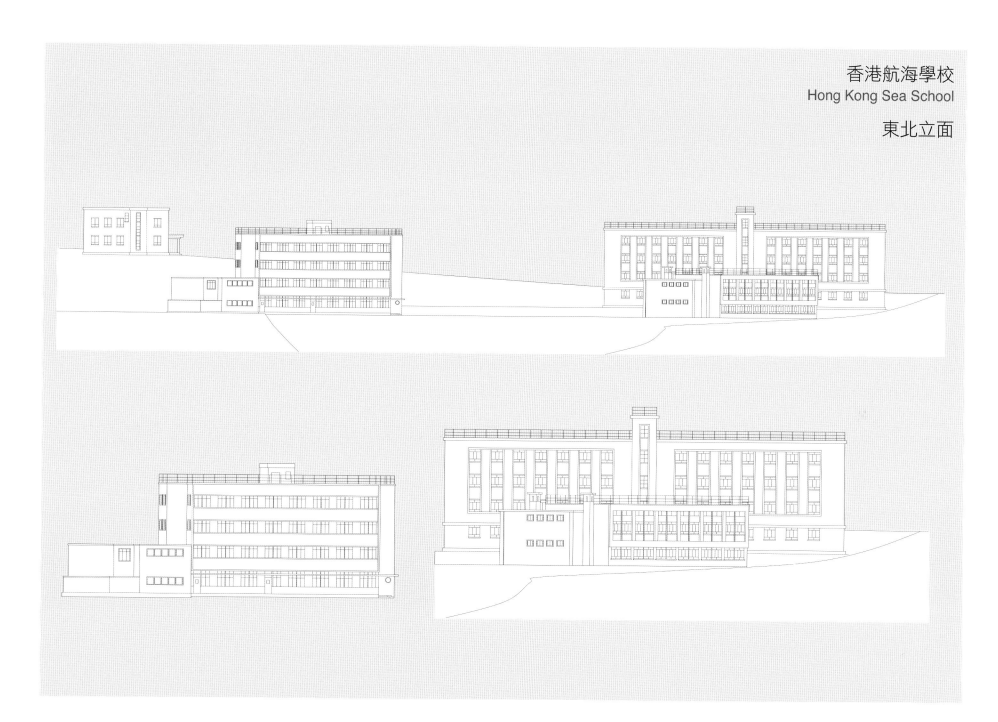

聖若瑟英文中學
ST. JOSEPH'S ANGLO-CHINESE SCHOOL

建築年代：1967 年
位置：觀塘道 61 號

聖若瑟英文中學是觀塘區首間中學，於 1958 年 8 月，由耶穌聖心門徒會會長孫保祿修士、喇沙書院前校長菲利士修士和兩位神父創辦，校址為觀塘道 57 號。校舍是一棟海景別墅，由法籍教友 Lily La Fleur 女士捐贈，經改建而成。設有中、小學部，第一年有學生 455 人。由於課室不足，分早午晚三班上課。1962 年新課室建成，改為上下午班。1968 年中學校舍啟用時有 66 班，舊校舍供小學用，中學部和小學部各有學生 1403 人和 1587 人。1978 年成為津貼學校。1981 年開辦預科。1985 年，舊校舍拆卸，1988 年建成小學校舍及教堂。知名校友有陳文敏、劉鑾雄、黎小田、陳嘉上和石修等。

校舍建築費約 200 萬元，150 萬元由政府資助，大樓樓高五層，平面呈扇型，中庭天井部分為籃球場。校舍屬現代主義建築，有圓角外牆，牆面有凸出巨型金色十字架，校內鋪砌寶藍及翠綠色紙皮石。啟用時有 20 個課室、五個實驗室、音樂室、圖畫室、聖堂、圖書館、大禮堂、體育館、校務處和教員室等。街角二三樓大禮堂採用劇院式扇形舞台設計，上層設有二百個座位。五樓是神父宿舍，1990 年代改為教員室。校舍位處進入觀塘必經之路旁，是區內地標。

學校師生以「聖 Joe 仔」和「聖 Joe」稱呼學生和學校，師生關係融洽，學生喜歡以姓加佬字稱呼教師，也會為老師改花名，111 室的訓導處被稱為「三柴房」。校園環境充滿自由開放氣息，學生放學後可以留校活動和溫習，1997 年前可穿着波鞋上課。由於校舍地方有限，學生只能在操場內踢西瓜波，西瓜波亦可與籃球活動同場進行。

孫保祿修士在 1907 年生於中國熱河，輔仁大學畢業，1926 年成為耶穌聖心門徒會修士。1949 年帶同 12 位修士到港，部分修士和孫保祿在喇沙書院教學。孫保祿曾多次往印尼等地尋訪同會修士，1950 年在印尼創辦南洋中學，又曾往英國及歐洲等地遊歷，1958 年至 1975 年擔任聖若瑟英文學校校長，1986 年蒙主寵召。

建築物檔案：

- 1965 年　獲政府撥地興建中學校舍。
- 1967 年　2 月 7 日，白英奇主教為校舍主持奠基禮。
- 1968 年　1 月 24 日，徐誠斌主教主持校舍開幕。
- 2001 年　4 月 29 日，北翼由胡振中樞機主持開幕。
- 2011 年　1 月，學校遷往新清水灣道，校舍空置。

01 學校圓角外牆上凸出的巨型金色十字架（攝於 2011 年）
02 聖若瑟英文中學外貌（攝於 2009 年）

聖若瑟英文中學
St. Joseph's Anglo-Chinese School

西立面

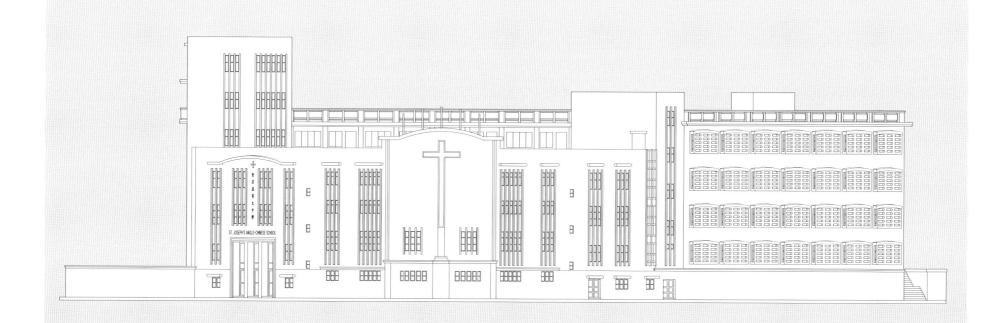

聖保羅男女中學
ST. PAUL'S CO-EDUCATIONAL COLLEGE

建築年代：① 1971 年　② 1930 年代　③ 1920 年代
位置：①半山麥當奴道 33 號　②歌老打路 1 號　③歌老打路 2 號

聖保羅男女中學原稱聖保羅女書院，1915 年於堅道 2 號創校，1927 年遷往現址。戰後聖保羅書院併入上課，成為香港首間男女中學。1952 年，羅旭龢爵士女兒羅怡基接任校長，翌年取消寄宿制。校名「聖保羅男女中學」在 1962 年正式定立，學校於 2002 年成為首間直資中學，兩所小學則於 2006 年合併為聖保羅男女中學附屬小學。

主樓為英國後文藝復興時期新喬治亞式（Neo-Georgian Style）的紅磚建築，平面呈 U 字型，頂樓原是禮堂和校長宿舍，底層設有香港首個學校室內泳池，1950 年改為體育館。歌老打道 1 號為歐式洋房，戰後用作空軍休養院；平面距形，設有露台，牆面用水泥批盪。歌老打道 2 號為圓拱遊廊式古典建築，又稱白屋仔，起初用作宿舍，改建後底層為膳堂，中層為禮堂和課室，頂樓為小教堂和圖書館等。

戰後校舍均為現代框架型建築，西翼由司徒惠設計，由 V 形的教學樓和距形的禮堂組成，原址的籃球場被提升到有蓋操場和禮堂的樓頂。禮堂於 1975 年定名為「羅旭龢爵士堂」。白屋仔重建成東翼小學部，平面呈 T 字形，西面牆面建有遮陽石屎光柵。

學校亦是香港音樂界名人的搖籃地，校友關正傑、陳百強、林敏驄等對香港粵語流行曲發展，影響深遠。關正傑在中學時代已組織樂隊，在公開賽屢獲桂冠。大學時即灌錄個人唱片；1973 年大學畢業後，以業餘歌手和建築師身份為三家電視台演唱歌曲，是香港第二位大學生歌星。陳百強精於鋼琴，1978 年贏得山葉電子琴大賽冠軍，翌年開始歌唱生涯，是香港首位被譽為偶像的藝人。

🗂 **建築物檔案：**

- 1927 年　港督貝璐爵士主持主樓開幕。
- 1941 年　購入歌老打道 2 號作為宿舍。
- 1951 年　崇基學院借用課室夜間上課達三年時間。
- 1953 年　小學遷入自購的歌老打道 1 號洋房。
- 1954 年　小白屋改為教學樓，定名「胡素貞堂」。
- 1959 年　港督柏立基爵士主持西翼開幕。
- 1971 年　港督戴麟趾爵士主持東翼開幕。
- 1985 年　主樓改建成平頂並擴建南座；歌老打道 1 號室內泳池啟用。
- 2001 年　小學租用歌老打路前日本國民學校校舍。
- 2006 年　纜車徑新翼竣工。
- 2008 年　小學遷往黃竹坑新校舍，東翼拆卸以興建李莊月明樓。
- 2013 年　中學校舍擴建計劃竣工。

01 堅尼地道望聖保羅男女中學（攝於 2007 年）
02 東翼正門（攝於 2007 年）
03 主樓和西翼（攝於 2011 年）

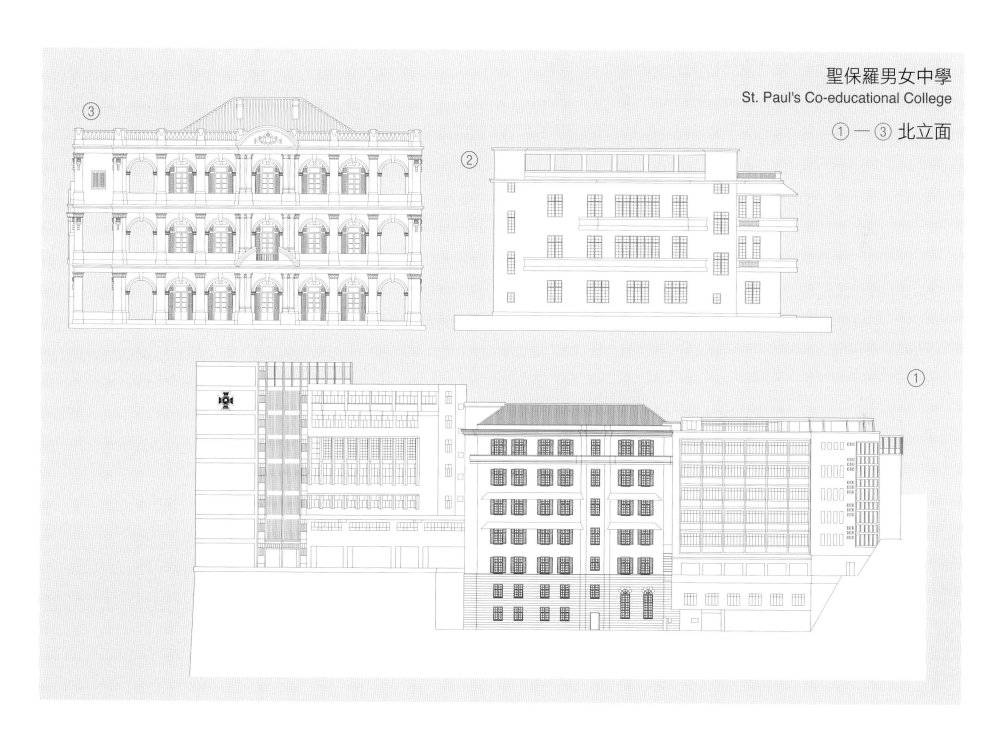

聖保羅男女中學
St. Paul's Co-educational College

①—③ 北立面

伍少梅工業學校
DON BOSCO TECHNICAL SCHOOL

建築年代：1977 年
位置：新界葵涌葵合街 30 號

校舍由教學大樓、工場大樓和禮堂組成，佔地 7.4 萬平方呎，是新界區最大的工業學校，建造費七百多萬元，屬現代主義的理工院校模式，有別於其他框架形樣辦校舍。教學大樓平面 V 字，有棕色石板鋪貼外牆、大窗格、挑出的露天樓梯和頂層騎樓；大禮堂的傾斜天面只靠前後牆體支撐，興建時確有難度。校舍有 25 個課室、五間工場、兩間繪圖室、三間實驗室，圖書館和美術室等。

1964 年，港府和白英奇主教邀請慈幼會在葵涌開辦工業學校，配合地區發展。伍少梅獲友人介紹，答允捐助扣除政府八成資助後所需的大部分興建費，並捐贈一輛福士八座位校車。學校於 1972 年開課，但因技術問題，只有平房式的工場大樓竣工，並引起訴訟，學生只能在工場上課。兩年後借用新落成的母佑會蕭明中學校舍上課，工場大樓作實習工場，學生走讀兩校。1975 年，訴訟和解，工程才能繼續。1984 年，設立伍少梅大學獎學金，十年間有 22 位

入讀港大和 10 位入讀其他大學或理工的舊生取得獎學金。1987 年，易名「天主教慈幼會伍少梅工業學校」。2005 年，改稱「天主教慈幼會伍少梅中學」。

伍少梅熱心參與社團工作，曾任保良局總理、博愛醫院總理，並創辦伍少梅安老護理院等。1942 年隨丈夫梁煥文把傳至第三代的廣州壽衣店遷港，經營有道，名流如鄧肇堅和何添等是老朋友，何鴻燊和梁愛詩是誼子誼女。與伍少梅工業學校相鄰的母佑會蕭明中學是他們的好友香港殯儀大王蕭明所捐建，雙方從壽衣和棺木的生意合作，發展至各資助成立男校和女校。伍少梅的大孫女為梁淑莊律師，二孫梁家強接手祖業，曾孫為全球首位華人齒科法醫專家梁家駒醫生。梁家駒謂受祖母影響至深，形容她雖是舊式人，例如從殯儀館回家要「檻火盆」，但也會找西醫來家治病，他愛拿廢針筒為樹木打針，故有志從醫。梁家強打理百年葬儀老店梁津煥記，貴客有安子介、霍英東、包玉剛、新馬師曾和李莊月明等，一單生意動輒

過百萬元。他謂祖母的遺囑寫明每單生意的捐款比例及受助團體的分配數額，但沒有吩咐孫輩做事，於是大姊和弟弟分別做了博愛醫院和東華三院的總理，自己則成為保良局副主席。

建築物檔案：

- 1971 年　開始興建校舍。
- 1972 年　工場大樓竣工，暫作課室使用。
- 1974 年　工場大樓用作工場。
- 1977 年　1 月，校舍完工，正式開幕。

01 伍少梅工業學校正門（攝於 2010 年）
02 學校全貌（攝於 2010 年）

伍少梅工業學校
Don Bosco Technical School

南立面

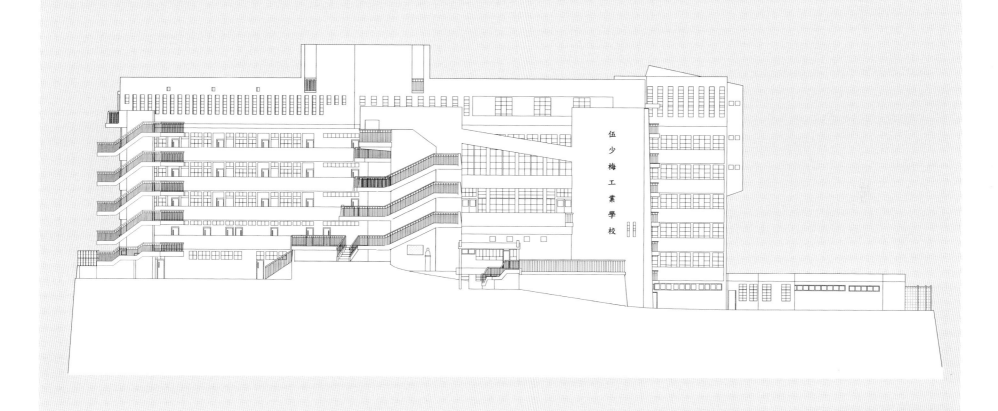

喇沙書院
LA SALLE COLLEGE

建築年代：① 1982　② 1932　③ 1972
位置：①九龍仔喇沙利道 18 號　②九龍仔喇沙利道 16 號
　　　③九龍仔喇沙利道 1D 號

喇沙書院於 1932 年成立，1939 年被港府徵用，日佔時用作倉庫，1949 年起被軍部徵用了 10 年，期間缺乏保養，導致維修頻密，因開支極大而需要重建。1978 年長江實業購入校舍地段發展，條件包括慈善捐贈造價 5,000 萬元的新校舍和安裝數百萬元的教學儀器，以減省稅項。由於校址處於飛機航道範圍，高度受到限制，需將地基挖低以安置新校。校舍樓高六層，更有兩層地庫，佈局如雀局的「四方城」，分東南西北四座。地下架空作活動空間，中央花園置有原校閘門和火炬石雕，入口置有原校的喇沙像和聖洗池，頂層為神職人員宿舍。校舍是當時最現代化的，有中央冷氣系統，雙層玻璃窗能夠阻隔飛機噪音。除課室外，更有物理、化學、生物、綜合科學實驗室各兩間、大小演講廳各一間，以及大量多用途活動室等。體育設施包括一個 400 米六線田徑場連標準足球場、標準泳池、健身室、網球場、排球場、籃球場、壁球場和體育館等。

1957 年，喇沙書院改行中學新制，喇沙小學成立。小學以書院附屬建築為校址，校舍為古典復興主義建築，首次擴建費用 41.1 萬元，包括加建西翼和樓層，完成後有 16 間課室、音樂室、手工室和地下操場，上下午班有學生 1,450 人，當中一成豁免學費。第二次擴建包括南翼 16 個課室和地下操場、歌劇場、大禮堂和游泳池，費用 230 萬元，是預算的三倍。禮堂向街外牆有彩色壁畫，畫中有聖人喇沙和耶穌的門徒，亦有孔子和其他中西教育家，中央是天主聖像，莊嚴而富教育意義。

中環聖約翰座堂前有一座義勇軍軍人 R. D. Maxwell 的墳墓，他是葡裔天主教徒，喇沙校友，1941 年 12 月 23 日在灣仔保衛戰中遇害，年僅 22 歲。同袍受命把他安葬在最鄰近合適的草地之下，有神父為他祈禱。戰後受尊重而可在此地永作安息，1947 年加置墓碑。

建築物檔案：

- 1932 年　1 月 6 日，書院開幕。
- 1935 年　喇沙利道開闢，喇沙書院西面範圍被分割出來，於 1938 年建成了附屬建築。
- 1949 年　附屬建築被徵用為九龍英童學校臨時校舍。
- 1950 年　附屬建築用作九龍官立上下午校。
- 1957 年　附屬建築用作喇沙小學。
- 1960 年　6 月 28 日，港督柏立基爵士夫人主持小學擴建校舍開幕。
- 1972 年　小學南翼和禮堂啟用。
- 1982 年　2 月 19 日，港督麥理浩爵士主持中學新校舍開幕。
- 2000 年　小學分階段重建。
- 2005 年　中學增建艾瑪翼和加斯恩翼，小學重建完成。

01 喇沙書院校舍與運動場（攝於 2018 年）
02 喇沙小學外貌（攝於 2016 年）

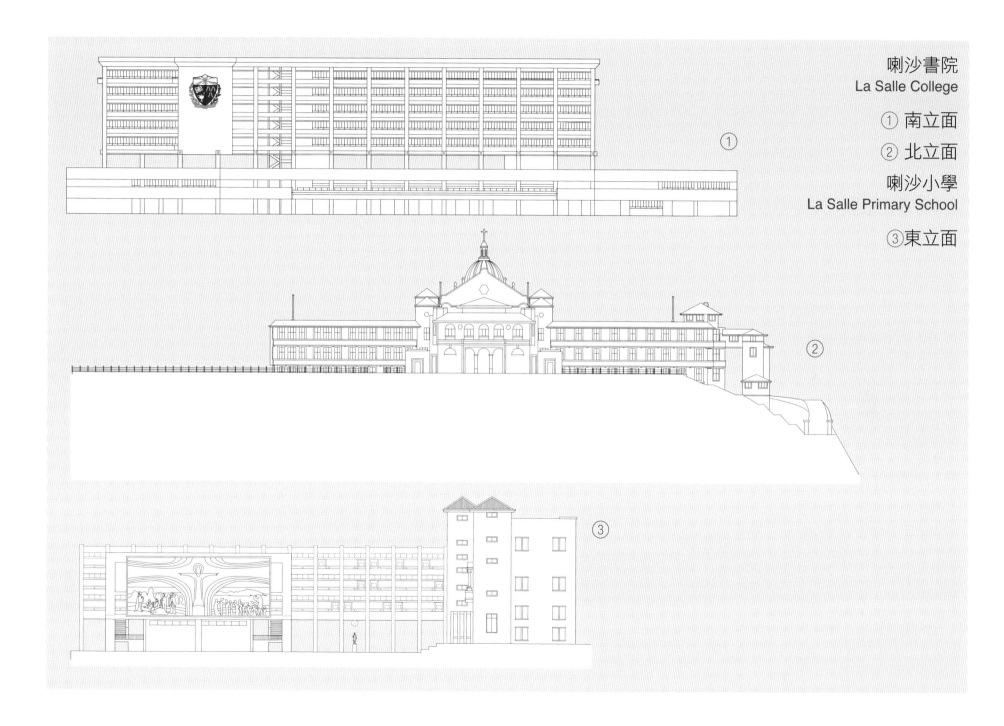

喇沙書院
La Salle College

① 南立面
② 北立面

喇沙小學
La Salle Primary School

③ 東立面

第二章
宗教建築

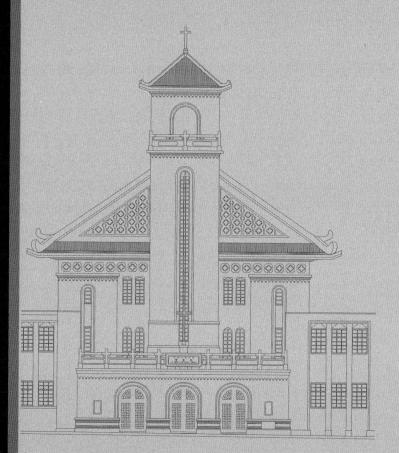

戰前香港基督教會主要為天主教和新教七大宗派。戰後內地禁止傳教,大量教會如信義會、路德會和宣道會等來港開基。由於大量難民來港,港府未能及時提供完備的社會福利設施,社會救濟主要由教會擔當。1946年,羅馬教廷把香港定為教區,不少南來的神職人員留港服務。西方差會基於不能在大陸傳教,只好退出香港,物業由本地教會接手。天主教會在港傳教最為全面,教堂遍佈香港各地,且形式多樣,教堂內部則遵從教廷的指引安排。戰後的教堂開始由華人建築師設計,且成為區內地標,例如司徒惠的中華循道公會九龍堂、徐敬直的基督復臨安息日會九龍教會、錢乃仁的聖五傷方濟各堂(現聖方濟各堂)、甘銘的信義會真理堂、孫伯偉和孫翼民的中華基督教會合一堂九龍堂和禮賢會灣仔堂、伍秉堅的聖若瑟堂、周李事務所的崇基學院禮拜堂、陸謙受的九龍華仁書院聖依納爵堂、林炳賢和佘畯南的中華基督教會公理堂等。建築師因應地形限制,靈活運用現代建築物料,滿足功能實用上的需要,又能發揮節能成效,是綠建築的先驅。各式各樣的天主堂、新教教堂、回教廟、猶太教堂、中式廟宇、錫克廟、祆教廟和印度廟等,充分體現香港多種族、多文化、多宗教的共融特色。

1946–1997

香港佑寧堂
UNION CHURCH HONG KONG

建築年代：① 1949 年　② 1845 年　③ 1865 年
位置：①半山堅尼地道 22 號 A　②中環荷李活道 60 － 66 號
　　　③中環士丹頓街 28-34 號

香港佑寧堂為現代簡約主義和仿歌德風格的混凝土建築，平面 T 字形，外形平實簡樸，骨架展露，牆身用麻石堆砌，兩旁幾近落地的大玻璃窗為香港教堂最先採用，中間突出的遮光簷板延展至鐘樓和副堂，形成有蓋通道，上段牆身分佈着方孔，穩重中展現通透效果。石砌鐘樓與教堂俱為雙坡頂，形成兩個箭咀立面，將視線引向天上，是仿歌德風格所在。內部以弧拱框架承托屋頂，形成重重箭咀，引向石牆上的十字架，兩旁牆孔透光，如天上繁星。內有兩塊逾百年歷史的紀念碑，一塊紀念理雅各牧師（Rev. James Legge），一塊紀念湛約翰牧師（Rev. John Chalmers）和他的妻子 Helen Morrison，入口另有一塊由湛約翰於 1890 年為舊堂所立的奠基石。堂內一塊花窗玻璃為 150 週年時購製，而藤網木椅是一大特色。1957年，仙鳳鳴劇團曾租用教堂灌錄粵曲《帝女花》，以取其劇院演唱聲效。團契所下層為聚會廳，亦以貓拱形框架承托天面，上層為宿舍，新翼則為兩層。

1843 年 7 月 6 日，倫敦傳道會理雅各牧師將馬六甲的英華書院和印刷廠遷至香港士丹頓街，兼作聚會所。翌年在東面荷李活道與卑利街地段興建英語教堂 Union Chapel，俗稱「愉寧堂」，寓意各教派合一，不分中西。教堂正面有四條大石柱承托山牆，後面有羅馬式圓頂鐘樓，俗稱「大石柱堂」，會眾百餘。理雅各受委託統整香港教育制度，1862 年創立中央書院。1865 年，教會遷往北面士丹頓街及伊利近街地段新教堂，改稱「Union Church」，又稱「佑寧堂」，自立為西人教會，會產仍屬倫敦傳道會。該址原為 Hushesdon 大宅，1855 至 1861 年間用作 St Andrew's School，聖若瑟書院曾租用為臨時校舍。教堂為羅馬復興式（Roman Revival Style），十字平面，圓拱柱廊和門窗，入口有鐘樓，座位 450 個。1888 年，華人會眾於南面荷李活道 75 號建立道濟會堂自立。1889 年，愉寧堂的一磚一瓦搬到現址重組；另外亦承擔了堅尼地道纜車站一半建造費，因教

友亦會使用，暫以大會堂聚會，1891 年 1 月 11 日啟用。1897 年，結束與倫敦傳道會聯繫。二戰期間教堂被毀，建料被挪用擴建港督府，戰後以花園道義勇軍總部、軍部 Garrison School 和堅尼地道皇仁書院聚會。1997 年，教會得到城規會批准重建 22 層大廈作教堂和住宅用途，教友間意見分歧，2017 年終落實執行。

建築物檔案：

- 1949 年　10 月 30 日，團契所啟用。
- 1955 年　3 月，建成聖所。
- 1970 年　增建新翼。
- 2018 年　拆卸重建。

01 用麻石砌成的佑寧堂（攝於 2009 年）
02 入口的鐘樓（攝於 2009 年）

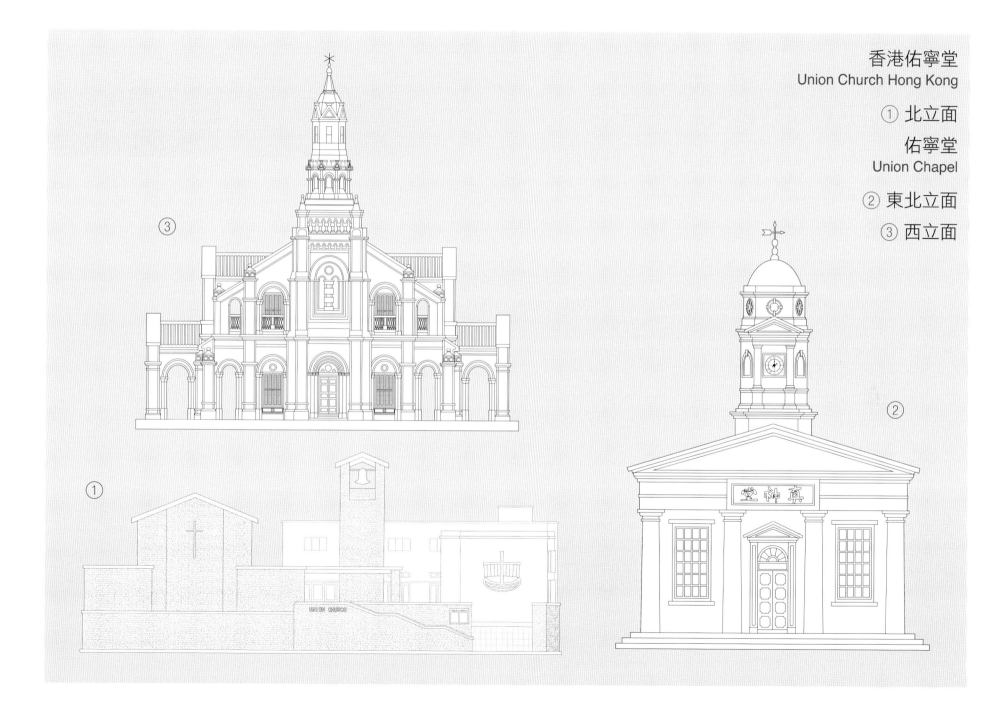

香港佑寧堂
Union Church Hong Kong

① 北立面

佑寧堂
Union Chapel

② 東北立面

③ 西立面

中華基督教會公理堂
THE CCC CHINA CONGREGATIONAL CHURCH

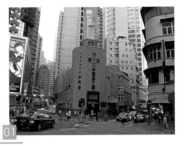
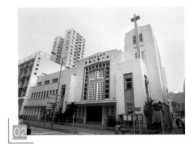

建築年代：① 1950 年　② 1957 年
位置：①銅鑼灣禮頓道 119 號　②何文田巴富街 2 號

　　公理會堂是區內地標，初時稱「加路連山道堂」，由林炳賢佘峻南建築師事務所設計、教友伍耀偉的立基土木工程行承造，為折衷主義的現代建築，平面呈 V 字形。着重功能，不作裝飾，直窗有序排開，形成虛實對比效果。塔樓呈八邊形，表現雕塑般的建築體量。入口大門成為十字架玻璃窗口的基座，將視線引導往塔頂的十字架。樓內左側為螺旋樓梯，連接左邊的牧師樓和後便的主樓。主樓地下為幼稚園，外邊的三角花園其後建成小學校舍。樓上為設有閣樓的禮拜堂，縱切面為凸字形。啟門禮由公理堂第一任華人牧師、時年 88 歲的翁挺生主持。伍耀偉除承辦會堂往後所有維修和改建工程外，更是必列啫士街公理堂大廈的設計者，大廈有禮拜堂、賓館和學校，禮拜堂外牆有帳篷形的水泥遮光板和尖拱彩色玻璃窗，營造歌德式教堂風味。

　　1883 年，美國美部會派喜嘉理牧師來港宣教，孫中山和陸皓東受浸為教友。1901 年，由陳榮枝設計的上環樓梯街會堂建成，取名「美華自理會」。1904 年，翁挺生出任牧師，1912 年，自立為中華自理會公理堂。1919 年，公理會、長老會和倫敦會加入內地的中華基督教會，會堂易名「中華基督教會公理堂」。1939 年購入銅鑼灣現址計劃遷堂。舊堂重建後門牌改為必列啫士街 68 號，故稱「必列啫士街堂」，奠基石內文與禮頓道一致，表示兩堂同為一體。戰後中華基督教會在港堂會改組為中華基督教會香港區會，總部位於太子道西馬禮遜紀念會所內。

　　前身為道濟會堂的合一堂於 1921 年加入中華基督教會，戰後在何文田公主道現址建立合一堂九龍堂，會堂由孫伯偉、朱彬和孫翼民聯合設計，連閣樓有六百餘座，另設宿舍。教堂屬於折衷主義的鋼筋混凝土現代建築，以現代手法演繹傳統教堂形態，三排窗和三級石階表現聖三一的意義。利用材料特性，塑造粗獷突出明顯的橫直線條，以通花磚砌做牆面上的窗洞，地腳以麻石鋪面，運用積體並置（Juxtaposition of masses）建築技巧，例如將鐘樓放置在入口的一邊，左右兩翼凸出於主殿，形成對比和穩重的效果。

建築物檔案：

- 1950 年　3 月 19 日，公理堂動土；12 月 9 日，啟用。
- 1955 年　公理堂小學暨幼稚園校舍完工。
- 1957 年　6 月 30 日，合一堂九龍堂啟用。
- 1970 年　樓梯街公理堂拆卸重建，翌年完工。
- 2009 年　7 月，公理堂拆卸。
- 2012 年　11 月，公理堂重建完成啟用。

01 公理堂舊貌（攝於 2006 年）
02 合一堂九龍堂外貌（攝於 2018 年）

① 中華基督教會公理堂
The CCC China Congregational Church

東北立面

② 中華基督教會合一堂九龍堂
The CCC Hop Yat Church Kowloon Church

西北立面

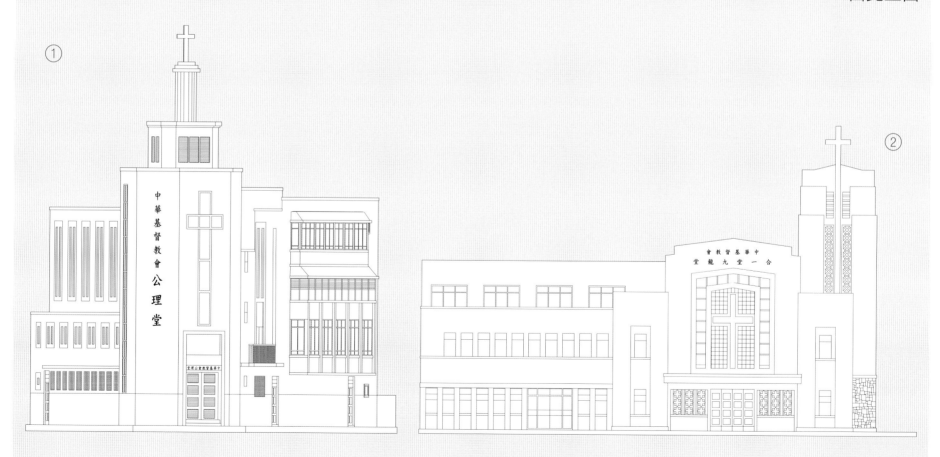

基督復臨安息日會九龍教會

KOWLOON CHURCH OF SEVENTH-DAY ADVENTISTS

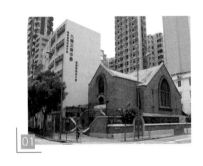
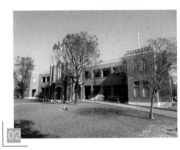
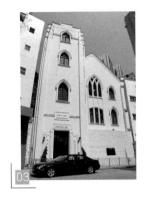

建築年代：① 1950 年
　　　　　② — ③ 1939 年
位置：①旺角界限街 52 號
　　　②跑馬地雲地利道 17 號 A
　　　③西貢清水灣道 1111 號

九龍教會是基督復臨安息日會（Seventh-day Adventist Church）港澳區第二間會堂，第一間是先導紀念堂，華南三育研究社則是首間學校。九龍教會由徐敬直設計，仿歌德式鋼筋混凝土建築，風格平實簡樸，牆面用麻石鋪砌。三排窗顯示聖三一教義，下層為校舍，上層為五百人禮拜堂，以尖拱框架承托屋頂。祭殿則以三洞式尖拱框架承托，左側有突出的大堂以狗髀梯上落。先導紀念堂屬歌德復興風格，建於地台之上，上層為禮拜堂，木構屋頂，講台後方有浸禮池，塔樓和教堂皆有扶壁和尖拱形彩色玻璃窗。華南三育研究社教學樓由朱如達長老設計，平面呈王字，牆面以紅磚

鋪砌，地腳為水泥仿石面批盪；形式簡約，採用裝飾藝術風格，如門廊的垂直突出間柱、橫線條的露台欄河等，校舍與前後草坪呈現船形的圖案。

1888 年 5 月 3 日，美國基督復臨安息日會傳教士拉路來港傳道。1901 年開始在內地傳教，在廣州開辦伯特利學校（1903）和三育學校（1915），1922 年合併為三育中學，1935 年改稱「廣州三育研究社」（China Training Institute）。1937 年因戰亂遷港，改稱「中華華南三育研究社」，兩年後遷往現址，設有 16 座建築物，如實業部有農場、印刷廠等。先導紀念堂命名為是紀念先哲的精神，由陳洪正卿女士受華南聯合會委派，籌得四萬元興建會堂。日治時教堂用作馬槽，重光後在旁邊開辦小學。1948 年改名「三育中學愉園分校」；1953 年增建校舍，改名「香港三育中學」，2008 年停辦。九龍會眾則在旺角通菜街 21 號地下聚會，1949 年購入現址興建會堂；1951 年開辦三育中學旺角分校，1956 年增

建校舍，1961 年改名「九龍三育中學」。清水灣校舍遭英軍借用，1947 年復校，1952 年改名「三育中學」。1982 年改名香港三育書院。教會亦開辦荃灣港安醫院（1964）和香港港安醫院（1971）。

建築物檔案：

- 1938 年　5 月 3 日，動工興建先導紀念堂；10 月 27 日奠基，翌年啟用。
- 1939 年　華南三育研究社校舍啟用。
- 1950 年　九龍教會完成。
- 2016 年　7 月 30 日，先導紀念堂舉行最後一次聚會，與校舍將重建為教會綜合大樓。

01 基督復臨安息日會九龍教會外貌（攝於 2016 年）
02 華南三育研究社（攝於 2017 年）
03 先導紀念堂外貌（攝於 2007 年）

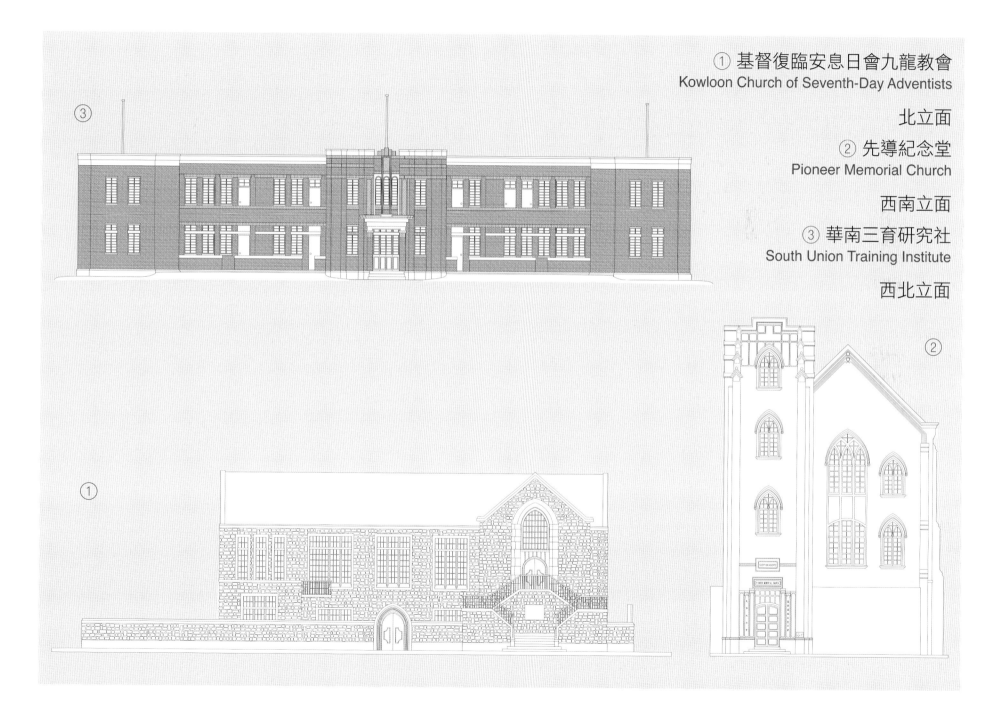

③

① 基督復臨安息日會九龍教會
Kowloon Church of Seventh-Day Adventists

北立面

② 先導紀念堂
Pioneer Memorial Church

西南立面

③ 華南三育研究社
South Union Training Institute

西北立面

②

①

中華循道公會九龍堂
KOWLOON METHODIST CHURCH

建築年代：① — ② 1951 年
位置：① — ②油麻地加士居道 40 號

中華循道公會九龍堂是所屬教會最大的一間會堂，區內地標。會堂由司徒惠設計，屬簡約主義的鋼筋混凝土建築，充分利用地形，由中座的教堂和禮堂、北翼校舍和南翼的宿舍組成，建築費 160 萬元。外牆簡約樸素，有突出明顯粗獷的橫直線條，塔樓形態獨特，塔頂部分用通花磚砌做牆面，晚上更有燈光照射。會堂備有空氣調節，設有一千個座位；設計運用中國圖案裝飾，例如圓形透窗和卍字紋組成的窗櫺等，體現教會在中國傳教事工的再現。天窗照射入的光線營造了聖潔、寧靜、平和的氣氛；採光安排使入口、樓梯到教堂前廳沿路都充滿空間感。

香港基督教循道衛理聯合教會由同一宗派的中華循道公會和香港衛理公會於 1975 年 9 月 27 日聯合成立。英國循道公會教士俾士（George Piercy）1851 年來港佈道，1853 年轉往廣州傳教。1882年，香港教友在威靈頓街設立學塾和聚會所，兩年後改為福音堂，為香港惠師禮會之始，1914 年易

名「中華循道公會」。會址經歷多次遷徙，1936 年於軒尼詩道建成中華循道公會禮拜堂，同年將灣仔支堂和九龍的談道所合併為旺角支堂，新址位於旺角廣東道。灣仔支堂成立於 1915 年，設在大道東街舖，其後遷往李節街、大道東和灣仔道。九龍的談道所始於 1931 年 8 月 23 日，設於佐敦道教士寓所。戰後旺角支堂租用彌敦道 575 號為臨時會址，1950 年計劃建堂，九龍堂趕及在中華循道公會來華一百週年開幕，並開辦九龍循道學校。其後增辦循道中學，為教會的第一間中學。

美國衛理公會 1847 年在內地傳教，除創辦東吳大學外，亦與其他教會開辦大學。1953 年衛理公會在香港傳教，翌年建立北角衛理堂，1955 年於掃桿埔建立衛斯理村，又於九龍青年會設立安素堂，1967 年遷往現址。1972 年自立為香港衛理公會。

循道公會也在內地辦學，1913 年在佛山成立華英學校，與培英中學、知用中學被譽為廣東三大

名校。1937 年抗戰爆發，男校先後遷往香港東涌砲台、沙田何東樓和深水埗巴色樓，女校則於灣仔會堂上課，香港淪陷後轉往內地，1949 年停辦，1971年在何文田復校。

建築物檔案：

- 1950 年　6 月 24 日，舉行動土禮。
- 1951 年　12 月 8 日，會堂和九龍循道學校開幕。
- 1958 年　建成循道中學校舍。
- 1975 年　改稱循道衛理聯合教會九龍堂。
- 2011 年　5 月，小學遷出，原址供中學使用。

01 中華循道公會九龍堂與循道學校（攝於 2009 年）

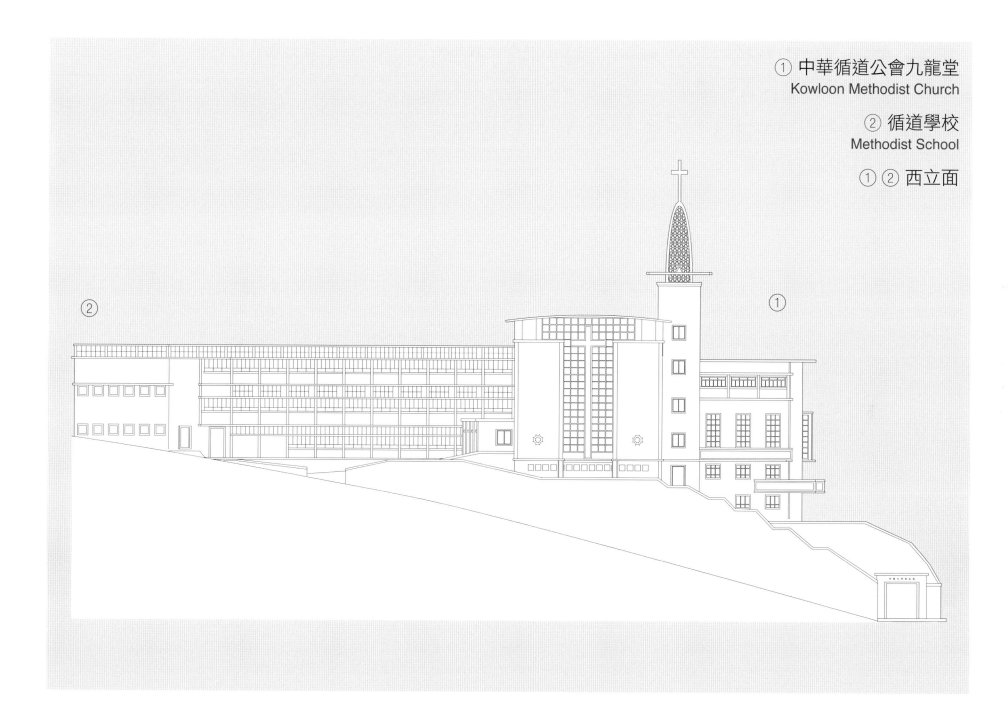

聖母無原罪主教座堂
CATHEDRAL OF THE IMMACULATE CONCEPTION

建築年代：① 1937 年　② — ③ 1952 年
　　　　　④ — ⑤ 1937 年　⑥ 1900 年
位置：半山堅道 16 號

聖母無原罪主教座堂屬歌德復興式，有拱尖門窗、扶壁和尖塔等，平面十字形，是由高雷門主教到海外募集經費而建造的。教會視聖堂為耶穌聖體，聖母是耶穌之母，故聖堂取聖母之名。堂內現有 64 項雕像或畫像，最多是耶穌和聖母，亦有持鑰匙的聖伯多祿、持劍的聖保祿等聖人。鐘樓高 150 呎，幾個大鐘是米蘭的恩人送贈的，二戰時恩理覺主教（Bishop Enrico Valtorta）收留南來難民，把大鐘賣掉濟貧。主教府為歌德復興式，特色見於尖拱門窗，樓高六層，原址是一座兩層高的遊廊式建築。

1880 年，教會購入現址，至二戰前，樂信台有前聖若瑟書院校舍，聖若瑟台有五個三層單位，宏基國際賓館位置是華仁書院。高主教書院位置是 1900 年落成的聖母無原罪修院，1931 年因華南總修會成立而改為小修院；1949 年遷往西貢，改稱「聖神小修院」，1957 年遷往薄扶林路德園。修院大樓於 1948 年加建一層，作為南華中學校舍。明愛大廈位

置原有數間兩層高的古典房舍，1953 年白英奇主教成立天主教福利會，1961 年分拆為香港明愛和香港公教社會福利會。1968 年 11 月 4 日，明愛大廈開幕，分 A 座、B 座和 C 座，950 萬元建築費主要由德國人民捐贈，C 座西面走廊以百葉垂直光柵遮光，為現存香港最大型光柵。1977 年主教府重建，樓下八層為明愛大廈 D 座，用作職業先修學校和成人教育中心，9 至 16 層名「香港天主教教區中心」。

羅馬天主教會於 1841 年設立香港監牧區，若瑟神父（Fr. Theodore Joset）為首任宗座監牧，1858 年交由米蘭傳教會管理，前後有五位主教。1874 年香港成為宗座代牧教區，1946 年 4 月 11 日升格為教區，範圍已包括整個寶安、惠陽和海豐。從傳教開始，內地教士和教民常受到軍閥、土匪和三合會搶掠和殺害，白英奇神父（Fr. Lorenzo Bianchi）便曾組織教民自衛，甚至派發槍彈抵抗。1951 年白英奇被委任為主教時，仍身陷內地。1969 年開始，教區交由

本地神職人員負責，徐誠斌為香港首位國籍主教。

📂 **建築物檔案：**

- 1888 年　12 月 7 日，座堂落成祝聖。
- 1904 年　鐘樓落成。
- 1937 年　增建主教府。
- 1948 年　鐘樓拆卸，耶穌像移置座堂門廊。
- 1952 年　座堂改用混凝土屋頂和尖塔。
- 1958 年　增建辦事處大樓，東面門廊因工程拆卸。
- 1969 年　座堂按新頒布禮拜儀式規例重修。
- 1988 年　座堂大型維修及安裝冷氣。

01 明愛大廈和主教座堂（攝於 2008 年）
02 聖母無原罪主教座堂現貌（攝於 2005 年）

聖母無原罪主教座堂
Cathedral of the Immaculate Conception

① ② 南立面

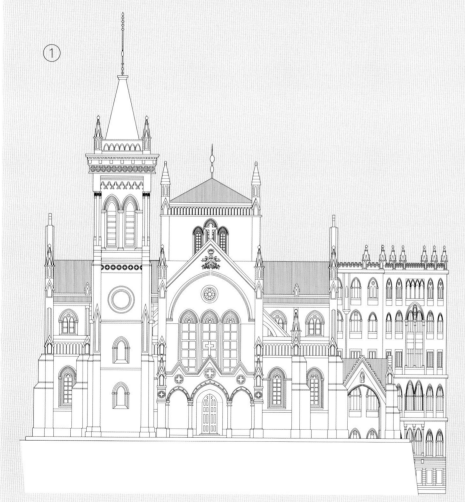

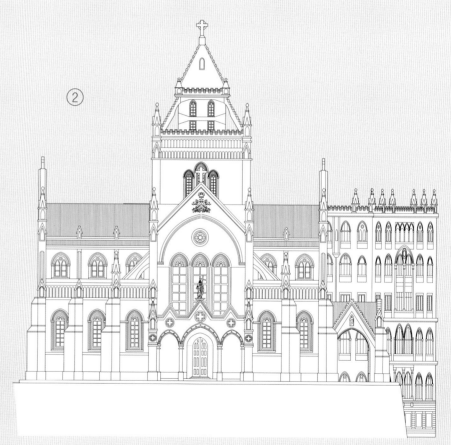

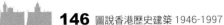

聖母無原罪主教座堂
Cathedral of the Immaculate Conception

③ 東立面

⑥

聖母無原罪主教座堂
Cathedral of the Immaculate Conception

主教府
Bishop House

④ 南立面

⑤ 東立面

聖母無原罪修院
Seminary of Our Lady of Immaculate Conception

⑥ 東南立面

④
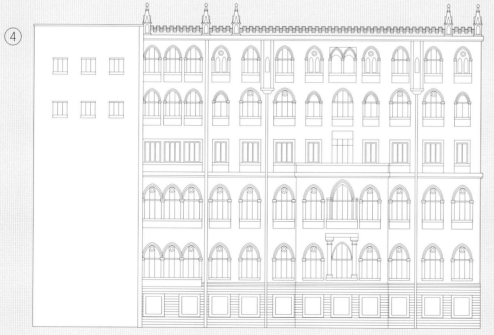

⑤
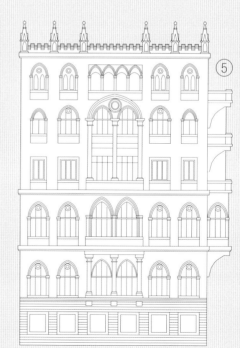

聖安多尼堂
ST. ANTHONY'S CHURCH

建築年代：1953 年
位置：薄扶林薄扶林道 69 號 A

聖安多尼堂前身是成立於 1864 年的聖心堂，與同時成立的感化院位於第三街。感化院又稱「養正院」，是一所工藝學校，前身是天主教會早一年成立的中文日校。1879 年，小堂遷往明愛凌月仙幼稚園現址，並於 3 月 22 日祝聖。1892 年，一位教友還願，在旁邊英皇書院現址捐建新堂，改名「聖安多尼堂」，原址贈予嘉諾撒仁愛女修會。聖堂於 1875 至 1893 年間由喇沙會主理，1918 年受地震破壞，1922 年港府收地興建學校，復遷返感化院內，由瑪利諾神父主持。1927 年慈幼會到港接辦感化院，易名「聖類斯工藝院」，翌年在學校旁邊建成小堂。1933 年開始興建新教堂，工程因戰事受阻，戰後獲美國、女聖體會和教友資助，始能復工，落成時已經歷了 20 年，是香港歷時最久的教堂工程。1996 年聖堂取得聖安多尼聖髑奉放，獲教廷祝聖的聖母進教之佑像作巡遊。

1934 年 5 月 14 日，相鄰的石塘咀煤氣鼓爆炸大火，聖堂全體神父全力救助災民，並提供食宿，甚至有部分神父在搶救時燒傷。日佔時期，教堂對區內貧苦大眾施以救濟，戰後更開辦夜間義學，1963 年建成聖安多尼堂小學，上下午班可容一千二百多名學童。

聖堂原來構想為葡萄牙風格，平面為拉丁十字，中央建八角塔樓，並設玫瑰花窗。現為後現代折衷主義建築，平面為矩形，由 A. H. Basto's Office 的張雄濤設計，以簡約的框架、箭咀形窗格、幾何圖形和強調垂直線條為主，並採用蔓藤花紋、格子和工藝美術裝飾。塔樓建在東側，以多個樓層承托教堂最為獨特。聖堂內沒有支柱，祭台置於圓拱形祭殿內，殿外有持燈的漆金天使塑像，兩側有聖母進教之佑像和耶穌聖心像。1964 年禮儀改革前，祭台上方擺放聖安多尼塑像，現放於側祭台上，與其聖髑一起。聖安多尼學識廣博，被譽為聖經的活庫、教會的聖師和失物主保。每年 11 月最後一個星期日為基督君王節，聖安多尼堂在該日舉行聖體巡遊活動，2004 年規模開始擴大。

建築物檔案：

- 1933 年　6 月 13 日，舉行奠基禮。
- 1941 年　二戰時停工，僅完成地基和護土牆。
- 1947 年　復工建堂。
- 1952 年　6 月 8 日，舉行第二次奠基禮。
- 1953 年　6 月 13 日，聖堂啟用及祝聖。
- 1963 年　旁邊建成聖安多尼堂小學。
- 1984 年　完成裝修和改建。
- 1993 年　進行大修，包括天面和外牆。

01 聖安多尼堂正門及鐘樓（攝於 2007 年）
02 聖安多尼堂全貌（攝於 2016 年）

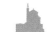

聖安多尼堂
St. Anthony's Church

北立面

印度廟
HINDU TEMPLE

建築年代：① 1953 年　② 1924 年
位置：①跑馬地黃泥涌道 1 號 B　②銅鑼灣加路連山道 63 號

　　跑馬地印度廟是香港首座和最大的印度教廟，地台闢有入口和有蓋梯道。印度廟為折衷主義的鋼筋混凝土建築，北印度廟宇風格見於 Shikhara 形屋頂、多重蔥形拱和八角形柱等；古典元素有牆線、挑簷和柱子等。廟中先後安放了三座神龕，中央兩尊雲石男女神像為印度教最崇高神 Narayan 和 Lakshmi，左側為大神 Shiva 夫婦和兒子象神，右側是信德省（Sindh）的保護神 Jhulelal。1947 年印巴分治，信德省納入回教國巴基斯坦，兩派教徒衝突不斷，省內許多印度教徒移民海外，包括到香港生活，故此 Jhulelal 和大神放在一起。印度教在開幕時曾佈施 1,000 斤米，重要節日慶典均在神廟進行。廟旁設有火葬場，其後由 1962 年建成的哥連臣角印度火葬場取代，該處亦設有印度廟。

　　戰前香港的印度人多來自北印度，主要為商人、軍警和工人。印度教是一種多神信仰，沒有教主，非信奉印度教的印度人死後不一定火化；而早於 1883 年，跑馬地和何文田已設有印度人墳場。1928 年，印僑協會秘書帝拔醫生（Depa）向港府正式租用現址作為印度人墳場，並倡建印度廟，何文田的印度人墓地即告關閉。惜基層建造工程完成時，二戰爆發，圖則隨帝拔遇害遺失。戰後香港印度教協會成立，從新設計圖則，十萬元經費主要來自印僑。現址階台上有 59 個墳墓，部分由各地遷置，當中有皇家工程師和軍人，最早一個墳墓是 1888 年。

　　印度遊樂會會所具有濃厚的印度莫臥兒帝國建築風格，東端建有圓頂涼亭。印度遊樂會成立於 1917 年，會所於 1923 年被颱風吹毀，遂在場地西南角興建新會所。1952 年港府興建政府大球場，會所遷往現在會址。加士居道的九龍印度網球會在 1924 年成立，有兩個網球場和會所，日佔時用作馬房，1956 年重建，1967 印度會成立，1976 年加建新翼。粉嶺皇后山軍營亦有供啹喀兵使用的印度廟，建於 1960 年代，為現代簡約建築，幾何設計如睡蓮狀，又似六芒皇冠。

　　香港的印度人哈利・夏利里拉（Hari Harilela）最有名，以軍服及裁縫生意起家，其後發展酒店業務，三代逾百人同住的窩打老道綠色大宅設有印度廟。「夏利里拉」是一個新姓氏，哈利的父親尼雲斯（Laraindas Harilela）來港打工，家人未等及他回鄉便把亡母火化，尼雲斯遂把父母名字合成為新姓氏。

建築物檔案：

- 1941 年　建成地台。
- 1953 年　2 月 15 日，舉行動工儀式；9 月 13 日開幕。

01 印度廟全貌（攝於 2012 年）
02 印度遊樂會現貌（攝於 2018 年）

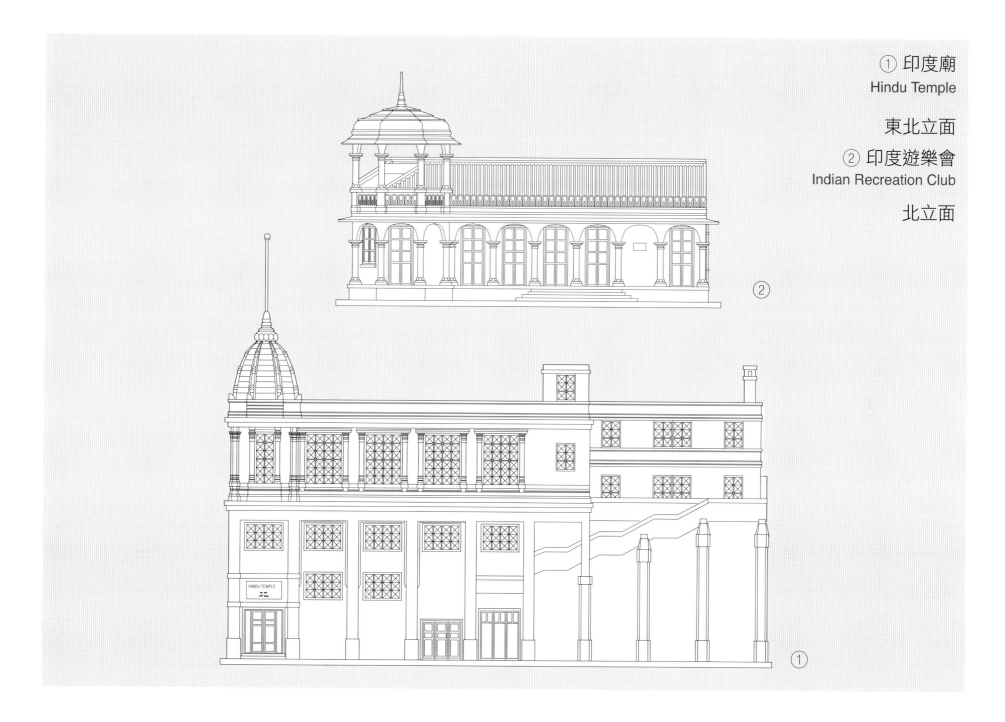

① 印度廟
Hindu Temple

東北立面

② 印度遊樂會
Indian Recreation Club

北立面

②

①

聖五傷方濟各堂
ST. FRANCIS OF ASSISI CHURCH

建築年代：1956 年
位置：深水埗石硤尾街 58 號

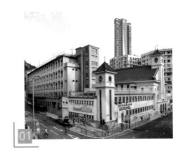

現名聖方濟各堂的聖五傷方濟各堂由錢乃仁設計，為九龍最大和九龍首座中國文藝復興式設計的堂區天主堂，可容 1,200 人，分上下層，各設前廳大堂，以左右半螺旋石梯上落。正面仿中國五鳳樓設計，底部為須彌座，挑簷上設有十字架欄板。上層的屋頂為懸山式，中央為長形鐘樓，牆面飾有西式古典券齒線腳和四葉飾，四周開有券頂彩色玻璃長窗。底層原設有 12 個課室，可合併為大禮堂。上層聖堂內部沒有支柱，透過一層層圓拱石樑框架，構成帳幕形大空間。祭台後有三扇彩色玻璃窗，描繪聖方濟各生平故事。右面相連的小學校舍為框架型設計，特色有券齒線腳、十字架欄板和圓窗，向大街一面的柱間飾有假雀替。

1860 年代，天主教會在九龍城海濱設立傳教站，1869 年建成聖方濟各沙勿略小堂（St. Francis Xavier's Church），紀念 16 世紀來華傳道的耶穌會士聖方濟各沙勿略。1930 年，港府擴建機場收地，撥出隔村道 10 號重建教堂和學校。1937 年，新堂落成，捐建聖堂的甘曼斯（Gomes）家族為紀念先人，將之命名為「聖五傷方濟各堂」（Church of St. Francis of Assisi）。1943 年，日治政府擴建機場，教堂再被清拆。

深水埗一帶在開埠時為客家村落，租借新界後，港府開闢大埔道。1920 年代港府發展深水埗區，並於窩仔山上興建配水庫，通往山上水庫的石級俗稱為「百步梯」，故窩仔山當時被稱為「百步梯山」。大埔道窩仔山山邊建有兩座花園洋樓，曾用作德信學校和香江書院校址，商人黃耀東在該區發展地產，並於東廬大廈現址興建東廬花園大宅。1922 年，寶血女修會在元州街建立修院、學校和診所。戰後大量難民到港，在山邊蓋搭木屋居住。1953 年 12 月 25 日，石硤尾木屋區大火，有五萬多人登記為災民，東廬被借用為救濟站，及後港府在災區興建徙置大廈安置災民。天主教會考慮寶血堂地方不敷應用，遂在東廬旁邊興建聖堂，沿用聖五傷方濟各堂名字，並接管寶血堂，及後增建聖方濟各小學校舍，服務對象主要為窮苦大眾。

建築物檔案：

- 1955 年　3 月 25 日，教堂奠基。12 月 24 日啟用。
- 1956 年　10 月 21 日，教堂祝聖。
- 1966 年　易名為「聖方濟各堂」。

01 聖方濟各堂全貌（攝於 2004 年）
02 聖方濟各堂入口（攝於 2013 年）

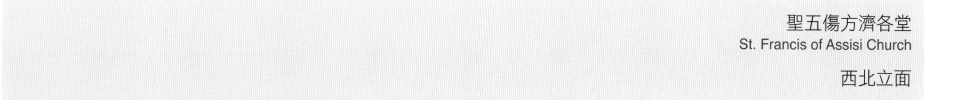

聖五傷方濟各堂
St. Francis of Assisi Church

西北立面

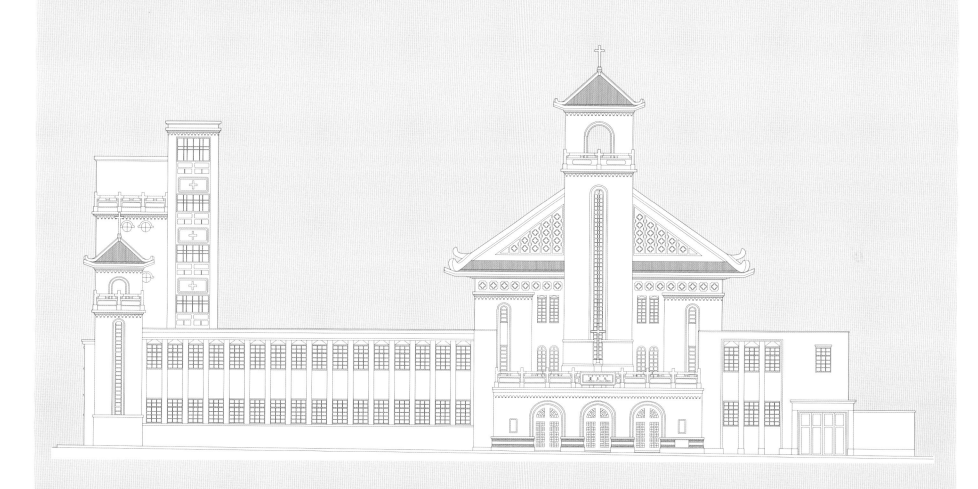

禮賢會九龍堂
CHINESE RHENISH CHURCH
KOWLOON

建築年代：① 1957 年　② 1967 年
位置：①九龍塘達之路 12 號　②銅鑼灣禮賢里 10 號

中華基督教禮賢會灣仔堂由李景勳設計，鋼筋混凝土建築。大樓佔地 7,400 平方呎，平整工程包括將旁邊的山坡削出地台，北面禮拜堂部分平面為金字形，南面樓梯和前廳部分則為扇形，頂部有十字架的鐘樓兼具樓梯作用。底下兩層只有上層一半空間，地下為有蓋操場和洗手間，二樓為辦公室，三樓一邊建在山坡的地台上，為副堂和課室；頂樓為兩層高的禮拜堂，設有閣樓座席，縱切面為凸字形，以框架承托雙坡屋頂。外牆有尖頂小窗台和尖頂大玻璃窗，操場外圍有尖頂柱間，均具有歌德式尖拱的風味。屋頂、遮光窗台和遮光騎樓的設計，是現代材料巧妙運用的體現，讓建築物增添立體感。

禮賢會九龍堂由孫伯偉和孫翼民設計，佔地 1.2 萬平方呎。孫伯偉父子也是同年建成的合一堂九龍堂設計師，兩堂風格相似，故常令人誤會為同一教派會堂。教堂屬於折衷主義的鋼筋混凝土現代建築，以現代手法演繹傳統教堂形態，三排窗和三排門象徵聖

三一，橫直線條粗獷而突出，支柱框架外露、窗洞以磚砌出通花效果，地腳以麻石鋪面。鐘樓和右翼凸出於主殿，是積體並置建築技巧的運用，形成對比和穩重的效果。

1847 年，德國巴冕差會（Barmen Mission）差派宣教士來華傳教，香港為教士的踏腳點。及後內地到港教友漸多，差會遂於 1898 年購址舉行崇拜，1914 年於般咸道建立禮賢會堂。九龍堂和灣仔堂則是禮賢會第二間和第三間教堂。1928 年，九龍教友借用砵蘭街潔芳女校為聚會所，翌年改租彌敦道 472 號三樓，成立九龍會堂，1933 年購入通菜街 130 號全座為堂址，1956 年購得達之路現址，但需要平整山地。1951 年，教友借用莊士敦道知行中學自立為灣仔禮賢會堂。1955 年購得白沙道 1 至 3 號樓下為暫時會堂，1959 年向港府購入銅鑼灣現址 7,400 平方呎土地建堂。1949 年內地聖工終結，香港堂會在 1951 年成立香港區會發展。最初三堂都附設幼稚

園，1959 年創辦九龍禮賢小學，1969 年開辦禮賢會中學（現禮賢會彭學高紀念中學）。

📁　**建築物檔案：**

- 1956 年　5 月 12 日，舉行九龍堂動土禮。
- 1957 年　6 月 29 日，九龍堂奠基。11 月 30 日，啟鐘。
- 1963 年　3 月 16 日，舉行灣仔堂動土禮。
- 1967 年　12 月 2 日，灣仔堂啟用。
- 2013 年　9 月，九龍堂拆卸重建，2016 年完成。

01 禮賢會九龍堂舊貌（攝於 2005 年）
02 禮賢會灣仔堂外貌（攝於 2016 年）

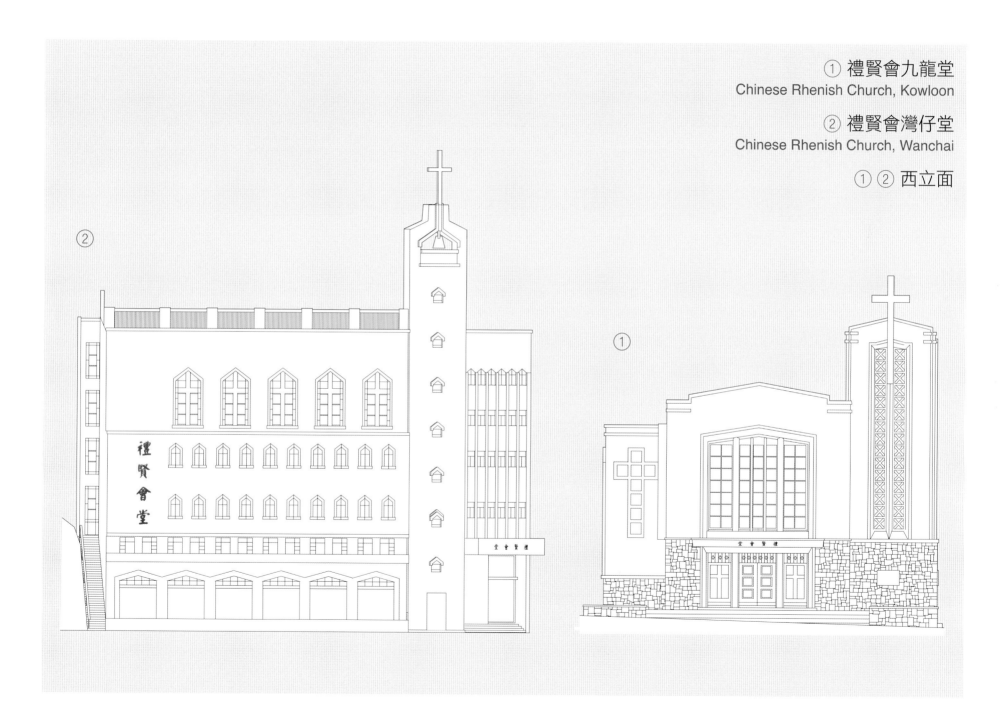

① 禮賢會九龍堂
Chinese Rhenish Church, Kowloon

② 禮賢會灣仔堂
Chinese Rhenish Church, Wanchai

① ② 西立面

聖公會聖雅各堂
HKSKH St. James' Church

建築年代：① 1962 年　② 1961 年　③ 1963 年　④ 1961 年
　　　　　⑤ 1954 年　⑥ 1922 年

位置：①灣仔堅尼地道 110 號　② - ④灣仔堅尼地道 98A-100 號
　　　⑤灣仔堅尼地道 98A 號　⑥灣仔石水渠街 72-74A 號

　　聖雅各堂是香港聖公會戰後首間及第七間華人教堂，聖雅各福群會則是灣仔首個社區中心，聖雅各小學是聖公會在灣仔開設的首間學校。

　　1949 年，聖公會借用石水渠街北帝廟地方設立聖雅各兒童會，開辦義學和傳教。其後遷往堅尼地道 98A 號半筒型鐵皮屋，成立聖雅各禮拜堂和聖雅各福群會，為兒童提供工藝訓練和牙科診療。三年後在前方加建兩層高的牧師樓，崇拜改在分域街海員傳道會舉行。1956 年，聖公會向政府申請增撥土地興建聖雅各堂、聖雅各小學和聖雅各福群會三連建築。三連建築由費博建築師設計，為流行的框架型建築，小學與教堂平面呈凹字型，會所大樓連接教堂向西南方伸展，整體五層，北座校舍上下各加一層，會所大樓牆面有凸出的支柱遮光。西面兩層高的工藝訓練中心造價 18.6 萬元，由馬會贊助。小學校舍有 24 個課室，上下午班可容二千多名學生。聖雅各堂的建築費為 28.5 萬元，二樓的幼稚園 1967 年啟用。會所大樓的建築為 40 萬元，地下為辦事處、大禮堂和牙科保健處。二樓設有 40 人的托兒所；三樓有圖書室、烹飪室、兒童會和職員休息室；四樓有職員宿舍、母親會、洗衣房和手工室；五樓有康樂室和中童會；天台為有蓋遊樂場。日間開兒童班，夜間辦成人教育，工藝班費用全免。1971 年，石水渠街康樂中心落成，1987 年重建成聖雅各福群會多元化社區服務中心，大樓樓高 12 層，耗資 4,800 萬元，是福群會總部。

　　藍屋是一座三連單位的戰前舊樓，有典型的木製樓梯，露台採用鋼筋水泥建造。1990 年代，港府收購了其中兩座，並使用物料庫剩下的藍油粉飾外牆，故被人稱為「藍屋」。

📁 **建築物檔案：**

● 1951 年　獲港府撥地作為會所。

● 1960 年　小學和教堂奠基。

● 1962 年　7 月 25 日，何明華主持教堂奠基。

● 1963 年　4 月 4 日，港督柏立基爵士主持會所大樓
　　　　　開幕。

● 2007 年　在藍屋地鋪開設灣仔民間生活館，2012
　　　　　年改為香港故事館。

● 2009 年　三連建築拆卸重建，小學暫用聖馬利亞堂
　　　　　中學校舍。

● 2013 年　重建完成。

01 重建後的聖雅各堂、聖雅各小學和聖雅各福群會（攝於 2014 年）
02 聖雅各堂入口（攝於 2014 年）
03 藍屋舊貌（攝於 2014 年）

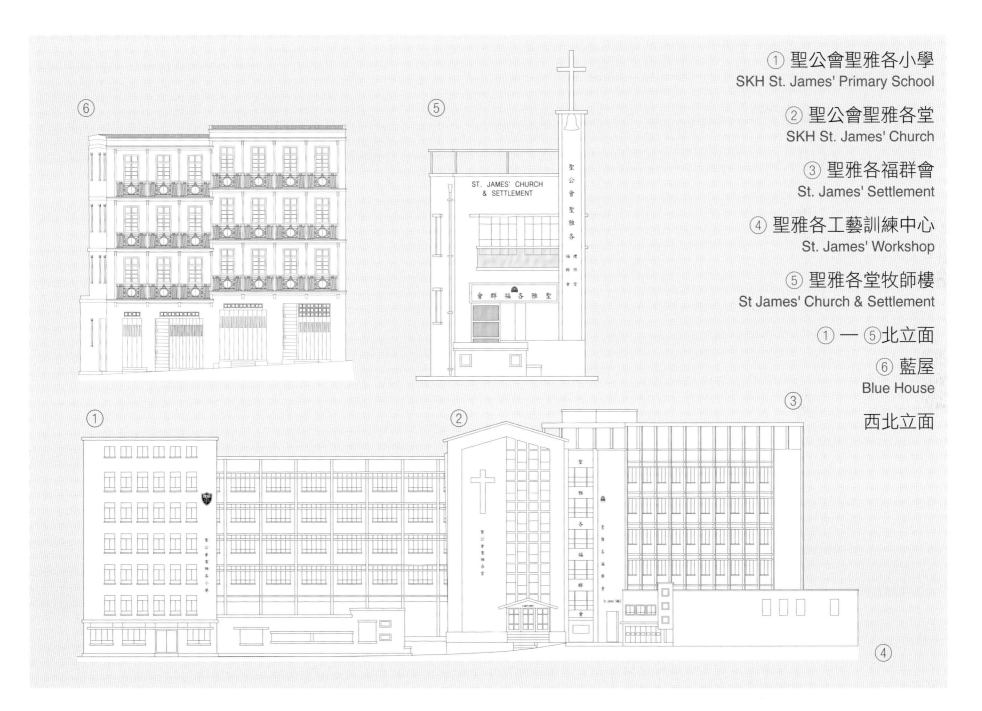

① 聖公會聖雅各小學
SKH St. James' Primary School

② 聖公會聖雅各堂
SKH St. James' Church

③ 聖雅各福群會
St. James' Settlement

④ 聖雅各工藝訓練中心
St. James' Workshop

⑤ 聖雅各堂牧師樓
St James' Church & Settlement

① — ⑤北立面

⑥ 藍屋
Blue House

西北立面

信義會真理堂
TRUTH LUTHERAN CHURCH

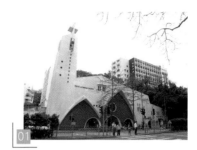

建築年代：① 1963 年　② 1922 年

位置：①油麻地窩打老道 50 號　②粉嶺馬會道 270 號

　　真理堂由甘銘設計，仿歌德式鋼筋混凝土建築，上層為建有閣樓的禮拜堂，下層為副堂，教會解釋設計意念源自挪亞方舟，尖拱形框架支撐的屋頂是船底的龍骨骨架和底板，聖壇彩色玻璃窗外的窗簷是船舵。牆面有圓窗、尖拱窗和帳蓬式遮光牆板，正面尖拱內鑲有象徵「五餅二魚」構圖的馬賽克。內部的馬賽克階磚牆壁象徵「亞伯拉罕的後裔多如天上的星，海裏的沙」，屏風象徵「雅各天梯」。

　　榮光堂是由依利士花園（Ellis Garden）的主樓改建而成，是教會最古老的物業，前業主為猶太人依利士夫婦（A. R. Ellis and M. Ellis）。別墅約建於九廣鐵路通車之後，為粉嶺馬會會員常到的一處交際場所。建築物具有義大利別墅風格，平面呈冊字形，上層突出的睡房部分由地下的陶立克列柱架起，地下第三排中央三個開間為室內大廳，後排為單層的附屬建築。別墅前原有一個法國式的十字花園，置有塑像和噴水池。

　　1851 年，德國巴陵會（信義會）派遣那文牧師

（Rev. Rober Neumann）來港傳道，1914 年因英國和德國交戰，在港會產被港府沒收，轉往內地發展。1948 年 12 月 1 日，湖北的信義神學院遷往沙田道風山，在調景嶺、大埔墟和沙田銅鑼灣等地佈道。隨着難民潮，其他信義宗差會陸續在港成立教會，開展傳教和救濟工作。1949 年，教友朱蒙恩在沙田銅鑼灣村租屋佈道，為香港信義會第一間堂會活靈堂之始。1954 年 2 月 27 日，15 間堂會代表在道風山聯合成立香港信義會，但仍要倚靠差會資助，1971 年起逐步自立自養。1977 年 7 月 1 日，香港的信義宗教會包括信義會、禮賢會、崇真會和台灣的信義會加入組成信義宗神學院。

　　信義會真理堂是信義會的總辦事處所在，前身是 1950 年元旦成立的信義會國語聯合禮拜堂，教徒借用尖沙咀加連威老道世界信義宗駐港辦事處餐廳聚會，是九龍第一間堂會。1951 年借用九龍佑寧堂聚會。1963 年才改名為「基督教香港信義會真理堂」。

　　原名「粉嶺信義會」的信義會榮光堂於 1955 年在粉嶺成立，在聯和墟傳福音，並曾三易堂址。1958 年以二十餘萬元購入依利士花園面積 17.8 萬平方呎土地，將別墅改建為會堂。1964 年在現址開辦心誠中學，為粉嶺區第一所中學。

建築物檔案：

* 1910 年代　依利士花園建成。
* 1960 年　10 月 13 日，榮光堂現址舉行獻堂禮。
* 1961 年　12 月 7 日，真理堂奠基。
* 1963 年　真理堂啟用。
* 1964 年　心誠中學校舍啟用。

01 真理堂外觀（攝於 2016 年）
02 榮光堂外觀（攝於 2011 年）

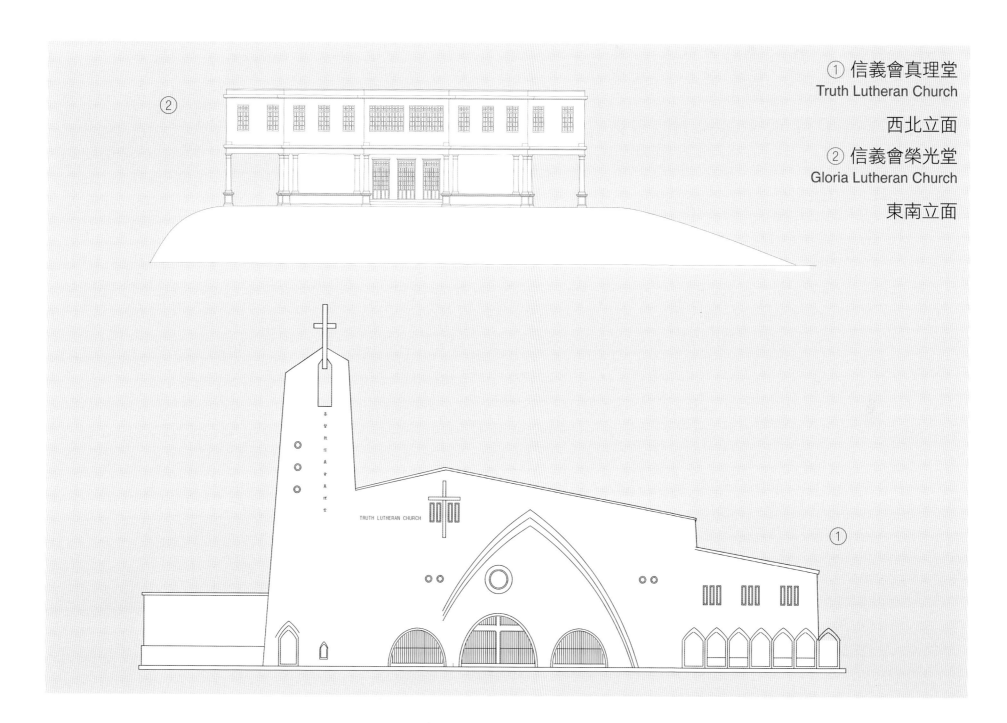

① 信義會真理堂
Truth Lutheran Church

西北立面

② 信義會榮光堂
Gloria Lutheran Church

東南立面

聖若瑟堂
St. Joseph's Church

建築年代：1968 年
位置：中環花園道 37 號

　　聖堂始建於 1871 年，建後第二年遭颱風摧毀，1876 年完成重建，最初為相鄰軍營的天主教軍人和外籍人士使用。1966 年計劃重修時，發現部分牆壁和地基受白蟻侵蝕，有倒塌危險，故決定在停車場位置重建，工程期間，活動在聖若瑟書院內進行。奠基石下埋有當年新鑄港幣、當日出版的《南華早報》和《公教報》中英文版。1967 年 12 月 18 日，教會假樂聲戲院首映六項奧斯卡金像獎西片《日月精忠》（A Man for All Seasons），為建堂籌募經費，票價 5 元至 100 元，故事講述英國天主教大主教托馬斯（Thomas More）堅拒為荒淫的英皇享利八世的離婚法令上簽字，並辭去大法官職位，最終被亨利八世陷害而死的真人真事。

　　第三代聖若瑟堂由建築師伍秉堅設計，屬現代主義建築，費用 120 萬元。教堂平面呈扇形，行政樓從西南面延伸而出。東立面像一艘小漁船，象徵《聖經》裏耶穌曾叫喚世人跟從祂，「成為漁人的漁夫」。

外貌特色有帳蓬式或圓拱形的遮光牆板、歌德式尖拱窗門、兩翼尖塔、麻石鋪砌的地腳牆面等，入口放有教會總主保聖若瑟像，兩旁為標記聖若瑟的玉簪花飾。教堂位於上層，下層為停車場，以阻隔花園道車輛嘈音。

　　教堂能容納八百人，祭壇設在扇形末端，教友座椅設在前面，並設有樓座。祭壇後的牆面飾有耶穌、聖若瑟和聖母瑪利亞畫像。兩側壁畫由墨西哥畫家鮑博（Francisco Borboa）創作，右邊為聖母領報、天使報夢和聖母婚禮；左邊為司祭高舉聖嬰、聖家逃難埃及、耶穌十二齡講道和若瑟逝世。由於耶穌的養父若瑟為木匠，聖堂設計得像是聖若瑟的作坊，如祭台兩旁有兩根像轆轆的凸肚圓柱。舊堂的欄桿、彩色玻璃窗被贈予團體作為紀念，部分裝飾尚留在新堂之內，包括一座古老比力堅風琴，此種風琴全港只有三部，另兩部安置在聖母無原罪主教座堂和銅鑼灣基督君王小堂內。聖堂內有另一小堂供放菲律賓聖人魯衣

士（Lorenzo Ruiz）木刻像，他與其他九位道明會士和六位教徒在 17 世紀時於日本長崎殉道。

　　伍秉堅另一著名設計為天壇大佛，是參考了紐約自由神像的設計概念。他的父親伍華是出名的建築商，有兩所天主教學校作為紀念。

📁 **建築物檔案：**

- 1967 年 2 月 13 日，舉行動土禮。10 月 21 日，奠基。
- 1968 年 6 月 1 日，聖堂祝聖啟用。

01 聖堂外部東立面像一艘小漁船（攝於 2007 年）
02 紅棉路望聖若瑟堂（攝於 2006 年）

聖若瑟堂
St. Joseph's Church

西立面

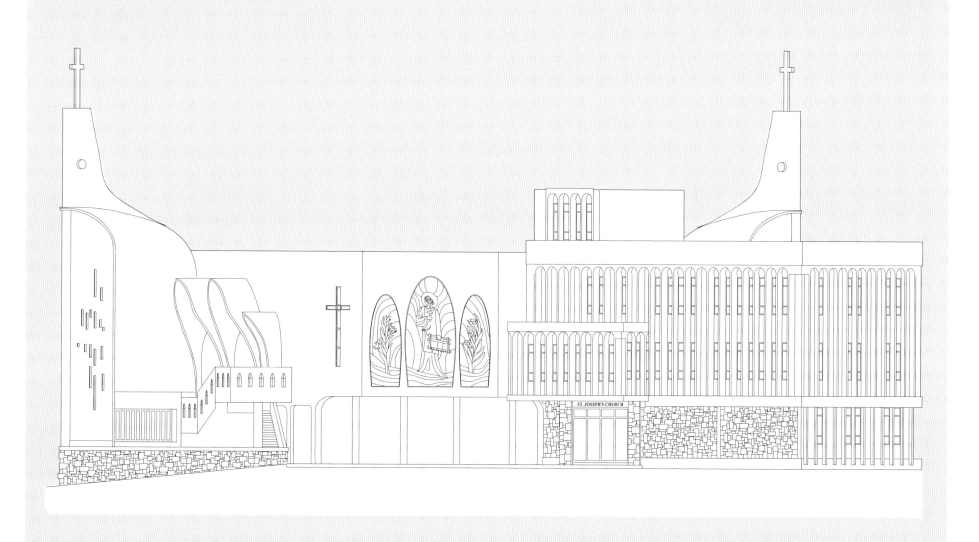

ST. JOSEPH'S CHURCH

九龍清真寺暨伊斯蘭中心
KOWLOON MASJID AND ISLAMIC CENTRE

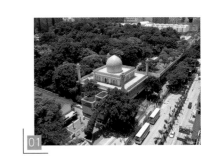

建築年代：① 1984 年　② 1939 年

位置：①尖沙咀彌敦道 105 號　②赤柱東頭灣道 53 號

　　九龍清真寺是香港最大的清真寺，現時的建築物屬第二代。第一代位於旁邊原為威菲路軍營的九龍公園，由營內士兵修建。1978 年受地下鐵路工程影響，清真寺結構嚴重受損，遂以地鐵公司的賠償，以及海內外教徒捐款重建。新清真寺由印度著名建築師雅度拉設計，建築費 2,600 萬元，平面呈方形，高四層。頂部中央的回教式桃形大圓頂高 9 米、闊 5 米，四角的呼拜塔高 11 米，邊緣以回教式花欄桿圍繞。外牆鋪白色紙皮石，並以雕有回教花紋圖案的黃色紙皮石裝飾拱頂和牆邊；底層用印度鮮紅色雲石鋪面，形成鮮明對比，華麗聖潔。入口由三道古銅色雙扉大門組成，大堂左右有樓梯上落，梯旁有北京製白雲石噴水池。地下設有綜合大禮堂、祈禱室、圖書館、辦公室和醫療中心。禮堂懸有三盞巨型水晶吊燈，禮堂上是閣樓，內有男女清潔室和更衣室。三樓是禮拜殿，可容千人禮拜，頂樓是女禮拜殿。禮拜殿地面、支柱和牆壁，皆以白雲石鋪面，雲石壁龕上有

一幅巨型漆金可蘭經橫額供祈禱用，四周鑲有北京雕花白雲石砌成的窗飾，能通風透光；主殿桃形大圓頂處懸掛一盞 10 米高的巨大意大利水晶吊燈，價值 22 萬元。大圓頂、吊燈和旁邊四個天花半桃型圓頂，含有「真主施降光澤造福人類」的意義，禮拜殿如白色宮殿，莊嚴聖潔。

　　至於赤柱監獄的清真寺則由信徒職員籌建而成，為折衷主義建築，結合莫臥兒帝國建築和印度伊斯蘭建築風格，平面呈 T 字形，前便為遊廊，配以多重蔥形圓拱。中央的拱門入口特別高聳，左右兩翼對稱，後便為矩形祈禱大廳，平屋頂，以齒形的矮牆圍繞，部分八角形支柱突出屋頂之上，像一座座小型的呼拜樓。

　　香港現有五間清真寺，以些利街清真寺（1915）最古老，灣仔愛群清真寺暨林士德伊斯蘭中心（1981）最高和最現代化，歌連臣角回教墳場清真寺（1963）最具巴基斯坦特色。1930 年，何文田山公墓窩打老道山部分劃為九龍回教墳場，建有清真寺；

1950 年和合石墳場啟用，回教墳場遷往歌連臣角，清真寺清拆。跑馬地回教墳場的清真寺建於 1870 年，1979 年因興建香港仔隧道被清拆，另建愛群清真寺。

建築物檔案：

* 1896 年　在現址建成清真寺。
* 1980 年　1 月，拆卸重建。
* 1984 年　5 月 11 日，新清真寺啟用。12 月 9 日，開幕。
* 2008 年　維修及擴建底層。

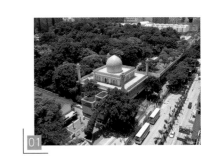

01 九龍清真寺是香港最大的清真寺（攝於 2007 年）

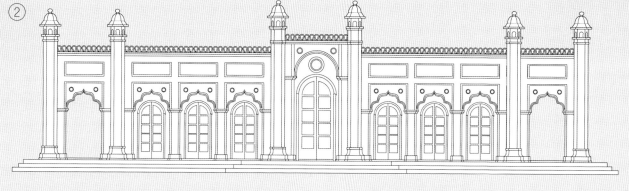

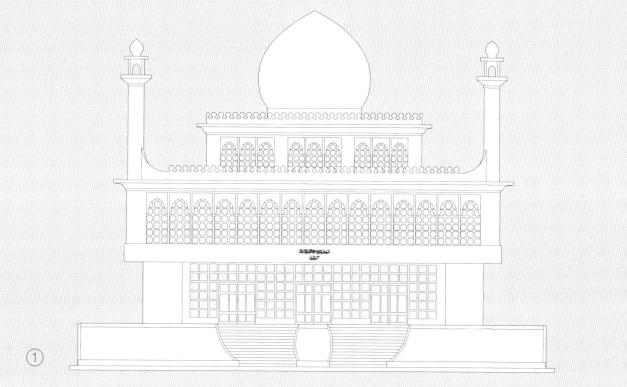

耶穌基督末世聖徒教會香港聖殿

THE CHURCH OF JESUS CHRIST OF LATTER-DAY SAINTS HONG KONG TEMPLE

建築年代：1996 年
位置：九龍塘歌和老街 2 號

　　香港聖殿是教會首座以高層建築設計的聖殿，獲香港建築師學會 1996 年設計優異獎，外形仿照古典風格，平面十字形，高 41.5 米，有兩層地庫。外牆用 0.4 米厚、產自美國北卡羅萊納州而在意大利加工的灰白色麻石覆蓋，象徵聖殿的莊嚴純潔。靠近地面圍牆以琥珀色磨光大理石鋪面，遠觀如在空中懸浮，增添莊嚴神聖。外牆鑲嵌的條狀玻璃與樓頂天使金像，日間閃爍生輝；晚間在射燈照射下如金頂銀牆，更顯祥和高貴。地下是聖殿大堂，往上依次為支會會堂、傳道部辦公室、租衣及更衣室、高榮室及恩道門教儀室，六樓是印證室，洗禮池則設於地庫。

　　1991 年，教會計劃在 1997 年前在香港興建聖殿，考慮地點包括將軍澳和粉嶺等地，但因地方太小或交通不便而否決。最後決定採用多樓層和多用途的設計，在現址興建。教會將最初的設計擴大了兩倍後向港府申請興建，但被駁回。1993 年根據實際情況，再度以最初的設計申請，幾天便得到許可。

　　耶穌基督末世聖徒教會又稱「摩門教」，因信奉《摩門經》（*The Book of Mormon*）而得名。1830 年在美國創立，認為神是三位三體，對會眾操控性甚強，曾推行一夫多妻制，被傳統教會指為異端。2002 年改稱「耶穌基督後期聖徒教會」，初到香港時教會人士不諳中文，誤將「Latter-Day」譯成「末世」，令外間誤會與「世界末日」有關。

　　早於 1853 年，教會派員到香港和內地傳教，同年失敗而回。1949 年再往內地傳教，見政局混亂，遂於 7 月 10 日到港，四日後成立香港傳道部。1955 年 8 月，在亞皆老街 149 號設辦事處，正式傳教，翌年遷入現址。1960 年底購入 1914 年建成的甘棠第，作為港島教會活動中心，2002 年計劃重建時，引起民間關注。2004 年港府與教會達成共識，以 5,300 萬元購入甘棠第，用作孫中山博物館。教會遂將 2000 年以二億元向中旅集團購入的前華國酒店地盤，連同 1999 年以 6.35 億元購入相鄰的舊樓合併發展，2006 年建成耶穌基督後期聖徒教會灣仔教堂，外形糅合甘棠第建築風格，建築費 10 億元。教會於 1894 年成立猶他家譜學會，甘棠第是香港首個家譜中心，所藏二萬多種家譜隨中心遷往灣仔教堂安置。

建築物檔案：

- 1955 年　9 月 30 日，購入現址。
- 1992 年　10 月 3 日，宣佈興建聖殿。
- 1994 年　1 月 22 日，舉行動土典禮。
- 1996 年　5 月 26 日，聖殿奉獻。

01 香港聖殿外觀（攝於 2009 年）

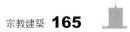

第三章
醫療機構

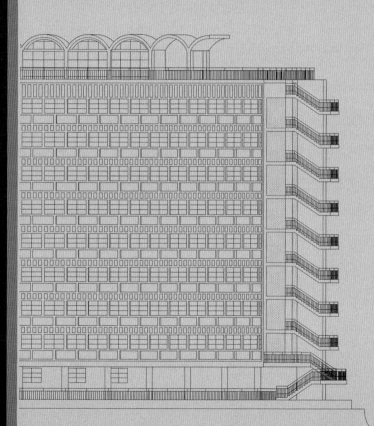

大多數於戰前成立的醫院都能延續至今，包括由雅麗氏紀念醫院、何妙齡醫院和那打素醫院於 1954 年合併而成的雅麗氏何妙齡那打素醫院，另有東華醫院（1872）、明德醫院（1907）、廣華醫院（1911）、聖保祿醫院（1918）、贊育醫院（1922）、九龍醫院（1925）、養和醫院（1926）、嘉諾撒醫院（1929）、東華東院（1929）、長洲醫院（1934）、寶血醫院（1937）和瑪麗醫院(1937) 等。

戰後 20 年間建成的醫院有專治肺結核的律敦治醫院（1949）和葛量洪醫院（1957），為應付戰後嬰兒潮的產科醫院贊育醫院（1955），挪威女傳教士司務道為照顧調景嶺居民而設的靈實醫院（1955），首設分科診療及供香港大學醫科生實習的西營盤賽馬會分科診療所（1960），瑪利諾女修會創立的聖母醫院（1961），明愛醫院（1964）、1965 年完成重建的廣華醫院，以及當時全東亞最大的伊利沙伯醫院（1965），除了香港浸信會醫院（1963）外，現在都已成為醫院管理局轄下的公立醫院。由於當時的醫療設備，特別是空氣調節系統尚未完善，建築師在設計這些現代框架型的醫院建築時，需考慮座向、對流通風，配合陷入式窗台、遮光柵、挑簷、透磚牆面等等建築元素，與現在綠色建築元素的設計無異。戰後初期常見的流行病主要為肺結核和霍亂，1961 年、1969 年和 1986 年都曾爆發霍亂，後兩次爆發令港府宣佈香港為疫埠，民生大受打擊。

1946-1997

香港防癆會
HONG KONG TUBERCULOSIS ASSOCIATION

建築年代：① 1951 年　② 1949 年　③ 1956 年　④ 1957 年
位置：① — ②灣仔皇后大道東 266 號　③灣仔肇輝台 1H 號　④香港仔黃竹坑道 125 號

香港防癆會總部平面呈凸字形，現代主義建築，工藝美術手法見於旗桿、突出線條、圓角外牆、梯形牆板和局部紅磚鋪面的外牆。地下為演講廳和門診部、樓上為辦公室和資料室，建築費 34 萬元，由英國國殤紀念基金委員會贊助。醫護人員宿舍由馬會撥出 60 萬元興建，高五層，平面呈曲尺形。傅麗儀紀念療養院為癆病休養院，設有 106 張病床，平面呈凹字型，為簡約的現代框架型建築，由律敦治（J. H. Ruttonjee）捐贈 20 萬元興建，以紀念 1952 年患癌病逝世的幼女。葛量洪醫院提供癆病治療，由周耀年設計，興建速度是當時世界之最，主樓為框架型建築，平面 K 字形，左右有四座遠離的宿舍。南翼病房高八層，有病床 540 張，病房兩邊有對流的窗戶和露台；北翼四層高的行政樓與病房隔開，設有辦事處、診症室、X 光檢查室和藥房等。

結核病俗稱肺癆，1902 年柏林國際防癆病會議通過「無耳牛」為對抗癆病的徽號。1939 年，肺癆成為香港頭號疾病殺手。1940 年，醫務總監司徒永覺創辦香港防癆會（The Hong Kong Anti-Tuberculosis Association），並於港九六處地方設立診療所，翌年港府立例禁止隨地吐痰。早於 1933 年，律敦治在深井捐建了律敦治贈醫所，歸港府管理。戰後肺癆的死亡率仍居首位，律敦治的次女亦於 1943 年患癆病離世。1948 年，律敦治聯同周錫年、鄧肇堅和司徒永覺等人成立香港防癆會，港府撥出舊海軍醫院，改建為律敦治療養院（Ruttonjee Sanatorium），1949 年 2 月 24 日啟用，為香港首家癆病醫院，當中 50 萬元費用由律敦治捐付，何東捐贈價值 50 萬元的 X 光機。醫院由愛爾蘭聖高隆龐傳教女修會主理，有三位修女醫生和八位修女護士。每年在各校舉行每名學生不超過 5 角的捐款活動，港府強制教師接受 X 光檢驗，1952 年開始為嬰兒和學童接種卡介苗防癆。1970 年，全監督治療法推行後，結核病漸受控制。防癆會於 1967 年改稱「香港防癆

及胸病協會」，1980 年改名「香港防癆心臟及胸病協會」。1991 年，療養院重建成為公立普通科的律敦治醫院。

建築物檔案：

- 1951 年　5 月 25 日，港督葛量洪主持防癆會開幕。
- 1952 年　增建醫護人員宿舍。
- 1956 年　8 月 2 日，傅麗儀紀念療養院開幕，1991 年停用。
- 1955 年　8 月，葛量洪醫院動工，1957 年 6 月 6 日，港督葛量洪揭幕。
- 1982 年　葛量洪醫院用作香港心肺科醫療服務中心。
- 1999 年　療養院重建為傅麗儀護理安老院。

01 香港防癆心臟及胸病協會外觀（攝於 2005 年）
02 葛量洪醫院外貌（攝於 2018 年）

① 香港防癆會
Hong Kong Tuberculosis Association

南立面

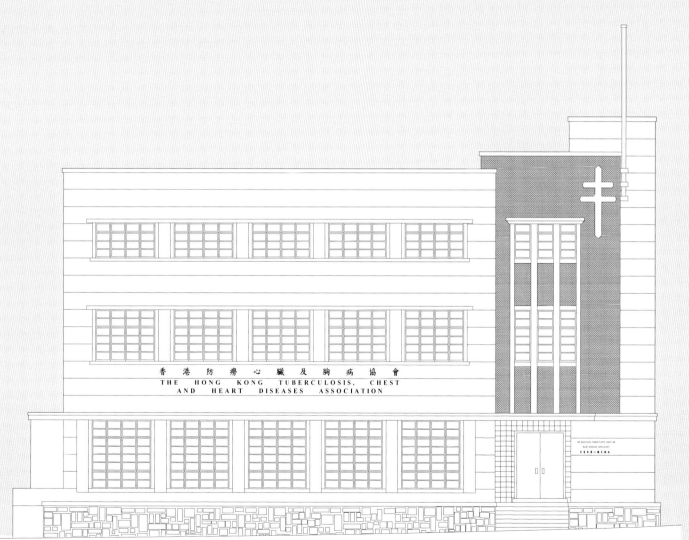

香 港 防 癆 心 臟 及 胸 病 協 會
THE HONG KONG TUBERCULOSIS, CHEST
AND HEART DISEASES ASSOCIATION

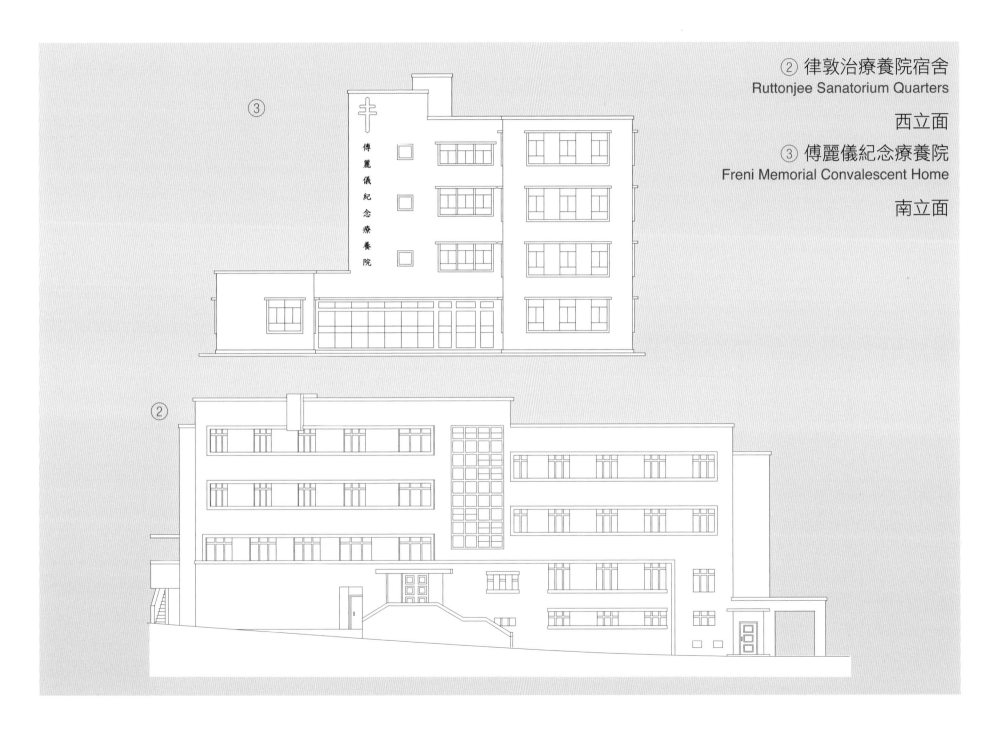

② 律敦治療養院宿舍
Ruttonjee Sanatorium Quarters

西立面

③ 傅麗儀紀念療養院
Freni Memorial Convalescent Home

南立面

④ 葛量洪醫院
Grantham Hospital

北立面

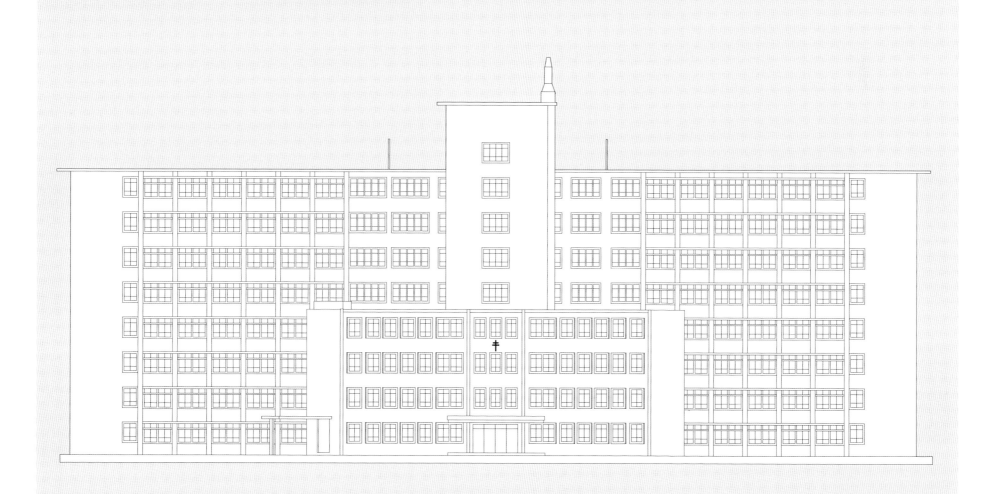

贊育醫院
TSAN YUK MATERNITY HOSPITAL

建築年代：1955 年
位置：西營盤醫院道 30 號

　　贊育醫院由甘銘設計，屬現代主義建築，位置為國家醫院舊址，當時工程因地基有防空洞而延誤。建築物平面呈工字，分前後兩座，前座較長，連地庫高八層，後座較前座多一層。採用扇形設計，充分利用狹長地段而顯得寬敞，其遮光簷板和北面的遮光牆板頗具特色。地下為免費門診部和藥房，設有六間產前檢驗室，以顏色分流配診。地庫為殮房，二至五樓共有八間產房及二百張床位，六至七樓為醫生和護士宿舍，八樓為廚房。另有手術室、血庫、化驗室、X 光室、未足月嬰兒保養室，演講室和圖書館等。啟用時分頭、二、三等病床，收費每日 4.5 元、3 元和 1.5 元，接生費則為 50 元、25 元和免費。

　　贊育醫院是香港第二間產科醫院，首間位於西邊街，1922 年 10 月 17 日由倫敦會創立，現已改作西區社區中心，當年由華人公共診所委員會管理，有床位 30 張，1923 年開始培訓華人助產士。1929 年成立產前檢驗所。1934 年港府接辦。1937 年作為香港大學的產科實習醫院和醫生深造中心。1951 年時有床位 85 張，但仍不敷應用，馬會遂撥款 350 萬元另建現址新院，收容中西區產婦。1952 年 10 月 24 日，醫院發生首宗一胎四嬰。1956 年起收容各區產婦，其後亦接收港島及離島私人留產所轉送的難產病人。1972 年，宿舍改為病房，令床位增至 350 張。1977 年發生輸錯血事件，死者丈夫獲賠償 18 萬元。1978 年 12 月爆發嬰兒集體腹瀉，有多名嬰兒死亡。1981 年 3 月 31 日，設立產前診斷中心，以超音波檢查胎兒。1981 年 4 月 29 日，發生兜亂女嬰事件，幸親父憑耳珠肉粒識認。1982 年 9 月，再次爆發嬰兒集體腹瀉，揭發醫院四年來只為事發後才做一次消毒。1996 年成立婦女診斷治療中心，提供細胞遺傳學性質的化驗。1999 年成立乳房普查轉介中心。2008 年 2 月，揭發香港首宗調錯嬰兒事件，事件於 1976 年 11 月在贊育醫院發生。

建築物檔案：

● 1952 年　10 月 28 日，根德公爵太夫人瑪蓮娜公主主持奠基。
● 1955 年　6 月 13 日，港督葛量洪爵士主持開幕。6 月 23 日啟用。
● 1967 年　前座增建八樓宿舍。
● 1972 年　5 月 25 日，港督麥理浩爵士主持金禧紀念碑揭幕。
● 2001 年　11 月 4 日，婦幼住院服務遷往瑪麗醫院。

01 贊育醫院外貌（攝於 2012 年）
02 從高街望贊育醫院（攝於 2007 年）

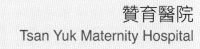

贊育醫院
Tsan Yuk Maternity Hospital

南立面

TSAN YUK HOSPITAL

西營盤賽馬會 分科診療所

SAI YING PUN JOCKEY CLUB POLYCLINIC

建築年代：1960 年

位置：西營盤皇后大道西 134 號

西營盤賽馬會分科診療所是香港首座分科診療所及首間提供大學門診實習的診療所，由利安公司設計、馬會捐贈 450 萬元興建，屬現代主義鋼筋混凝土的框架型建築。平面呈扇形，樓高十層，附有遮光牆板，露台以玻璃窗封閉，天台頂層的連排拱形屋頂、兩端的開放式樓梯、部分以麻石鋪面的外牆和漏磚牆面頗具特色。地下為登記處、宿舍和候診大堂；閣樓為門診部，二樓為胸肺科和 X 光部；三樓為牙科、性病診療所和 X 光部；四至六樓為特別診療所，治理轉送來的病人，並供港大醫科人員主理及醫科生訓練用，設有外科、整形治療部、兒科、內科、婦科、皮膚科、眼耳鼻喉科、講解室和實驗室等；七至九樓為香港病理學院。

1841 年，港府在現址建成海員醫院，1848 年改為國家醫院，是香港首間公立醫院，1956 年興建醫院道南座主樓，1876 年主樓重建完成，分門診部和留醫部，1915 年成為香港大學的教學醫院。1937

年，留醫部由瑪麗醫院取代，改名「西營盤醫院」，主要有北座舊院、西面宿舍、入口門房、南座主樓和西座。戰後設有門診部、性病治療所、嬰兒健康院和傳染病院。1954 年，港府因應西區人口稠密，門診服務不足，且缺乏防癆診所，而堅巷的香港病理學院設施已不能應付現代化驗需求，加上供港大醫科生實習的瑪麗醫院沒有門診服務，未能提供門診實習機會，遂興建分科診療所，以解決問題。1955 年，主樓和西面宿舍重建成贊育醫院。由於診療所位置在入口通往南座門診部通道的山坡之上，門診部需暫時遷往西邊街前贊育醫院。1978 年 6 月，最後一座院舍北座拆卸，與西面舊址於 1979 年建成菲臘親王牙科醫院。西營盤診療所設有肺病門診，其他三處為皇后大道東灣仔胸肺診療所、九龍亞皆老街九龍胸肺診療所和石硤尾健康院。現時西營盤診療所只附設母嬰健康院、胸肺科診所和皮膚科診所。

戰後 30 年間，為應付人口急速增長和傳染病問

題，興建了不少診療所和健康院，由馬會捐建的有二十多間，分科診療所還有筲箕灣（1964）、油麻地（1967）和南葵涌（1972）三間。馬會於 1958 年和 1959 年捐贈醫療船，「慈雲號」服務吐露港一帶，「慈航號」服務大嶼山、蒲台島和西貢。

📁 **建築物檔案：**

- 1958 年 9 月，動工。
- 1959 年 2 月 5 日，港督柏立基爵士夫人主持奠基。
- 1960 年 7 月 8 日，港督柏立基爵士主持開幕；11 日開始門診。

01 西營盤賽馬會分科診療所外貌（攝於 2012 年）

02 西營盤賽馬會分科診療所全貌（攝於 2007 年）

西營盤賽馬會分科診療所
Sai Ying Pun Jockey Club Polyclinic

東北立面

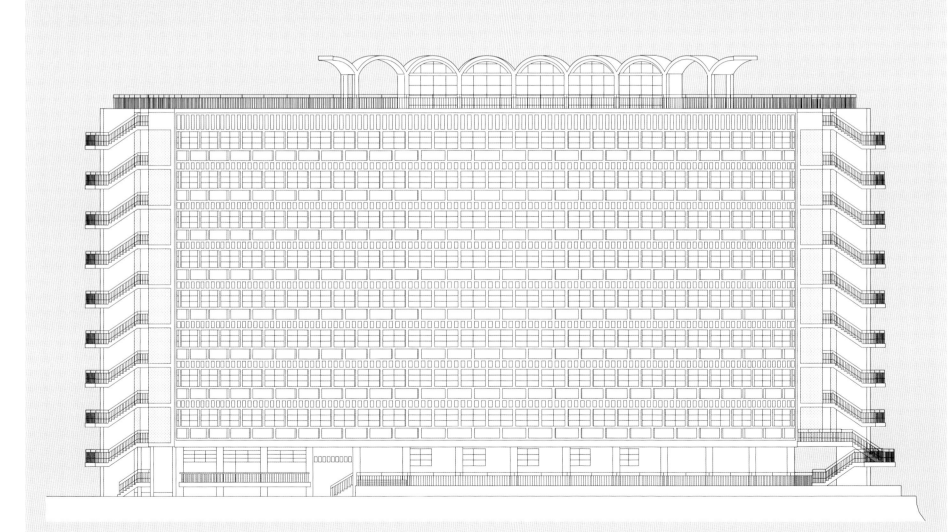

伊利沙伯醫院
QUEEN ELIZABETH HOSPITAL

建築年代：1963 年
位置：油麻地加士居道 30 號

醫院為框架型現代建築，耗資 7,030 萬元興建，取代荔枝角醫院和九龍醫院的急症服務，以應醫療需求。醫院由工務局約翰·希斯特和黃漢威設計，2,504 份圖則歷六年完成。地盤雖佔地三十英畝，但要建立 100 萬平方呎樓面，相當於 14 個標準球場面積，需要興建 13 層來解決。醫院是當時英聯邦和東南亞最大醫院，香港最大型的單一建築，位列世界五名之內，較日本最大者少 8,000 平方呎。主要建築包括醫院大樓、專科門診部、護士學校、醫生樓和護士宿舍。病床 1,338 張，較瑪麗醫院的 623 張和九龍醫院的 574 張總和還要多。特點包括一座後備發電機、四個巨型蒸氣爐和用特種水泥建造的放射性治療室牆壁。醫院內部採用中性顏色，並藉病人穿着不同顏色衣服和鮮花等物以調劑心靈。各座以英文字母識別，並以數字表明層數。樓面面積是希爾頓酒店的 1.3 倍、政府總部的 1.5 倍。全院有 4,500 道門、2,500 隻窗，可覆蓋 60 個網球場；走廊和樓梯總長

四哩半，相等於尖沙咀碼頭至荔園遊樂場的路程；18 部升降機的總升高度等於山頂纜車的升高度 1.5 倍；電線總長 430 哩，可環繞港島十周；渠管總長 26 哩，約為尖沙咀碼頭經青山道至元朗的路程。醫院所在地於戰前是荒山，曾用作練靶場，日佔時設有軍營，在平整地盤時掘出五十多具骸骨，兩具頭骨有彈孔和子彈，專家鑑定為日佔時期埋葬。

醫院的首名住院病人為四歲男童黃鼎強，1963 年 12 月 4 日留院，獨佔了整個病房，並獲得免費優待。1973 年 7 月 20 日，巨星李小龍被送抵急症室時證實死亡。重大災難事件的救治工作計有 1967 年 11 月 5 日的國泰航機空難、1996 年 11 月 20 日的嘉利大廈大火、1997 年 1 月 25 日 Top One 卡拉 OK 大火。

建築物檔案：

- 1952 年　港府批准興建新九龍醫院。
- 1958 年　工程展開。
- 1958 年　11 月，改以英女王稱號命名。
- 1959 年　3 月 7 日，由愛丁堡公爵奠基。
- 1960 年　5 月 9 日，港督柏立基爵士為護士宿舍及訓練學校揭幕。
- 1962 年　9 月 12 日，專科診所落成。
- 1963 年　9 月 6 日，醫院開幕禮因颱風菲爾延期；9 月 10 日，港督柏立基爵士揭幕。
- 1990 年　10 月，病理學大樓啟用。
- 1994 年　11 月 26 日，油麻地專科診所開幕。
- 1999 年　10 月 11 日，賽馬會放射治療及腫瘤學大樓開幕。
- 2000 年　8 月 21 日，新手術室大樓開幕。

01 伊利沙伯醫院全貌（攝於 2006 年）

伊利沙伯醫院
Queen Elizabeth Hospital

東南立面

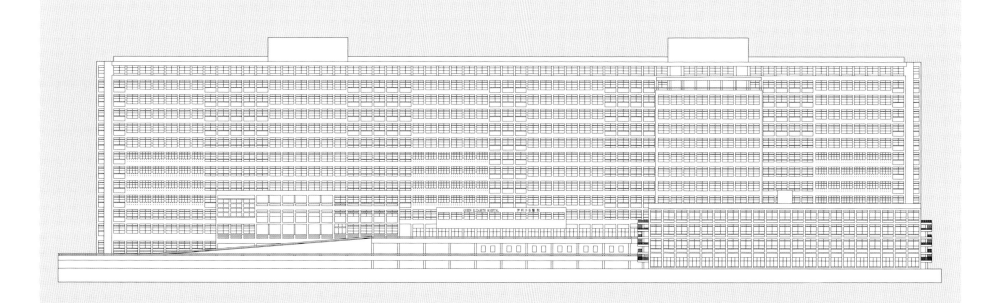

明愛醫院
CARITAS MEDICAL CENTRE

建築年代：① ─ ② 1964 年　③ 1979 年
位置：長沙灣永康街 111 號

明愛醫院原稱「天主教福利會醫療中心」，又稱「濟貧醫院」，早期佔地 36 萬平方尺，由錢乃仁設計，耗資 3,000 萬元興建，沿斜路上依次為門診部（懷德樓）、母嬰醫院（懷安樓）、西面的護士訓練學校和有 104 張病床的癌症醫院（懷信樓位置），往上為有 217 張病床的普通科醫院（懷仁樓），最末為 150 張病床的肺部療養院（懷義樓），工程由最高一座往下順序完成，有三間大手術室。由修女擔任護士是當時特色，醫院於 1975 年 1 月開設急症服務。

1979 年醫院擴建，西翼（懷明樓）有 600 張病床，供老人科和低能兒童科使用；北翼（懷愛樓）為護士訓練大樓。1982 年已有 1,464 張病床，但每日平均有 160 張空置，院方謂居民認為設備不及政府醫院和交通不便所致。1991 年移交醫院管理局，1999 年起重建。主要負面事件包括 2006 年 11 月，醫護人員使用未完成消毒的手術刀進行眼科手術；2008 年 12 月，院方對一名被送到正門外的心臟病發男子見危不救，只指示事主兒子打 999，延誤半小時才被送抵急症室，男子不治死亡；2010 年，發生刀片遺留病人體內事件及被揭發丟棄善長 20 噸全新物資。2011 年，發生放棄搶救、輸錯血事件及有急症室醫生被判非禮夜歸女子罪成入獄；2014 年，發生嚴重醫療事故，導致一名接受通波仔後情況穩定的病人死亡，可見工作環境和設施極需要改善，並減輕醫院員工工作負擔，以防悲劇重演。

香港明愛前身為天主教福利會，成立於 1953 年 7 月 1 日，主要為到港的內地難民提供福利救濟，支援主要來自歐美。1961 年分拆為香港明愛和香港公教社會福利會，並開始舉辦「明愛賣物會」；1962 年起在各區開設大型福利中心。堅道明愛大廈為明愛總部，1974 年 11 月易名「香港明愛」，服務範圍包括社會工作、教育、醫療護理和社區服務。

建築物檔案：

- 1962 年　5 月 29 日，舉行動土禮。
- 1963 年　3 月，醫院啟用。
- 1964 年　12 月 17 日，港督戴麟趾爵士主持揭幕。
- 1966 年　9 月，定名「明愛醫院」，門診部啟用。
- 1967 年　文迪尼塔（Montini Tower）升降機塔啟用，2010 年重建。
- 1968 年　11 月 6 日，全部工程完成。
- 1977 年　肺部療養院改為弱智兒童院舍。
- 1979 年　西翼和北翼護士訓練大樓落成。
- 1980 年　增設樂仁學校。
- 2002 年　9 月，新急症大樓懷信樓啟用。
- 2011 年　懷安樓、懷德樓和懷仁樓拆卸，2014 年重建成懷明樓。

01 未重建的明愛醫院永康街入口（攝於 2004 年）
02 鳥瞰明愛醫院（攝於 2009 年）

明愛醫院
Caritas Medical Centre

① 懷義樓
Wai Yee Block

南立面

② 懷仁樓
Wai Yan Block

南立面

③ 懷明樓
Wai Ming Block

東南立面

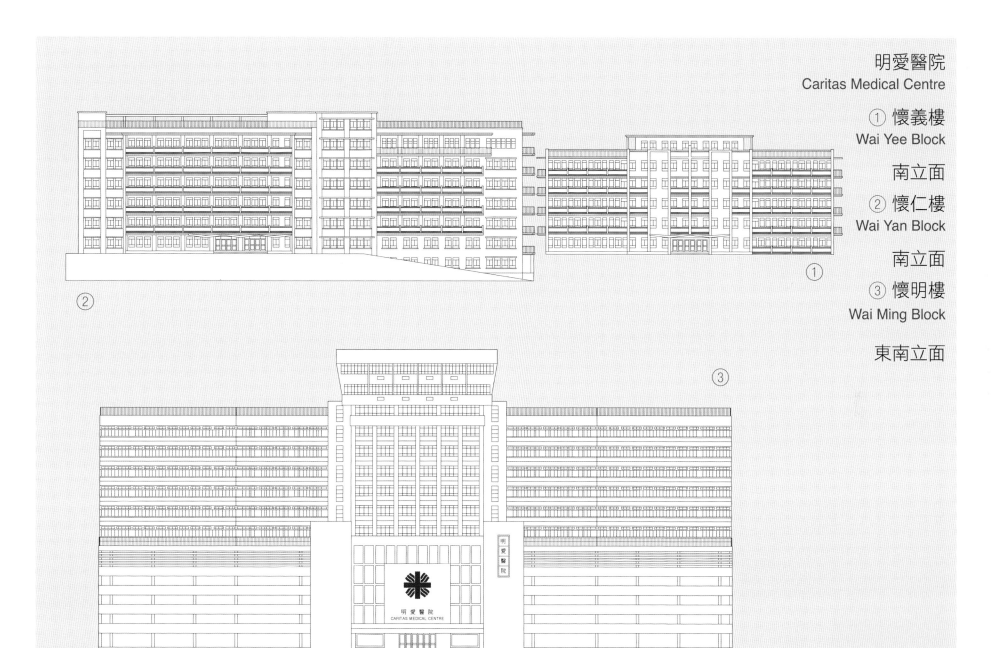

第四章
政府團體

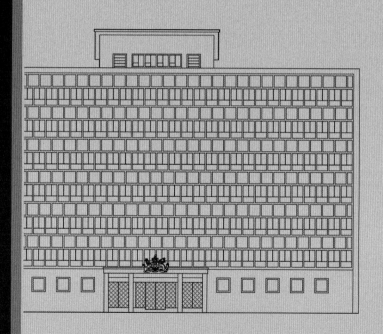

　　戰後初期興建的新類別政府辦公室建築，有政府合署和裁判司署大樓，主要是節省租用寫字樓的開支，有效運作。政府設施的規模和設計，與戰前的有很大分別，趨向標準化，以節省估算成本的時間和開支。例子有大型公務員宿舍、多層停車場、屠房、消防局、警署、醫院和學校等。1983年在香港仔首次設立市政大廈，集街市、熟食中心、政府辦事處、室內體育館、公共圖書館於同一建築之中。戰後至1970年代之間，政府的辦公室建築，多為框架型帶幾何元素的現代建築，使用突出的牆板、支柱、光柵、挑簷、配合陷入式窗台和透磚牆面設計，重覆的幾何元素，在不同時間的光影中產生變化，發揮遮光和通風功能，並能節省能源消耗，當中以1969年建成的美利大廈為典範，1994年更獲建築物能源效益優異獎。但由於這種設計會佔用大量空間，或遮擋窗外景觀，一般住宅和商廈較少選用。

　　政府物業的設計，由工務局（Public Works Department）負責，再以投標方式，價低者得，聘請承建商建造，充分體現程序公義。工務局於1883年設立，首長工務司由英國專業人士擔任。戰後百廢待興，工程項目繁多，亦有委託私人則師負責設計；而非政府的建築，圖則須要工務局審批。工務局備有貨倉，儲存政府工程的建築物料。為了確保建築物質素，規定採用英國出品或符合英國標準的物料，確實經久耐用。

1946–1997

政府合署
CENTRAL GOVERNMENT OFFICES

建築年代：① 1954 年　② 1959 年　③ 1956 年
位置：①中環下亞厘畢道 20 號　②中環雪廠街 9-11 號
③中環下亞厘畢道 18 號

　　政府合署是香港政府象徵，是當時香港規模最大建築物和首座合署，可容二千人辦公，以節省租用商廈支出。大樓由工務局設計，由時任工務司鄔勵德（Michael Wright）統籌興建，鋼筋混凝土建造，興建時用木架，不用竹棚。特色為框架造型、水泥批盪、陷入式門窗和遮光板，具工業時代風味的窗花和大量重覆的幾何構件，內部有冷氣和升降機。為提升工作情緒，牆壁用檸檬黃色，門窗綠色，走廊用灰色。

　　東座高六層連東端兩層地庫，地下為停車場和診療所，樓面 5.1 萬平方呎，為工務局轄下除水務處各機關辦事處。花園道入口設於地庫，建有工藝美術風格的門廊、龍頭浮雕和銅閘門，大玻璃窗梯間頂層窗外鑲有皇室紋章。

　　中座高七層，建造時輔政司署在東座辦公，樓面 4.7 萬平方呎，也供律政署、民航處、房屋供應管理處和工務局辦公。中央連接東座，南面為兩層高扇形平面的立法局會議廳，1985 年遷往最高法院。會議廳入口古炮為 1956 年 11 月 10 日在啟德機場海底撈獲，鑄於明永曆四年（1650 年）。中座大堂牆上嵌有揭幕時的銅牌，銅牌為 1954 年 8 月 24 日拆卸輔政司署時掘出，刻記大樓於 1847 年 7 月 24 日由第二任港督戴維斯爵士主持奠基禮。由於建築物料可以重用，建築公司遂以九萬元付予政府，投得拆卸舊輔政司署的工程，以換取樓宇所有的磚石木瓦，但興建工程因地底有防空洞而進度受阻。

　　西座高 13 層，樓面 9.3 萬平方呎，平面 L 形，依山而建。地下外牆以花崗石鋪面，西面上層節節退入，以讓街道採光；另有突出翅形掩蔽物以減少陽光進入室內。第八層位於下亞厘畢道水平線，南面東段為停車場；第六層為公務員餐廳，有露天樓梯通往第八層；西座則是庫務司署、醫務署、水務處等服務公眾部門的辦公室。九龍首間政府合署位於元州街，建於 1956 年。

建築物檔案：

- 1951 年　9 月，拆卸義勇軍總部以興建東座。
- 1955 年　拆卸輔政司署以興建中座。
- 1956 年　拆卸工務局辦公室及雪廠街樓宇以興建西座。
- 1957 年　1 月 9 日，港督葛量洪爵士主持揭幕。9 月 20 日，安置古炮。
- 1962 年　東座加建一層。
- 1964 年　西座加建一層。
- 1989 年　拆卸立法局會議廳以擴建中座，兩年完工。
- 1998 年　西座東端擴建升降機槽。
- 2012 年　總部遷往添馬艦新址。12 月，港府宣佈保留整個政府合署。
- 2015 年　7 月，東座和中座用作律政中心。

01 鳥瞰政府合署（攝於 2004 年）
02 政府合署西座外貌（攝於 2016 年）

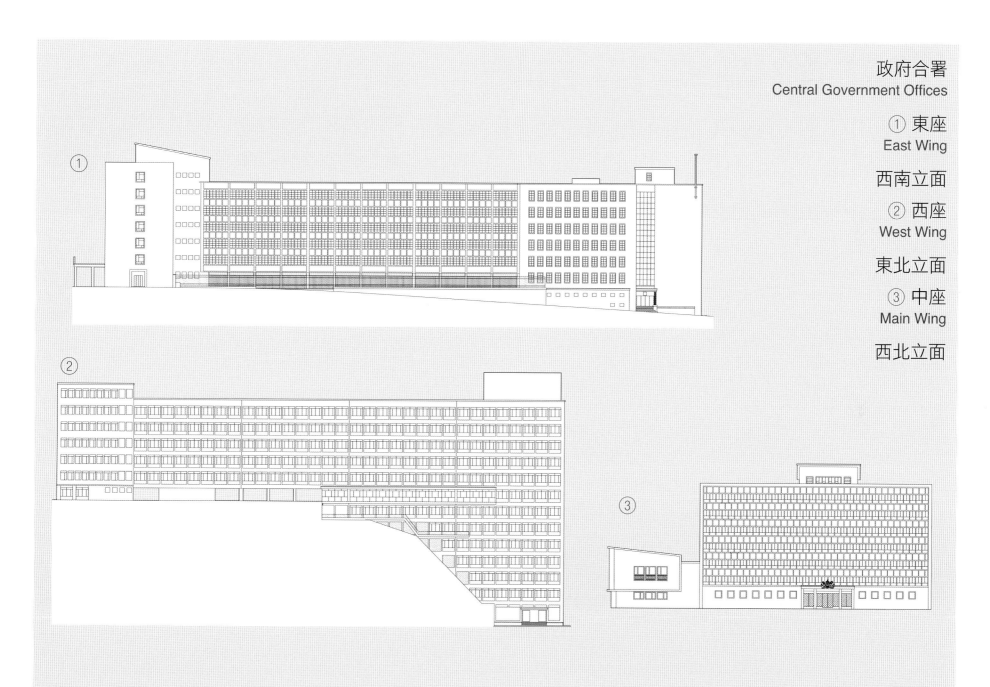

政府合署
Central Government Offices

① 東座
East Wing

西南立面

② 西座
West Wing

東北立面

③ 中座
Main Wing

西北立面

北九龍區裁判司署
NORTH KOWLOON MAGISTRACY

建築年代：① 1960 年 11 月 7 日　② 1960 年 11 月 8 日
　　　　　③ 1961 年 9 月 2 日　④ 1965 年 1 月 25 日
位置：①深水埗大埔道 292 號　②銅鑼灣電器道 2 號
　　　③粉嶺馬會道 302 號　④西營盤薄扶林道 2 號 A

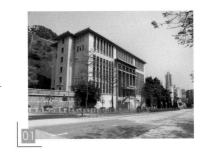

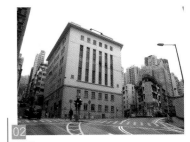

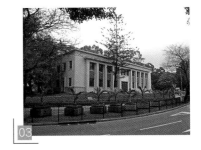

　　四間裁判署均由巴馬丹拿設計，風格一致，為富有裝飾藝術風格的現代主義建築，鋼筋混凝土建造，中央為天井，冷氣調節。灰色的仿石水泥牆面飾以藍色或棕色塗漆，立面富幾何設計，窗間列柱和簡單的橫向挑簷具遮光作用，並營造古典莊嚴效果。裝飾藝術風格見於窗戶上下的瓷片鋪面、鏤空花磚、鐵花欄杆、水磨或仿雲石地磚等。按舊有做法，法庭設於頂層，下層為兒童法庭和羈留室，辦事處位於最下層，法官、犯人和公眾各有入口通道。

　　北九龍區裁判司署樓高七層，建築費 430 萬元，以左右兩道石砌狗脾樓梯通向正門。樓下四層設有兒童法庭和四個法庭，樓上為新界理民府和農林漁業管理處辦事處，其後遷出，法庭增至十個。啟用時，九龍裁判法院取消 1959 年元旦實行的夜庭。

　　銅鑼灣裁判司署高 12 層，另設地庫，建築費 400 萬元，樓下三層設有兒童法庭和六個法庭；樓上為政府辦事處，頂樓為食堂。1986 年，大樓因地鐵工程影響成為危樓。

　　西區裁判司署樓高八層，建築費 258 萬元，樓下三層設有兒童法庭和三個法庭，處理中西區案件及交通案件，地庫供民眾安全服務隊和西區郵局使用，樓上為市政局辦事處。

　　新界裁判署是新界首個裁判署，建成時大樓鑲有「新界裁判署」和「New Territories Magistracy」字樣，但新聞稿卻一直使用「粉嶺裁判署」名稱。其建築費 161 萬元，高兩層，設有兒童法庭和兩個法庭，象徵新界步入英式司法時代。

　　1967 年 5 月，新蒲崗一家人造膠花廠發生勞資糾紛，瞬間演變成擾攘半年的「六七暴動」，多處政府機關及大公司被放置炸彈和縱火。5 月 22 日，港督府、九龍和銅鑼灣各裁判署等處出現大批示威人士，在建築物外牆噴漆、貼大字報和高呼口號，防暴隊以催淚彈驅散人群，並將滋事份子逮捕提審，當晚實施香港重光後的首次宵禁。

建築物檔案：

- 1960 年　11 月 7 日，北九龍區裁判司署啟用；8 日，銅鑼灣裁判署啟用。
- 1961 年　9 月 2 日，新界裁判署開幕。1983 年增建兩個法庭。2002 年關閉。
- 1965 年　1 月 25 日，西區裁判司署啟用，2004 年關閉，用作政府辦公室。
- 1986 年　12 月 13 日，銅鑼灣裁判署關閉，1989 年重建成柏景台。
- 2005 年　1 月 3 日，北九龍裁判法院關閉，2010 年租予薩凡納藝術設計學院。

01 北九龍區裁判司署外觀（攝於 2015 年）
02 西區裁判司署外貌（攝於 2012 年）
02 新界裁判署外貌（攝於 2012 年）

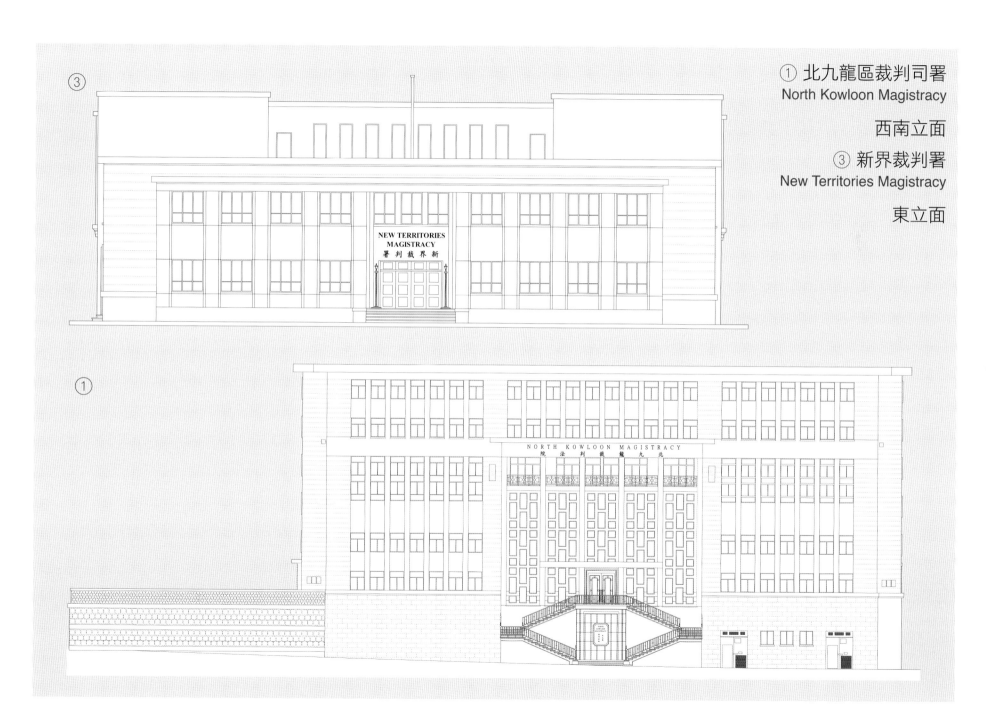

③ 北九龍區裁判司署
North Kowloon Magistracy

西南立面

③ 新界裁判署
New Territories Magistracy

東立面

② 銅鑼灣裁判署
Causeway Bay Magistracy

北立面

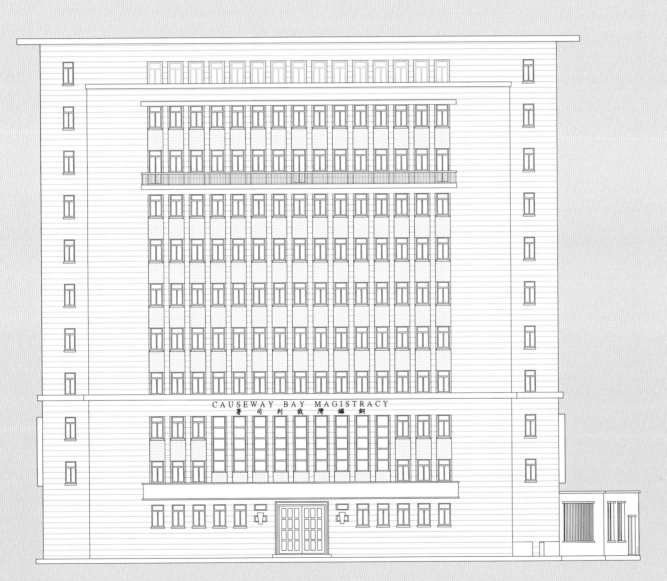

④ 西區裁判署
Western Magistracy

西立面

香港電台廣播大廈
RTHK BROADCASTING HOUSE

建築年代：① 1969 年　② 1971 年
位置：①九龍塘廣播道 30 號　②九龍塘廣播道 79 號

　　廣播大廈由加拿大建築師金寶設計，建築費 650 萬元，樓高四層，線條新穎，顏色以黑白為主，佔地九萬平方呎，實用面積 5.32 萬平方呎，地下有可容 200 人的演奏廳、12 個大小不同的播音室，而唱片及錄音帶儲藏室擁有六萬張唱片，亦有參考圖書館、辦公室和藝員室；二樓為節目主理人員、電台記者和報告員的辦公室，會議室和節目製作室；頂樓設總務室，供行政人員和中文台戲劇組使用；地庫設有可容百人的餐廳、練習室、停車場及工程部。屋內各重要地點均裝有火警報警器，播音室有自動偵查火警器；建築內的冷氣系統經特別設計，另附有呼召員工的揚聲系統。

　　教育電視中心樓高兩層，佔地 2.4 萬平方呎，建築費 320 萬元，設有電視錄影室、控制室、排演室、工場和辦公室等。1971 年 9 月 6 日啟播，上午課程由麗的映聲第一台和無綫電視明珠台播映，下午由麗的映聲第二台和明珠台轉播，2021 年停播。

　　香港電台成立於 1928 年，是香港首家廣播機構、第二個英國殖民地電台，僅次於肯雅電台，但要到成立 41 年後，才有一個永久台址，以前曾在水星大廈、太子行和樂禮大廈等處運作。1929 年 2 月 1 日，以 ZBW 台號作英語廣播；10 月 8 日在新啟用的播音室首次現場直播音樂會；1933 年開始現場轉播粵劇；1934 年首播新聞簡報；1935 年，中文台以 ZEK 台號成立。日佔期間曾改名「香港放送局」，戰後 1948 年 8 月改稱「香港廣播電台」，1954 年 4 月成為獨立部門。1964 年，現場直播奧運火炬在香港傳遞過程；1968 年成立龍翔劇團；1969 年開始使用現有台徽。1970 年成立電視部和教育電視部，並於 1972 年推出寫實劇《獅子山下》，成為經典。1973 年成立新聞部；10 月，提供中英四個頻道節目。1976 年 4 月改稱香港電台；4 月 15 日首創亞洲超短波調頻立體聲廣播。1977 年推出兒童劇《小時候》。1978 年第五台啟播。1980 年 4 月 1 日開始全日廣播。2020 年 3 月 4 日，通訊事務管理局公佈本地免費電視台毋須再播放香港電台的節目。

建築物檔案：

- 1969 年　4 月 25 日，港督戴麟趾爵士主持廣播大廈開幕。
- 1971 年　9 月 6 日，港督戴麟趾爵士主持教育電中心開幕。
- 2020 年　9 月，教育電視中心關閉。

01 香港電台廣播大廈外貌（攝於 2010 年）
02 教育電視中心外貌（攝於 2010 年）

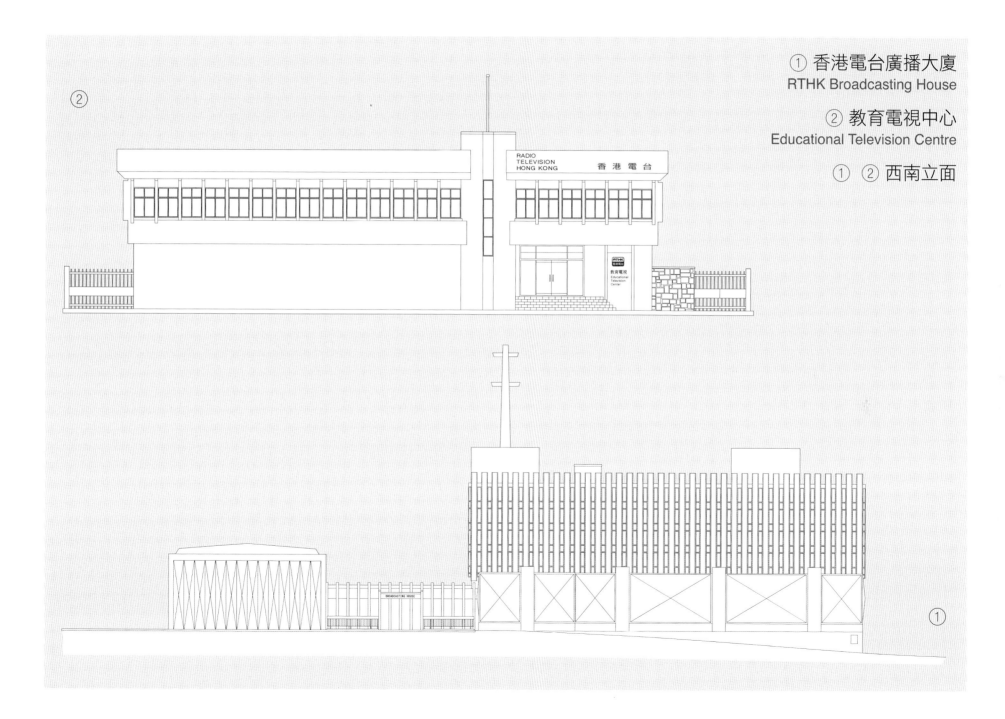

① 香港電台廣播大廈
RTHK Broadcasting House

② 教育電視中心
Educational Television Centre

① ② 西南立面

九龍消防局
KOWLOON FIRE STATION

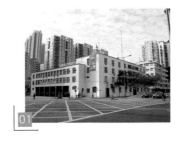
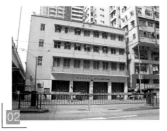
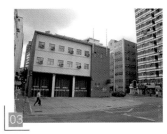

建築年代：① 1953 年　② 1941 年
　　　　　③ 1958 年
位置：① 旺角塘尾道 181 號　② 灣仔軒尼詩道 435 號
　　　③ 馬頭圍馬頭涌道 109 號

　　現稱「旺角消防局」的九龍消防局由工務局設計，是唯一具有六個車間的消防局。平面呈凹字形，南翼有滑筒兩座，底層為辦事處、電訊室和車房，二樓為隊員宿舍和飯堂，廁所首設足踏沖水掣；三樓原為華籍官員宿舍，五戶均為兩房一廳，獨立廁所。東翼有滑筒一座，樓下是健身室和酒吧，樓上原為西籍官員宿舍，七戶均為兩廳兩房，有浴室和廁所。操場的練習塔高五層，可作晾曬救火喉用。香港消防隊成立於 1868 年，1920 年才有獨立的消防局，位於尖沙咀梳士巴利道。1924 年初，旺角道旺角警署改為旺角消防分局，1937 年遷往彌敦道 745－747 號，易名「九龍消防局」，尖沙咀的消防局改名「九龍消防總局」。

　　灣仔消防局是首間曲尺形四車間消防局，最初位於柯布連道修頓球場旁，1920 年代設立。二戰前夕，港府計劃興建兩所現代規模的消防局來應付戰火，但最終只建成一間。大樓異常堅固，即使最上兩層被炸毀，樓下依然無恙；又向英國購入四輛新式消防車，能利用海水救火。1967 年「六七暴動」期間，灣仔消防局對開電車月台上有人放置炸彈，警方處理時炸彈不慎爆炸，多人受傷，當時正坐於消防局騎樓的助理分局局長簡文和兩名消防員被炸彈碎片所傷，簡文最終不治。後來傳說多名入住簡文三樓宿舍的人均遇上怪事，需請高僧超度亡魂。

　　馬頭涌消防局是戰後第一代標準消防局，三車間曲尺形，樓高四層，前座三層，地下可容三輛消防車，二樓是消防員宿舍，三樓是副局長宿舍，四樓是高級人員住戶，操場有一座四層高的曬喉台。馬頭涌消防局是戰後九龍第二間消防局，以分擔旺角總局工作，服務紅磡至觀塘等區域。同款的前三間消防局為 1958 年啟用的北角消防局、同樂街元朗消防局和荃灣消防局。1967 年，消防事務處定立建築程序，計劃在十年間興建 27 間消防局，確保六分鐘內到達火場。消防局為 11 層高的兩車間或三層高四至五車間規模。第一間 11 層高的兩車間消防局是 1967 年的筲箕灣消防局，牛池灣消防局和大埔消防局是九龍和新界首間同類型消防局；銅鑼灣消防局是首批三層高有四至五個車間的消防局。

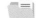
　　　建築物檔案：

● 1941 年　興建灣仔消防局。
● 1952 年　3 月，興建九龍消防局。
● 1953 年　2 月 13 日，九龍消防局啟用。
● 1958 年　8 月 28 日，馬頭涌消防局啟用。

01 塘尾道的九龍消防局（攝於 2007 年）
02 灣仔消防局（攝於 2007 年）
03 馬頭圍消防局（攝於 2018 年）

① 九龍消防局
Kowloon Fire Station

南立面

② 灣仔消防局
Wan Chai Fire Station

③ 馬頭涌消防局
Ma Tau Chung Fire Station

②③ 東南立面

堅尼地城屠塲

KENNEDY TOWN ABATTOIR

建築年代：① 1968 年　② 1969 年　③ 1908 年

位置：①堅尼地城加多近街 22 號　②長沙灣荔枝角道 737 號
③土瓜灣馬頭角道 63 號

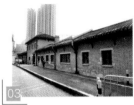

「堅尼地城屠塲」和「長沙灣屠塲」是當時亞洲最大和最新型屠塲，工務局設計，建在新海傍新填地，建築費為 2,800 萬元和 2,600 萬元。屠塲設計相若，包括五層高的屠房、五層冷藏庫和五層獸欄，彼此連接，有斜道上落，另有職工宿舍、牲口檢疫欄、獸屍放置所和焚化所。堅尼地城屠塲更設有副產品工場，出產骨粉肥料、牲口生血和脂肪。因考慮有肉店沒有冷藏設備，遂提供免費存放肉類一夜的服務。堅尼地城屠塲可容納 950 頭牛、9,400 隻豬和 500 隻羊，長沙灣則可容納 950 頭牛、9500 隻豬和 150 隻羊。每一個八小時的工作日可屠宰 240 隻牛、3,600 隻豬和 50 隻羊。牛隻是用特別的槍打死，豬隻則被電暈，然後割喉放血。屠宰在機械化運輸帶上進行，不會觸及地上污物，屠宰一隻牛需半小時。光豬和牛肉在出廠前由衛生督察檢驗，督察都曾被送往英國皇家食物專門學院攻讀食物衛生課程一年。舊屠房的屠伕為私人僱員，在新屠房則轉聘為公務員。

1894 年，香港爆發鼠疫，港府積極改善環境衛生，在科士街臨時遊樂場和前堅尼地城游泳池位置設立西環屠房和牲口欄，三個小屠房分別屠宰豬牛羊三欄牲口，又在九龍漆咸道女童軍總會位置設置屠房，1908 年因建鐵路而遷往馬頭角牲畜檢疫站。1947 年，港府計劃填海興建新屠房，以近代機械方法改進衛生和工作環境，並增建九龍屠房，俾能肉類供應不受颱風影響，和減省運肉渡海費用。新屠塲啟用後，西環屠房和豬欄用作果菜欄；牛欄仍然運作，拉扶負責把牛牽到屠塲，1974 年和 1986 年重建成游泳池和士美非路市政大廈。馬頭角牲畜檢疫站改為牛欄，牛隻經檢疫後被送往長沙灣屠塲屠宰，1999 年後活化為牛棚藝術村。

當年牛隻以船運送，屠房常有水牛走脫。1968 年 3 月 13 日，一頭走脫的大水牛由西環屠房跑到灣仔，在告士打道遭到槍斃。1988 年 7 月，長沙灣屠塲一頭大水牛多次被拉往屠宰時跪地流淚，工人認為是靈牛，遂被送往慈雲閣頤養，六年後病歿。

建築物檔案：

- 1968 年　8 月 1 日，堅尼地城屠塲啟用。
- 1969 年　5 月 23 日，港督戴麟趾爵士主持長沙灣屠塲開幕，8 月 1 日啟用。
- 1999 年　堅尼地城屠塲和長沙灣屠塲停止運作，由上水屠房取代。
- 2007 年　拆卸堅尼地城屠塲。
- 2017 年　拆卸長沙灣屠塲。

01 堅尼地城屠塲（攝於 2006 年）
02 長沙灣屠塲全貌（攝於 2009 年）
03 現作牛棚藝術村的馬頭角牲畜檢疫站（攝於 2018 年）

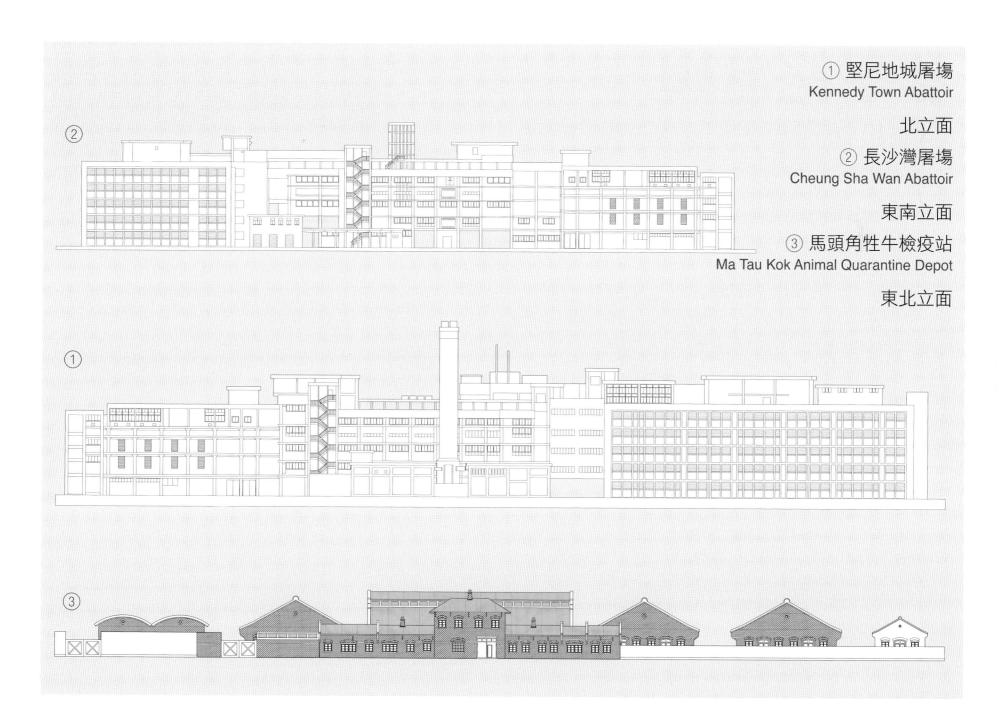

① 堅尼地城屠場
Kennedy Town Abattoir

北立面

② 長沙灣屠場
Cheung Sha Wan Abattoir

東南立面

③ 馬頭角牲牛檢疫站
Ma Tau Kok Animal Quarantine Depot

東北立面

和平紀念碑
CENOTAPH

建築年代：1946 年
位置：中環皇后像廣場

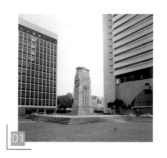
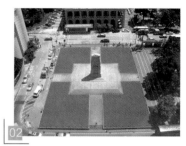

和平紀念碑仿照 1920 年倫敦白廳的和平紀念碑式樣，為埃德溫‧魯琴斯爵士設計，英聯邦地方有多座同樣的紀念碑。1922 年巴馬丹拿建築師 H. W. Bird 起草圖則，裕興公司承造，材料為白花崗岩，造價 4.95 萬元，包括打樁，歷四個月完成。紀念碑屬古典復興風格，高 35 呎，較皇后像亭低四呎，但加設了另一個階梯地台、石路、草坪和矮牆。碑體向上收窄，頂部是一座蓋有月桂花環的石棺，兩側各有花環，表示對將士的獎勵和榮耀。花環上方刻有「MCMXIX」，是《凡爾賽和約》簽訂的年份。按照古希臘建築手法，如果碑面向上延伸，會成為一個 1,000 呎高的金字塔；水平面是弧形，圓心離地面 900 呎，皆能產生直線錯覺。南北兩面各有三枝銅旗桿，主權移交前，每天都有升旗禮，先由南面升起英國皇家空軍軍旗、英國國旗和英國紅船旗；然後北面升起英國皇家海軍軍旗、英國國旗和英國藍船旗，程序與白廳的紀念碑一致。和平紀念碑原為紀念一戰死

難者而建，二戰後 1946 年刻上「1939－1945」，作為兩次戰爭的紀念碑，1980 年後再刻中文字，這樣不但能慳省建造多一座碑的費用，更能將更多資源撥充國殤基金。紀念碑曾受炮火破壞，石棺邊緣、北面碑面和矮圍牆都有彈痕；高等法院的東面牆面和尖沙嘴鐘樓都有彈痕。

動植物公園的歐戰華人國殤紀念碑於歐戰結束十週年紀念時開幕，法國的華人墳場（Noyelles-sur-Mer Chinese Cemetery）也有一個相似的紀念碑，同年還有九龍印人墳場的歐戰印人紀念碑開幕。英王喬治五世創立「和平紀念日」，以紀念 1918 年 11 月 11 日上午 11 時一戰結束，每年的紀念日，中環兩處紀念碑都有港督主禮悼念，1981 年起合併在和平紀念碑進行。紀念日會義賣和佩戴罌粟花，因為在最慘烈的戰場法蘭德斯，血肉和火藥成了土裏肥料，盛開這種紅花，人們便以它代表和平。

香港有多處為二戰殉難者設立的紀念碑，例如

1948 年跑馬地警察俱樂部的殉難警士紀念碑，1949 年拔萃男書院為 46 名舊生而設的拔萃舊生陣亡紀念碑，1950 年赤柱軍人墳場紀念碑，1952 年聖約翰救傷隊的殉職隊員紀念碑，1955 年柴灣國殤墳場紀念碑，西洋波會為二戰殉難葡人豎立的紀念碑，以及大會堂的國殤紀念花園和二戰殉難者紀念龕等。

📁 **建築物檔案：**

- 1922 年 11 月，施工。
- 1923 年 5 月 25 日，港督司徒拔爵士主持和平紀念碑揭幕。
- 1928 年 5 月 6 日，港督金文泰爵士主持歐戰華人國殤紀念碑揭幕。
- 1946 年 11 月 11 日，兩碑重新揭幕。

01 和平紀念碑外貌（攝於 2018 年）
02 和平紀念碑全貌（攝於 2008 年）

和平紀念碑
Cenotaph

東北立面

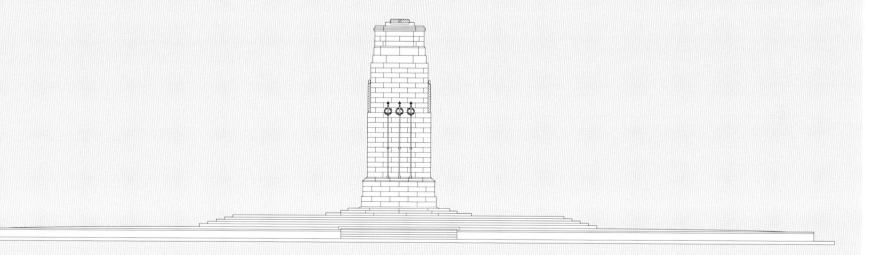

威爾斯親王大廈
PRINCE OF WALES BUILDING

建築年代：1979 年
位置：金鐘添馬艦

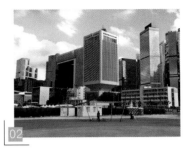

　　大廈由工務局設計，建築費 6,550 萬元，內有寫字樓、餐廳、宿舍和運動場等設備，多元用途全港罕有。設計意念為模擬一艘軍艦，中央漏斗形部分為最大特色，主要基於保安考慮，是世界上首座漏斗建築。大廈分為三部分，地下至六樓為低座，設有一個二百個車位的停車場、英軍電訊中心、行政部門、課室、圖書館、教堂、體育館、練靶場和三個網球場，另樓頂有兩個羽毛球場。七至九樓是漏斗形建築，九樓為儲物庫，餘下是機房、水箱、冷氣調節、熱水器和消防設備等。10 樓至 28 樓是主廈，10 樓至 14 樓為辦公室，16 樓至 27 樓是英軍宿舍和飯堂，頂樓是駐港海軍司令的宿舍和直升機場，15 樓是隔火層。宿舍只供單身士兵或軍官居住，普通士兵合住四人大房，沙展級房間為 100 平方呎，低級軍官房間 180 平方呎，高級軍官廳房為 240 平方呎。添馬艦設有當時全港唯一的減壓機倉，曾救治了不少潛水症患者。

　　香港開埠初期，英軍取得現今花園道以東、正義道以西、堅尼地道以南一帶為軍用區，僅留皇后大道東作為民用通道。大道東北面屬於皇家英國海軍，南面屬於陸軍，先後興建了駐港英軍總司令官邸、瑪利兵房、域多利兵房和威靈頓兵房，1878 年填海建成皇家海軍船塢，1900 年填海並改建海軍船塢。戰後再度填海，船塢北遷，基地以添馬艦命名。1959 年 11 月 28 日海軍船塢關閉，港府收地建夏愨道。1976 年，實施裁軍協議，英軍答允交予港府七塊總面積 244 英畝的軍用地，港府負責建造英軍總部大樓及擴建石崗軍營，以安置域多利兵房和皇家空軍啟德基地駐軍，費用約 1.74 億元，土地收益逾三億元。1988 年 11 月，港府以一億元收購所有英軍物業，海軍基地於 1992 年遷往昂船洲。

　　添馬艦是一艘運兵船，1863 年 6 月在倫敦下水，1897 年駐留維多利亞港，成為駐港英軍的主力艦。二戰時英軍退守港島，並炸沉添馬艦。戰後部分構件被撈起，木板用作聖約翰座堂的大門；船錨放在海軍基地正門，2000 年遷置於香港海防博物館；船桅放置在赤柱美利樓前面。

建築物檔案：

* 1977 年 3 月，前三軍司令夏卓賢中將為新英軍總部大樓奠基。
* 1979 年 3 月 4 日，威爾斯親王查理斯主持揭幕。
* 1981 年 7 月，英皇御准命名為「威爾斯親王大樓」。
* 1997 年 7 月 1 日，易名「中國人民解放軍駐香港部隊大廈」。

01 威爾斯親王大廈的漏斗外型（攝於 2012 年）
02 已易主的威爾斯親王大廈（攝於 2016 年）

威爾斯親王大廈
Prince of Wales Building

東立面

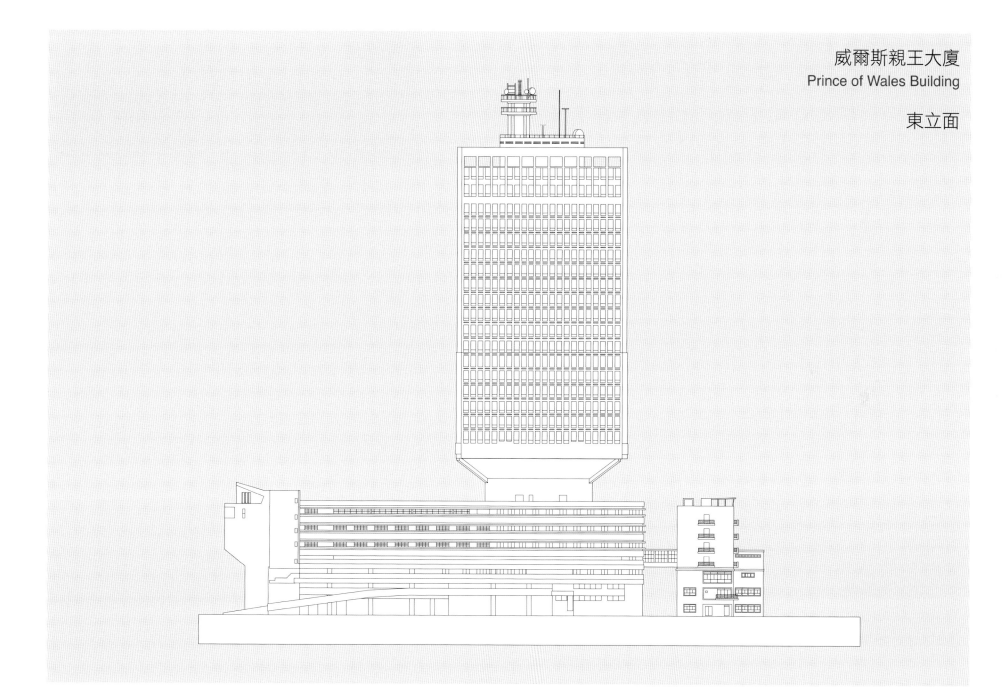

美國總領事館
AMERICAN CONSULATE GENERAL

建築年代：1957 年
位置：中環花園道 26 號

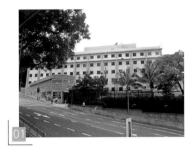

美國總領事館圖則由美國則師設計，委任甘銘代為督理興建，地基因應地形需平整往下 10 呎水平，但不用打樁。大樓樓高五層，平面呈曲尺形，鋼筋混凝土建造，內部冷氣調節，樓上三層立面由獨立露台和門窗組成，地下立面由開放式走廊和退入的玻璃幕牆構成，地庫牆面開有方形窗洞，突出的柱子和下層牆面以水泥營造石面效果，上三層牆面則塗上白色。北面第一開間的樓梯設有玻璃幕牆，第二至第三開間設有一段通往地下的露天樓梯，對上牆面掛有美國鷹徽圓章，玻璃幕牆的設計予人開明和自由的感覺；貿易資料圖書館設於四樓，週日辦公時間開放。領事館從滙豐銀行大廈遷入花園道時，有美國海軍陸戰隊人員護送。

美國總領事館地位次於大使館但高於公使館，規模龐大，是外國駐港領事館中規模最大者，設有行政部、政治部、經濟部、領事部、安全部、美國新聞處、美國公共衛生部、遠東難民計劃部、國外建築部區域辦事處、財政部辦事處、移民及歸化部、美國陸軍聯絡處、美國空軍聯絡處、美國海軍聯絡處等。有總領事、領事、副領事、二百多名職員和大批僱員。在當時電話公司印製的電話簿中，美國總領事館名下的電話號碼佔據頁半，僅次於香港政府，滙豐銀行和渣甸洋行也不過半頁，而當時香港有美國僑民 1,870 人。灣仔英美煙草公司大廈內亦設有出版部、新聞收聽股、出版物獲得股、發行股和調查組；雪廠街設有文化館，告士打道英國海軍俱樂部則設有美國海軍購料處。

美國自 1843 年在香港設立領事館，開設時只有一位領事在住所處理事務。1900 年代，領事館設於雪廠街 9 號一座三層高的四坡頂遊廊式建築物中，後來遷往香港上海滙豐銀行大廈。1955 年，向港府購入舊兵房現址，興建兩層高臨時建築作為總領事館，附設對外開放的圖書館。1997 年後，美國駐港澳總領事館成為美國僅有兩所具有大使館地位，可獨立行使職權的總領事館，直屬美國國務院，另一間是美國駐耶路撒冷總領事館。

建築物檔案：

- 1955 年　興建臨時總領事館建築。
- 1956 年　在臨時建築後方興建永久總領事館。
- 1957 年　6 月，總領事館各部門遷入辦公。
- 1990 年代初　擴建西北翼，改為封閉式牆面和增建花園道入口建築。

01 美國總領事館外貌（攝於 2016 年）
02 美國總領事館全貌（攝於 2011 年）

美國總領事館
American Consulate General

東南立面

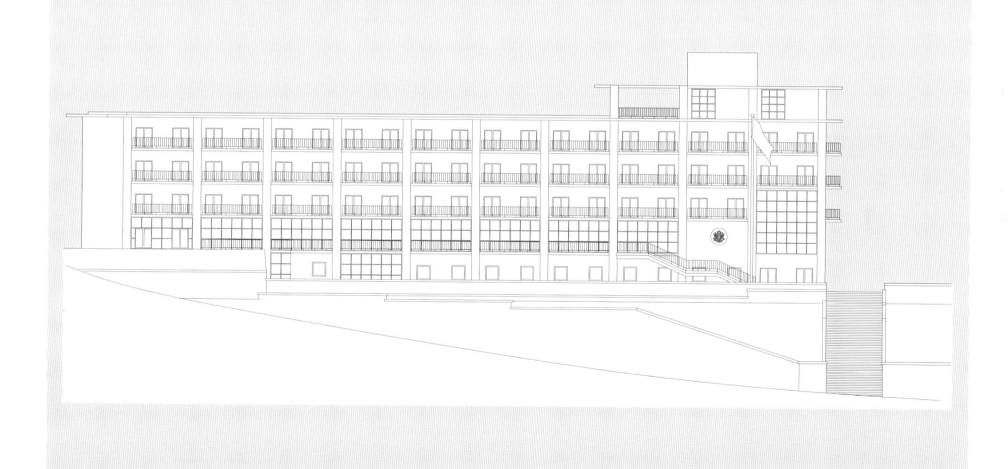

救世軍總部
THE SALVATION ARMY

建築年代：① 1951 年　② 1930 年代　③ 1930 年代
位置：①油麻地彌敦道 547 至 555 號
　　　①葵涌梨木道 1 號　②屯門楊青路 17 號

救世軍總部由高座和低座組成，高座五層，二至五樓呈凹字形，內圍露台，地下為九龍中央堂教堂。低座兩層，以麻石築砌外牆，天台設有小屋，其後遷往永星里新廈，原址是救世軍軍官訓練學院和青年宿舍。救世軍葵涌女童院的前身為培德院，改裝自 1947 年購入的私人別墅，院舍平面呈 E 字型，二至三層高，呈裝飾藝術風格，主要以橫和直的線條裝飾和分割，設計類似協恩中學主樓，入口設有半個十二邊形平面的門廊，以陶立克式柱子承托。樓下為課室，二樓為宿舍，可收容 42 名女童，三樓是教職員宿舍，設有小禮拜堂。開辦初期除上課外，亦教授烹飪、刺繡和園藝，院童感化期最長五年。青山男童院主樓原為聖若瑟書院修士退息用的鄉村別館，因戰火破壞空置，大樓高三層，平面距形，外型模彷堡壘設計，四層高的梯樓及突出部分富有塔壘特色。形式簡約，採用裝飾藝術風格，如橫線條的露台欄河，圓角露台和圓角石級等。地下是課室和飯堂，二樓為兒童

宿舍，可容 130 名院童，三樓為教職員宿舍。開辦初期除上課外，亦授予木工、車縫、做鞋、藤工和農藝等謀生技能，院童感化期最長五年。男童院和女童院雖在戰後成立，兩所主樓卻是區內罕有戰前西式建築，見證香港兒童感化歷史。2003 年，港府決定將青山男童院發展為屯門兒童及青少年院，以合併粉嶺女童院、馬頭圍女童院、海棠路兒童院、坳背山男童院、培志男童院和沙田男童院。

救世軍由卜維廉（William Booth）於 1865 年在倫敦創辦，1916 年在北京設立總會，1930 年在香港成立分會，參與慈善和救濟工作。1931 年於九龍塘基堤道設立院址及女子保護所培德院，1938 年在灣仔開辦名下首間小學，早上用作食堂和訓練所。1945 年接手現址為伊利沙伯醫院的京士柏難民營，轉辦為孤兒院。1946 年，小學遷往灣仔二號差館，並成立福音堂，1960 年遷往活道救世軍光裕學校，1973 年開辦卜維廉中學。

建築物檔案：

- 1948 年　10 月 28 日，港督葛量洪爵士主持培德院新址開幕。
- 1951 年　總部及九龍中央堂揭幕。
- 1953 年　2 月，港府成立青山男童院，以取代赤柱兒童感化院。
- 1971 年　8 月，培德院改為救世軍葵涌女童院。
- 1985 年　4 月 20 日，總部遷往永星里現址。
- 1997 年　兩所兒童院因港府重組院舍服務而關閉。
- 2006 年　男童院發展為屯門兒童及青少年院，主樓作行政樓。

01 葵涌女童院全貌（攝於 2011 年）
02 青山男童院外貌（攝於 1997 年）

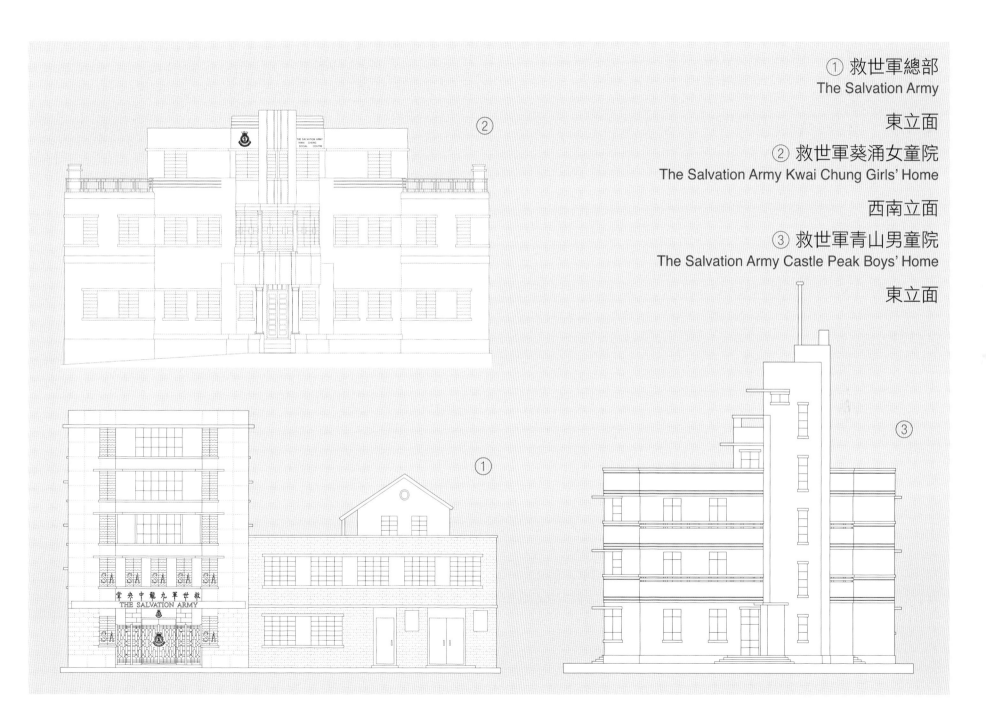

① 救世軍總部
The Salvation Army

東立面

② 救世軍葵涌女童院
The Salvation Army Kwai Chung Girls' Home

西南立面

③ 救世軍青山男童院
The Salvation Army Castle Peak Boys' Home

東立面

第五章
交通設施

Peak Tower

香港開埠，以燃料運作的海上交通工具主要是小輪。石級碼頭是最早及現仍採用的設計，戰後興建的公眾碼頭、皇后碼頭和卜公碼頭，都屬石級碼頭。1933 年建成的佐敦道碼頭和統一碼頭設有連接天橋的升降機台，方便乘客上落；戰後建成的天星碼頭才設有升降機。

香港以燃料運作的陸上交通工具中，以山頂纜車歷史最久，1888 年開始運作，總站經歷了多次重建，以白加道的纜車站上蓋最為古老。柏架山吊車於 1892 年修建，供太古糖廠職員往返山上宿舍和療養院，非繁忙時段接載居民，1932 年停用。電車和火車分別於 1904 年和 1910 年啟用，後者於 1983 年全線電氣化，地下鐵路則在 1979 年通車。1910 年，人力車罷工事件衍生港島第一條巴士線，到 1922 年已有巴士行走新界，1933 年政府批出港島和九龍區巴士專營權。1922 年出現的士，1932 年引入車費計程器。1967 年，政府容許新界計程小型巴士在市區載客，1969 年合法化成為今日的紅色小巴。

1891 年，香港舉行熱氣球升空活動。1911 年，沙田有飛機試飛。1920 年代末，啟德機場啟用，到了 1936 年，已有定期航班營運。1955 年起，港府着手擴建機場和興建新跑道，由於新客運大樓工程複雜及未有任何本地經驗，必須委託外國專家設計，直至 1962 年啟用。往後機場不住擴建，客運和貨運曾高踞全球第三位和首位。

1946–1997

皇后碼頭
QUEEN'S PIER

建築年代：① 1953 年　② 1925 年
位置：①中環愛丁堡廣場海旁　②中環皇后像廣場海旁

　　皇后碼頭為 1950 年代中區新填地首座建築物，鋼筋混凝土建造，實用主義風格，設計簡約，長 200 呎，闊 80 呎，上蓋平面呈凹字形，中部為雙坡頂，33 支柱外加意大利批盪。入口彎曲，利便汽車駛入停放，兩旁設有房間，內外設有花槽，有上落客梯五處。同年尖沙咀九廣鐵路總站與天星碼頭間興建新公共碼頭，外型與皇后碼頭相同，但只有 80 呎長和 50 呎闊，舊皇家碼頭則拆卸以興建新天星碼頭西翼。第一代皇后碼頭為維多利亞式風格，長 160 呎，闊 41 呎，拱門入口以麻石建成，棧橋由 80 條混凝土樁柱承托，可供四艘小輪同時停泊，亭蓋以鑄鐵構成。

　　皇后碼頭是歷任港督登岸履任的碼頭，也供英國皇室、各地政要和主要官員使用，並同時舉行歡迎或送別儀式，到港知名英國皇室有告羅士打公爵（1929）、根德公爵太夫人（1952）、瑪嘉烈公主（1966）、雅麗珊郡主（1967）、英女皇伊利沙伯二世伉儷（1975）、查理斯皇儲伉儷（1989）和愛德華王子（1991）等，英國首相有戴卓爾夫人（1977）和馬卓安（1991）。接載往返碼頭和機場的慕蓮夫人號（Lady Maurine）遊艇為葛量洪爵士上任後購入。

　　皇后碼頭也是慶典和活動的主要場地，曾舉行巡遊以慶祝英皇喬治五世壽辰（1928）和慶祝英女皇壽辰活動。維多利亞泳會自 1906 年主辦每年一度的維港渡海泳，自填海後改由尖沙咀公共碼頭至皇后碼頭岸邊，直至 1978 年火車站遷拆為止。兩岸碼頭亦是 1964 年東京夏季奧林匹克運動會火炬接力的站點。2006 年，因皇后碼頭有歷史價值，民間團體爭取在填海工程中，保留皇后碼頭，引起市民關注。

　　報紙記載：1937 年 5 月 17 日晚上，一艘滿載日籍乘客的日本駁輪堂島丸號開行時突然爆炸，碼頭石級和天遮被波及，死傷 50 多人，有屍體被拋至大東電報局天台。1955 年 4 月 14 日，民安隊以皇后碼頭為其中一個演習地點，內容為一架被擊落的敵機與碼頭相撞，釀成大火，19 人死傷。

建築物檔案：

- 1920 年　11 月，顧問建議將皇后像停泊處擴建為碼頭。
- 1921 年　10 月 20 日，動工興建碼頭。
- 1924 年　7 月 31 日，皇后碼頭建成。
- 1925 年　10 月，金文泰爵士出任港督，首用碼頭登岸履任。
- 1953 年　4 月，受填海影響，興建新皇后碼頭。
- 1954 年　2 月，興建新碼頭上蓋；6 月 28 日，港督葛量洪夫人葛慕蓮主持開幕。
- 1955 年　1 月 16 日，舊皇后碼頭關閉；4 月完成拆卸。
- 2007 年　4 月，碼頭封閉，翌年 2 月完成遷置組件拆卸。

01 皇后碼頭（攝於 2005 年）
02 從大會堂望皇后碼頭（2007 年）

皇后碼頭
Queen's Pier

① 西南立面

② 東北立面

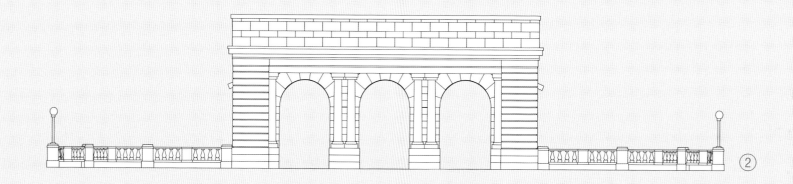

②

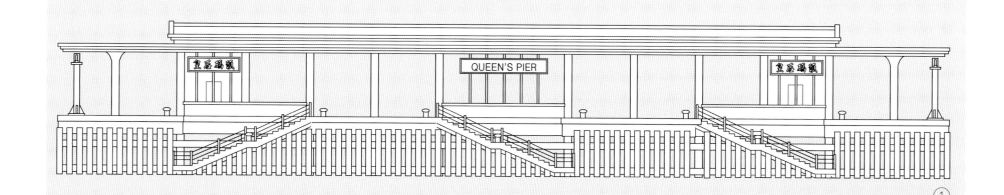

①

香港天星碼頭
EDINBURGH PLACE FERRY PIER

建築年代：① 1958 年　② 1912 年
位置：①中環愛丁堡廣場海旁　②尖沙嘴碼頭廣場海旁

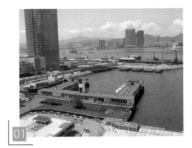
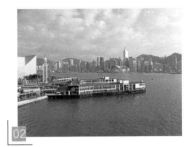

　　香港天星碼頭，又稱「愛丁堡廣場渡輪碼頭」，是中環的地標。由工務局建築師陳洪業設計，以簡樸實用為主，平面呈 U 字型，鐘樓則為總建築師鄔勵德提議，與同期興建的九龍天星碼頭合共耗資 1,100 萬元。新碼頭以電動升降台取代浮台，欄杆以鐵取代木料。鐘樓內部分為六層，第五層放置機器，轉動四面鐘面時針，並以五根鐵線控制上層四隻銅鐘的鐘錘，敲出「米雷多傻」（mi re do so）四個音，兩根鐘錘能及時連發兩個「傻」（so）音，每刻報時一次，奏出英國《威斯敏斯特》鐘樂。另有一個重達半噸的大鐘，用以敲出「噹、噹、噹」時響，大鐘為比利時王子贈予怡和洋行之物，怡和其後轉贈天星，其製造商 Thwaites and Reed 便是倫敦大笨鐘的設計公司。

　　九龍天星碼頭，又稱「九龍角渡輪碼頭」或「尖沙嘴碼頭」，為維多利亞式建築，與畢打街天星碼頭相似，但沒有鐘樓。碼頭是橫向與海岸平行，相信與所處當風的海角位置、陡峭的海床和水流有關，設計

除了減少海浪沖衝，還可讓小輪易於泊岸，減省時間和燃料。

　　天星小輪公司成立於 1898 年 4 月 5 日，前身為 1888 年成立的九龍渡輪公司（Kowloon Ferry Co.），碼頭原位於中環畢打街和尖沙嘴九龍角今星光行西面位置，前者於 1890 年遷往雪廠街海旁。戰後在中環興建的天星碼頭為第三代，配套設施包括 1957 年 12 月 8 日啟用的天星碼頭多層停車場，以及 1958 年 4 月 4 日啟用的碼頭行人隧道，皆為香港首個相關設施。港府與滙豐銀行重訂皇后像廣場產權，銀行的西半部產權換為南半部，西北部用以興建隧道，以紓緩交通。尖沙嘴碼頭有蓋行人道在 1958 年 5 月啟用，並加建巴士總站的候車走廊上蓋；的士站則於 1960 年 6 月設立。

　　重要事件包括 1966 年的天星小輪加價事件，因頭等船費由 2 角加至 2 角 5 仙，引起蘇守忠等在中環天星碼頭絕食抗議，及後觸發九龍騷亂。2006 年

11 月則有「保留舊中環天星碼頭事件」。1959 年 7 月，港府公佈天星小輪新則例，如在小輪或碼頭上玩樂器、聽收音機、唱「鹹濕」（不雅）歌等，均屬違法，最高罰款五百元。

建築物檔案：

- 1912 年　九龍現址天星碼頭啟用。
- 1955 年　9 月，興建新香港天星碼頭和重建九龍天星碼頭。
- 1957 年　3 月 17 日，九龍天星碼頭西翼啟用；12 月 15 日，香港天星碼頭西翼啟用。
- 1958 年　7 月 14 日，兩岸天星碼頭全面啟用。
- 2006 年　11 月 12 日，香港天星碼頭關閉；12 月 15 日，港府通宵拆卸鐘樓。

01 香港天星碼頭（攝於 2005 年）
02 九龍天星碼頭（攝於 2012 年）

① 香港天星碼頭
Edinburgh Place Ferry Pier

② 九龍天星碼頭
Kowloon Point Ferry Pier

① ② 東北立面

②

①

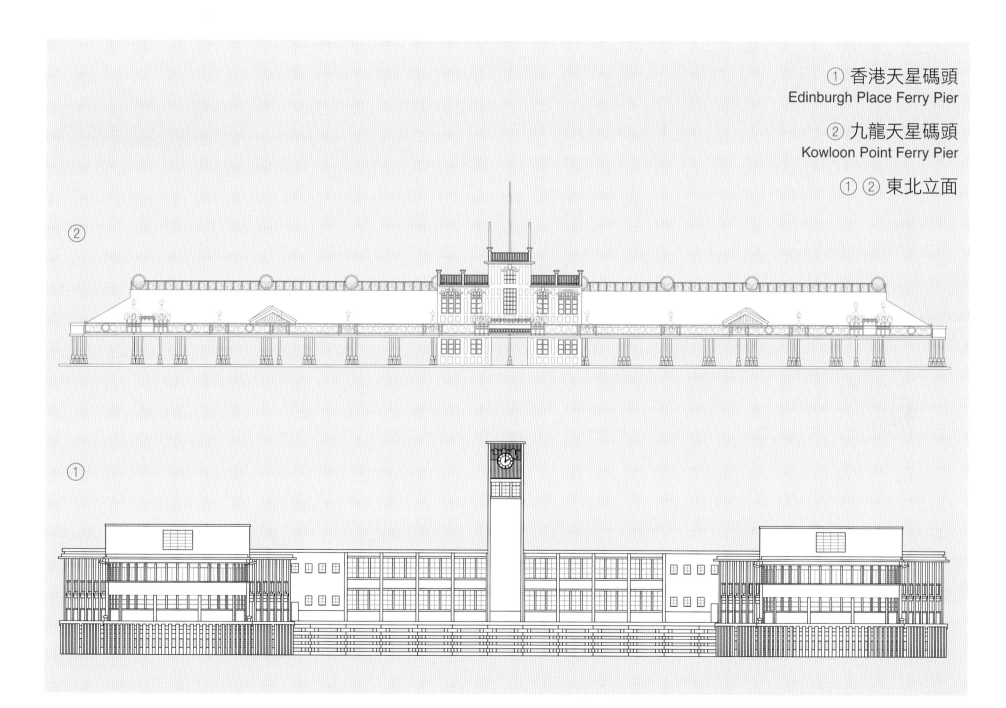

啟德機場客運大樓
KAI TAK AIRPORT TERMINAL

建築年代：1962 年
位置：啟德機場

01

啟德機場客運大樓是當時東南亞最大型的機場大樓，建築費 1,600 萬元，由於當時香港未有足夠經驗掌握大型複雜項目，圖則由英國穆里·華德和合夥人設計，香港建築師甘銘負責執行。大樓設有冷氣調節和隔音設備，高七層，分地下「離港」和二樓「抵港」樓層，行李以地窖出入。地下設有酒店及出租車辦事處、找換店和入境禁區等。二樓設有酒家、郵局和電報局、出境禁區和免税品店等，並有 20 處電視牌報導航機情況，另有露台可供送機人士揮手道別，入場費一毫。三樓為各航空公司辦事處及行李過磅處；四樓為航空通訊站、機場主任辦事處、氣象台和航空資料室；五樓為各航空公司辦事處，六樓為控制室，頂樓為指揮塔。地窖用作倉庫、汽車修理室和機房。

1911 年 3 月 18 日，比利時人 Charles den Bron 在沙田以定翼機作飛行表演，港督盧押應邀出席。1923 年，何啟爵士和歐德組成啟德投資公司，在九龍灣填海，發展啟德濱地產，其後因省港大罷工倒閉。1924 年，美國人 Harry Abbott 租用填海土地，開辦飛行學校，翌年 1 月 24 日，舉行啟德首次飛行。1928 年，港府把購入的啟德用地改作啟德機場和空軍基地，兩年後支持成立香港飛行會，並予以補助。1932 年，長途或試驗飛行的飛機利用機場作為加油站及維修站，並繳付降落費。1934 年，亞洲首間飛行學院 Far East Flying Training School 在啟德開辦。1936 年，香港成為英國遠東航線的指定口岸，帝國航空公司飛機率先將 16 袋郵件和一位吉隆坡領航員送抵香港。1939 年，首條長 457 米的正規跑道落成，日佔時擴建成交叉跑道。1954 年，港府決定發展啟德為國際機場，興建各項設施，填海興建 2,194 米長跑道，跑道於 1958 年 9 月 12 日啟用，1975 年擴展至 3,390 米。1978 年 3 月 31 日，空軍遷往石崗機場，啟德成為全民用機場。1996 年，啟德機場在國際客運量居第三位，貨運量居全球首位。

1947 年 1 月，載有價值 1,500 萬美元黃金的菲律賓民航機在柏架山撞毀，港府封山搶救，尋回大部分金塊。1948 年 12 月 21 日，一架從上海飛來的客機在火石洲失事，遇難者包括美國總統羅斯福的孫兒 Quentin Roosevel，其後島上豎立了一座空難碑紀念。

建築物檔案：

- 1962 年　11 月 2 日，港督柏立基爵士主持開幕；12 日啟用。
- 1976 年　5 月，新客運大樓啟用。
- 1988 年　最後一次擴建工程完成。
- 1998 年　7 月 6 日，隨新機場啟用而關閉，往後出租及供政府辦公。
- 2003 年　12 月，開始拆卸。

01 啟德機場客運大樓舊貌（攝於 1997 年）

啟德機場客運大樓
Kai Tak Airport Terminal

東南立面

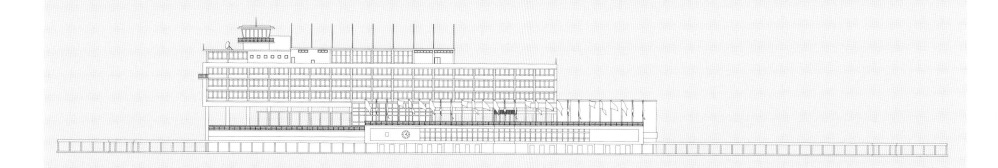

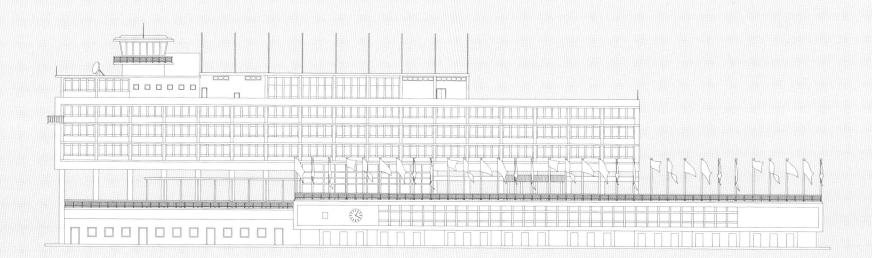

山頂纜車總站
PEAK TRAM TERMINI

建築年代：① — ② 1972 年　③ 1996 年　④ 1983 年
　　　　　⑤ 1964 年　⑥ 1936 年
位置：① — ③山頂道 128 號　④ — ⑥半山花園道 33 號

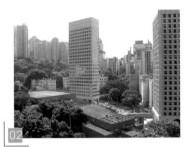

爐峰塔是香港地標，由建築師鍾華楠設計，位處爐峰峽車站旁。其城樓型底座，上置有腳有蓋的香爐型建築，與爐峰相襯。爐峰塔頂層設有旋轉西餐館，中層咖啡室和底層的中菜餐館，爐腳為樓梯和升降機，船形平面平台為觀景台。凌霄閣由英國建築師特里‧法拉爾（Terry Farrell）設計，樓高七層，概念融合碗碟與拱手示禮，跟古代承露盤外型相似，並與山脊線融合。其後呂元祥建築師事務所為凌霄閣進行改建，把五樓觀景台遷往天台，原址密封為觀景餐廳。

第一代花園道總站是一座木亭，聖約翰公寓是第二代，為鋼筋混凝土建築，地下為車站，樓上共有八個工作室，頂層為兩個雙房住宅單位。

聖約翰公寓重建成第一代聖約翰大廈，屬現代主義的框架型建築，南北兩便窗格以突出的層板遮擋陽光，東西兩面牆面或封閉或以透磚採光，每層在樓頂位開一列狹窄的橫窗，並以層板遮光。地下為車站，二樓為餐廳，上層為寫字樓。第二代聖約翰大廈由關

吳黃建築師事務所設計，樓高 22 層，車站依地勢設於底層，立面由鋁合金掛板、圓角大窗、灰色反光玻璃、圓角牆和深色矽料框線組成，地下以六條包鏡面不鏽鋼圓柱支撐，落成當年獲得香港建築師學會銀牌獎。由於大廈接近政府總部，落成後即被港府租用八層作為辦公室，其他租戶有美國駐港總領事館、歐盟駐港辦事處和盧森堡駐港總領事館等。

1888 年 5 月 30 日，山頂纜車啟用，是亞洲首條登山鐵路，香港最早的機械化交通工具。纜車除因維修、山泥傾瀉和戰事停開外，還有兩次特別事件停開：1956 年 10 月 11 日九龍騷動，港府實施戒嚴，而於翌日重陽節停開。1967 年「六七暴動」，部分電車工人罷工響應，其後要求復工無望。1988 年 5 月 29 日，纜車公司為慶祝一百週年紀念，義載市民一天及發行慈善車票。

建築物檔案：

- 1888 年　山頂總站落成。
- 1889 年　花園道總站木亭落成。
- 1926 年　山頂總站改為混凝土建築。
- 1936 年　1 月 29 日，木亭重建為聖約翰公寓。
- 1964 年　聖約翰公寓重建成為聖約翰大廈。
- 1972 年　8 月 29 日，山頂總站爐峰塔開幕。
- 1983 年　聖約翰大廈重建成第二代聖約翰大廈。
- 1993 年　爐峰塔拆卸重建，3 年後建成凌霄閣。
- 1997 年　5 月，凌霄閣開幕。
- 2005 年　3 月，凌霄閣改建，翌年 9 月 1 日重新開幕。
- 2007 年　9 月，花園道總站的山頂纜車歷史珍藏館開幕。

01 山頂凌霄閣（攝於 2011 年）
02 花園道聖約翰大廈（攝於 2005 年）

爐峰塔
Peak Tower

① 南立面

② 北立面

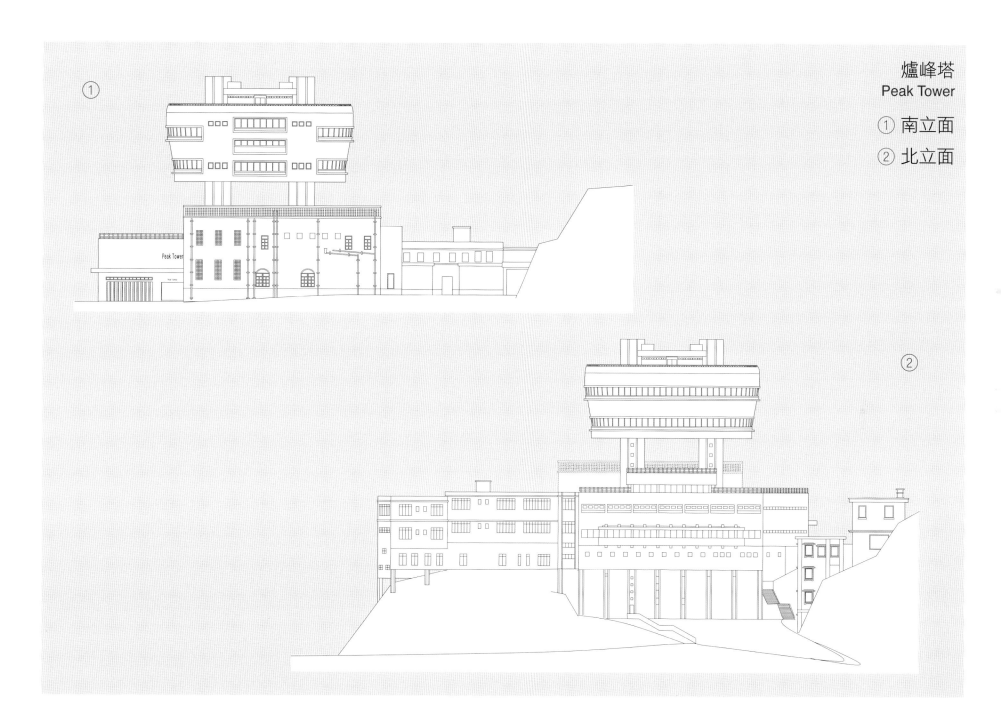

③ 凌霄閣
The Peak Tower

北立面

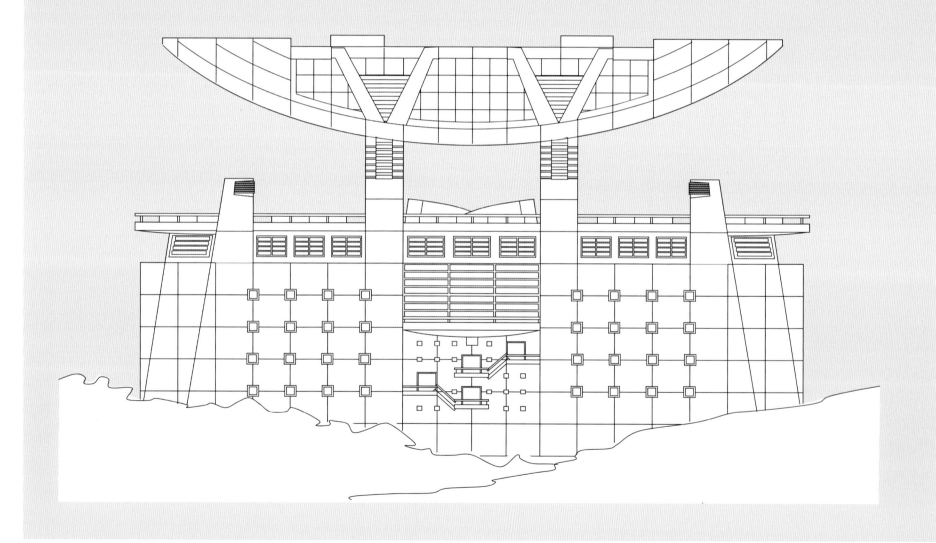

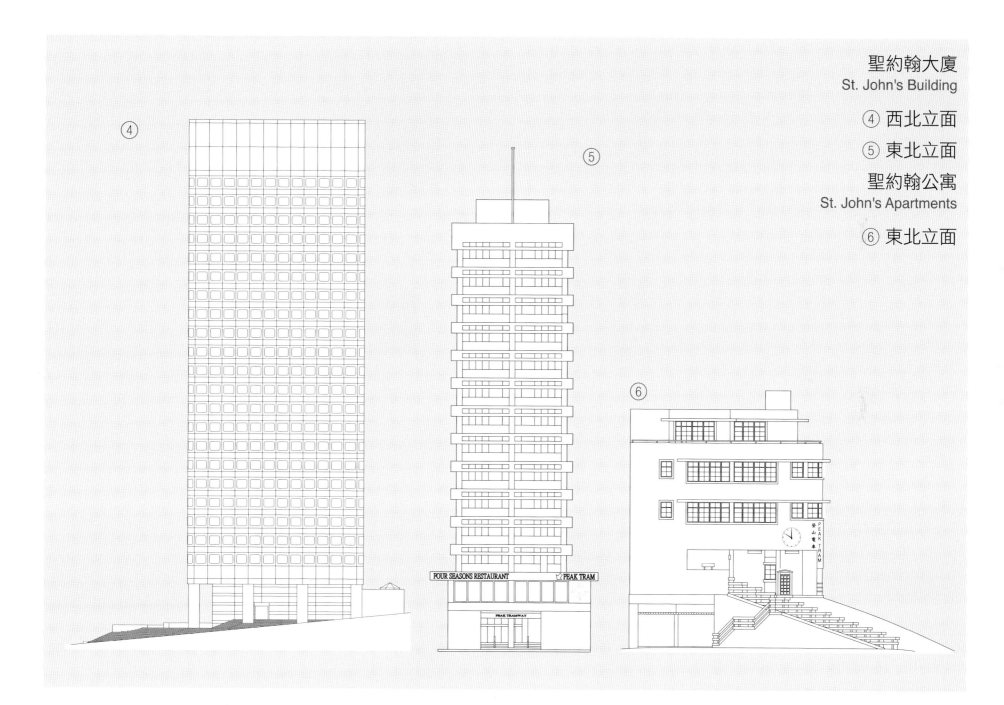

聖約翰大廈
St. John's Building

④ 西北立面

⑤ 東北立面

聖約翰公寓
St. John's Apartments

⑥ 東北立面

FOUR SEASONS RESTAURANT ☆PEAK TRAM

PEAK TRAMWAY

第六章
商業機構

　　戰後初期，中環的舊式大廈陸續重建，至今只餘畢打行一間，九龍彌敦道兩旁也出現商業大廈，以現代技術和材料興建更高和更為實用的建築物，建築立面大多為框架型或蛋格型。隨着經濟起飛，地價飆升，商廈高度和升降機的速度不斷刷新紀錄。戰後香港第一高樓為1951年的中國銀行大廈（1951），五年後被渣打銀行大廈取代。由於九龍處於新飛機航道之下，建築物高度受到限制，通常只有12層，但彌敦道一帶也有超過20層的大廈，胡社生行大廈（1966）曾是九龍最高建築，26樓圓頂設有香港首個旋轉餐廳。因街道取光限制，一些大廈上段樓層會逐層退入，以取得更多樓面，歷山大廈是典型例子。恒生大廈（1962）是香港第一幢玻璃幕牆大廈；萬宜大廈是香港首座設有扶手電梯的大廈；康樂大廈是香港首座超越500呎高度的摩天大廈，又是首座牆面舖玻璃紙皮石、首座使用活動升降板模技術興建的大廈。1970年代以後，香港成為亞洲金融中心，更有外國公司參與設計商廈。滙豐總行大廈是當時全球最昂貴的建築物及首幢耗資10億美元的大樓。合和中心（1980）、中銀大廈（1990）及中環廣場（1992）曾經是香港以至亞洲最高的建築物。利安公司和巴馬丹拿設計了不少商廈，華人建築師如陸謙受、周耀年、李禮之、朱彬、阮達祖、徐敬值和甘銘等，亦有很多佳作。

1946-1997

中國銀行大廈
BANK OF CHINA BUILDING

建築年代：1951 年
位置：中環德輔道中 2A 號

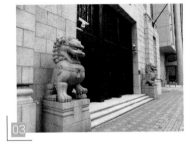

大樓由陸謙受和巴馬丹拿的威爾遜設計，與新加坡分行皆仿照上海外灘中國銀行總行外型。鋼支架結構，花崗岩包嵌，運用積體並置技巧，採垂直線條和中國元素裝飾，是典型裝飾藝術風格的折衷主義建築。大樓樓高 17 層，建成時為香港最高建築，較滙豐銀行高 24 呎。入口設金屬旋轉門，地下為銀行大廳，牆面舖設義大利雲石，有四條青銅和不鏽鋼飾柱，天花採用威尼斯金色馬賽克砌成中國錢幣圖案。地庫、地下、閣樓和二樓為銀行辦事處，頂部四層為職工飯廳、俱樂部和宿舍，其餘出租。

當初中國銀行僅以 5,000 元之差，破紀錄以 374.5 萬元擊敗何東購得地皮，附帶需出租五層地方予港府使用，興建時內地政權變動，銀行易主，港府放棄是項權利。動工時發覺為泥土地底，打椿費增至 100 萬元。工程連地價耗資 2,800 萬元，包括九百噸鋼骨和五百噸三合土的價錢，各三百多萬元的花崗石料和冷氣系統，一千多具保險箱和六部自動電梯等。

工程接近完竣時，發現花崗石含鐵量高，岩石氧化變黑，需將部分更換，但仍有兩成以上不合格。電梯旁有上落掣，乘客可自行按動上落，與地庫停車場和冷暖氣系統，都是當時少有的現代化設施。大樓原本置有四隻裝飾藝術風格石獅，因管理層認為向海的正門應放置傳統樣式獅子，遂把其中一對送予香港大學本部大樓擺放，1973 年移置於大學西苑入口。新置的石獅仿照北京天安門石獅造型，由 13 個上海刻工負責，用了 81 日雕成，石料是土瓜灣新山的上好花崗石，價值十萬餘元，工錢超過 1.5 萬元。

中國銀行前身是成立於 1905 年的大清戶部銀行，中華民國成立後，改名「中國銀行」。1917 年在文咸東街設辦事處，1919 年升為分行，行址位於干諾道中，戰後設於畢打行。1980 年，香港的中國銀行及其接管的銀行組成中銀集團，1994 年發行香港鈔票，2001 年 10 月 1 日，再與附屬銀行重組成中銀香港。

 建築物檔案：

- 1947 年　4 月 14 日，投得前大會堂東翼地皮。
- 1949 年　2 月，開始工程。
- 1950 年　7 月，放棄先建五層方案。
- 1951 年　11 月 19 日，開始辦公。翌年 1 月開幕。
- 1952 年　2 月 28 日，改置石獅子。
- 1990 年　辦事處遷往中銀大廈，改名「新華銀行大廈」。
- 2001 年　復用原本名稱。

01 中國銀行大廈外貌（攝於 2011 年）
02 大廈摩登石獅子（攝於 2011 年）
03 正門一對傳統造型石獅子（攝於 2011 年）

中國銀行大廈
Bank of China Building

① 北立面
② 東立面

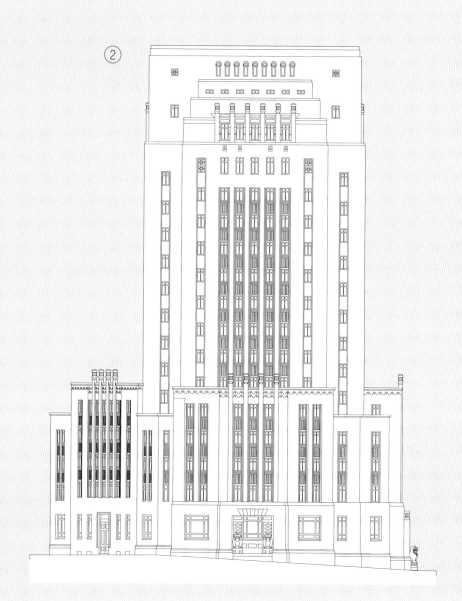

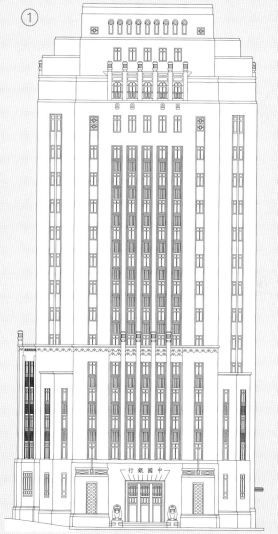

荷蘭行
HOLLAND HOUSE

建築年代：① 1952 年　② 1899 年　③ 1906 年
位置：①中環皇后大道中 7-9 號　②中環皇后大道中 7 號
　　　③中環德輔道中 16 號

荷蘭行由巴馬丹拿設計，為現代主義的簡約建築，混凝土構造配鋼窗和木地板，地下為荷蘭銀行和荷蘭商會（Netherlands Trading Society）租用，二樓至七樓為寫字樓，八樓為三個住宅，設有兩部升降機。相鄰的有利銀行大廈外型與荷蘭行一致，設有三部升降機，地下為有利銀行，樓上為寫字樓。

荷蘭銀行（Nederlandsch-Indische Handelsbank）於 1863 年 7 月 14 日在阿姆斯特丹成立，在遠東和荷屬東印度群島地區以糖業為主要業務。1906 年 11 月 1 日，德輔道中 15 號香港分行開業，大樓為古典復興式（Classic Revival Style）建築，先後於 1926 年、1937 年和 1983 年遷往德輔道中 12 號的 Powell Building、荷蘭行和公爵大廈營業。

1889 年 5 月 15 日，德意志銀行與在華德商在上海成立德華銀行（Deutsch Asiatische Bank），1899 年在香港大道中 7 號設立分行，大樓同為古典復興式建築。銀行在內地各租界亦設有分行，在華外

國銀行影響力僅次於香港上海滙豐銀行，唯因德國於 1914 年發動大戰，香港和國內業務因處於敵國身份而被接管，戰後重整業務已大不如前。二戰後國內銀行再次被接管，1953 年重新在德國漢堡成立。

印度倫敦中國匯理銀行（Mercantile Bank of India, London and China）於 1853 年在印度孟買成立，1854 年開設上海分行，1857 年與 Chartered Bank of India 合併，中文為「有利銀行」；8 月 1 日在香港大道中開設分行，為第二家在香港開業的銀行，時稱「新銀行」，1862 年獲准發行鈔票，1892 年至 1912 年間因業務欠佳暫停發鈔，1959 年被滙豐銀行收購，改稱「The Mercantile Bank」，1966 年總行遷往香港，1974 年終止發鈔。第二代有利銀行設於大道中 11 號，二戰時關閉，1946 年在大道中 7 號復業。1984 年遷往新顯利大廈，1987 年遷往中環海外大廈，翌年隨牌照和資產出售後關閉。

📁　**建築物檔案：**

- 1899 年　德華銀行大廈啟用，1946 年改稱「有利銀行大廈」。
- 1906 年　荷蘭銀行大廈啟用，1926 年與香港大酒店被置地收購興建告羅士打酒店。
- 1937 年　荷蘭行落成。
- 1952 年　置地拆卸重建有利銀行大廈和 Fu House，銀行暫遷中天行。
- 1954 年　有利銀行大廈和球義大廈落成。
- 1967 年　廣東銀行大廈重建完成。
- 1989 年　置地拆卸荷蘭行、有利銀行大廈、球義大廈和廣東銀行大廈，兩年後建成皇后大道中 9 號，翌年轉手。

01 皇后大道中 9 號（攝於 2016 年）

① 荷蘭行和有利銀行大廈
Holland House and Mercantile Bank Building

西立面

② 德意志亞洲銀行
Deutsch Asiatische Bank

南立面

③ 荷蘭銀行
Nederlandsch-Indische Handelsbank

東北立面

渣打銀行大廈
THE CHARTERED BANK

建築年代：① — ② 1959 年　③ 1989 年
位置：皇后大道中 3 號

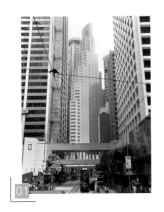
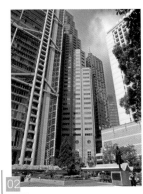

渣打銀行大廈由巴馬丹拿的史麥特設計，是當時全港最高和首座全用鋼架的大廈，高 244 呎，17 層連地庫，造價 1,900 萬元，所用鋼料 2,500 噸。地下、閣樓和二樓為銀行辦事處，三至 12 樓為寫字樓，往上為賓客套房、西籍高級職員宿舍、工人宿舍、食堂、機房和天台花園。地窖設有 2,680 個保險箱，庫房、印刷室和停車場。內部冷暖氣調節，設有八部高速電梯，當中四部為全港最快。門面全用金光耀目的黃銅鑲嵌，外牆底層及側部用白石，中部為綠色磁磚，頂部為富有東方色彩的樓閣型結構，雪白色的牆面配綠色琉璃瓦頂。大堂有 26 呎高的英國雲石柱，意大利西西里奶油色雲石鋪蓋的牆壁，威尼斯精工鑲嵌的百葉彩色玻璃，在裝飾玻璃的絨布上，印有渣打分行所在城鎮和國家的 34 款紋章，櫃枱鋪上比利時黑色雲石。奠基石下的銅箱藏有奠基前一日的各份香港報章、1956 年渣打銀行年報、職員刊物、兩張渣打鈔票、一張舊廈照片和港督夫婦相片。

銀行重建前，大道中行址地下和閣樓為銀行儲物室、工人宿舍和廁所，二樓為德惠寶洋行和球槎洋行，三樓為外匯部。德輔道中行址建於 1919 年，地下為美國運通銀行和美國圖書館，二樓為渣打銀行，有樓梯通往大道中行址地下，三樓為關祖堯律師樓，與何東爵士和何世儉的生記公司，四樓為太平洋行，五樓為旗昌保險公司，兩址皆有升降機。重建分期進行，以便安置辦公室繼續運作。

現在的渣打銀行大廈建於 1989 年，內部並無支柱，以增加實用面積，外型像竹筍，象徵業務節節上升。渣打銀行是東半球現存最久銀行，1853 年 12 月 29 日在印度孟買成立，英國註冊，原稱「印度新金山中國滙理銀行」（Chartered Bank of India, Australia and China），經營東方業務。1859 年 8 月 1 日在香港設分行，1862 年發鈔。1871 年遷往大道中 10 號，1894 年以大道中 3 號為行址，1919 年擴址至德輔道中 4 號，1956 年 12 月改用現在名稱。

1960 年開設了荃灣分行，是繼滙豐銀行後開本地分行。1966 年開始，推出迪士尼卡通人物錢罌，以吸納兒童資金，首選角色為財迷鴨史高治叔叔。2009 年，為紀念在港開業 150 週年，發行全球首張面值 150 元鈔票。

建築物檔案：

- 1957 年　5 月 16 日，港督葛量洪爵士主持銀行奠基禮。
- 1958 年　4 月 23 日，北翼落成，二三樓先行辦公。
- 1959 年　7 月 28 日，南翼落成；8 月 1 日，港督主持開幕，8 月 4 日啟用。
- 1987 年　大樓拆卸，兩年後重建完成。

01 渣打銀行全貌（攝於 2011 年）
02 皇后像廣場望渣打銀行大廈（攝於 2012 年）

渣打銀行大廈
The Chartered Bank

① 東北立面

②③ 東南立面

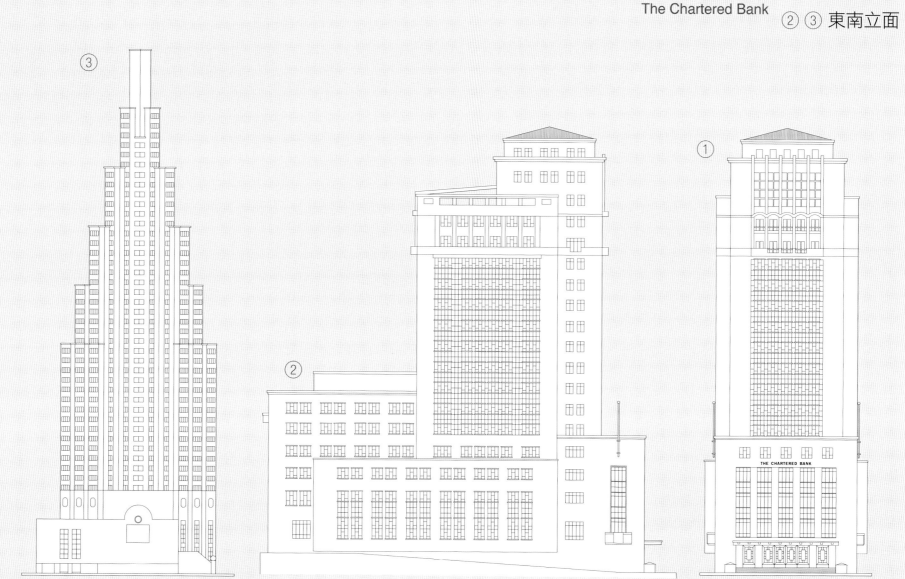

滙豐總行大廈
HSBC HEADQUARTERS BUILDING

建築年代：① — ② 1985 年　③ 1957 年　④ 1948 年　⑤ 1954 年
　　　　　⑥ 1969 年　⑦ 1960 年　⑧ 1963 年　⑨ 1961 年

位置：① — ②中環皇后大道中 3 號　③尖沙咀中間道 3 號
　　　④旺角彌敦道 659 號　⑤ 旺角彌敦道號 664　⑥旺角彌敦道 673 號
　　　⑦荃灣青山公路 455-457 號　⑧觀塘裕民坊 1 號　⑨元朗青山公路 150-160 號

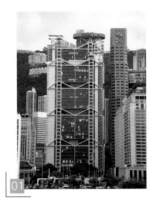

滙豐總行大廈高 178.8 米，有 47 層和四層地庫，是英國名建築師 Norman Foster 設計的高技派結構表現主義建築，為當時全球尺價最昂貴建築物，造價 53 億元，亦是全球首座使用高層垂吊結構建築。講求實用和顯眼，只有鋼鐵和玻璃，毋需三合土填充。結構由兩旁大柱吊起中部五個衣架，衣架下有三至七層樓板，造成特大無柱的室內空間。組件預製，支柱即為起重機的骨幹，不需搭棚施工。服務系統設在大廈兩旁，支援系統設於地板之下，文件由垂直運輸系統傳送至各層；冷氣從樓板夾層中間的風口向上噴出，又電子屏幕取代機械報告板以解決噪音問題。保險庫設於第一層地庫，庫門重達 50 噸，內有 25,000 個保險箱。

旺角分行兩度遷建，第一代為平房式，第二代和其他三間分行大廈由巴馬丹拿設計，地下和閣樓是銀行，旺角分行上層是寫字樓，其他三間上層是宿舍。1964 年因天旱抽取地下水，九龍多處地陷，旺角分行出現傾斜，需要灌漿補救，及另建九龍總行。九龍總行造價 1,000 萬元，內部無柱，大窗戶有挑簷遮光，地下保險箱庫世界最大。半島大廈高 12 層，地下和閣樓是尖沙嘴分行，樓上為半島酒店房間和自理式公寓，模式全港首創，五樓建有天橋連接酒店。

滙豐銀行是香港最大銀行，1986 年全球有 370 間分行，第一百間香港分行設於百德新街 2 號，1974 年 7 月 17 日開幕。1960 年 9 月派發銀行模型儲蓄箱予存戶。1965 年 1 月發生華資銀行擠提事件，滙豐作出支援，收購面臨倒閉的恒生銀行。1966 年開業 100 週年，名下皇后像廣場花園開幕。1981 年首創自動提款機服務。2015 年發行面額 150 元的 150 週年紀念鈔票。

建築物檔案：

- 1948 年　10 月 1 日，旺角分行開幕。
- 1954 年　1 月 2 日，旺角滙豐大廈九龍總行開幕。
- 1957 年　6 月 24 日，半島酒店分行遷往半島大廈。旺角分行擴建東翼。
- 1960 年　4 月 18 日，荃灣分行開幕。
- 1961 年　5 月 10 日，元朗分行開幕。
- 1963 年　2 月 28 日，觀塘分行開幕。
- 1969 年　8 月 7 日，港督戴麟趾爵士主持新一間旺角滙豐大廈九龍總行開幕。
- 1981 年　總行拆卸重建，銅獅移置皇后像廣場。
- 1985 年　6 月 8 日，銅獅放回原位。11 月 18 日，總行舉行平頂儀式。翌年 4 月 7 日開幕。

01 中環的滙豐總行大廈（攝於 2016 年）
02 九龍總行的旺角滙豐大廈（攝於 2016 年）

滙豐總行大廈
HSBC Headquarters Building

① 東北立面

② 西南立面

① ②

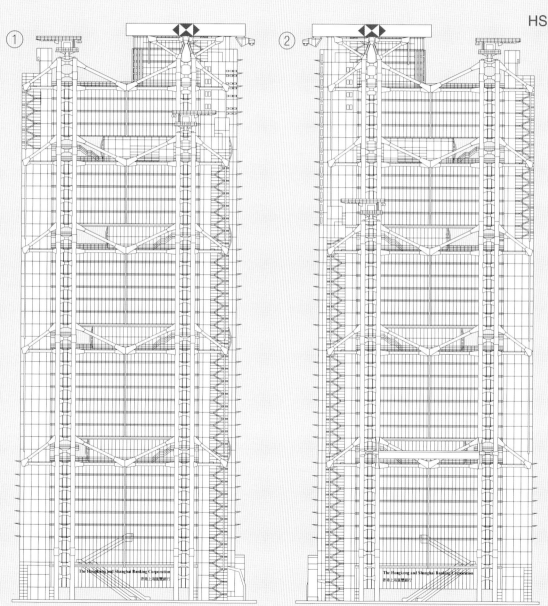

The Hongkong and Shanghai Banking Corporation
香港上海滙豐銀行

The Hongkong and Shanghai Banking Corporation
香港上海滙豐銀行

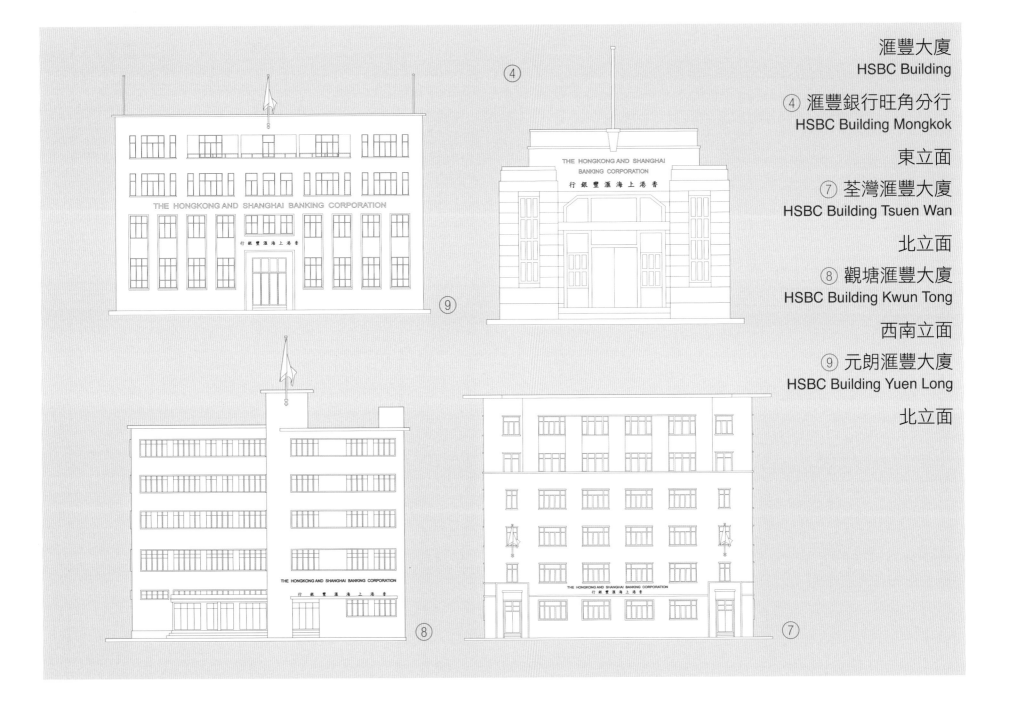

滙豐大廈
HSBC Building

④ 滙豐銀行旺角分行
HSBC Building Mongkok

東立面

⑦ 荃灣滙豐大廈
HSBC Building Tsuen Wan

北立面

⑧ 觀塘滙豐大廈
HSBC Building Kwun Tong

西南立面

⑨ 元朗滙豐大廈
HSBC Building Yuen Long

北立面

滙豐大廈
HSBC Building

③ 半島大廈
Peninsula Court

東立面

⑤ 旺角滙豐大廈
HSBC Building Mongkok

西立面

⑥ 旺角滙豐大廈
HSBC Building Mongkok

東立面

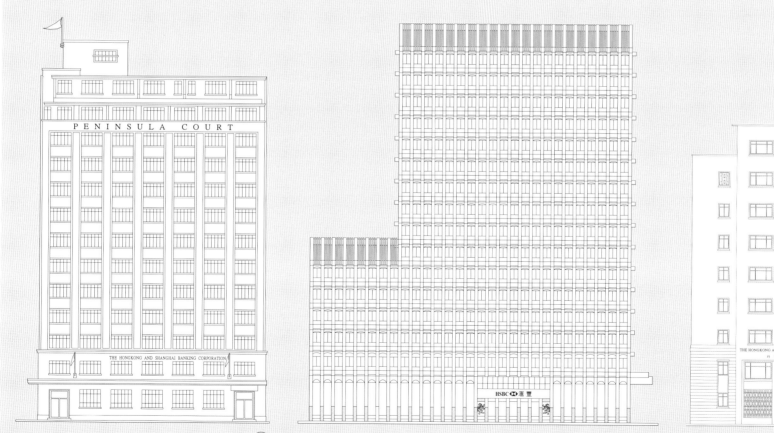

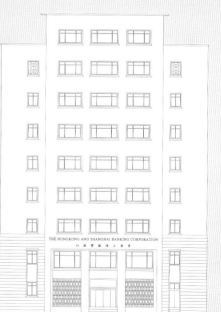

③

⑥

⑤

公主行
MARINA HOUSE

建築年代：1947 年
位置：中環皇后大道中 15-19 號

01

公主行由巴馬丹拿設計，名字除取自原址名字外，亦紀念 1934 年 11 月 29 日下嫁英國根德公爵喬治皇子的馬里納郡主（Princess Marina）。底層平面呈距形，二樓至頂層平面為 T 字型，原擬興建八層，但因影響相鄰樓宇採光，只能建至五層，戰後才加建。地下入口雲石鋪面，樓上牆面為新式批盪，設有升降機。建成初期地下租客有曾福琴行、美國大通銀行、中國農工銀行、華僑銀行和移民局等，樓上為寫字樓，租客有《孖剌西報》（Hongkong Daily Press），另五樓全層為中國海關租用。戰後，大律師張奧偉的辦公室亦設於公主行內。

1969 年 2 月 25 日，置地公司向租務法庭申請豁免令，以便豁免曾福琴行租務管制，指出琴行為公主行落成後首個租戶，租用 8,152 平方呎地方，戰前月租 1,300 元。1947 年港府修定租例，兩年後加租至 2,600 元，1954 年為 3,250 元，以後 15 年不變，平均每方呎租金 0.38 元，但租予大通銀行和新

華銀行的呎租為 3.26 元和 3.5 元，新顯利大廈是 9 元，皇室行 4.1 元，告羅士打行 3.8 至 7.47 元，歷山大廈地舖為 6 元，因此琴行不應再受租例保障。置地公司多次知會加租至每平方呎 4 元，但無答覆。琴行反駁租金並無標準，倘獲批准，其他業主可能效尤。27 日案件審結，琴行反對得直，仍受租管保障，法庭指是一宗「並非發展而請求豁免租例的案件」，因此「租務條例對反對人仍有效」。若為了「發展」而改建新樓，就可批准豁免。

1974 年，香港置地宣佈重建中環物業的十年發展計劃，投資六億元，第一期重建歷山大廈，第二期拆卸告羅士打行、連卡佛行和皇室行，興建告羅士打大廈，第三期拆卸公爵行和公主行，興建公爵大廈。第二期 1976 年動工，1980 年完成，12 月 15 日傍晚由布政司姬達爵士主持中區置地廣場開幕禮，並由鮑富達主持架空行人天橋系統啟用禮。第三期則於 1983 年完成。

根德公爵夫人是最後一位皇室貴族下嫁英國皇室。1952 年 10 月 26 日，根德公爵夫人代表英女皇訪港四天，是戰後首位皇室人員訪港。曾到訪港督府、律敦治療養院和香港大學等，主持贊育醫院和伊利沙伯女皇二世青年游樂場館奠基，並准許港大翌年成立非宿舍社堂根德公爵夫人堂。

建築物檔案：

- 1935 年　公主行建成，翌年元旦入伙。
- 1947 年　加建三層。
- 1979 年　拆卸以興建公爵大廈。

01 公主行舊址的公爵大廈（攝於 2016 年）

公主行
Marina House

西南立面

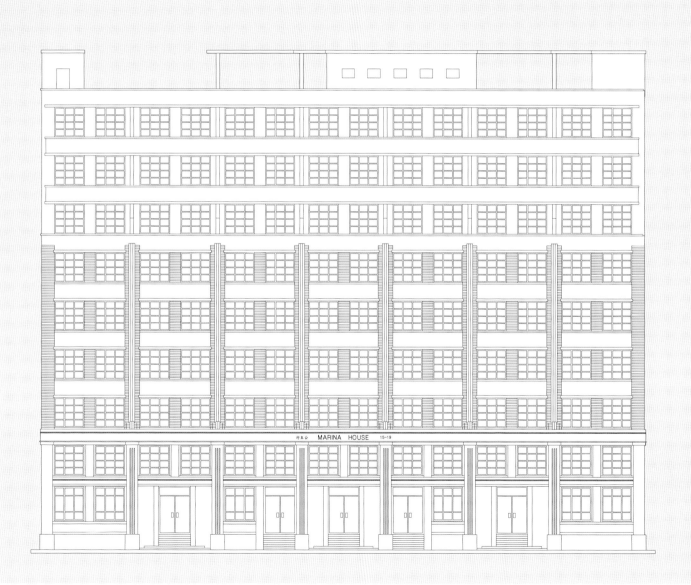

愛丁堡大廈
EDINBURGH HOUSE

建築年代：① 1950 年　② 1880 年代　③ 1882 年　④ 1940 年
位置：①中環皇后大道中 11-13 號　②中環皇后大道中 11 號
　　　③中環皇后大道中 13 號　④中環德輔道中 12 號

大廈以當時英皇第一繼任人伊利沙伯公主的夫婿愛丁堡公爵命名，又名「公爵行」，由利安公司的麥支干設計，耗資 700 萬元。大樓連地庫共 11 層，樓上平面呈 U 字形，北面與德輔道中 12 號皇室行（Windsor House）相連，向街角的牆面為圓角，主入口設旋轉門。設計近現代化，表面全為乳白色石片，內部設計實用，有冷氣調節和七部升降機，當時被喻為香港辦公大廈的典範。舊式大廈多為四層，每層高度 15 至 17 呎，大廈則為 11.5 呎，可容 100 個租戶。陷入式門窗和突出牆板有效減少強光照射，頂部四層逐步退入，以讓街道採光。大廈為皇室行的擴展部分，主要安置亞歷山大行的租戶，俾讓進行重建。當時樓下租予華僑、華比、國華和金城銀行，樓上租戶包括美國駐港總領事館部門、美國圖書館和香港證券交易所等。置地在收回 13 號物業時與租戶 St. Francis Hotel 打官司，後者是當時中環最古老的酒店。大道中 11 號有利銀行大樓由利安公司設計，古典復興式建築，南面立面略為彎曲。1869 年 11 月 16 日，另一位愛丁堡公爵為鄰近的聖約翰座堂主持奠基禮，他是首位訪港皇室成員，亦是日後的英皇愛德華七世。

1950 年至 1970 年代間，中環有兩大名西醫，一為東亞銀行四樓的趙不波醫生，1934 年香港大學畢業。另一位是愛丁堡大廈四樓的麥兆成醫生，診所設有候診室、配藥房、主診室、婦科診室、檢查室和照射室等，主診室大如半個課室，照射室置有一部 X 光機，專為客人辦理出國針紙之用，當時可謂只此一家。麥兆成醫生於 1939 年以第一名成績在港大畢業，1941 年 5 月於雅麗氏紀念產科醫院掛牌，對非富有的同親不收分文診治，其後人亦為醫生和律師。

大廈落成時港島有兩間 12 層大廈、兩間 11 層、12 間八至十層、27 間七層和 29 間六層建築物。九龍有一間 14 層、一間八層和三間六層高建築物。港島有 14,606 間屋宇，計共 48,406 層，九龍有 10,835 間，計共 33,464 層。

建築物檔案：

- 1880 年代　　大道中 11 號和 13 號酒店落成。
- 1890 年　酒店改稱「Connaught House Hotel」。
- 1901 年　酒店轉手為 Astor House Hotel。
- 1928 年　7 月，酒店翻新為 St. Francis Hotel。
- 1939 年　1 月，置地購入 Astor House。
- 1940 年　皇室行落成。
- 1948 年　10 月，置地購入有利銀行地皮。
- 1950 年　2 月，愛丁堡大廈落成。
- 1979 年　愛丁堡大廈拆卸，三年後建成公爵大廈。

01 公爵行舊址的約克大廈（攝於 2016 年）

① 愛丁堡大廈
Edinburgh House

南立面

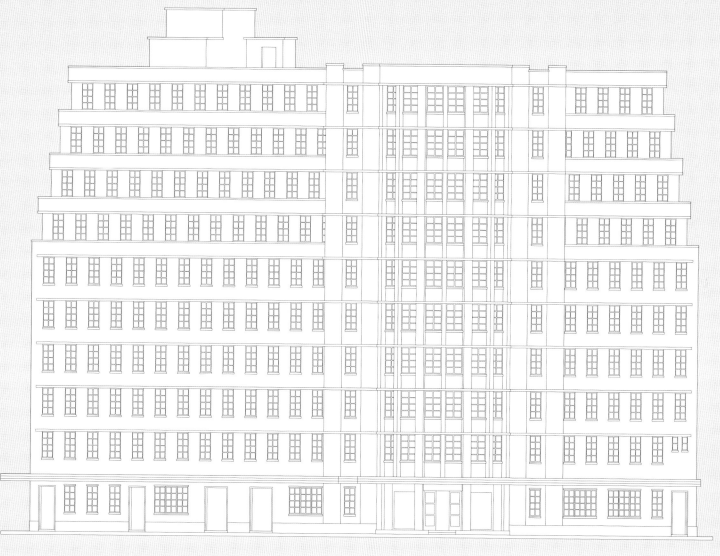

③皇后大道中 13 號
Astor House

西南立面

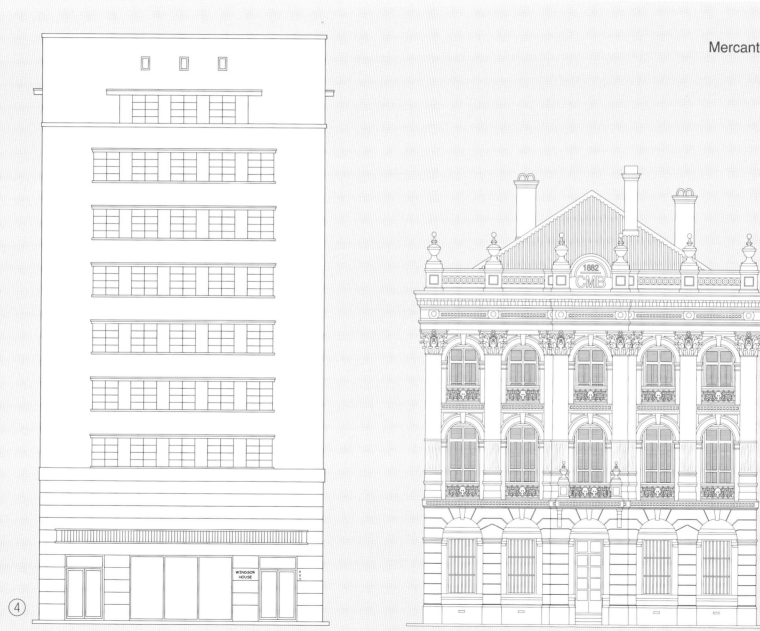

② 有利銀行
Mercantile Bank of India

西南立面

④ 皇室行
Windsor House

東北立面

歷山大廈
ALEXANDRA HOUSE

建築年代：1952 年
位置：中環德輔道中 5 至 17 號

01

　　歷山大廈是當時中區最宏偉大廈，具典型的裝飾主義風格，鋼支架結構，花崗石飾面，主要以垂直線條為主，高 14 層，鋼架結構，冷氣調節，建築費 2,000 萬元。向德輔道中設兩個入口，向其他街道只有一個入口，大樓中央設天井，使屋內光線充足。因街道取光限制，七樓以上中部樓層逐層退入，立體感強。內有 11 座升降機，每日載客 16,000 人次，當時堪稱最繁忙升降機交通大廈。

　　歷山大廈是戰後置地公司首個中環重建項目，位於中環心臟，由亞歷山大行、思豪酒店（Hotel Cecil）和中天行三座相連建築分兩個階段重建而成，地段為三角形，重建時將西面三角位置交還港府，以換取增建高度。三角位置一向為屈臣氏藥房租賃，故有「屈臣氏角」之名，港府曾考慮在該處放置剛修復的維多利亞女皇銅像。

　　亞歷山大行建於 1904 年，前名「皇家大廈」的思豪酒店建於 1903 年，為連卡佛舊址；前為英皇酒店的中天行建於 1902 年，1929 年火災後改為寫字樓。1949 年，中環寫字樓供不應求，置地公司計劃分兩期重建亞歷山大行，到 1950 年公爵行落成，收納了亞歷山大行租戶後，開始重建。第一期完工後，有利銀行待租戶轉租第一期後重建。1953 年，較舊址高三倍的有利銀行大廈完工，吸納了第二階段受影響租戶。1955 年 8 月，渣甸洋行以 600 萬元將畢打街 20 號總部大樓售予置地，以重建為怡和洋行大廈，條件是租用歷山大廈和認購香港置地公司新股分。歷山大廈除租予太平洋行、渣甸洋行外，亦收納置地公司名下於仁行、皇帝行和沃行租戶，包括英國海外航空公司、澳洲海外航空公司和香港航空公司，俾能讓三行重建為於仁大廈，於仁大廈計劃於 1955 年宣佈，1962 年完成。

　　1970 年，置地計劃重建歷山大廈，租戶由 1972 年入伙的康樂大廈吸納。1974 年，置地宣佈重建中環物業的十年發展計劃，分為三期，重建歷山大廈為第一期項目，大廈以新方法由中央部分建起，工時只用了 27 個月，建築費 1.06 億元，樓面為舊廈的 1.5 倍，其餘兩期為興建置地廣場。

建築物檔案：

- 1951 年　3 月，拆卸阿歷山大行，地基工程費時 12 個月。
- 1952 年　6 月，歷山大廈第一期完工。
- 1954 年　1 月 4 日，進行第二階段重建，拆卸中天行及思豪酒店。
- 1956 年　4 月，第二期完工。
- 1976 年　10 月，歷山大廈重建完成。

01 第三代的歷山大廈（攝於 2011 年）

歷山大廈
Alexandra House

西北立面

中華總商會大廈
CHINESE GENERAL CHAMBER OF COMMERCE BUILDING

建築年代：1955 年
位置：中環干諾道中 24 至 25 號

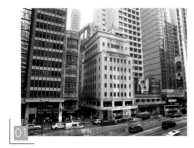
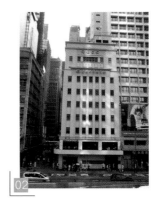

　　中華總商會大廈由周李建築工程事務所周耀年設計，現代主義建築帶裝飾主義風格，採用中國式裝飾，以表達商會的性質和背景。立面開窗強調垂直開口，富層次感；同時含芝加哥學派推崇的積體並置技巧，對比鮮明。大廈底部為基座，中間辦公樓層，以輕微退入的樓頂總結。大廈樓高十層，主要為商會成員提供舉行會議和社交聚會場地。主入口原位於北面中央開間位置，設有巨大的前廊和門廊，兩旁為商店；二樓為酒樓；三樓至六樓出租作寫字樓；七樓是會員俱樂部，設有餐廳和酒吧；八樓是商會辦事處；九樓為禮堂，設有 192 個座位和一個可以容納 27 個座席的講壇，全層不需支柱；10 樓是會堂的閣樓，為會議廳和商業圖書館。

　　1894 年，香港華商勢力強盛，但南北行及東華醫院的代表性不足，未能得到港府充分重視。數十名香港商人，包括中華銀號的馮華川和寶隆金山莊的古輝山，遂發起組織中華會館，以團結華商力量，藉

以向政府反映華人意願，進行交涉，影響決策，謀取利益。館址位於般咸道新建三層樓宇，1896 年 1 月 17 日由九龍寨城最高級官員大鵬協將陳崑山主持開幕。1890 年，因會館遠離商業中心，發展不利，只有四名會員，遂遷往德輔道中 30 號和 32 號自購樓宇。1900 年，會館易名「華商公局」（The Chinese Commercial Union），為中華總商會的前身，馮華川擔任主席，有百多名會員。華商公局成立後即開始向政府呈交意見及進行交涉。1913 年 11 月 22 日，在劉鑄伯主席等人的倡導下，易名為「華商總會」，以反映其領導性質，會員增至一千多人。1920 年購入干諾道 34 號樓宇，兩年後購入 65 號相連樓宇，遷入以作擴充。1935 年註冊為香港華商總會；1950 年加上「General」字眼，以顯明其領導地位。1952 年，改稱「香港中華總商會」。

　　商會熱心公益，凡遇重大天災或人道危機，都有舉辦籌款賑災活動。2000 年 10 月 22 日，郵政署為

商會成立一百週年發行紀念郵票。

　　建築物檔案：

- 1950 年　購入現址三連樓宇。
- 1952 年　10 月，開始拆卸原有建築。
- 1953 年　4 月，與隔鄰達成和解協議，開展打樁工程。
- 1955 年　落成啟用。

01 富層次感的中華總商會大廈（攝於 2015 年）
02 中華總商會大廈是香港中華總商會會址所在（攝於 2015 年）

中華總商會大廈
Chinese General Chamber of Commerce Building

① 東北立面

② 東南立面

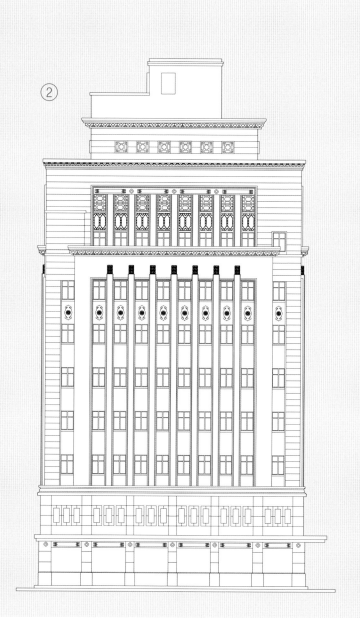

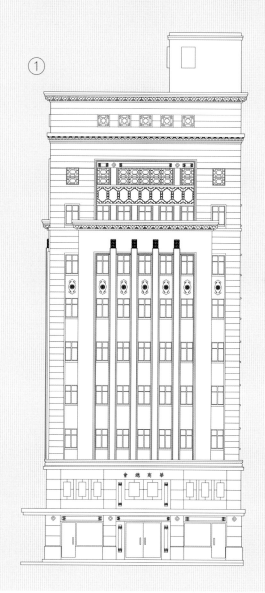

萬宜大廈
MAN YEE BUILDING

建築年代：1955 年
位置：中環干諾道中 24 至 25 號

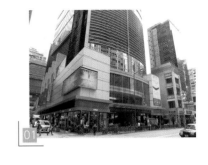

萬宜大廈為現代主義建築，由朱彬設計，開創多項先河。大廈位處窄長而又四邊不平衡的坡地之上，卻能展現莊重對稱的外觀。北座 15 層，南座 13 層，中間 8 層，以配合當時建築物條例規定高度受制於所向街道的寬度。首創兩層相連的購物長廊設計，配置冷氣調節，營造全天候環境吸引人流，在當時可謂相當奢侈。繼香港賽馬會後，裝置全港首條公開使用的自動扶手電梯，連接上下兩層購物長廊，解決前後兩條主要街道之間 19 呎的落差，成功吸引大量人流。三樓至頂樓為寫字樓，共有 300 間寫字間，以七部每分鐘行走 500 呎的新型升降機接載乘客，每部可載 20 人。北座立面較南座細緻，強調體積感覺，窗戶較少，凹入的長條垂直柱間設計，加強了線條的陰影效果，營造出虛實型態；入口的簷蓬增添了立面的基座形像。大廈落成時北面尚無高樓阻擋，可從海上欣賞得見。南座較為簡單，組件式的窗戶設計，頗有現代玻璃幕牆風味；砵甸乍街一面使用美國入口的鋁製落地窗戶，增加了大廈的商業風格，吸引行人。大廈在整體外表上，流露出強烈的虛實對比效果，手法上與中國銀行大廈着重垂直線條相似，但在裝飾風格上卻力求簡約，在當時相當受歡迎，甚至被同期落成的東英大廈仿效。室內配置典雅的銅製欄杆和大型雕塑，裝飾藝術風味濃厚。

萬宜大廈一直是專業人士如律師、會計師和建築師的熱門寫字樓。最初有 26 間店位，規定行業不能重覆，後改為 78 間。惠羅百貨公司位於地下，紅寶石餐廳、郵局和滙豐銀行在二樓。紅寶石餐廳成為古典音樂愛好者的根據地，購物廊亦發展成為高級音響店舖的集中地。

萬宜大廈的扶手電梯自啟用時即引來大批好奇市民使用，成為一時佳話，首位乘客為業主勞冕儂，梯前張貼「請勿握手」字樣，以免對行上落的乘客在握手時發生意外，並派職工指導，四日間估計有 50 萬人次上落。第四日試行右上左落，以試驗效能，並在兩端加置告示牌，勸告乘客勿穿拖鞋乘搭，免生意外。

建築物檔案：

- 1955 年　拆卸四街範圍內樓宇以興建萬宜大廈。
- 1957 年　7 月 1 日，正式啟用；8 月 1 日，扶手電梯啟用。
- 1958 年　6 月，紅寶石餐廳開幕。
- 1960 年　9 月 19 日，郵局啟用。
- 1978 年　8 月 18 日，滙豐銀行袖珍分行開業。
- 1995 年　拆卸重建，四年後落成第二代萬宜大廈。

01 第二代萬宜大廈外貌（攝於 2016 年）

萬宜大廈
Man Yee Building

① 東北立面

② 東南立面

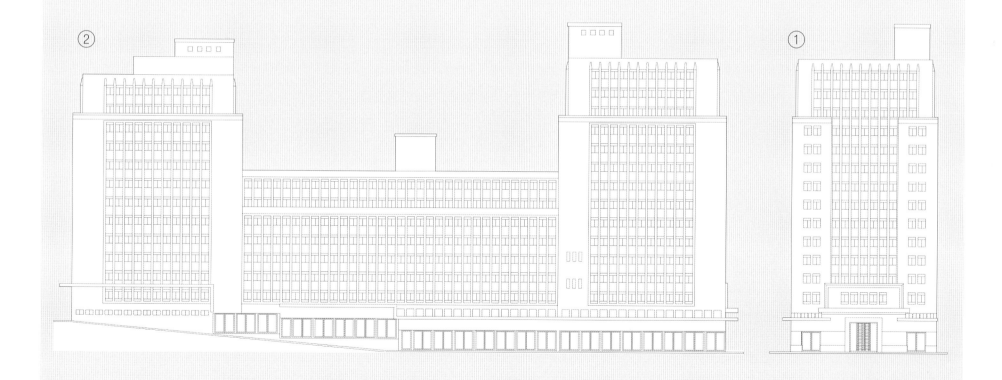

東英大廈
TUNG YING BUILDING

建築年代：1965 年
位置：尖沙咀彌敦道 100 號

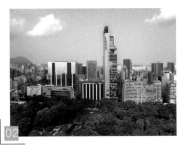

東英大廈是當時九龍區最大的辦公大樓，亦是名醫搖籃，彌敦道亦隨之成為商業地帶。大廈連地廳高 17 層，由阮達祖則師設計，是典型的簡約主義建築，以規則的方格圖案立面，消除因體積巨大而產生的壓迫感。大樓以當時現代主義鼓吹的概念，透過三個部分的外牆處理手法，反映內部空間的不同功能：基座使用深沉的光面麻石，配以大型窗戶；中部玻璃面積減少，加強了垂直的線條效果，樓上統一的網格玻璃窗牆面，呈現出當代新穎的寫字樓形象。內部全冷氣調節，並仿照萬宜大廈模式，以三組共六條扶手電梯連繫四層商場，有水磨石地板、黑雲石牆面和鋁質商店門面。地廳專供開設夜總會和餐飲，地下至三樓為商場，四樓專供醫生和牙醫租用，五至 16 樓為寫字樓，天台設有花園式公寓，單位設於北面，可鳥瞰港九景，並以八部客用和一部貨物升降機連繫。

東英大廈由何東家族興建，由名下生記租務處管理，建築費二千餘萬元，以已故何東及元配麥秀英

命名，地下入口牆面嵌有何東和麥秀英的半身浮彫銅匾，匾額「東英大廈」是國民黨元老張岳軍所題。1964 年開設東成戲院，翌年與台商合資港台貿易有限公司及成立台灣民生物產有限公司，分別設於東英大廈三樓和二樓，並開設台灣民生物產分店，每逢元旦和中華民國國慶，都會掛上民國旗幟。有傳聞謂何世禮依照何東遺願興建東英大廈和灣仔的承業大廈，與何東花園為三不賣產業，以紀念先父和兩位母親，規定第二代全離世後才能出讓。1984 年，《中英聯合聲明》簽訂，何世禮鑑於個人政治立場，結束《工商日報》並陸續出售物業，1998 年辭世。2003 年，東英大廈與承業大廈分別以 11 億元和 1.4 億元轉讓，何東花園亦於 2015 年以 51 億元賣出。

1970 年，鄒文懷辭去邵氏兄弟公司行政總裁一職，與人合伙成立嘉禾公司，並購入斧山道國泰片場舊址，更名嘉禾製片廠，辦事處設於東英大廈 1412 室。嘉禾先後以李小龍、許氏兄弟及成龍主演的電影

創下票房佳績。李小龍是何東弟弟何甘棠的外孫，辦公室亦設於東英大廈。

建築物檔案：

- 1964 年　動工，翌年竣工。
- 1966 年　8 月 20 日，銅匾揭幕。
- 2003 年　售出。
- 2006 年　1 月 1 日，關閉。8 月，完成拆卸。
- 2010 年　重建成 The ONE。

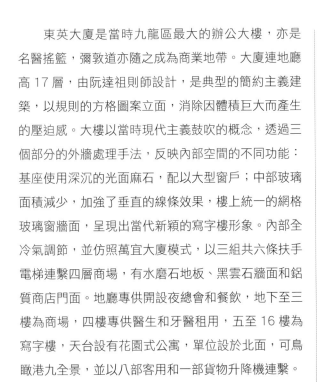

01 東英大廈全貌（攝於 2005 年）
02 在東英大廈原址建成的 The ONE（攝於 2012 年）

東英大廈
Tung Ying Building

南立面

康樂大廈
CONNAUGHT CENTRE

建築年代：① - ② 1973 年　③ 1976 年
位置：① - ②中環康樂廣場 1 號　③中環康樂廣場 2 號

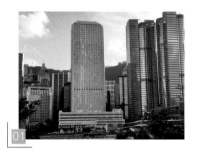
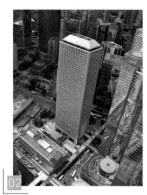

康樂大廈樓高 52 層連一層地庫，巴馬丹拿建築師木下一（James Kinoshita）設計，金門建築興建，是香港首座摩天大廈和當時亞洲最高大廈，香港地標，可容 8,000 人辦公，落成後置地啟動十年重建中區商廈計劃，其後因怡和總部遷入而改名「怡和大廈」。大廈以外牆和塔心作結構牆，圓形窗洞減低對結構牆的影響。為加快興建速度，採用平直外牆配合全港首創新式技術，以活動升降板模供混凝土灌注，灌注時板模以時速一吋上升，完全不用棚架，不受高度限制，也不會影響已建樓層。大廈外牆厚度隨層數增加而減少，1,748 個窗框及圓錐型窗戶各自包括 80 件預製組件，依照編碼安裝。外牆以百萬塊意大利玻璃磚覆蓋，一小部分於 1974 年受颱風影響剝落，其後轉鋪鋁板。

香港置地以 2.58 億元投得當時填海區地王，條款包括將來北面海旁興建的郵政總局高度不能超過七層，而地皮的三分二面積用作康樂廣場。原定第一段工程包括地庫、地面至第 17 樓於一年內完成，第二段工程於往後一年內竣工，但由動工至平頂只用了 16 個月，每八日完成一層，興建速度是當時的世界紀錄。大廈特色包括可由用戶自由調較溫度的中央冷暖氣系統；24 架由電腦控制、價值 1,490 萬元，全亞洲最貴最快、分速 1,400 呎的升降機；接通於仁大廈的行人天橋，則為香港首個利用大廈二樓伸出的屋簷用作行人路的建設；完善的火警警報和防火系統，第 18 樓為設有假窗的防火層，梯間有指示器指示往上或往下逃生的方向。啟用時商戶有地下及二樓的龍子行和美心餐廳、八樓的金銀證券交易所、三至四樓的貿易發展局、35 樓的香港旅遊協會，地庫的渣打銀行分行等。郵政總局由工務司署設計，建築需時 21 個月，耗資 4,300 萬元，只建了五層，樓面面積則為舊局的一倍。

建築物檔案：

- 1970 年　投得地皮。
- 1971 年　10 月 7 日，開始興建。11 月 18 日，定名康樂大廈。
- 1972 年　11 月 1 日，地下及二樓商場啟用。11 月 24 日，第 3 至第 17 層開幕。
- 1973 年　1 月 4 日，二樓滙豐銀行袖珍分行開幕。4 月 28 日，舉行平頂儀式。
- 1974 年　8 月 11 日，行人天橋啟用。
- 1976 年　8 月 11 日，郵政總局開幕。
- 1977 年　12 月 20 日，康樂花園及園內亨利摩爾「對環」雕塑揭幕。
- 1982 年　6 月，開始鋁板鋪蓋外牆工程，84 年 4 月 8 日舉行竣工儀式。
- 1988 年　12 月，大堂重修完竣並安放四幅韓志勳的「宇緣」大油畫，以紀念翌年元旦易名為怡和大廈。

01 康樂大廈和中環郵政總局（攝於 2018 年）
02 鳥瞰現稱怡和大廈的康樂大廈和郵政總局（攝於 2008 年）

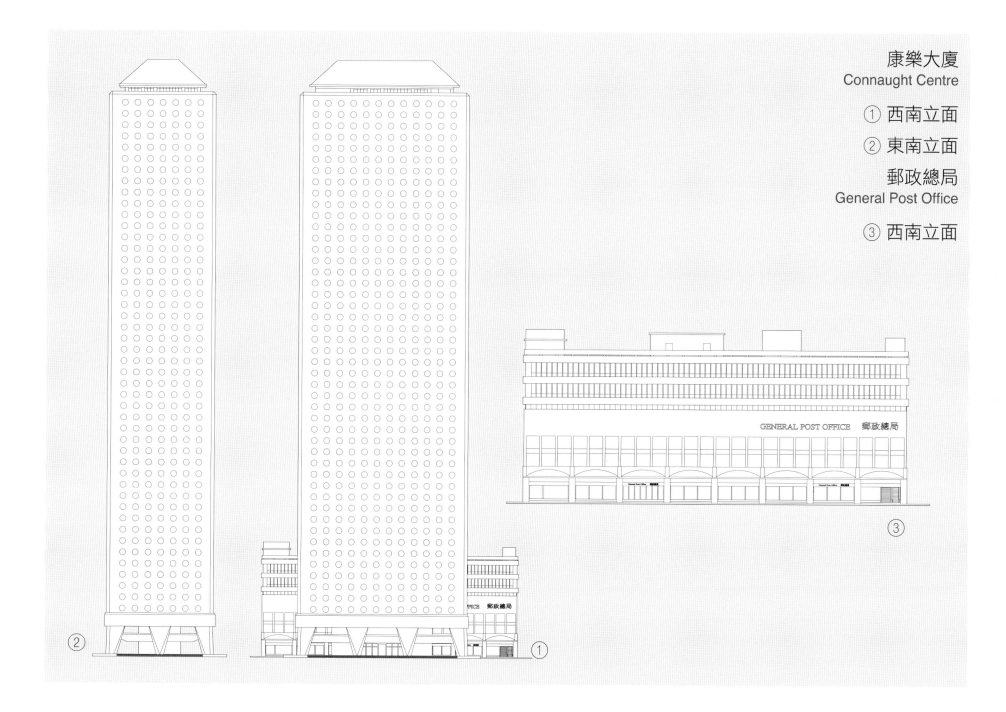

康樂大廈
Connaught Centre

① 西南立面

② 東南立面

郵政總局
General Post Office

③ 西南立面

GENERAL POST OFFICE 郵政總局

九龍電話大廈
KOWLOON TELEPHONE BUILDING

建築年代：1949 年
位置：尖沙咀金馬倫道 1 號

　　九龍電話大廈樓高 13 層，高度 150 呎，西端鐘樓高度至 210 呎，是當時九龍第一高樓，僅低於全港最高的滙豐銀行總行 26 呎。大廈取代窩打老道與彌敦道交界的舊機樓，用作九龍南部區域的電話轉接機關。大樓由華人建築師關永康博士根據現代建築學原則設計，較高樓層較下層依次縮入，以利採光，各層窗戶均面向南方，鐘樓內裝有水箱及大時鐘機件。樓下至二樓以雲石鋪面，其餘各層用光亮磁磚鋪砌，前後各有一部電梯。原租予牛奶公司作餐廳用的地舖因被軍部徵用而擱置，解徵後由當時全港最大的外國百貨公司惠羅公司租用。地庫是電話機房，二至三樓是電話公司寫字樓和電話轉接機房，樓上為電話公司職員宿舍，工人宿舍則位於北面，以走廊隔開。

　　早於 1877 年，即電話發明及專利權註冊後一年，香港已引入人手駁線電話服務。1882 年，東方電話公司取得香港專營權，其後轉手給中日電話公司。1906 年香港電話公司成立，經營電話生意，

1923 年收購了中日電話公司，兩年後獲港府續發五十年專營權。當年電話機數目約有一萬部，對外通訊則由大東電報局負責，五年後改為自動電話駁線。1968 年獲發 20 年專營權。1988 年，與大東電報局合併為香港電訊有限公司。

　　1949 年 3 月，電話公司以 600 萬元購入德輔道中 14 號交易行作總部，易名「電話大廈」，同年宣佈大量建設工程，以解決往往輪候二至四年才能得到電話服務的問題，是年完成的工程還有禮頓山道 38 號前一號警署舊址的電話大廈。上海街旺角總機樓則於 1969 年 3 月 29 日啟用，但區內仍有等待了四年的申請。1977 年 6 月 30 日，港督麥理浩爵士為沙頭角荔枝窩電話機樓主持開幕禮，服務伸展至鴨洲和吉澳。

　　1949 年內地政權更迭，英軍陸續開到香港駐防，需要大量房屋安置，港府一方面興建營房，一方面徵用空置樓宇和新樓解決，九龍電話大廈、銅鑼灣

電話大廈，喇沙利道滙豐銀行宿舍和喇沙書院等都被徵用。截至 1952 年 9 月止，軍方已徵用了 190 個單位，喇沙書院要到 1959 年才被解徵，足有十年之久。

建築物檔案：

- 1948 年　3 月 25 日，港督葛量洪爵士主持奠基禮。
- 1949 年　8 月完工。10 月 3 日，被徵用為英軍醫院。
- 1952 年　9 月，軍方保留最高六層應用，其餘七層解徵。
- 1978 年　重建為尖沙咀滙豐大廈，門牌改為彌敦道 82-84 號。

01 在九龍電話大廈舊址建成的尖沙咀滙豐大廈（攝於 2016 年）

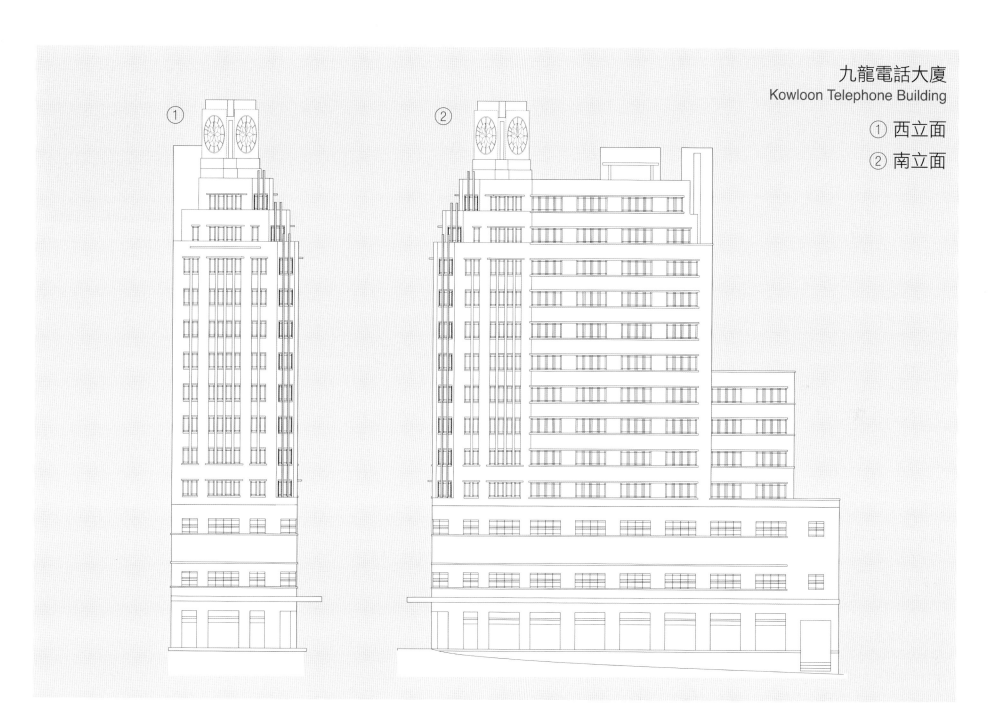

九龍電話大廈
Kowloon Telephone Building

① 西立面
② 南立面

麗的呼聲
REDIFFUSION

建築年代：① 1949 年　② 1959 年　③ 1968 年
位置：①灣仔軒尼詩道 1 號　②灣仔告士打道 77-79 號
　　　③九龍塘廣播道 81 號

　　麗的呼聲是香港首間有線電台，增設的「麗的映聲」是香港首間和英國殖民地首間電視台，亦是全球首家中文電視台。麗的呼聲廣播電台主樓為包浩斯式設計，特色為圓街角牆面，橫開長窗和白色外牆。麗的呼聲大廈樓高九層，設有兩部升降機，地下出租商舖以雲石鋪面，後座為機房和停車場，二至四樓前座為出租寫字樓，後座為工場和儲物室，五樓設有五間播音室；六至七樓為電視部，當中兩間攝影室為兩層樓底；八樓至九樓是行政部、會計部和食堂所在。電視大廈立面為垂直框架設計，耗資 2,000 萬元，第九號播影室可容納 400 人。

　　1928 年，廣播轉播服務公司在英國成立，提供有線轉播服務，其後易名「Rediffusion」，意思是再次播出，1947 年開始生產和租售電視機，兼營電視台。1949 年 3 月 1 日，在香港成立有線電台麗的呼聲（Rediffusion），中文名是英文的音譯。當年安裝費 25 元、月費 9 元，包括收音機租用及維修，政府

牌費 1 元。3 月 10 日開始，每日 7 時至零時廣播。以李我的單人自編無稿「天空小說」廣播劇和鄧寄塵一人演八把聲的諧趣廣播劇聞名。1952 年，鍾偉明加盟，以講古佬形式演繹武俠小說，獲「播音皇帝」美譽。1956 年，分別以藍色台、銀色台和金色台播放英語、粵語、國語與各地方言節目。1957 年 5 月 29 日，成立麗的映聲（Rediffusion Television）電視台，由港督葛量洪爵士主持按鈕啟播儀式，作黑白英語頻道有線播放。月費為 55 元，包括電視機租用及維修，自購電視機月費收 30 元。開台時每天播放四小時，全盛時期約有十萬租戶，節目包括外國片集、電影、新聞和體育消息。1959 年，商業電台免費啟播。1963 年 9 月，麗的映聲增設粵語廣播，市民亦可到租有麗的映聲的涼茶舖或公園收看。1967 年，無綫電視成立，免費無綫廣播。1973 年 6 月 1 日，麗的映聲改名為「麗的電視」，開始免費無綫廣播，麗的呼聲則受商業電台影響而結束。1982 年 9 月

24 日，麗的電視易名「亞洲電視」，經歷多次轉手和改革，仍然處於弱勢收視。2016 年 4 月 2 日牌照期屆滿關閉，結束 58 年又 308 天的廣播歷史。

　　建築物檔案：

- 1949 年　3 月 22 日，麗的呼聲廣播電台由港督葛量洪爵士主持開幕，1959 年拆卸。
- 1959 年　5 月 27 日，麗的呼聲大廈由港督柏立基爵士主持開幕，1982 年重建完成。
- 1968 年　11 月 6 日，麗的電視大廈由署理港督祁濟時主持開幕。
- 2005 年　長實購入廣播道地皮，2011 年重建成尚御。

01 已改名為亞洲電視大廈的麗的電視大廈（攝於 2004 年）
02 位於麗的呼聲大廈舊址的熙信大廈（攝於 2004 年）

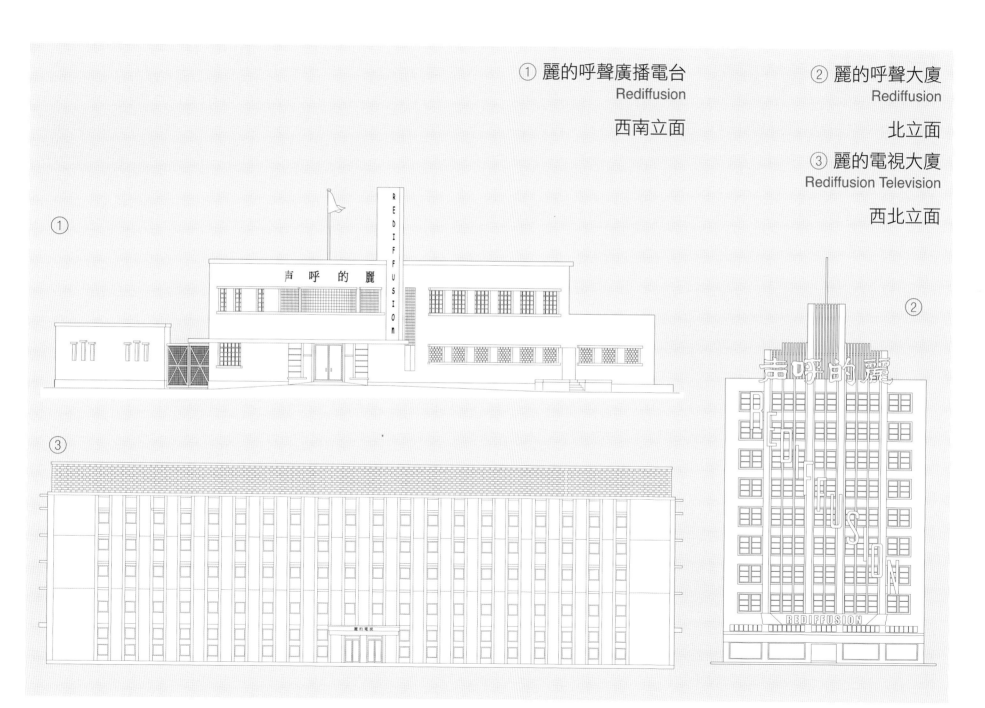

① 麗的呼聲廣播電台
Rediffusion

西南立面

② 麗的呼聲大廈
Rediffusion

北立面

③ 麗的電視大廈
Rediffusion Television

西北立面

電器大廈
ELECTRA HOUSE

建築年代：① 1950 年　② 1898 年
位置：中環干諾道中 3 號

電氣大廈是英國大東電報局遠東總部所在，香港電訊歷史的里程碑，標誌着香港作為遠東地區電訊樞紐中心地位，大樓啟用後，港府之內部電訊、船隻飛機無線電訊及技術支援，均交予接辦。地下為緊急發電機和電報派送部，二樓營業部，三樓電訊收發站，四樓為無線電終端機、電傳打字機和圖像傳輸和接收器等設備所在；五樓為電氣部、會計部、飯堂、員工休息室和康樂室；六樓為行政部和牙醫診所。七樓和八樓租予原設於告羅士打行三樓的香港電台，公司提供技術支援服務，內部設計根據英國廣播公司專家和香港電台工程師意見，包括一間可容納 120 人的播音室和兩間電台廣播室。九樓為公寓，其後租予香港電台至 1967 年 10 月止。天台設有水箱、供緊急用及供無線電高頻道廣播的天線。

1871 年，大東電報局成立，並鋪設通往南洋的海底電報電纜，是香港第二間電訊局，首間是 1869 年成立的大北電報局，以海底電報電纜經營香港至上海的電報業務。1895 年，大東電報局於現址興建由利安公司設計的大東電報局大樓。1910 年，大東電報局與世界各地的姊妹公司合併為英國大東電報局（Eastern Telegraph Company），成為大英帝國的通訊中樞。1929 年與馬可尼無線電報公司合併為大英帝國及國際電訊公司，為世界上最大的相關機構。1934 年與大北電報局合併，改組為有線及無線電有限公司（Cable & Wireless Limited）。1950 年代韓戰，香港大東電報局派出電報技術人員到前線支援。1969 年 9 月，在赤柱建成人造衛星地面通訊站，並協助啟德機場和渣打銀行裝設電腦系統，改進馬場電算機系統。1973 年 1 月 17 日，港督麥理浩主持灣仔分域街新總部新水星大廈開幕，大廈造價 1.6 億元，為當時遠東最完備電訊中樞，備用發電機價值 100 萬元，專用電報電腦自動接駁機價值 2200 萬元，耗電量是全港之冠，1994 年易名「電訊大廈」。1988 年與香港電話公司合併為香港電訊，並鋪設首條橫跨大西洋的電話光纖電纜。

🗂 **建築物檔案：**

- 1898 年　大東電報局大樓落成。
- 1950 年　11 月 25 日，重建成電氣大廈，由港督葛量洪爵士主持開幕。
- 1957 年　1 月 1 日，以古羅馬通信及郵政之神的名稱易名「水星大廈」。
- 1985 年　8 月，大樓出售。
- 1989 年　拆卸，四年後與壽德隆大廈重建成麗嘉酒店（Ritz Carlton Hotel）。
- 2012 年　重建成中國建設銀行香港總部大廈。

01 水星大廈拆卸後，建成香港麗嘉酒店，現已重建為中國建設銀行（攝於 2005 年）

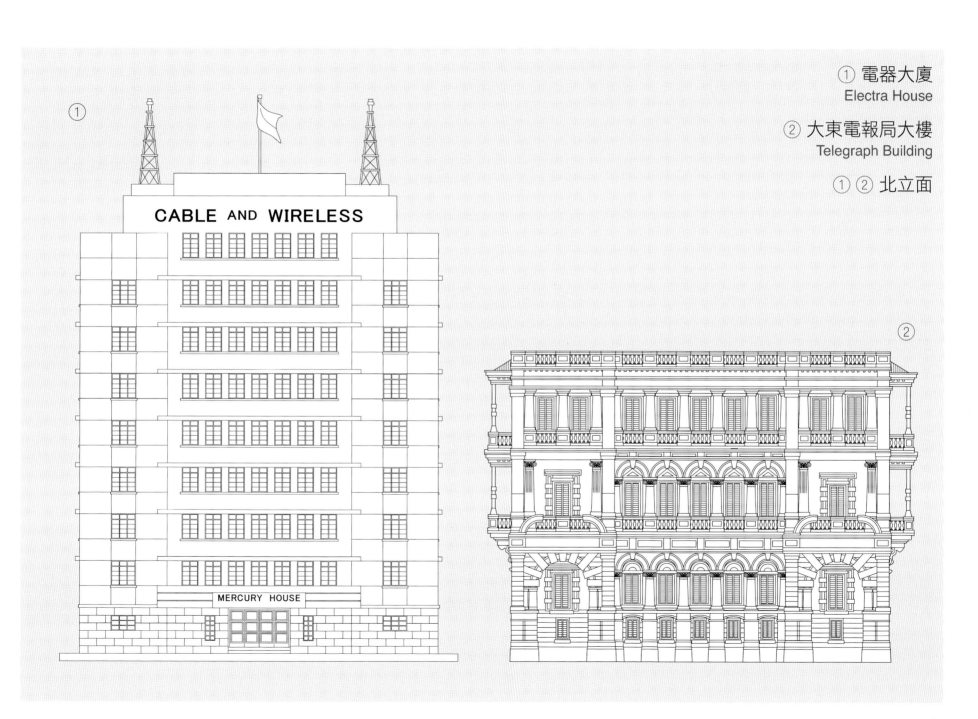

邵氏片場行政大樓
SHAW HOUSE

建築年代：1960 年
位置：清水灣大埔仔

邵氏片場為邵逸夫創立，佔地 65 萬平方呎，地價 32 萬元，建築費逾 500 萬元，甘銘設計，工程分三期，首期四座攝影棚，二期為兩座攝影棚、行政大樓、工場和職員宿舍，三期為職工宿舍、高級職員寓所和邵氏別墅；另外設有化妝室、衣服室、餐廳、實驗室、沖洗室、古裝街，以及一座全港獨有的羅傘狀架空水塔，規模龐大，是華語地區唯一系統化電影製作基地、遠東最大片場，被譽為「東方的荷里活」。行政大樓設計前衞新穎，不規則突出的窗框如影片畫頭的介紹字幕，流線形屋頂，跳脫的中英文字體設計，粉藍和白色配搭，具裝飾藝術風味，是片場的地標，無綫電視經常以大樓作為劇集的醫院背景。

邵逸夫排行第六，1925 年和三位兄長在上海成立天一影片公司，1928 年政局不穩，邵家兄弟遷往南洋發展。1930 年，邵逸夫與邵仁枚在新加坡成立邵氏兄弟公司，經營多間戲院及電影發行，1933 年，拍攝中國首部有聲電影《白金龍》。邵逸夫在新

加坡受到鉅富余東璇的賞識，經常作客余氏府邸，1937 年與余東璇的女友黃美珍兩情相悅，余東璇玉成好事，並以 50 萬元禮金相贈。1958 年，邵逸夫在香港成立邵氏兄弟（香港）有限公司，競爭對手是國際電影懋業有限公司，該公司由南洋鉅富陸佑的兒子陸運濤於 1956 年創辦。1964 年，陸運濤在台灣影展的一次參觀途中因空難離世，亦有參展的邵逸夫因臨時取消參觀而倖免。1967 年，邵逸夫與利孝和、余經緯等財團成立無綫電視，1980 年接掌無綫電視達 31 年。1970 年，在美國拍完《青蜂俠》劇集的李小龍有意回港發展，邵逸夫開出低片酬長合約條件，嘉禾的鄒文懷聞風招攬，首拍《唐山大兄》大破票房紀錄，亦使嘉禾成為大公司。邵氏在 1970 年代製作了大量的艷情片，其後電影業務不斷收縮，1985 年賣出全部院線，兩年後停產，歷年攝製影片千餘部。2014 年，邵逸夫去世，終年 106 歲，過去捐出善款總額逾一百億港元，以其名字命名的教學

樓、圖書館、文化藝術或醫療設施遍佈中國各地。

建築物檔案：

- 1955 年　購入地皮。
- 1960 年　11 月 4 日，邵氏影城開幕。
- 1988 年　用作無綫電視總部。
- 2003 年　關閉空置。

 位處邵氏片場入口的邵氏片場行政大樓（攝於 2017 年）

邵氏片場行政大樓
Shaw House

西北立面

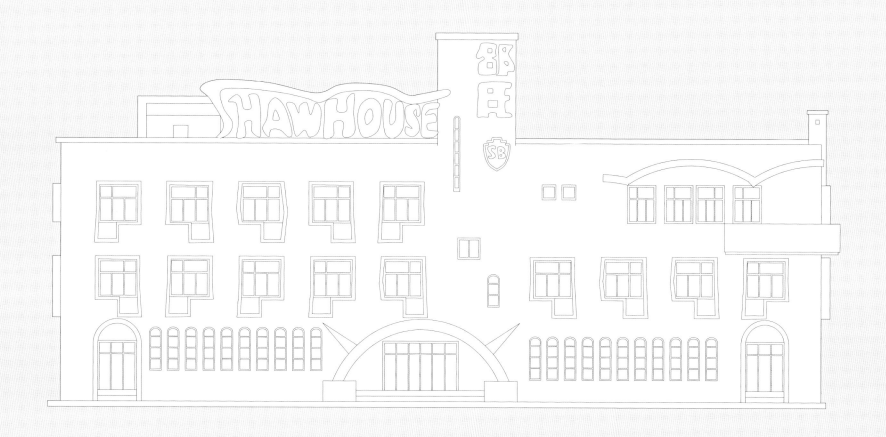

電視廣播有限公司
TELEVISION BROADCASTS LIMITED

建築年代：1967 年
位置：九龍塘廣播道 77 號

　　無線電視是香港首間商營無線電視台，開台時已播放彩色節目，全球首創。總部大樓樓高六層，由甘銘設計，採用歐美和日本新型設備，內有播映室三座，大播映室可容納 150 位觀眾，另設有大型歌舞排練演場所、佈景道具室、化粧室、配音場、演員休息室和餐廳等，二樓平台為直升機場，大樓外為巨型停車場。

　　1965 年，利希慎家族的利孝和、余東璇家族的余經緯、邵逸夫和英美三間公司組成香港電視廣播有限公司，投得免費電視牌照。1967 年 9 月 1 日，在海運大廈進行為期一個月的試播。11 月 18 日 2 時起，直播澳門大賽車，是香港首次現場直播。11 月 19 日，港督戴麟趾爵士乘坐直升機到達主持開播禮，翡翠台主要是黑白節目，明珠台晚上節目九成以上為彩色。11 月 20 日，《歡樂今宵》開播，1994 年 10 月 7 日停播，共播出 6,613 次，是全世界最長壽的綜藝節目。1968 年，製作香港首部電視連續

劇《夢斷情天》，首次透過人造衛星轉播奧林匹克運動會，及與東華三院合辦無線首個慈善籌款節目。啟播初期製作未能自供自給，主要播映美國製配音片集，《闔家歡》、《神偷諜影》、《班尼沙》等甚受歡迎，摔角節目更風靡一時，接着的日本劇集《柔道龍虎榜》、《青春火花》等為令人津津樂道。1969 年以人造衛星直播人類首次登陸月球，為首次新聞直播。1971 年 11 月 19 日，《歡樂今宵》轉為彩色廣播，是香港首個彩色製作電視節目，同年開辦藝員訓練班。1972 年，麗的電視開始免費無線全彩色廣播，翌年無線亦全面彩色播映，由於無線最先以免費和彩色播映，做成慣性收視，收視遙遙領先。1973 年舉辦首屆香港小姐競選。1980 年，首任董事局主席利孝和與首任總經理余經緯先後逝世，邵逸夫開始掌控無線。

　　1967 年開台時，黑白電機價錢為 400 元至 1,700 元，彩色電視機為 3,500 元至 5,000 多元，

當時筲箕灣金威樓一個 376 呎單位，售價為 18,900 元，一般文員月薪約 300 元。電視機用戶從 1968 年九萬多戶增至 1976 年的八十多萬戶。1970 年代出現租用電視機的行業，電視機要到 1980 年代才開始普及。港府於 1972 年 4 月 1 日取消徵收電視機的牌照年費 36 元。

建築物檔案：

• 1967 年　11 月 19 日，總部大樓開幕。
• 1988 年　11 月，遷往清水灣電視城。
• 1995 年　長實購入地皮，五年後重建成星輝豪庭。

01 無綫電視總部大樓舊址上的星輝豪庭（攝於 2004 年）

電視廣播有限公司
Television Broadcasts Limited

西南立面

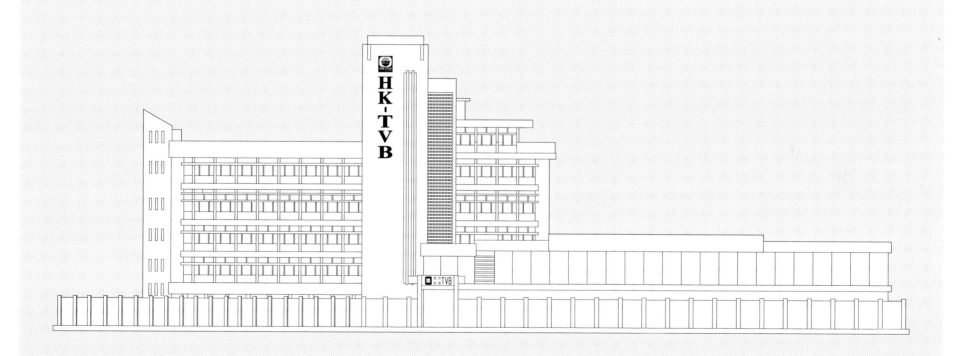

香港商業電台
COMMERCIAL RADIO HONG KONG

建築年代：① 1971 年　② 1959 年　③ 1975 年
位置：①九龍塘廣播道 3 號　②荔枝角美孚油庫旁
　　　③九龍塘廣播道 1A 號

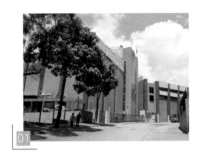
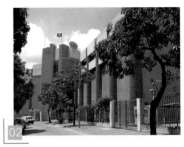

　　香港商業電台是香港首間免費商營電台，現址大樓高 55 呎，內部廣播系統及隔音設備由加拿大廣播專家設計，其他由司徒惠策劃，施工 14 個月。地庫為機房，地下設有大播音室，二樓有五個播音室和工程人員辦事處，三樓和四樓是寫字樓和會議室。

　　商業電台由何佐芝創辦，台址最初租用位於荔枝角美孚油庫內空地，主樓為一座面積 5,000 平方呎的平房，椿位容許加建三層，備有三座發射機，175 呎高的發射天線能同時發射兩台電波，是遠東區首創。1959 年 8 月 26 日下午 6 時，由署理港督白嘉時主持啟鈕，正式開台，中英兩台每日上午 7 時至凌晨 0 時播放，免費收聽，以廣告收益維持。1960 年開始 FM 廣播；1963 年增設商業二台。1966 年因油庫需用來興建美孚新邨，遂遷往達之路 10 號暫時運作。1967 年 8 月 24 日，節目主持人林彬疑因批評當時的暴動，被人縱火燒死，警方和商台懸賞 15 萬元緝兇，成為當時香港開埠以來最高花紅，但案件並未偵破，商台承諾發薪至其後人長大為止。1968 年 7 月 3 日，《十八樓 C 座》首播，是世界第二最長壽廣播劇，僅次於英國電台連續劇 The Archers。1971 年遷入現址，開始全日廣播。

　　1975 年 9 月 7 日，由商業電台、怡和洋行、星島日報、華僑日報和工商日報創辦的香港第三間免費商營電視台佳藝電視開台，廣播道因有五間傳媒機構，被稱為「五台山」。佳視改編武俠小說，攝製經典劇集《射鵰英雄傳》，為全球首創。由於不惜工本，加上牌照規定周日黃金時間須播放兩小時沒有廣告的教育節目，造成嚴重虧損，1978 年 8 月 22 日停業，大樓其後改為香港電台電視大廈。

　　何佐芝是何東與看護朱結地所生的兒子，族名何世義。1956 年，代理收音機及多項名牌產品的何佐芝得到何東五萬元遺產，他以此為資金，於翌年 12 月投得電台牌照，電台與收音機互相推動。1971 年創立香港首家無線傳呼公司商台傳呼，為 ABC 佳訊傳呼的前身。1978 年佳藝電視倒閉，兩年前已沽股分的他，承擔員工的遣散費。2003 年，辭去東亞銀行、香港置地及怡和非執行董事後退休，商台由兒子何驥接任主席。何佐芝 2014 年 6 月 4 日離世，享年 95 歲。

建築物檔案：

- 1959 年　位於荔枝角的電台啟用。
- 1966 年　以 125 萬元購入廣播道地皮。
- 1971 年　8 月 26 日，新址由港督戴麟趾主持揭幕。
- 1975 年　增建佳藝電視大廈。

01 已轉手為香港電台電視大廈的佳藝電視大廈（攝於 2004 年）

02 香港商業電台（攝於 2004 年）

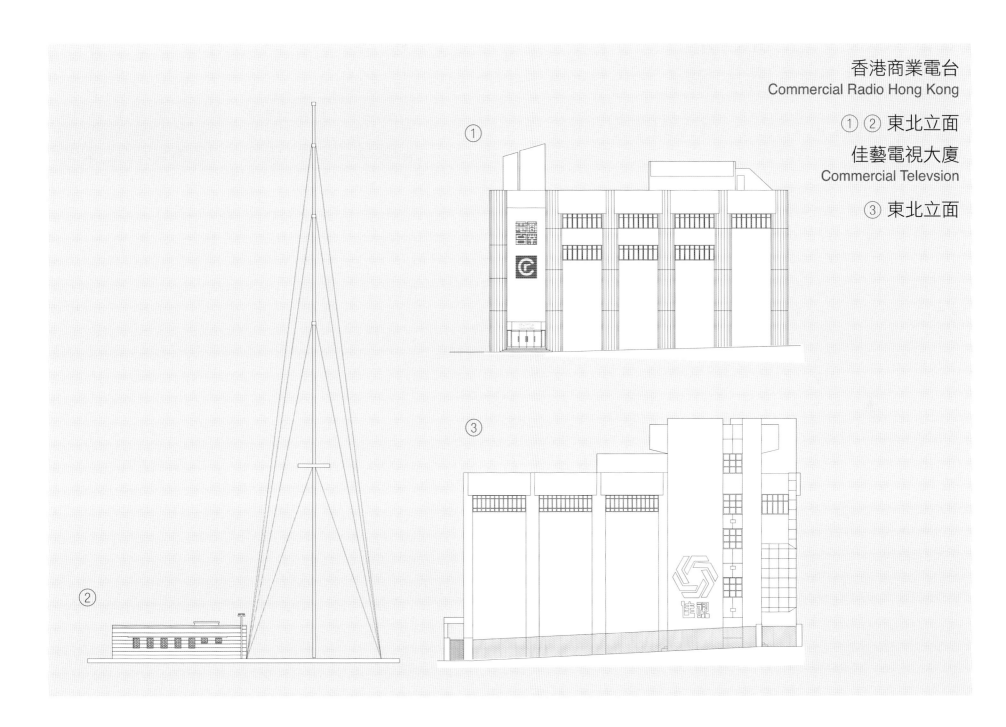

香港商業電台
Commercial Radio Hong Kong

① ② 東北立面

佳藝電視大廈
Commercial Televsion

③ 東北立面

生力啤酒廠
SAN MIGUEL BREWERY

建築年代：① 1949 年　② 1933 年　③ 1933 年
位置：①荃灣深井　②汀九青山公路 401 號
③荃灣深井青山公路 33 號

生力啤由西班牙人於 1890 年在菲律賓的馬尼拉創立，資金來自西班牙國王，當時菲律賓是西班牙殖民地，1914 年開始在香港銷售。1904 年，香港成立第一間啤酒廠，是北角的 Hong Kong Brewery Company，未投產便已倒閉。1907 年，跑馬地的 Imperial Brewing 和荔枝角的 Oriental Brewery 開業，數年後亦告結業。1930 年，帕司人律敦治與英商天祥洋行，創立香港啤酒廠有限公司（Hong Kong Brewers and Distillers, Ltd.），1933 年啤酒廠開幕，設有後備發電機和製冰房，生產 HB 啤，有 81 名工人，包食宿衣着。宿舍旁設有律頓治贈醫所，由政府管理，每週有三次醫生免費施診，服務員工和鄉民，1970 年代拆卸。開業後由於外匯價格急劇波動，不利啤酒外銷，1935 年底便告清盤，翌年律敦治自組公司購回啤酒廠，往後平穩發展，二戰時曾停產。1948 年，菲律賓的生力啤公司收購了香港啤酒公司，委託利安公司設計新廠房。1950 年代至 1980

年代間，廠方不時接待香港大學和其他學校參觀，又舉辦多屆生力啤競飲大賽作宣傳。

律敦治於 1880 年在孟買出生，1892 年隨母親到港，父親早於 1884 年抵埗，經營洋酒進出口貿易，總店設於中環都爹利街，其後在尖沙咀開設分店。律敦治在皇仁書院畢業後，協助父親打理業務，1913 年因父親退休而接手生意，並經營地產，在中環、尖沙咀、深水埗和深井購入多幅土地。香港淪陷期間，因接濟獄中人士而被拘禁，兩位女兒先後因肺病和癌病離世，為了紀念女兒和防治肺結核病，推動成立防癆會，並捐建律敦治療養院、傅麗儀療養院和葛量洪醫院，累積個人捐款達 200 萬元。1960 年律敦治離世，家族業務和慈善事業由兒子主理，1988 年結束洋酒貿易生意，專注房地產。

霍米園為單層古典建築，平面為矩形，西南面突出梯形遊廊，是律敦治的別墅，以方便打理啤酒廠。啤酒廠出售後，別墅售予港府，用作公務員宿舍，

1973 年財政司夏鼎基入住別墅，1996 年起用作機場核心計劃展覽中心。

📁 **建築物檔案：**

- 1933 年　8 月 16 日，香港啤酒廠由英軍司令波老少將夫人主持開幕。
- 1948 年　轉手給生力啤酒公司並增建廠房。
- 1963 年　廠房改名「生力啤酒廠」。
- 1996 年　廠房遷往元朗工業邨，地皮出售。
- 2003 年　廠址重建成碧堤半島。

01 生力啤酒廠原址建成私人屋苑碧堤半島（攝於 2018 年）
02 用作機場核心計劃展覽中心的霍米園（攝於 2018 年）

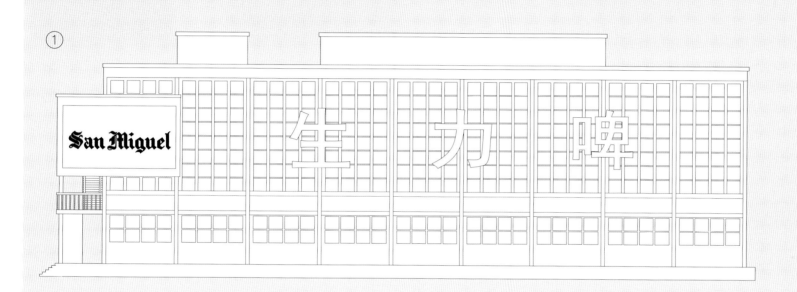

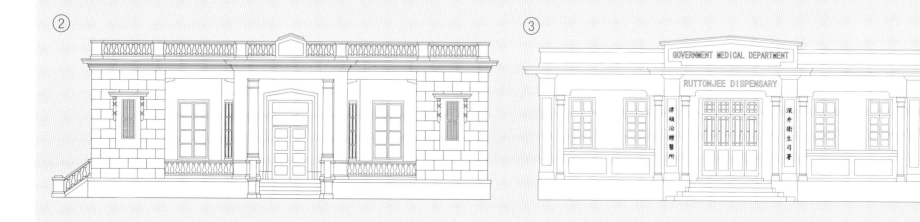

① 生力啤酒廠
San Miguel Brewery

北立面

② 霍米園
Homi Villa

東北立面

③ 律頓治贈醫所
Ruttonjee Dispensary

南立面

香港中華煤氣公司
THE HONG KONG AND CHINA GAS COMPANY

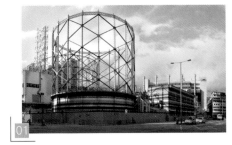
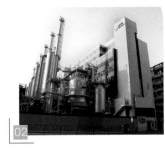

建築年代：1956 年
位置：九龍城土瓜灣道 100 號

　　土瓜灣馬頭角煤氣廠分南北兩廠，由土瓜灣道分隔，南廠西北角建有煤氣鼓，第二座煤氣鼓設於北廠西南角，兩座煤氣鼓雄踞路口兩旁，為該區地標，其後北面增加第三座煤氣鼓。煤氣公司最先以碳水煤氣廠房燒煤生產煤氣，其後由兩座催化油煤氣廠以石腦油為原料。煤氣鼓分為兩層，下層是儲水鼓，煤氣由鼓底輸送，上蓋的鼓可以升降，四邊有三層水密設備，就像杯子覆轉在水盆般，因煤氣較空氣輕，只要保持上蓋開口邊緣浸在水裏，將上蓋提高，使可容納更多氣體，充氣通宵進行。

　　煤氣公司是香港歷史最悠久的公用事業，1861年港府授權英國企業家 William Glen 為維多利亞城提供照明服務，1862 年 6 月成立香港中華煤氣有限公司。1864 年 12 月正式服務，為城內 500 盞街燈供氣。首座煤氣廠設於西環屈地街和皇后大道西之間，因燃煤生氣有火光，故廠房又被稱為火井。灣仔交加里位置亦設有煤氣鼓，1892 九龍佐敦道煤氣廠啟

用，服務擴展至彌敦道；1933 年增建馬頭角南廠，戰時曾受到破壞。1934 年 5 月 14 日早上，西環煤氣鼓發生爆炸，大火波及附近樓房，一位巴基斯坦籍看更衝入火場啟動緊急裝置，將煤氣鼓內氣體排出大海，以免災情惡化，最後葬身火海；附近的聖類斯學校和英皇書院師生亦有幫助救亡。事件中有 42 人死亡，其後街坊為看更安置牌位供奉。煤氣公司同年在較偏僻的堅尼地城興建煤氣鼓，又於 1936 年拆卸灣仔煤氣鼓。1956 年馬頭角北廠落成，佐敦道廠關閉，其後重建為統一大廈、佐敦大廈等建築物。1958 年，煤氣公司鋪設接通北角的海底管道，將煤氣輸往香港，西環廠於 1960 年關閉，重建成屈地大廈、西環大樓和永華大樓。1963 年，煤氣公司於北角渣華道總部建成逾十層樓高的煤氣鼓。1966 年 3月 7 日，北角煤氣鼓漏氣，自始停用，由 1969 年太古船塢旁的氣鼓取代。1970 年煤氣公司重修堅尼地城煤氣鼓使用，並拆卸北角煤氣鼓。隨着大埔工業邨

煤氣廠在 1986 年落成，馬頭角廠成為後備，堅尼地城煤氣鼓於 1986 年重建為嘉輝花園，馬頭角南廠則於 2006 年重建為翔龍灣大廈。

建築物檔案：

- 1933 年　南廠落成。
- 1956 年　北廠落成。
- 1967 年　增建首座催化油煤氣工廠。
- 1970 年　第二座催化油煤氣工廠投產。
- 1976 年　建成第三座煤氣鼓。
- 2006 年　南廠重建為翔龍灣。
- 2012 年　拆卸第二座煤氣鼓。

01 馬頭圍煤氣廠北廠煤氣鼓（攝於 2005 年）
02 催化油煤氣工廠外貌（攝於 2005 年）

香港中華煤氣公司
The Hong Kong and China Gas Company

東南立面

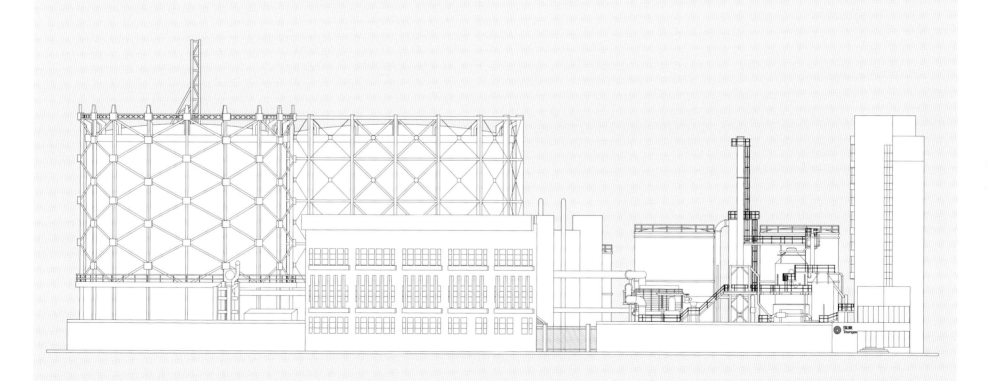

嘉頓公司
THE GARDEN COMPANY LIMITED

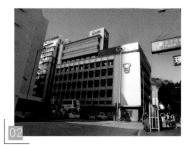

建築年代：1959 年
位置：深水埗青山道 58 號

　　嘉頓中心為嘉頓公司的總部，平面呈梯形，曲尺形的廠房本為四層高，東北面餐廳為兩層高。總部為混凝土建築，地下以麻石鋪面，立面由支柱及窗框組成。1957 年擴建，曲尺形部分增建兩層，餐廳部分重建為九層，閣樓和二樓為餐廳和酒樓，整體以突出的遮陽石屎板組成框架立面；又增設鐘樓，供沿大埔道入新界的乘客看時間，非常顯眼，是區內地標。

　　嘉頓公司是香港主要麵包糖果供應商，公司由張子芳及其表兄黃華岳於 1926 年 11 月 26 日創立，由於開辦麵包店的計劃在香港動植物公園內傾談，故以「Garden」及其粵語譯音「嘉頓」命名，廠舖設於深水埗荔枝角道。1927 年在中環德輔道中增設零售批發部，1931 年，廠舖遷往深水埗鴨寮街 166-170 號，翌年冬節工場失火，因保險單之誤未獲賠償，要停工數月，最後遷往青山道現址。1962 年於新界深井興建餅乾糖果廠房；1974 年擴建深井廠房，生產其他包類，如熱狗包、漢堡包和餐包等。

　　嘉頓公司在 1937 年曾連續七日 24 小時生產 20 萬磅抗日勞軍餅乾，翌年亦得到港府的軍用餅乾及防空洞餅乾訂單，1953 年又賑濟麵包餅乾予石硤尾大火災民。1952 年，公司從英國引入香港首部自動生產餅乾機器，價值 100 萬元，1954 年開始投產，1956 年又引進香港首部自動生產糖果機器，價值 60 萬元。唯機件組裝後不久，相鄰的李鄭屋村徒置區於雙十節當日，管理員因清拆區內中華民國國旗，與居民發生衝突，釀成騷動，嘉頓公司被波及，停泊在街上的十二部貨車全數被焚毀，廠房亦被縱火破壞，十日後復工，三個月內重新投產。1956 年，研發出隔五天不壞、依然柔軟的麵包。1960 年，開始生產以藍白格袋包裝，加入雙倍維他命成分的「生命麵包」，並率先使用蠟紙包裝，保持新鮮衛生；1979 年開始生產「時時食」餅乾，皆為香港的經典食品。公司以麵包師笑臉作為標誌，微笑代表美食帶來歡樂。

　　1956 年嘉頓月餅會供款為每月 3 元，有各款月餅八盒，包括一盒雙黃蓮蓉月餅。1959 年嘉頓餐廳重開時的午餐為 3.5 元、晚餐 5 元、日本牛扒 12 元，工人日薪平均為 12.5 元。

建築物檔案：

- 1935 年　以一萬元購入地皮。
- 1938 年　落成啟用。
- 1945 年　香港淪陷，廠房被日軍佔用。
- 1957 年　10 月，拆卸餐廳重建，兩年後落成。
- 1999 年　翻新，保留兩層作為廠房。

01 嘉頓中心的鐘樓是區內地標（攝於 2014 年）
02 嘉頓中心外貌（攝於 2013 年）

嘉頓公司
The Garden Company Limited

東南立面

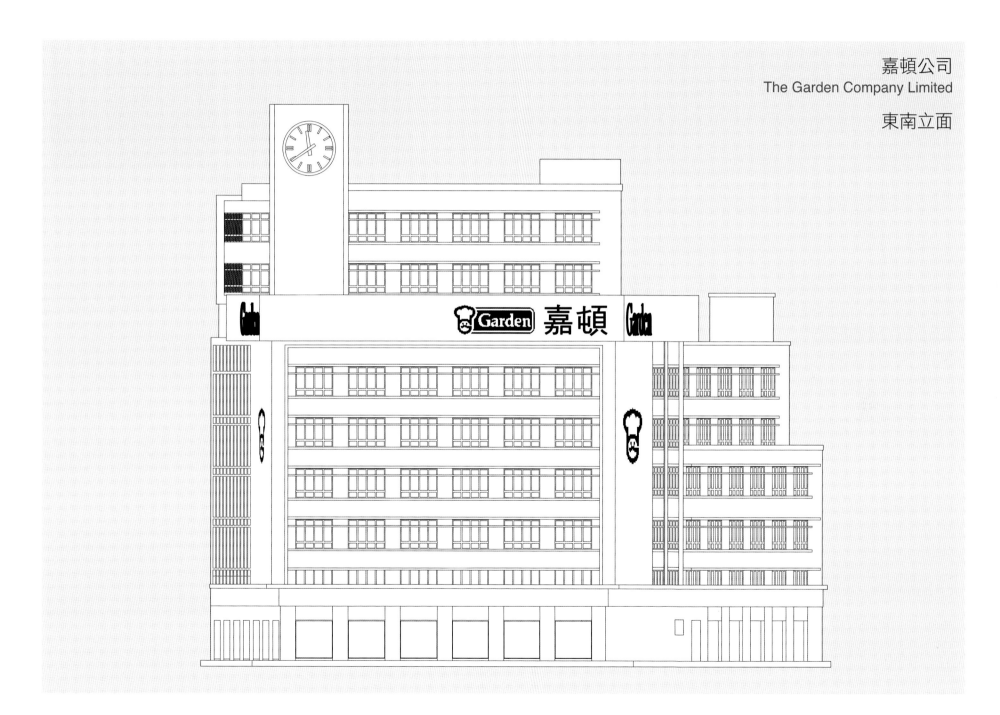

九龍殯儀館
KOWLOON FUNERAL PARLOUR

建築年代：① 1959 年　② 1966 年
位置：①大角咀楓樹街 1 號 A　②鰂魚涌英皇道 679 號

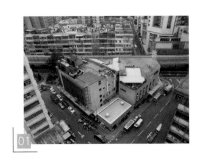
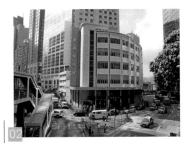

　　九龍殯儀館由徐敬值設計，佔地 7,700 平方呎，地價 77 萬元，耗資百餘萬元興建，現代化酒店式規模，當時堪稱遠東第一。外牆豎有九龍殯儀館的中英文字樣，門口以雲石鋪面，冷氣開放，設有兩個可容千人的大禮堂及 14 間廳房；另設升降機、壽衣部、寶燭部和花圈部等。內部燈光柔和，佈置風格予人平靜感覺。1973 年李小龍在此出殯，轟動一時。

　　香港殯儀館也是由徐敬值設計，俗稱「香港大酒店」，佔地 12,000 平方呎，地價 200 萬元，耗資數百萬元興建，現代化酒店式規模為當時全世界最完善。場館內外牆壁和各層地面採用雲石或顏色紙皮石鋪面，鋁質玻璃門窗，冷氣開放，設有兩部大型升降機。大樓高八層，底層為停車場，樓下和二樓設大禮堂四間，每間可容千人聚集，閣樓向大禮堂方向為音樂台；三樓和四樓共有 14 間廳房和兩間化粧室。禮堂和廳房遵照各宗教儀式分別佈置，清雅簡潔，燈光調和；五樓為經理室、營業部及中西式棺木陳列室；

六樓設有飲食齋菜部、鮮花部、香燭部、壽衣部、攝影沖印部、廣告部和服務部等；七樓為工場。

　　九龍殯儀館和香港殯儀館為蕭明創辦，收費豐儉由人，並設義棺若干數額。蕭明為香港「殯儀大王」，其父祖兩代經營長生店，1932 年蕭父過身，18 歲的蕭明接手經營。1950 年蕭明收購灣仔道 216 號的香港殯儀館，1958 年和 1963 年購入大角咀和北角地皮建殯儀館，1970 年又購入北角海堤街 16 號的萬國殯儀館，交予東華三院以非牟利方式營運。1980 年東華三院遷往紅磡自資興建的萬國殯儀館，蕭明捐出 100 萬支持。1979 年，蕭明在九龍殯儀館外被綁架，事後得悉是由親弟蕭炳耀策劃。1986 年因病到美國三藩市醫治，但手術失敗不治，遺體運返香港，以佛教方式安葬於香港仔華人墳場。

　　灣仔的香港殯儀館於 1930 年代初建立，初為竹棚，後為水泥建築，1967 年拆卸。戰前灣仔因靠近跑馬地墳場，有不少殯儀行業在摩理臣山一帶經營，

初期只賣棺木、墳地及提供儀仗和送殯服務。萬國殯儀館於 1951 年在洛克道 41 至 51 號開業，1962 年遷往北角，原址於 1964 年建成東城戲院。

　　建築物檔案：

- 1958 年　動工興建九龍殯儀館，翌年 5 月 21 日開幕。
- 1964 年　動工興建香港殯儀館。
- 1966 年　9 月 5 日，香港殯儀館啟用。

01 九龍殯儀館全貌（攝於 2013 年）
02 香港殯儀館外貌（攝於 2016 年）

① 九龍殯儀館
Kowloon Funeral Parlour

北立面

② 香港殯儀館
Hong Kong Funeral Home

南立面

①

九龍殯儀館

九龍殯儀館

②

香港殯儀館

HONG KONG FUNERAL HOME

香港殯儀館

第七章
娛樂場所

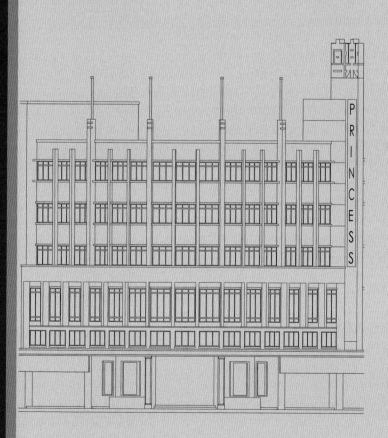

戰後香港成為購物天堂，1960年代大型酒店陸續建成，當中有利安公司設計的文華酒店、巴馬丹拿設計的香港希爾敦頓大酒店和甘銘設計的富麗華酒店，都是中環的五星級大酒店。美麗華酒店是九龍戰後首間酒店，標誌香港旅遊和經濟的蓬勃發展。

戰後20年間興建的戲院仍是兩層高的單幢建築，設有豪華大堂和閣樓，有過千座位，冷氣開放，設有先進音響設備和大銀幕。戲院外型簡潔，多運用幾何圖形和現代浮雕，配合霓虹燈飾，街角戲院更常用圓角和圓柱表現。1966年開幕的麗宮戲院座位最多，有3,000個。1980年代，地產興旺，出現只有數百座位的迷你戲院，取代大型戲院，但電影業卻邁向巔峰時期，香港成為「東方荷李活」，1988年有133間戲院。為戲院設計的建築師有百老匯戲院及京華戲院的周耀年和李禮之、麗斯戲院的徐敬直、皇后戲院的朱彬、東城戲院的阮達祖等，劉新科設計的琅宮戲院是現存最古老的戰後大型戲院。

香港賽馬會的歷代看台都是利安公司的作品，1929年建成的大看台在戰後分階段重建，1968年完工。1984年的香港會所，新設計增加了實用面積與建築面積的比例。1962年開幕的大會堂，是香港現代建築的典範。灣仔紀念殉戰烈士福利會和旺角的伊利沙伯女皇二世青年游樂場館，則是香港和九龍的首個大型室內體育館，標誌社區福利設施新里程。

1946-1997

百老滙大戲院
BROADWAY THEATRE

建築年代：1949 年
位置：旺角彌敦道 673 號

　　戲院佔地 1.1 萬平方呎，周耀年李禮之建築師樓設計，為美國現代主義建築，具裝飾藝術風格，鋼筋混凝土結構，建築費連設備總計 140 萬元。矩形播映廳被向街的 L 形樓面包圍，大門置於轉角處，門前有弧形雨蓬，以台階引入售票大堂。向彌敦道一邊樓面高三層，地下和二樓是牛奶公司冰室和餐室，頂樓是辦事處，向亞皆老街一面則高四層。立面以垂直線條的長窗處理，東面設有露台，以增加立體變化。牆面用灰色水泥批盪，轉角牆面則用青灰色點綴，並以霓虹燈管營造非凡氣派。播映廳連雙坡頂有四層樓高，地方寬敞，設有 1,054 個座位，包括 354 個廂座、506 個後座和 194 個前座，採用梳化鋼椅，以求舒適。銀幕高 17.5 呎，闊 22 呎。簾幕、內部裝飾品、冷氣調節系統、揚聲機和放映機等均來自美國，音響設備由專家主理。照明方面採用隱形光學原理，徐徐啟閉，並可使燈光集中於前台。票價前座 1 元、後座 1.7 元，超等 2.4 元。開幕首映西片 Give

my Regards to Broadway，以專映英美八大公司西片為號召。

　　1964 年，廣東信託商業銀行董事長陳伯興名下公司以按揭形式，用 1,500 萬元購入戲院地皮，計劃興建一幢 32 層高大廈，作為新的旺角行址。廣託其後倒閉，滙豐銀行從抵押中取得百老滙大戲院地皮，興建新一間九龍總行。

　　1965 年 1 月 26 日，小型銀行明德銀號擠提，因對地產放款過度，周轉不靈，2 月倒閉。廣託在 2 月 6 日出現擠提，兩日後被接管，引發華資銀行擠提潮，最後由滙豐銀行和渣打銀行出資支持，平息了擠提。港府在審理廣託清盤事宜時，揭發銀行首腦的罪行：1960 年 1 月，陳伯興購入廣託大部分股分，取得控制權，委任同黨出任總經理和經理，串謀做假賬，行騙客戶金錢。1969 年 2 月 3 日，警方將三人拘捕，呈堂文件逾萬，是開埠以來最大單案件。1969 年 7 月 28 日審結，同黨各被判入獄一年半和

兩年，陳伯興因年邁，只罰款 7.5 萬元。

建築物檔案：

- 1949 年　7 月 24 日，戲院開幕。
- 1964 年　地皮轉手。
- 1966 年　2 月 15 日，結業。
- 1969 年　重建成旺角滙豐大廈。

01 百老滙大戲院舊址上的旺角滙豐大廈（攝於 2016 年）

百老滙大戲院
Broadway Theatre

東北立面

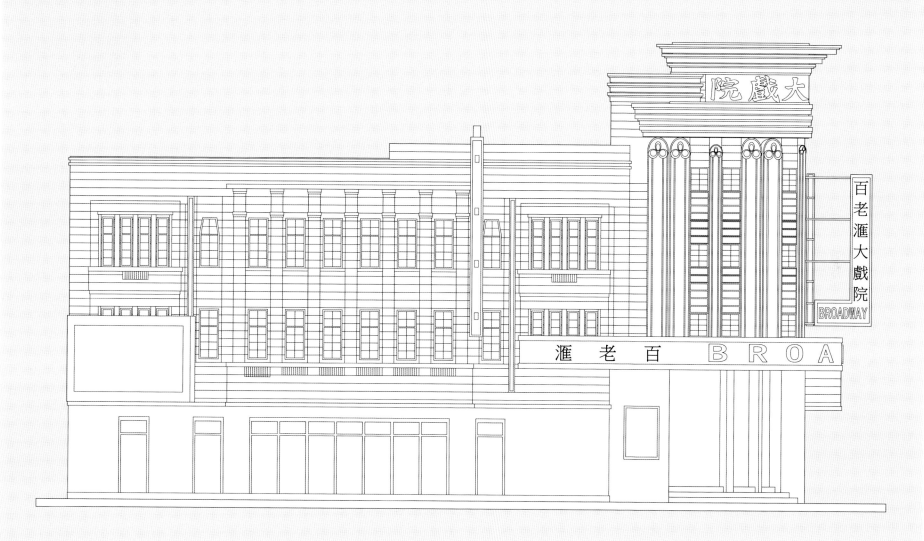

京華戲院
CAPITOL THEATRE

建築年代：1952 年
位置：銅鑼灣渣甸坊 5-19 號

京華戲院由汪福慶創辦，耗資 200 萬元，周耀年建築師設計，鋼筋混凝土結構，是典型裝飾藝術派風格的美國式現代戲院建築，樓高 140 多呎，在當時遠東地區少見。戲院平面為矩形，頂層後段為梯形，雙坡頂。立面以多行垂直排列的窗面處理，牆面為芥末黃色，配白色環迴雨篷，入口兩旁為雲石圓柱，樓上轉角梯間位置為玻璃幕牆，配以框格型柱板，強調豎直線條。頂部設雙層圓柱形玻璃燈塔，是立面構圖中心所在，晚上華燈燦爛，氣派非凡。內部設備採用 1932 年美國紐約第一流電影院無線電城（Radio City）的模式，裝潢金碧輝煌，聲光設備為當年國外最新款。全院冷氣調節，設有 1,416 個座位，包括前座 170 位、後座 640 位、超等 560 位；廂座 46 位，廂座更設有電話召喚待應生。超等座位設有活動椅柄，觀眾可將椅柄抽起，把臂談心，是遠東地區首創。樓下大堂和二樓休息室設有音響裝置，讓觀眾在等候進場時也可享受音樂，增加情趣，開香港戲

院先河。開幕禮由華商總會理事長高卓雄主持，電影紅星陳雲裳小姐剪綵，宣傳口號為「最豪華舒適的戲院就在殖民地」，首映彩色外國戰爭片《十面威風》（Ten Tall Men）。戲院亦曾於一段時期在周末早場播放華納卡通片，憑戲票可換汽水一支。

汪福慶在內地演員出身，後參與幕後，從事電影事業三十多年，曾在北京、上海和杭州開設戲院，「七七事變」後南下香港，影業界以「戲院大王」稱呼。其最先在香港營辦的快樂戲院，位於佐敦道，1949 年 1 月 28 日由港督葛量洪爵士主持開幕，九年後租約期滿，改由另一間公司接手，其後開辦樂都戲院（1961）、新都戲院（1966）和京都戲院（1969）。

當時影片市場，大部分為美國的美高梅、環球、霍士、雷電華、派拉蒙、哥倫比亞、聯美、華納八大公司。英國片由鷹獅發行。港府規定各院每 70 日內，必須放映十部英國片，每部兩天。國語片則有長

城、永華公司出品，粵語片則有大觀等出品。最好收入的兩間電影院，每月營業額約為 18 萬至 22 萬元之間。

建築物檔案：

- 1951 年　2 月，興建。
- 1952 年　1 月 17 日，開幕。
- 1971 年　2 月 26 日，發生小火，銀幕和數個座位損毀。
- 1977 年　1 月 1 日，結業。2 月 9 日，拆卸中發生兩死兩傷意外。
- 1980 年　重建成京華中心。

01 京華戲院舊址上的京華中心（攝於 2005 年）

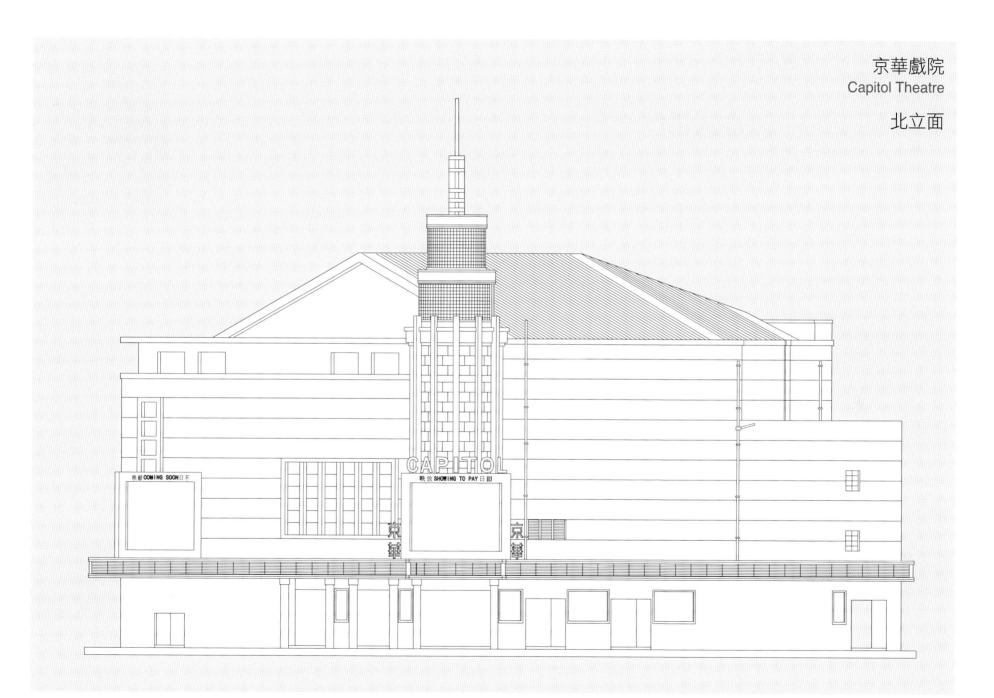

京華戲院
Capitol Theatre

北立面

樂宮戲院
PRINCESS THEATRE

建築年代：1952 年
位置：尖沙咀彌敦道 130 號

01

　　樂宮戲院大廈為何東的港九娛樂有限公司所有，巴馬丹拿設計，建築費 450 萬元，平面呈梯形，西面為大廈和戲院正門，後便為播映廳。正門大堂分為兩個階層，第一層兩旁為售票處，設有以裝飾藝術手法表現的印第安獸面圖騰金柱；第二層設有七彩噴水池，兩旁有通道往樓座，樓下有 1,150 個座位、樓上 576 位。院內率先採用「索聲灰」批盪吸收雜聲；照明系統需費五萬元；另座椅 40 萬元，放影機十萬元，音響十萬元，冷氣系統 30 萬元，銀幕五萬元，連建築費總計 600 萬元。地牢為冷藏庫，西翼有五間街舖，北翼也有三間，二樓由樂宮樓長期租用，三四樓為寫字樓，頂樓為夜總會；西翼天台為花園，電梯設於北面，對開為停車場。

　　樂宮戲院由利銘澤夫人剪綵開幕，優先播映兩場彩色歌舞片《樂滿影宮》（*Rainbow Round My Shoulder*），招待嘉賓，翌日與皇后戲院聯線，放映西片《群雄爭霸戰》，票價 1.5 元至 4 元。樂宮

和璇宮都有舞台，可供團體表演歌舞和戲劇，當中以 1964 年 6 月 9 日晚上兩場「狂人樂隊」（The Beatles「披頭四」的另一名稱）演唱會最為轟動。1972 年 3 月 12 日，李小龍攜妻子為潘迪華和森森上演的音樂劇《白娘娘》到賀。樂宮樓為影藝人士的飲宴場所，1972 年嘉禾在樂宮樓舉行新年團拜，李小龍亦有參加。另外，星期日設有廉價早場，播映文學名著西片，很受學生歡迎。

　　在電視未出現前，電影為主要娛樂，戲院帶動地區興盛和樓價上升，何東在旺角、尖沙咀和灣仔擁有大量土地，設有東樂戲院和樂宮戲院。1956 年何東去世，戲院由第三子何世儉主理。何世儉畢業於皇仁書院、香港大學和倫敦大學，1923 年以學生會主席身份招待到訪大學演講的孫中山先生，二戰前在上海經營商業，1941 年回港參加父母鑽婚慶典時遭炮火毀去雙腳，要裝義肢行走，在金融界素具聲譽。1957 年 7 月 2 日，何世儉心臟病發離世，兩間戲院

停演悼念，東樂戲院於 1973 年重建成何世儉大廈（東海大廈）。何東家族於 1964 年在芬域街 14 號設立東城戲院，原址為萬國殯儀館，在鬧鬼傳聞影響下，1974 年結業。

　　建築物檔案：

- 1951 年　8 月，開始打樁興建。
- 1952 年　12 月 10 日，樂宮戲院開幕。
- 1970 年　10 月 3 日，以 5,280 萬元轉售予美麗華集團。
- 1973 年　4 月，拆卸，翌年建成美麗華酒店新翼。

01 在樂宮戲院舊址建成的美麗華酒店新翼（攝於 2016 年）

樂宮戲院
Princess Theatre

西北立面

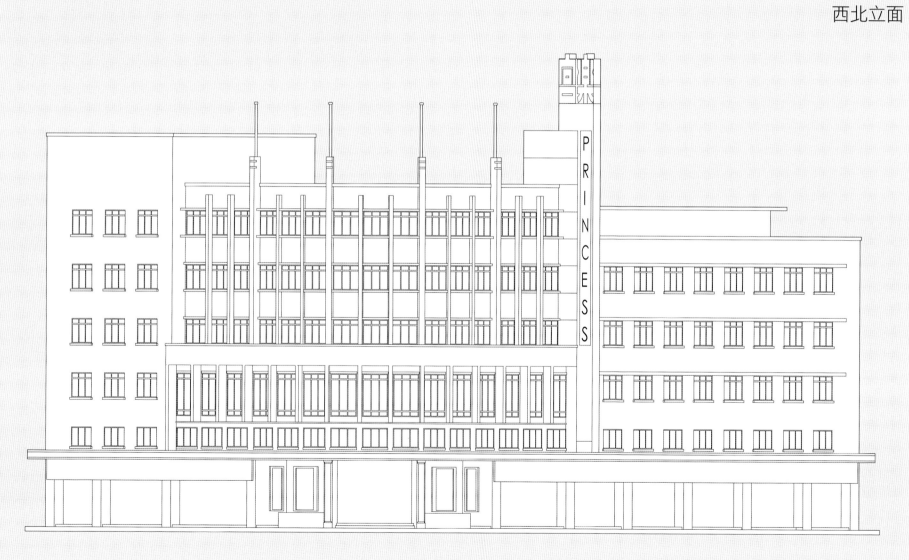

璇宮戲院
EMPIRE THEATRE

建築年代：1952 年
位置：北角英皇道 277 號

　　璇宮戲院是現存最古老戰後興建的大戲院，北角區的地標，建築風格在香港獨一無二，亞洲罕見。戲院為香港影業鉅子歐德禮（H. O. Odell）、孫潤杰、楊耀琅的萬國影片公司集團興建和管理，造價 250 萬元，由劉新科設計，屬現代主義的簡約建築風格。影院內設有 1,173 個座位，包括 400 個超等座，另設有可容 120 人的試映室。內部設備追求美國最新型戲院模式，兼有舞台裝置，裝潢以超現代主義（Ultramodernism）為主，吸音板和燈光板亦結合了現代雕刻設計。戲院天面為拋物線型鋼筋混凝土桁架設計，為遠東首創，門首「蟬迷董卓」浮雕，是梅與天的作品；戲院並設有香港第一個地下停車場。開幕時獻映七彩歌舞西片《高歌豔舞樂璇宮》（*Just for You*），與娛樂、大華聯線。璇宮戲院的舞台為不少大型音樂演奏、戲劇及舞蹈表演地，表演者來自英國、美國、日本等地，本地有大龍鳳劇團和慶紅佳劇團，亞洲有日本松竹歌舞團和台灣藝霞歌舞團等。

　　1970 年 8 月，17 歲的鄧麗君隨台灣凱聲綜合藝術團在此表演，日後成為一代歌后。

　　1958 年，陸海通有限公司購入璇宮戲院及相鄰地段，再由劉新科夥拍建築師 Michael Anthony Xavier 設計興建璇宮戲院大廈及將戲院地下停車場改建為三層商場。商場以兩部扶手電梯連接，並與大廈貫通，成為集戲院、商場、夜總會和住宅一身的大型綜合建築，是當年全港首創的新型大廈，設有七部升降機，其後隨戲院改稱「皇都戲院大廈」。皇都戲院設有 1,087 個座位，開幕時與東樂戲院聯映電懋的新型浪漫歌舞國語片《青春兒女》。戲院的實心木售票處與古樸內壁，簡單俐落並帶有畢加索的立體派風格玄關圖案，都是着重線條美學的素淨設計。

　　璇宮戲院的興建時代為戲院業的起飛時期，截至 1952 年 2 月，戲院由戰前的 20 多間增至 45 間，戰後成立的影院計有環球、域多利、龍城、仙樂、金城、月園、荔園、國際、中華、京華、真光、金陵、樂聲、百老滙、快樂、永樂和光華等 17 間，興建中的戲院有樂宮、璇宮、大世界、新舞台和麗都戲院。電影業蓬勃，估計每天每 20 人中，便有一人在看電影。

建築物檔案：

- 1951 年　8 月，動工。
- 1952 年　12 月 11 日，由摩士爵士主持開幕。
- 1958 年　戲院易手。
- 1959 年　2 月 14 日，皇都戲院開幕。8 月，皇都戲院大廈入伙。
- 1997 年　2 月 28 日，皇都戲院結業。

01 皇都戲院和皇都戲院大廈（攝於 2016 年）
02 原稱「璇宮戲院」的皇都戲院（攝於 2016 年）

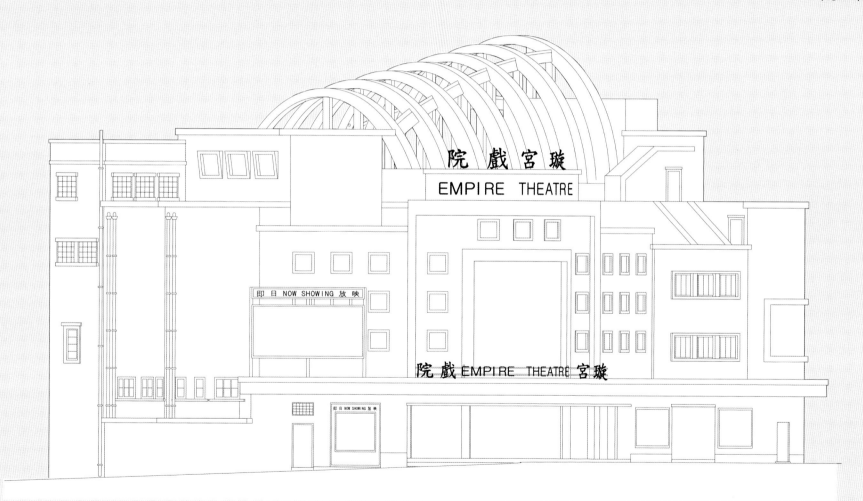

紀念殉戰烈士福利會
THE CHILDREN'S PLAYGROUND ASSOCIATION
WAR MEMORIAL WELFARE CENTRE

建築年代：1950 年
位置：灣仔修頓球場

　　大樓又稱「國殤大廈」，由國殤基金撥款 35 萬元和港府五萬元興建，為國際現代主義形式建築。平面凹字形，以簡約節儉為主，帶狀立面，牆面抹灰呈現方格紋，窗間則用紅磚牆面，中央豎直的幾何線條牆板，與牆板間的運動員銅版浮雕，是典型的裝飾藝術風格。地下設有食堂、講堂、廚房、會議室、辦公廳、青年商會首間圖書館和可容 40 名小童的浴室。樓上設有托嬰所和救傷室。前面為運動場，後面為鋼架上蓋籃球場，四邊看台可坐 1,800 人，北面公園設有鞦韆、滑梯等遊樂設施。場館由兒童遊樂場管理委員會負責，圖書班有人指導外，並提供飲食。保護兒童會、小童群益會、家庭福利會、街坊福利會、國殤基金保管委員會和社會福利局等以免租金形式在內辦公，緊密聯繫，是當時的福利中心。

　　1928 年，九龍居民協會代表布力架邀請華人代表曹善允為設立兒童遊樂場進行研究，當時只有一所漆咸道兒童遊樂場。翌年港府授權扶輪社募款興建兒童遊樂場，5 月 4 日成立遊樂場地委員會，輔政司修頓出任主席，青年會總幹事麥花臣（J. L. McPherson）為值理，專責籌建遊樂場。1931 年 5 月 4 日，修頓爵士領導成立兒童遊樂場協會並任會長，羅文錦任執行委員會主席、麥花臣任名譽秘書，專責向政府取地建設兒童遊樂場，日間給街童及沒有操場的小學使用，晚間開放予公眾。1935 年 2 月 9 日，修頓兒童遊樂場舉辦首屆全港街童田徑競技運動大會，參加者千多人，各得文具、麵包和汽水，三甲者可獲毛巾等用品獎勵。

　　1947 年，協會會長摩士爵士對遊樂場展開戰後修復工作，翌年提議興建福利大廈，為貧童提供遊樂及健康的集體生活。1953 年 2 月 9 日，修頓球場復辦全港街童田徑運動會，以紀念首屆運動會的誕生。1969 年，協會在修頓設立首個康樂中心。1971 年，修頓球場和麥花臣球場交予港府管理，但保留管理室內場館；同年 4 月，中國乒乓球代表隊訪港，在修頓場館舉行三場表演賽。1974 年，協會易名「香港遊樂場協會」。

建築物檔案：

- 1931 年 7 月 11 日，灣仔遊樂場由修頓主持開幕，翌年易名「修頓遊樂場」。
- 1950 年 6 月 5 日，港督葛量洪爵士主持大廈開幕。
- 1956 年 7 月 15 日，籃球場改置混凝土看台。
- 1981 年 大廈拆卸以進行地下鐵路工程。
- 1988 年 原址及貝夫人健康院重建為修頓中心和修頓室內場館。

01 在紀念殉戰烈士福利會舊址建成的修頓中心（攝於 2006 年）

紀念殉戰烈士福利會
The Children's Playground Association War Memorial Welfare Centre

西立面

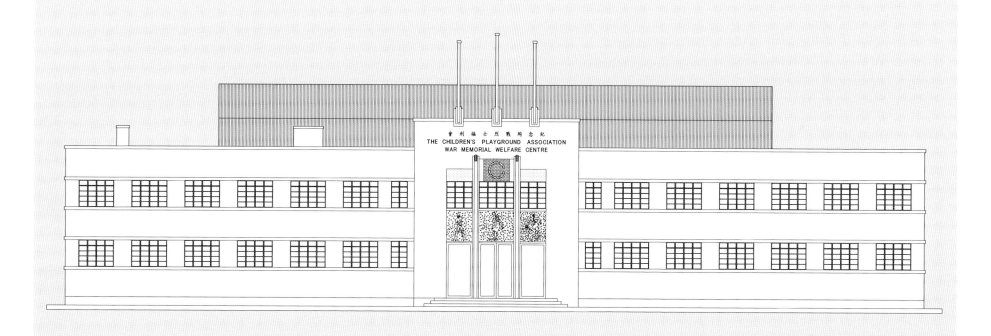

伊利沙伯女皇二世青年游樂塲館

QUEEN ELIZABETH II YOUTH CENTRE

建築年代：1953 年
位置：旺角染布房街 10 號

　　場館簡稱「伊利沙伯青年館」或「伊館」，由兒童遊樂場協會管理，建築費 80 萬元，60 萬元由馬會資助，其餘來自 1947 年香港市民呈送英女皇伊利沙伯二世大婚的基金。徐敬直以簡約現代主義手法設計，平面曲尺形，體育館上段和福利中心窗間為紅磚牆面，與白色的牆面構成色帶對比。體育館是九龍首座及當時亞洲最先進的室內體育館，高 40 呎，長闊均為 120 呎，採用殼體屋頂，由四個主跨結構承托着 4 吋厚的鋼筋混凝土皮塊屋頂，橫樑組件清晰顯露，是當時流行的現代風格，因為內部不需支柱，看台觀眾視野無阻，亦節省成本。場館可容 3,000 人，看台下為更衣室、浴室和休息室，售票處設於入口兩旁。連接場館和福利中心的梯間高五層，每層有儲物室。福利中心地下設有廁所、浴室、小賣部食堂、兒童活動室和圖書館；二樓為香港家庭計劃指導會、小童群益會、街坊福利會、社會福利局等辦事處，三樓是員工宿舍。前方是兒童遊樂場，後面為籃球場和設

有 1,300 座位看台的運動場。館內鑲有兩幅中英文揭幕禮石碑，並掛有慶祝女皇加冕巡行作領行的伊利沙伯二世肖像油畫。圖書館是青年商會為紀念摩士爵士而設的第九間，藏書 10,000 本，是當時香港最大兒童圖書館。

　　麥花臣遊樂場是九龍區使用率極高的運動場，被稱為九龍街童最大樂園。山東街荒地於 1933 年撥出，翌年改稱「麥花臣場」。室內場館為小型國際比賽的主辦場，1977 年被新落成的伊利沙伯體育館取代。首年主辦女皇盃排球賽和籃球賽，往後每年主辦青年盃公開籃球比賽。重要的體育盛事包括：1957 年 4 月 23 日，容國團以 2：0 擊敗日本的世界乒乓球亞軍荻村伊智朗；1964 年 6 月 6 日，中國國家乒乓球隊首次作友誼表演；1965 年，日本女子排球組日紡塚貝隊以「東洋魔女」名義表演；1966 年 6 月 20 日，美國哈林籃球隊表演；1967 年 2 月 8 日，香港首次泰拳大賽；1976 年 11 月，中國國家女子

籃球代表隊首次訪港與港隊作賽。最後活動是 2008 年 10 月 2 日的「告別九伊」籃球邀請賽。

建築物檔案：

- 1952 年　10 月 30 日，根德公爵太夫人主持奠基。
- 1953 年　9 月 7 日，港督葛量洪爵士主持開幕。
- 1976 年　10 月，重修為香港首間國際標準室內體育館。
- 2008 年　拆卸。
- 2013 年　重建為麥花臣匯，麥花臣場館和青少年中心設於下層。

01 伊利沙伯青年館的有蓋運動場外貌（攝於 2007 年）
02 伊利沙伯青年館全貌（攝於 2007 年）

伊利沙伯女皇二世青年游樂場館
Queen Elizabeth II Youth Centre

東立面

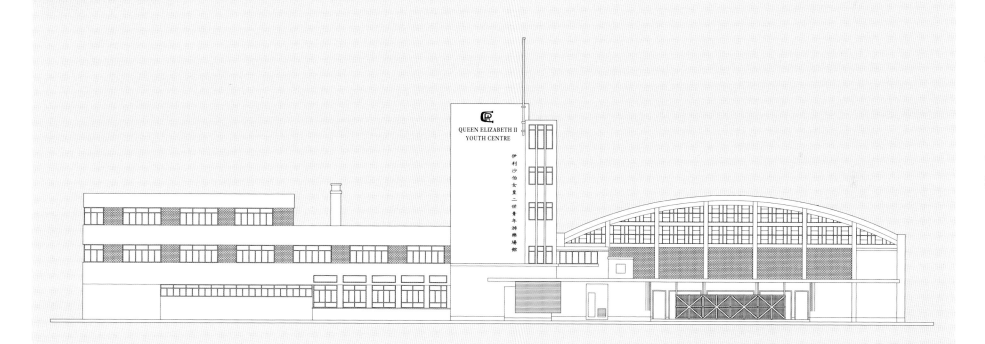

摩士大樓
MORSE HOUSE

建築年代：① 1954 年　② 1932 年　③ 1949 年
位置：①尖沙咀覺士道 9 號　②金鐘紅棉路 22 號
　　　③香港公園下亞厘畢道入口

　　摩士大廈由前任會長、滙豐銀行主席摩士爵士（Sir Arthur Morse）、英皇御准香港賽馬會和政府資助興建，是當時三千童軍的行政、訓練及娛樂中心，原址為戰時被毀的政府宿舍低座。平面呈凹字形，樓高兩層，中座地下為八百人大禮堂，堂內舞台可供播放電影和演劇，二樓設有工場、圖書室、講堂、課室、童軍商店、辦公室和宿舍；右側為體育館，附設更衣室和浴室，左側為食堂；地窖設有廚房、更衣室、儲物室和健身室；大廈前有草坪供操練之用。

　　香港童子軍總會於 1915 年 7 月成立，初時並無固定會址，1920 年代借用灣仔海員會所（Seamen's Institution）地方，其後多次搬遷，1930 年代遷往布政司署旁小屋，戰後以大會堂為臨時會址，1947 年遷往新德倫小屋（Sandilands Hut），與女童軍總會共用會址。小屋主要由鄧肇堅爵士等人捐建，位置為美利大廈東面平台，其後增建的童軍總部摩士小屋（Morse Hut），有一房一廳，面積 500 平方呎，位置為香港壁球中心和香港公園體育館之間。柯士甸道總部大廈於 1994 年啟用，附設的賓館是總會經費來源之一。

　　童軍運動由英國軍人貝登堡（Robert Baden-Powell）於 1907 年發起，1909 年其妹愛麗絲（Agnes Baden-Powell）創立第一支女童軍團，同年傳至香港。1910 年，英國童子軍總會正式成立，5 月 11 日，香港聖安德烈堂成立第一隊童子軍基督少年軍暨童子軍。1912 年，港督梅含理爵士出任香港童子軍總領袖，往後港督亦擔任總領袖。1913 年 9 月，聖約瑟書院成立香港第一旅童子軍，第一隊女童軍則於 1916 年在維多利亞英童學校（Victoria British School）成立。香港童軍大會操始於 1915 年，1946 年 4 月 28 日，首次戰後童子軍大集會聖佐治日會操（St. George's Day Parade）在植物公園舉行，往後地點計有九龍木球會場、槍會山軍營足球場、界限街警察球場、拔萃男書院足球場和香港政府大球場等。首次香港童子軍大露營於 1957 年在古洞金錢村舉行。首次在香港舉行的國際大露營為 1961 年在九龍仔公園地盆舉行的香港金禧大露營，有 2,732 人參與。

　　建築物檔案：

- 1932 年　10 月 7 日，駐港三軍司令新德倫將軍主持新德倫小屋開幕，1966 年拆卸。
- 1949 年　11 月 12 日，摩士小屋啟用，1984 年拆卸。
- 1954 年　6 月 24 日，港督葛量洪主持摩士大廈開幕。
- 1994 年　7 月，大廈交還港府，三年後連同政府宿舍重建為嘉文花園。

01 摩士大廈舊址建成的嘉文花園（攝於 2005 年）
02 新德倫小屋舊址在美利大廈前方，摩士小屋舊址在壁球中心旁（攝於 2005 年）

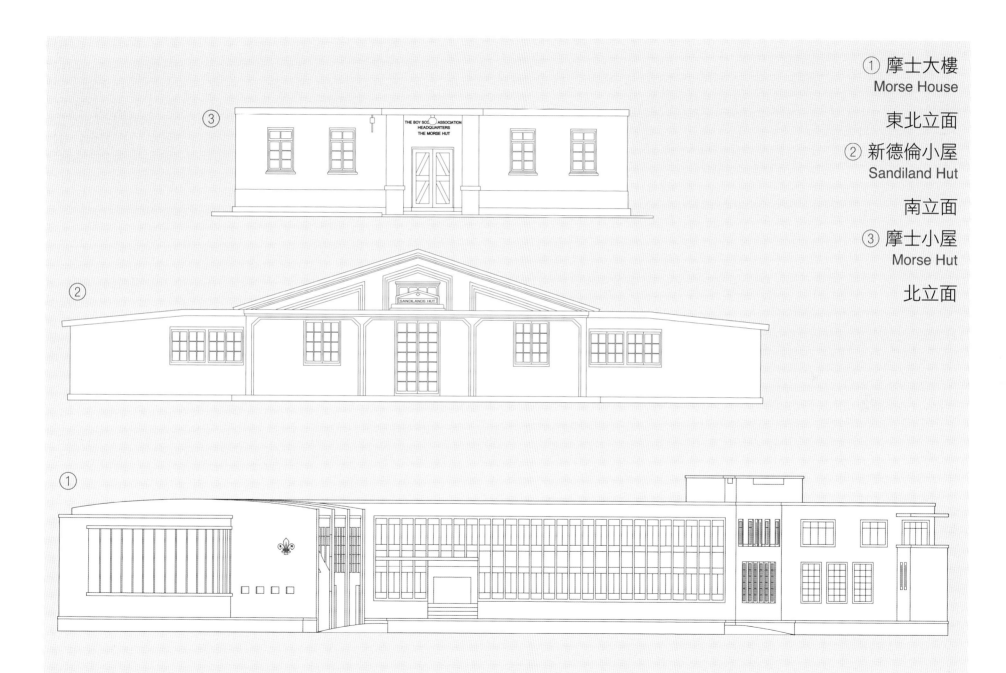

③ THE BOY SCOUTS ASSOCIATION HEADQUARTERS THE MORSE HUT

② SANDILANDS HUT

① 摩士大樓
Morse House

東北立面
② 新德倫小屋
Sandiland Hut

南立面
③ 摩士小屋
Morse Hut

北立面

大會堂
CITY HALL

建築年代：① 1963 年　② 1961 年　③ 1900 年代
位置：中環愛丁堡廣場

　　大會堂為功能主義（Functionalism）或稱「包浩斯」（Bauhaus）風格的現代建築，耗資 2,000 萬元，分高座和低座。現代建築設計見於簡約的格網型凹陷窗台，發揮遮光擋雨功能；正門外部的混凝土格網，令較薄的牆身顯得厚重；高座長盒形外觀，與低座 L 型平面不對稱組合，反映「外形設計以功能為先」原則；入口仿雲石面與純色調牆面和玻璃構成強烈對比；紀念花園以 S 形折線劃出高低地台，低地台有草坪和水道，南部置有多邊形二戰殉難者紀念龕，營造幾何和虛實對比。公園入口置有紀念銅門，圍繞花園的 L 形走廊上方平台，是觀禮和觀賞維港的理想地。

　　建築內部可容五千多人，低座設有食肆、辦事處、商店、音樂廳、劇院，以及可容納約五百人的跳舞廳（二樓）和大餐廳。高座設有婚姻登記處、會議室、演奏廳、首間公共圖書館和美術館。圖書館開幕時有藏書 2.5 萬多冊，是容量的一成，另訂有雜誌報章二百多項。港督為第一和第二號借書證持有人，

亦是美術館的首位簽名嘉賓。另跳舞廳可用至深夜，1982 年的港大週年舞會，直至凌晨 2 時才結束。

　　1951 年 1 月徐敬直受華人革新會委託提供建築計劃及圖則，港府考慮四項選取圖則辦法，包括公開比賽，或委任香港大學布朗教授全盤設計，或委託布朗教授擬定草案，再由合約則師和工務局完成，或委託本地則師樓辦理。最後採用第三項，委託英國建築師羅納德・菲利浦（Ron Philips）和艾倫・費奇（Alan Fitch）設計和監督，讓愛丁堡廣場內的大會堂、碼頭和停車場渾為一體。大會堂籌備十載，港督府和美利操場曾被建議為堂址，直至林士街露天停車場和兩旁多層停車場啟用，才能取得露天停車場土地施工。

　　大會堂和愛丁堡廣場是許多官方儀式和慶典的舉行場地，例如港督宣誓就職禮、大學畢業禮及訪港政要接待禮等。第一代大會堂建於 1869 年，由愛丁堡公爵揭幕，第二代大會堂則建於紀念另一位在 1959 年到訪的愛丁堡公爵的廣場上，而港督亦為英國愛丁

堡人士。

建築物檔案：

- 1950 年　中英協會敦促政府重建大會堂。
- 1958 年　大會堂停車場落成，翌年建大會堂。
- 1960 年　2 月 23 日，港督柏立基爵士主持奠基禮。
- 1961 年　7 月 21 日，憲報公告愛丁堡廣場新地名。
- 1962 年　3 月 2 日，港督柏立基爵士主持開幕禮。
- 1976 年　5 月 18 日，市政局大樓啟用，2012 年改裝為展城館。
- 1993 年　紀念花園大幅改動。

01 大會堂和愛丁堡廣場曾是許多官方儀式和慶典的舉行場地（攝於 2015 年）

02 分高座和低座，並有紀念花園相連（攝於 2016 年）

① 大會堂
City Hall

東北立面

② 愛丁堡廣場
Edinburgh Place

東北立面（1970 年代景觀）

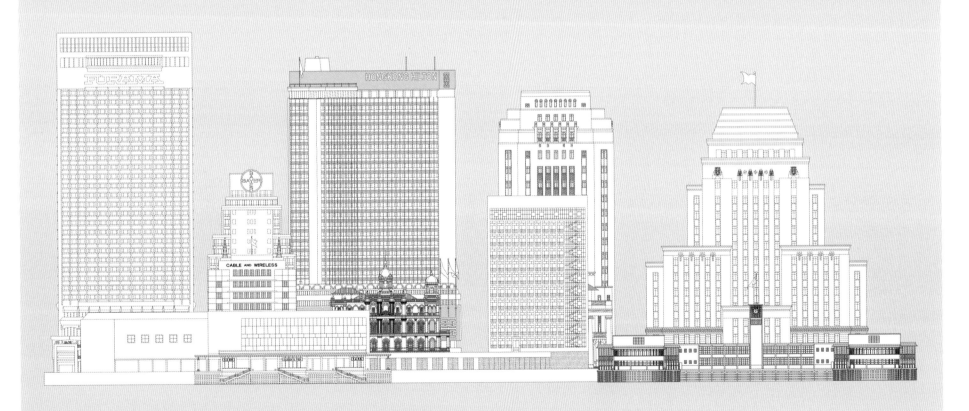

東北立面（1900 年代景觀）

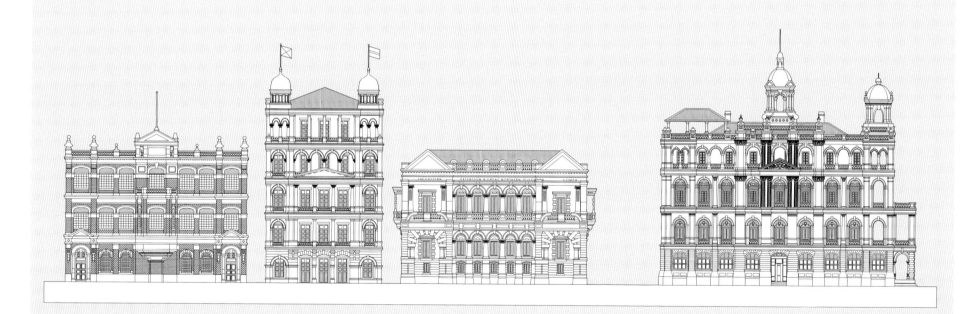

美麗華酒店
MIRAMAR HOTEL

建築年代：1954 年
位置：尖沙咀金巴利道 1-23 號

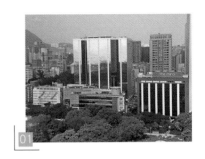

由西班牙教會興建樓高五層連一層地庫的 Hotel Miramar（1948），是戰後九龍首間酒店。1954 年增建樓高七層連一層商場地庫的中座，共有 192 間客房。1957 年，景福金舖的楊志雲聯同恒生銀行創辦人何善衡、馮堯敬、何添、利國偉、梁球琚等人創辦美麗華酒店公司，何善衡出任主席；7 月 23 日，以 1,500 萬元購入酒店並進行擴建，中文名為「美麗華酒店」。1966 年，酒店成為香港首間加入國際酒店網絡的酒店。1967 年建成的西座和 1978 年建成的南座，由朱彬設計，樓高 17 層，以上下兩道天橋連接，頂樓是套房。西座平面為長方形，以中央通道分隔兩旁單邊客房；南座房間樓層平面為曲尺形，也是單邊客房，酒店房間總數超過 1,300 間，成為當時東南亞最大型酒店。西座設有萬壽宮夜總會，又名「萬壽翼」。1969 年，美麗華酒店收購富麗華酒店公司，開始興建富麗華酒店。1973 年翠亨邨酒樓在酒店內開張，以正宗廣東菜式聞名。

1981 年 10 月，以佳寧集團及置地公司為首，包括美麗華集團等七間財團以 28 億港元購得金巴利道以北酒店部分，計劃於 1984 年重建，成為當時全世界最大宗一座物業買賣。1983 年，受九七問題影響，地產和股市下滑，佳寧集團被債權銀行清盤，創下全亞洲最大宗公司倒閉紀錄，亦被揭發香港最大宗詐騙、行賄及貪污案「佳寧集團詐騙案」，涉款超過 60 億元。1985 年 10 月，美麗華獲置地公司取銷合約及四億元賠償，翌年宣佈自行重新發展舊翼及翻新南座，費用 7.5 億元；又成立美麗華旅運，提供海內外旅遊服務。

美麗華酒店是首間由香港人經營的高級酒店，董事或大股東包括景福金舖的楊志雲、周大福的鄭裕彤、恒生銀號的何善衡和何添、從事外匯和黃金買賣的李兆基等，美麗華酒店連繫了這幾個家族的發展。酒店是地標，1960 年李小龍首部彩色電影《人海孤鴻》，開場部分的追逐戲便是在酒店外拍攝。

建築物檔案：

- 1948 年　東樓建成。
- 1954 年　西樓建成。
- 1957 年　楊志雲等人購入酒店。
- 1967 年　西座萬壽翼啟用。
- 1974 年　將購入的樂宮戲院改用為東座樂宮翼，四年後重建成酒店。
- 1988 年　中座和東座重建成美麗華大廈。
- 1997 年　西座重建成美麗華商場。
- 1993 年　恒基兆業收購酒店。
- 2008 年　酒店翻新，易名「The Mira Hong Kong」。
- 2012 年　酒店內的 Mira Mall 開幕。

01 重建後的美麗華酒店和商場，大樓以天橋相連（攝於 2012 年）

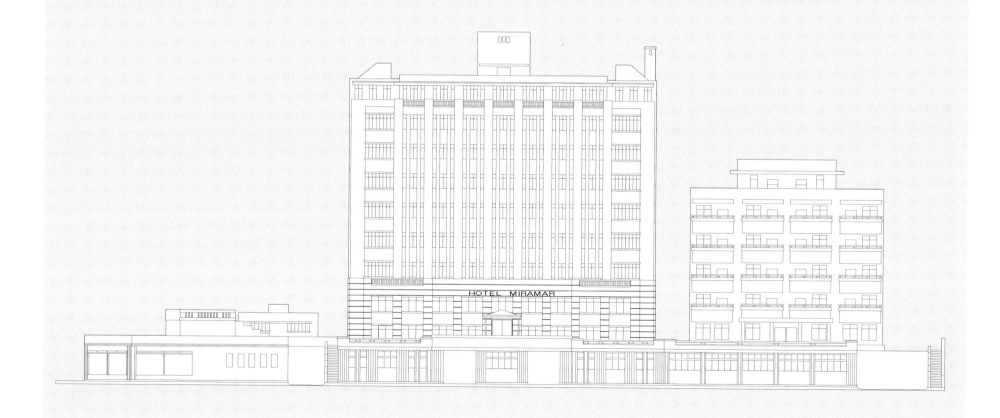

HOTEL MIRAMAR

文華酒店
MANDARIN HOTEL

建築年代：① 1963 年　② 1965 年
位置：①中環干諾道中 5 號　②中環遮打道 10 號

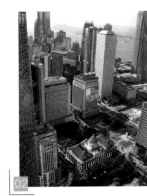

　　文華酒店為當時最高酒店，連地庫 26 層，高 283 呎，由利安公司的 John Howarth 設計；內部裝修以西方標準，加以東方風格，主要由倫敦名設計家、電影《桂河橋》美術指導 Don Ashton 負責，建築費 4,200 萬元，裝修及設施 6,600 萬元，其後大裝修則高達 1.5 億美元。太子大廈是當時香港最大商業大廈，27 層，高 305 呎，由巴馬丹拿設計，耗資 4,000 萬元興建，基座五層是購物商場，樓上是辦公室，並以香港首條公開使用的天橋與酒店連接；其後商場以 1.5 億元翻新。酒店和大廈由置地斥資興建，為當代古典風格的現代主義建築，兩廈如原址皇后行和太子行般，風格一致但細節略有不同。文華酒店以地台和露台格面，劃出古典橫三段縱三段的立面構圖；太子大廈則以地台和深凹窗格表達同樣效果。兩廈以線條和空間的交互鋪陳、對稱和階梯狀造型，營造穩重視覺效果，產生古典優雅和次序感。

　　1960 年，置地公司承投瑪利操場酒店地皮失敗，遂拆卸皇后行興建五星級皇后酒店，以替代告羅士打酒店。1962 年，酒店舉辦懸賞千元徵名比賽，最後選用較具東方色彩的「Mandarin」名稱，譯意是中國國語或北京官話，能令外國人聯想起中國與東方，提名「Mandarin」的 28 人則各得 50 元獎金。翌年 1 月以北京紫禁城的文華殿為名，起名「文華酒店」，強調酒店富東方色彩。酒店為全冷氣調節，有五款合共 632 個附有露台的客房；套房有電視機，每日房租 150 元至 500 元，皇室套房設於 25 樓，另有會議室、禮堂、餐廳、酒吧、咖啡室、天台泳池和花園等。1964 使用海水蒸發器解決制水問題，1965 年率先購入勞斯萊斯轎車送客，並開設香港首間天橋餐廳。文華是亞洲首間每個客房設有直撥電話和浴缸的酒店，並有轎車接送房客往返碼頭和機場；山頂纜車公司更開辦短程巴士，利便住客來往纜車站，2 元車票包纜車上落。酒店在堅尼地城建有一座 13 層的職工宿舍、訓練所及文娛俱樂部，職工逾

千，來自本地、英國、瑞士、奧地利、德國、法國、西班牙和義大利，待應生月薪 150 元。曾經入住名人有戴安娜王妃、英國首相戴卓爾夫人、美國總統尼克遜、福特和老布殊等。大堂裝修、油畫至扒房的炭火燒烤爐等，一直都維持英國式傳統。

建築物檔案：

- 1963 年　10 月 24 日，文華酒店開幕，1985 年，易名「文華東方酒店」。
- 1965 年　3 月，太子大廈落成。
- 2010 年　5 月，大廈商場翻新完成。
- 2006 年　9 月 28 日，酒店經過停業九個月的大裝修，重新開幕。

01 文華酒店和太子大廈以天橋相連（攝於 2005 年）
02 酒店位處中環心臟位置（攝於 2008 年）

① 文華酒店
Mandarin Hotel

② 太子大廈
Prince's Building

① ② 東南立面

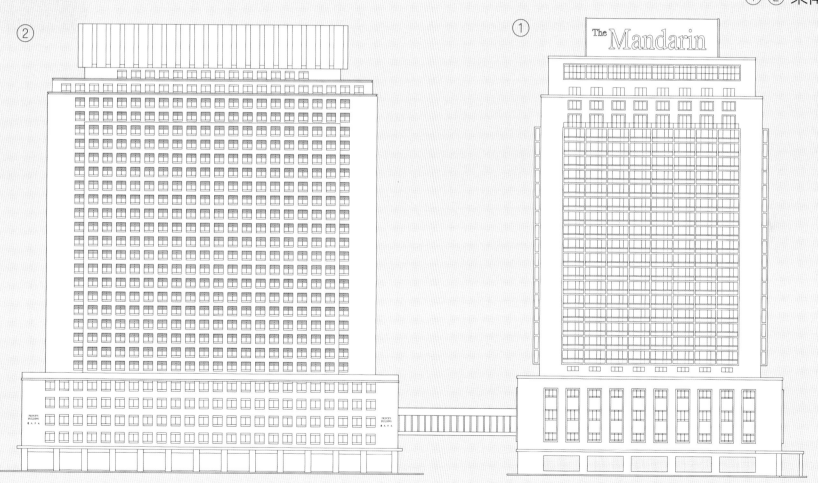

香港希爾頓大酒店
HILTON HOTEL HONG KONG

建築年代：1963 年
位置：中環皇后大道中 2 號

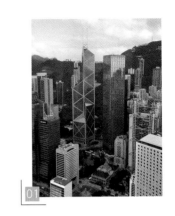

　　酒店原稱「馬可孛羅酒店」，亦曾改稱「美國酒店」，業主為永高公司（Wynncor Ltd.），因委託希爾頓酒店公司管理而易名。26 層的酒店高 283 呎，有房間 869 間，是當時香港唯一美資酒店及最高酒店，北美洲以外最大酒店。酒店由巴馬丹拿的木下一設計，為現代主義鋼筋混凝土建築，結構形態是理性和明快輪廓的結合，底座以上為 L 形平面樓層，分佈單邊客房。開幕時有美國領事和荷里活影星 Jeanne Crain、Robert Cummings、John Gavin、Irene Dunne 等嘉賓出席，當時 297 呎長鞭炮燃燒了 45 分鐘，創下世界紀錄；報章介紹和祝賀廣告共佔五版篇幅。唯因天旱制水，原定舉行的各項慶祝活動如酒會等均告取消。

　　1960 年 5 月 30 日，永高公司以 1,425 萬元投得瑪利操場北部地段興建酒店，建築費 2,500 萬元，總投資逾 6,000 萬元。酒店全冷氣調節，樓下兩層為商場，有五十多間經營美容、裁縫、珠寶、航空旅行和百貨等性質的店舖和美國銀行。雲石大堂置有愛爾蘭畫家的 25 呎長壁畫，以及意大利女雕刻家的巨型青銅塑像。三樓大舞廳連接會客廳，為全港首設提供大規模會議、展覽和大宴的地方，可容 1,200 人，內有電影設備，升降機能運載汽車進入會場。地下至三樓有扶手電梯，另有九部升降機，五樓平台設有泳池。三樓龍舟酒吧有 150 尺長龍舟設計吧面，地庫烟格酒吧仿照鴉片煙館設計，五樓黃包車酒吧以黃包車待客，鮮桃吧設於頂樓。三樓玉蘭花餐廳供應中西名菜，二樓焙室為扒房，頂樓鷹巢夜總會擁三面大玻璃外靚景，地下希爾頓咖啡室全日營業。泳池旁有 20 個客房、九個太平洋風味套房、六個私家宴客及會議室，以亞洲、澳洲、日本、紐西蘭、菲律賓和泰國命名。套房設有音響設備、電視機、浴缸和變壓器，中國明式傢俬以巴西紫檀木造成，其他客房用緬甸栗木傢俬，設有電視機；兩間皇家套房分別位於 23 樓和 25 樓；每日房租 10 至 100 美元。因缺乏承造商，故自設廠房製造 17,000 件明式傢俬。酒店備有萬福號雙桅遊艇，每天作兩次四小時海上漫遊，包括到香港仔海角皇宮畫舫進餐。李嘉誠後來收購酒店，以增加資產，1994 年以 1.25 億元解除管理合約，最後與 1963 年啟用的花園道多層停車場和 1965 年建成的拱北行一併拆卸重建。

　　建築物檔案：

- 1962 年　8 月 31 日，在颱風「溫黛」襲港前平頂。
- 1963 年　6 月 13 日，由周錫年爵士主持剪綵。
- 1977 年　4 月，長實收購永高公司。
- 1995 年　5 月 1 日，酒店結業。
- 1999 年　重建成長江集團中心。

01 香港希爾頓大酒店已重建為長江集團中心（攝於 2016 年）

香港希爾頓大酒店
Hilton Hotel Hong Kong

東北立面

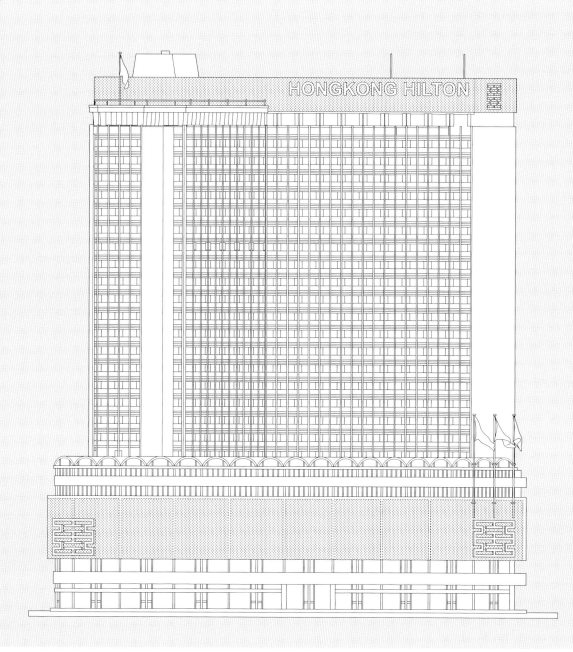

富麗華大酒店
FURAMA HOTEL

建築年代：1963 年
位置：中環干諾道中 1 號

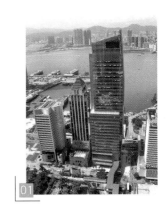

富麗華酒店屬五星級，當年耗資 8,000 萬元興建，「Furama」名字合併自澳門賭王傅老榕家族的姓氏「Fu」和美麗華酒店「Mirama」。酒店由甘銘設計，共 33 層高 110 米，屬現代主義建築。正門額面有 3,000 呎雲石壁畫，由李維安彷照《朝元仙仗圖》雕刻，描繪 87 位神仙朝拜元始天尊的盛大場面，盡顯「富」、「麗」、「華」氣派。酒店有 515 間雙人客房，禮堂可容 1,200 人，設有即時傳譯服務。頂樓的 La Ronda 旋轉餐廳，可容 280 人，是香港第二間旋轉餐廳（首間為仙后旋轉餐廳，位於胡社生行頂層），1966 年開業。三樓有香島廳和翡翠廳，供應中西名菜；二樓燒扒屋以 17 世紀法國宮闈式歐陸設計；一樓劉伶吧為中國式設計，但以供應洋酒為主，並有歌星和樂隊表演，地下咖啡室設計以黃色和銀色為主線條。因鄰近立法局和法院，不少政客都到酒店午膳，如大法官李福善在 17 樓包房長達 10 年，以方便午飯和休息。

1946 年，傅老榕遭到綁票，勒索 90 萬元，獲釋後轉往香港發展。翌年成立廣興置業，用 97 萬元買入雪廠街 7 號，以父親名字取名「球義大廈」（Fu House），又購入司徒拔道眺馬閣全幢作為寓所。1954 年以 360 萬元投得東方行地皮，翌年以 840 萬元購入相鄰的太古洋行總部，計劃合併發展；1960 年，傅老榕去世，兒子傅蔭釗放棄澳門賭業，賭牌翌年由霍英東及何鴻燊的財團投得。

最初地皮擬作興建 32 層的傅氏大廈，外形彷照聯合國總部大廈設計，由於旁邊是大東電報局，政府禁止打樁，以免影響通訊，工程延誤多年。1960 年找到日本的工程所採用鑽井式無聲打樁法施工，惟因地層深處的浮泥影響擱置。1969 年，美麗華酒店收購富麗華酒店公司，承接工程的金門建築利用沉箱技術，解決施工問題，圖則已經歷了三十多次修改。

1997 年正值樓市高峰期，麗新集團林建岳以 69 億元高價購入酒店重建，傅家以 45% 股權取得 31.5 億元，翌年亞洲金融風暴令樓價下跌，麗新因收購酒店向銀行借貸，負債超過一百億港元，成為香港虧損最高的上市公司。

建築物檔案：

- 1969 年 金門建築開始動工。
- 1973 年 8 月 18 日，啟用；12 月 3 日，開幕。
- 1976 年 委託洲際酒店管理，改名「Hotel Furama Inter-continental」。
- 1990 年 由 Kempinski 管理，改名「Furama Kempinski Hotel」。
- 2001 年 11 月 30 日，結業，翌年拆卸。
- 2005 年 建成美國國際集團大廈。
- 2007 年 易名「友邦金融中心」。

01 富麗華酒店舊址上的友邦金融中心（攝於 2014 年）

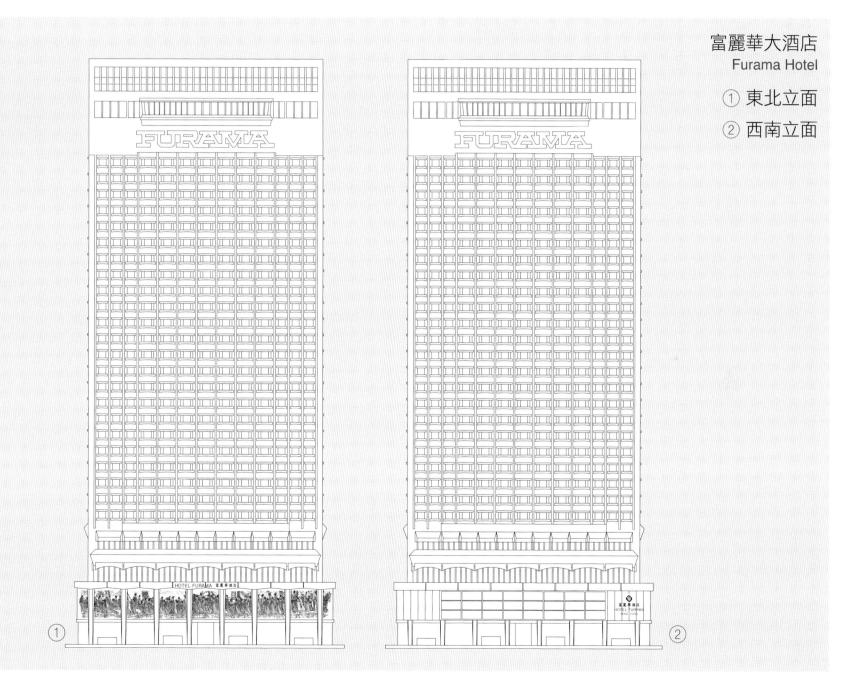

富麗華大酒店
Furama Hotel

① 東北立面

② 西南立面

香港會所大廈
HONG KONG CLUB BUILDING

建築年代：① 1984 年　② 1897 年和 1903 年
位置：① - ④遮打道 3 號

　　香港會所大廈由置地公司發展，澳洲建築師哈利·施得拿（Harry Seidler）設計，高 100 米，25 層包括兩層地庫，樓下八層為蝶形平面的會所，樓上為 T 形平面寫字樓。哈利運用高技派（High-Tech）結構表現主義（Structural expressionism）設計，將社會用途、建築技術和視覺美學元素組合，乳白色和波浪形牆面、大玻璃橫窗、螺旋形樓梯和內部無柱設計為當時的「哈利風格」。T 形平面是香港常見的辦公平面，哈利將安置電梯和洗手間的核心筒抽出，放在東面，矩形平面藉着四角傾斜角度的剪力牆和突出的核心筒，增強穩性。在義大利結構師 Pier Luigi Nervi 的協助下，大樓結構如一張 25 層的碌架床，每一寫字樓樓層由 20 條預製 T 型變截面樑架在東西兩面的 T 型變截面主樑上構成，實現無柱的辦公平面和百呎水平長窗外觀。蝶形平面的會所並不使用核心筒內設施，而是在中庭開出兩個圓形空間，北面圓圈安置升降機，南面設置螺旋形樓梯，每層的 T 型變截面樑從中央輻射伸展。

　　大廈圖則是哈利參加 1979 年滙豐銀行總部設計競賽的修改版，原先 D 字形平面中的弧形部分改為核心筒，當時哈利獲得 Consolation prize 獎項，一年後取得了香港會的項目。香港會是香港歷史最悠久的私人會所，第一代的香港會由八位英國大班於 1846 年建立，會員只限男性的英國商人和政府官員。樓高兩層的會所位於皇后大道中 30 號，規定會員在生時不得出售會所物業。1886 年時，只餘兩位業主在生，他們將物業租予重組後的香港會。1897 年，香港會遷往現址，是一棟新建、富文藝復興色彩的大樓，舊會所則在 1928 年拆卸。第二代香港會所設有餐廳、酒吧、保齡球場、桌球室、閱讀室、休息室、升降機和套房，加建的後座俗稱「新公司」，馬會辦事處設於後座地下，而會所在日佔時曾用作日本俱樂部。第三代香港會所還加設棋牌室、私人宴會廳、壁球場和健身室等，並接受華籍男士入會，1996 年

《性別歧視條例》生效後接受女性會員加入。香港置地擊敗李嘉誠，負責拆卸及重建會所的費用，以換取新會所大樓寫字樓往後 25 年的租項收益。

建築物檔案：

- 1897 年　7 月，香港會所啟用。
- 1903 年　加建後座並以天橋連繫。
- 1961 年　1 月 26 日，壽德隆置業有限公司以 511 萬元，超出底價兩倍投得後座。
- 1966 年　後座建成壽德隆大廈。
- 1981 年　6 月，會所拆卸，臨時會所設於環球大廈 25 至 27 樓。
- 1984 年　重建成香港會所大廈。

01 哈利風格的香港會大廈（攝於 2005 年）
02 皇后像廣場和遮打花園之間的香港會大廈（攝於 2005 年）

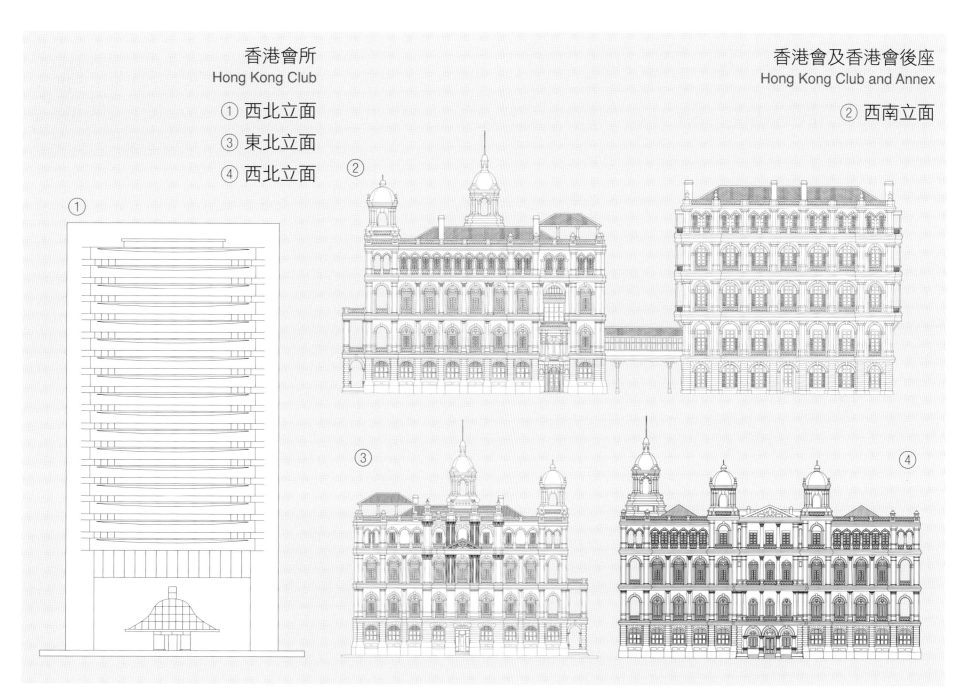

香港會所
Hong Kong Club

① 西北立面

③ 東北立面

④ 西北立面

香港會及香港會後座
Hong Kong Club and Annex

② 西南立面

皇家香港賽馬會
ROYAL HONG KONG JOCKEY CLUB

建築年代：① 1884 年　② 1931 年　③ 1931 年　④ 1955 年
　　　　　⑤ 1960 年　⑥ 1961 年　⑦ 1965 年

位置：跑馬地馬場

　　跑馬地馬場差不多全由利安公司設計，看台建築風格由最初的維多利亞風格、1931 年的中國文藝復興式（Chinese Renaissance），發展到戰後的現代主義。1931 年建成的大看台以一座 120 呎高的鐘樓為中心，連接左邊會員看台和右邊公眾看台，可容納 1,500 名會員和 3,000 名公眾人士。

　　1844 年，外國人開始在跑馬地舉辦賽馬。1884 年 11 月 4 日，香港賽馬會成立，有 34 位創始會員，包括主席菲尼亞斯·賴里（Phineas Ryrie）、沙宣、遮打、摩地、昃臣和律敦治等。賴里是蘇格蘭茶商、商會主席和議員，與芬利·史密斯（Alexander Findlay Smith）創辦山頂纜車。1892 年賴里去世後，遮打繼任主席一職直至 1926 年去世，成為任期最久的主席。遮打在 1865 年開始看賽馬，和最要好的生意伙伴和大慈善家摩地於 1872 年共同設立馬房，1884 年邀請摩地加入馬會。遮打共贏得八屆香港吡吡大賽，摩地贏了 11 屆。遮打於 1915 年發起將馬

會盈餘作慈善捐獻，1926 年開始接納中國會員，去世後馬會將 1870 年開始的冠軍錦標賽易名為「遮打盃」作紀念。

　　1961 年 2 月 6 日，英女皇加冕八週年，香港賽馬會獲准冠名英皇御准，但過程曲折。1948 年，時任主席摩士爵士決定申請皇家銜頭，以標誌賽馬會地位，港督葛量洪爵士詢問殖民地辦公室批准的可能性，對方沒有向內廷提請，便予以負面答覆。1954 年再度嘗試，獲悉英女皇指定皇家化的條件，申請機構必須完全致力於慈善用途，或促進不同種族間的社會關係。1960 年，時任港督柏立基爵士認為馬會是世上最大組織，而以土地平均計，香港是英國最富裕的殖民地，馬會已達到皇家化的條件，遂指示新任馬會主席賓臣提交馬會慈善捐獻的結算表申請，但殖民地辦公室指出馬會不是專注於慈善目標的機構。最後柏立基聯繫了殖民地辦公室的閒官華萊士，通過他的關係網，將申請呈致女皇，一個月內獲得御准，

1996 年卻又改稱「香港賽馬會」。英女皇曾經於 1975 年和 1986 年在跑馬地和沙田馬場為「女皇盃」頒獎，2012 年才派出馬匹「嘉登行宮」到沙田上陣。

建築物檔案：

- 1960 年　增設中場席，1983 年加建天面。
- 1968 年　會員看台第三座落成。
- 1975 年　會所重建為行政大樓，1995 年重建為馬會總部大樓。
- 1978 年　執行部大廈落成，後改建為快活看台。
- 1980 年　九層高的公眾看台第一座擴建部分完成，重建前為電腦控制室所在。
- 1982 年　沙圈和馬房改建為聯合看台。
- 1995 年　跑馬地馬場完成重建。

01 跑馬地馬場（攝於 2012 年）

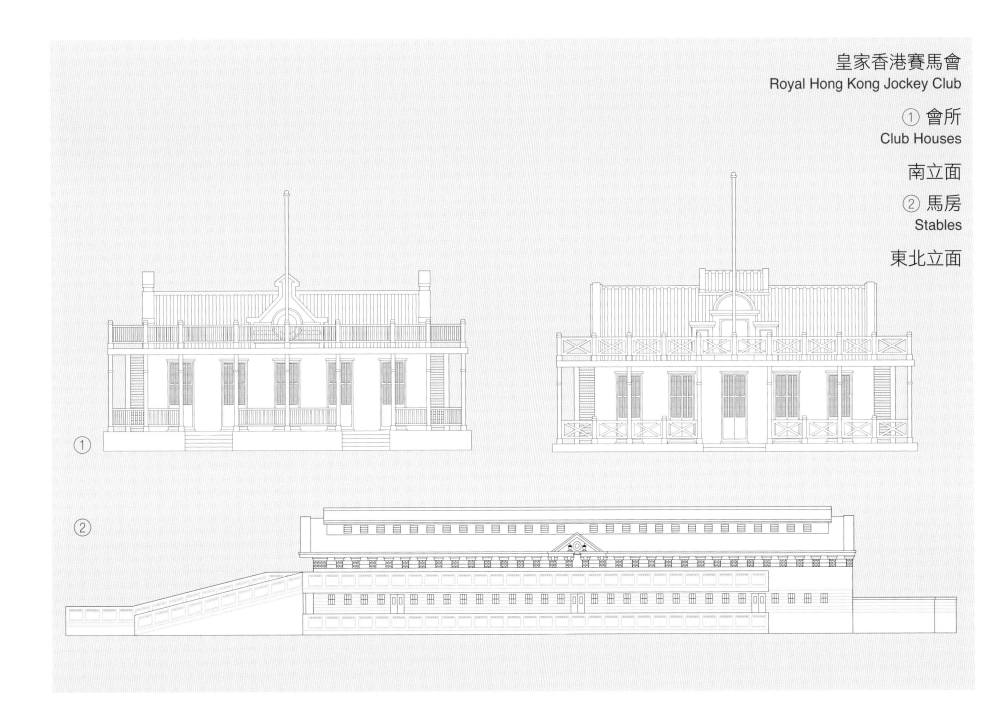

皇家香港賽馬會
Royal Hong Kong Jockey Club

① 會所
Club Houses

南立面

② 馬房
Stables

東北立面

皇家香港賽馬會
Royal Hong Kong Jockey Club

③ 大看台
Grand Stand

④ 會員看台第一座
Members Stand I

③ ④ 東北立面

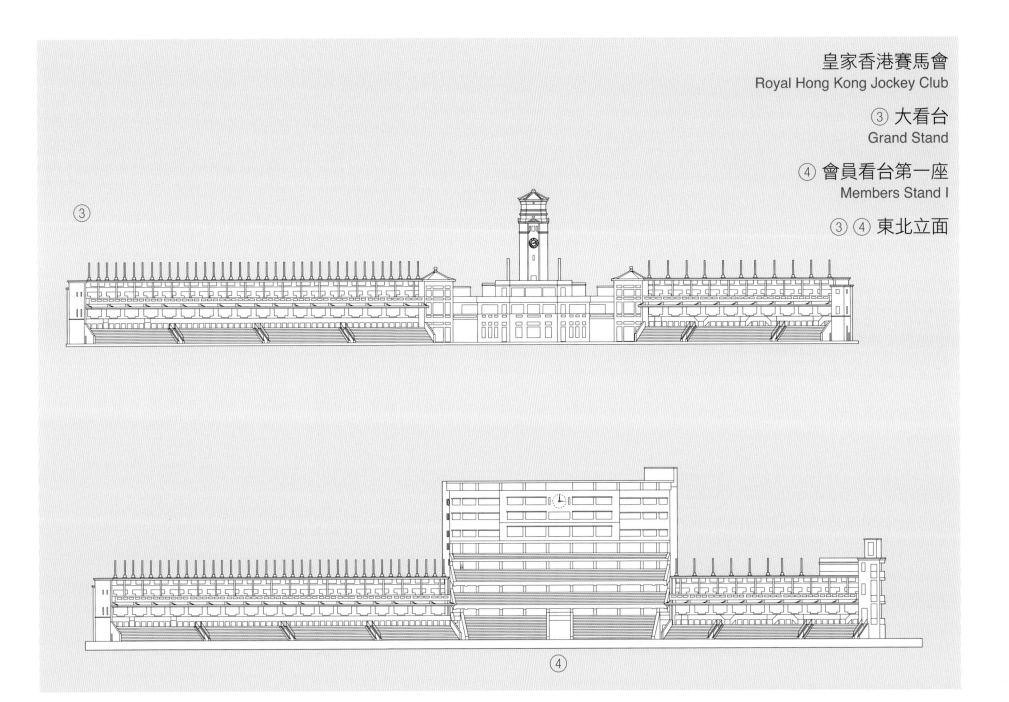

③

④

皇家香港賽馬會
Royal Hong Kong Jockey Club

⑤ 公眾看台第一座
Public Stand I

⑥ 公眾看台第二座
Public Stand II

⑦ 會員看台第二座
Members Stand II

⑤ — ⑦ 東北立面

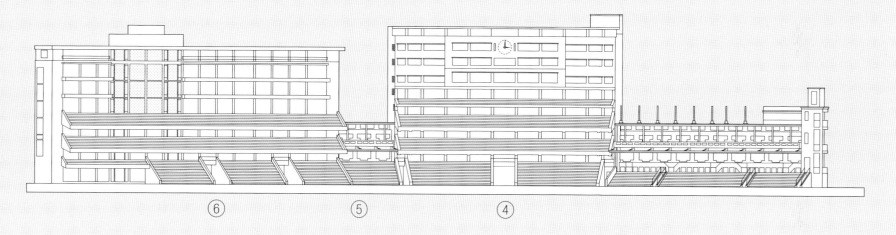

⑥　　　　　⑤　　　　　④

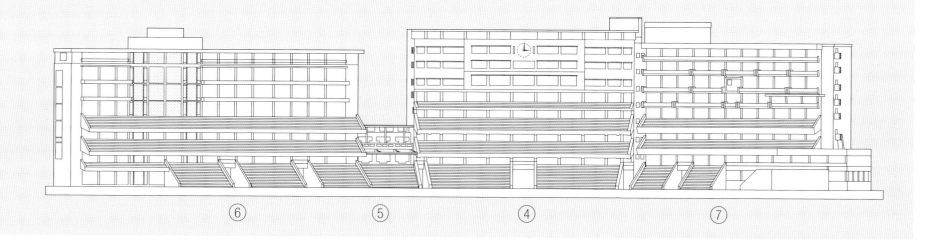

⑥　　　　⑤　　　　④　　　　⑦

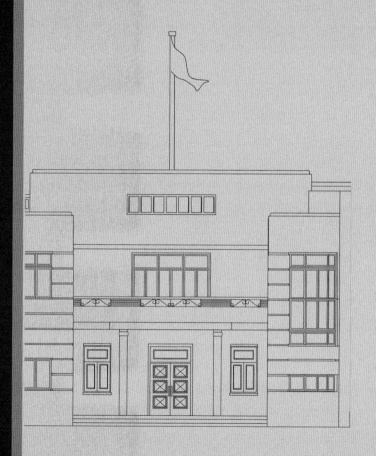

第八章
洋房住宅

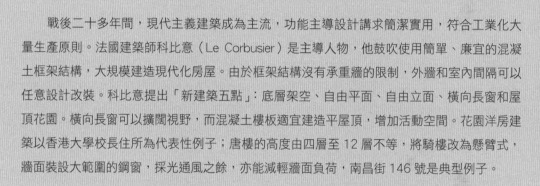

　　戰後二十多年間，現代主義建築成為主流，功能主導設計講求簡潔實用，符合工業化大量生產原則。法國建築師科比意（Le Corbusier）是主導人物，他鼓吹使用簡單、廉宜的混凝土框架結構，大規模建造現代化房屋。由於框架結構沒有承重牆的限制，外牆和室內間隔可以任意設計改裝。科比意提出「新建築五點」：底層架空、自由平面、自由立面、橫向長窗和屋頂花園。橫向長窗可以擴闊視野，而混凝土樓板適宜建造平屋頂，增加活動空間。花園洋房建築以香港大學校長住所為代表性例子；唐樓的高度由四層至 12 層不等，將騎樓改為懸臂式，牆面裝設大範圍的鋼窗，採光通風之餘，亦能減輕牆面負荷，南昌街 146 號是典型例子。

　　科比意提倡建造大型集合住宅，利用巨大混凝土柱子把多層公寓提高，底層作為公共空間，除了住宅單位，亦有各式商店、公共設施、屋頂設有花園，甚至學校和遊樂場，成為一個垂直社區。荷李活道已婚警員宿舍是香港戰後最早出現的大型集合住宅，往後政府興建的徙置大廈，與早期的廉租屋邨都是，但廁所仍屬共用。香港房屋協會和香港屋宇建設委員會興建的廉租屋邨則有獨立廁所。1973 年港督麥理浩推行「十年建屋計劃」，把屋建會和屬下相關部門合併為香港房屋委員會和房屋署，發展並管理轄下公共屋邨。

1946–1997

香港大學校長宿舍
UNIVERSITY LODGE

建築年代：① 1949 年　② 1922 年　③ 1926 年
位置：①大學道 1 號　②摩星嶺道 61 號　③薄扶林道 132 號

香港大學校長宿舍由周李建築工程師事務所設計，原址是英軍防禦堡壘和域多利炮台，置有大炮。宅邸為富有機械美學的現代主義建築，以簡潔的流線型為主調，梯形入口、流線型門廊和門廳，以及圓形牆體是主要特徵。起居室和飯廳由覆頂的露台連繫起來。這種以弧型線條為主的裝飾藝術派風格流行於 30 至 60 年代，大多以深寬的露台來加強橫向的視覺觀感。宅邸的首位主人是第五任校長賴廉士爵士。

香港大學購置了不少物業作為學生舍堂和職員宿舍，現存古蹟者有玫瑰別墅（Alberose）、大學堂和福利別墅（Felix Villas）。玫瑰別墅原是威爾家族（Weill's family）的住宅，宅名以威爾夫婦二人（Albert Weill 和 Rosie Weill）的名字串合而成。整體建築包括高地台的雙連單位和低地台的獨立屋連車房和傭人宿舍，屬新喬治亞式古典復興風格。獨立屋門廊以塔斯卡尼式柱（Tuscan Order）承托，左邊配置梯形陽台，西南角為八角形塔樓連垛堞女牆。香港大學購入

後，把玫瑰別墅雙連單位、網球場和花園發展為新玫瑰村（New Alberose），由香港大學建築學院院長 W.G. Gregory 負責設計。

福利別墅又稱「緋荔榭」、「緋麗榭」，原是英國投資商人法利阿歷山大約瑟（Felix Alexander Joseph）興建的住宅和車庫，主要供洋人居住。別墅由 Messrs. Abdoolrahim and Cooperation 設計，連地庫高三層，分上下排在域多利道兩旁興建，建造時遵照政府對摩星嶺樓房的規定，不高於 35 呎。福利別墅屬古典復興式建築，有懸出的圓形陽台、煙囱和騎樓，車房為新古典主義風格設計。香港大學於 1957 年以 42.5 萬元購入福利別墅下排八連單位用作職員宿舍，兩年後以 7.5 萬元購入毗鄰車庫。2013 年，下層八個約 3,000 呎的連排單位放租，每單位租金為 18 萬至 22 萬港元。

　建築物檔案：

- 1922 年　福利別墅建成。
- 1926 年　玫瑰別墅建成，曾作港督別墅。
- 1950 年　校長宿舍建成。
- 1955 年　港大購入玫瑰別墅，用作職員宿舍。
- 1957 年　港大購入福利別墅下排八連單位。
- 1958 年　新玫瑰村（New Alberose）落成。
- 1995 年　福利別墅上排十連單位重建成御海園。

01 香港大學校長宿舍（攝於 2008 年）
02 福利別墅（攝於 1997 年）
03 玫瑰別墅（攝於 2006 年）

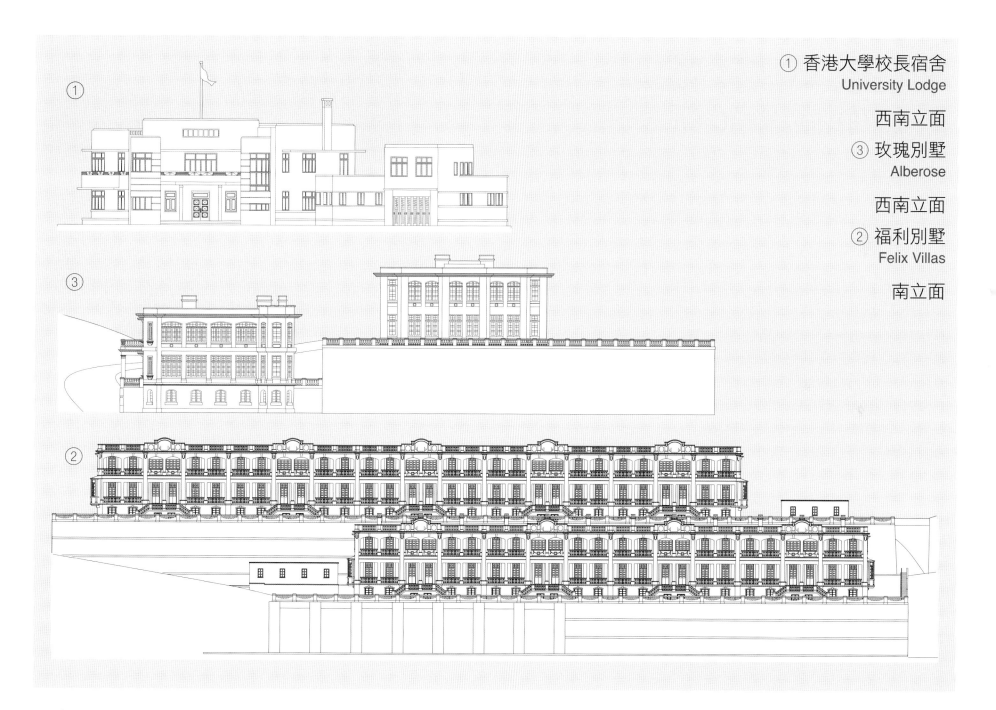

① 香港大學校長宿舍
University Lodge

西南立面

③ 玫瑰別墅
Alberose

西南立面

② 福利別墅
Felix Villas

南立面

輔政司官邸
VICTORIA HOUSE

建築年代：① 1951 年　② 1947 年　③ 1903 年　④ 1921 年
位置：山頂白加道 15-17 號

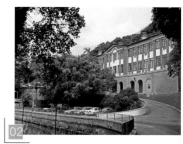

官邸為簡約主義帶古典風格建築，由工務局設計，平面矩形，南面中央入口建有雙柱式平頂門廊，柱子為陶立克風格，上層兩邊各有一個陽台，地下其餘三面以遮光拱廊環繞。西面較為深入，廊頂為平台，上層四坡屋頂挑出較大距離，不用柱子承托。官邸裝有冷氣等現代化設備，連花園和車房佔地約一英畝。

維多利亞大廈為高級公務員宿舍，由維多利醫院的產科翼樓（Maternity Block）翻新而成，是香港首座由病房改用為住宅的建築。大樓為折衷主義設計，牆面為紅磚和仿石批盪，是喬治亞風格；立面的三段構圖，中央頂部的三角屋簷，是文藝復興風格；地下淺窄的拱形柱廊和拱心石是新古典主義建築的特徵。原本的圓拱窗門已統一改為長窗，四坡頂則改為雙坡頂。

維多利亞醫院是紀念維多利亞女皇登基 60 週年而建的產科醫院，而另一項目為興建域多利道。醫院是巴馬丹拿在比賽中獲選的作品，屬文藝復興建築風格。1897 年，港督羅便臣爵士在西營盤國家醫院

旁主持奠基，其後決定在現址興建。1903 年 11 月 7 日啟用，包括主樓和左面的醫務人員宿舍，奠基石亦移到該處。1920 年，為應付床位需求，購入東面 Lyeemun House 作為病房，到 1925 年拆卸。1921 年在西面興建產科翼樓時，把平整出來的泥石用來堆砌原先的斜道，以省去把泥石運走的開支，並加建網球場。新翼落成後接收男病人。1923 年進行中座改建工程，主要是重建受白蟻侵蝕的屋頂。1924 年把主樓擴建為完整的兩層建築，三座大樓高度一致，白色外牆改為灰色上海灰泥批盪，1937 年與西營盤國家醫院併入剛啟用的瑪麗醫院，轉作休養用途。戰時主樓和中座受到炮火嚴重破壞，1947 年 10 月 26 日正式關閉，以重建為輔政司官邸。1950 年 6 月，工人在地窖中發現四件銀器和一具鏽蝕了的顯微鏡，證實為香港淪陷當日，副工務司施溫等人暫居醫院時所藏部分物品，其他物品於香港重光後已被水務署長活度發現並挖走。當時流傳港督府在戰前埋藏了 25 幅

名畫，成為首號神秘寶藏，引起市民極大興趣；而皇仁書院校長胡禮博士的大理石頭像，則在書院殘址中出土，其後安置在新校的大堂中。

建築物檔案：

- 1903 年　維多利亞醫院啟用。
- 1921 年　增建產科翼樓。
- 1924 年　主樓擴建。
- 1941 年　主樓和宿舍遭炮火破壞。
- 1947 年　醫院關閉，產科翼樓重修為公務員宿舍。
- 1951 年　主樓和宿舍重建為輔政司邸。

01 輔政司官邸（攝於 2014 年）
02 改建自維多利亞醫院產科大樓的維多利亞大廈（攝於 2004 年）

③

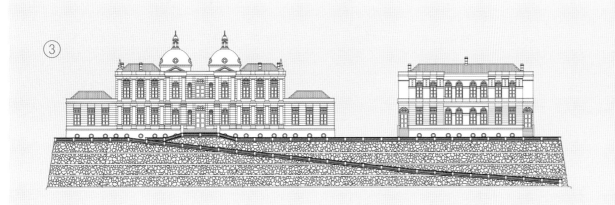

① 輔政司官邸
Victoria House

② 維多利亞大廈
Victoria Flats

③ ④ 維多利亞醫院
Victoria Hospital

西北立面

④

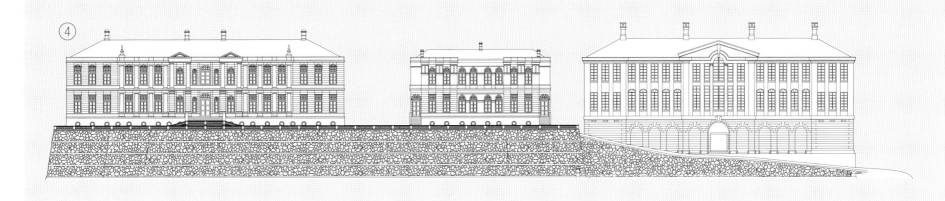

① ②

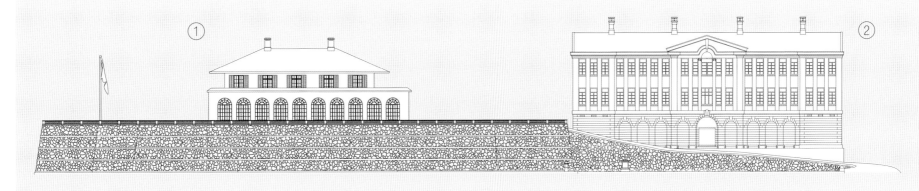

荷李活道
已婚警員宿舍
HOLLYWOOD ROAD POLICE
MARRIED QUARTERS

建築年代：① 1951 年
　　　　　② 1922 年
位置：①上環鴨巴甸街 35 號
　　　②半山堅道 150 至 156 號

　　荷李活道警察宿舍是亞洲首個大型員佐級已婚警員宿舍，模式與禮頓山道公務員宿舍相同。宿舍耗資 298 萬元，由工務局設計，現代簡約功能主義建築，簡單的線條、深陷的露台和窗台、懸挑的門廊和梯間的圓窗為主要特徵；不用曲面而用平直的牆面，能減省成本和善用空間。宿舍包括 AB 兩座和校舍，A 座高八層、B 座高七層，設計一樣，A 座地下一層闢作 14 間車房、三間合作社和三個儲物室。每座長 240 尺，闊 42 尺，有一部升降機，公用男女浴室、水廁和洗衣間分設於每層兩端，有冷熱水喉和煤氣電力供應，並有收音機及麗的呼聲設備。每層有 10 戶單房和兩戶孖房，單房包括可間一房一廳的單位連露台；

廚房設於公用走廊另一邊的露台，走廊和單位以玻璃窗間開，總計 168 戶。另一座為小學校舍，名「荷李活道警察子弟小學」，樓高兩層，有六個課室。戰後經濟剛剛起步，着重節儉簡約實用，此處的原中央書院遺址上的地基、石牆、圍牆和相連的地下公廁保留繼續利用。

　　俗稱「幫辦樓」的堅道已婚警官宿舍分西座和東座，分別有九個和六個單位，紅磚外牆，天面和樓梯用混凝土。新古典主義風格見於飛簷、牛眼窗、拱心石、半圓和三角楣飾、陶立克柱列承托的門廊等，與同期興建的中環牛奶公司倉庫、香港大學醫學院、學生會樓等風格相近。外牆附有帶狀磚飾，營造維多利亞時代的結構彩繪（Constructive Polychromic Brickwork）特色。遊廊有突出的梯形陽台，令立面更添韻律變化。九個單位均為一廳兩房，另設兩個浴室、廚房、廁所和工人房；其他六個單位則有多一個睡房。

　　戰前警隊只為高級警務人員提供宿舍或租屋津

貼，戰後麥景陶上任處長，大幅提升警隊待遇和福利，不斷興建宿舍。1951 年起至 1970 年間，每年至少都有一間宿舍落成。1963 年為高峰期，是港督柏立基爵士離任前一年，共有 15 間宿舍開始興建。

建築物檔案：

- 1915 年　幫辦樓西座建成。原址為配水庫。
- 1922 年　幫辦樓東座建成。
- 1950 年　5 月，動工興建警員宿舍。
- 1951 年　4 月 11 日，港督葛量洪夫人主持開幕。
- 1969 年　幫辦樓用作香港大學法律系校舍和宿舍。
- 1973 年　法律系遷往新落成的鈕魯詩樓。
- 1974 年　小學改為少年警訊會所。
- 1976 年　宿舍單位露台加設廁所。
- 1977 年　幫辦樓拆卸，原址用作堅道公園。
- 2000 年　2 月，宿舍空置。
- 2014 年　宿舍改建為 PMQ 元創方。

01 荷李活道已婚警察宿舍（攝於 2011 年）
02 堅道公園原為堅道警官宿舍（攝於 2007 年）

① 荷李活道已婚警員宿舍
Hollywood Road Police Married Quarters

② 堅道警官宿舍
Police Officers' Quarters - Caine Road

①② 東北立面

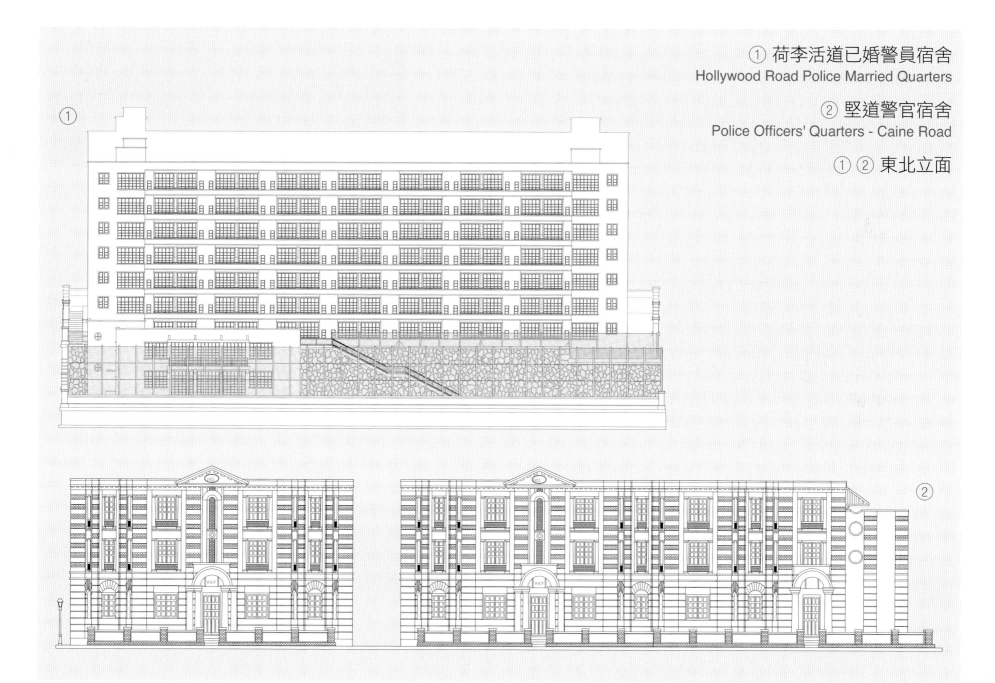

南昌街 146 號
146 NAM CHEONG STREET

建築年代：1963 年
位置：深水埗南昌街 146 號

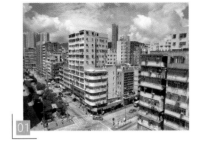

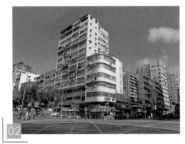

　　南昌街 146 號是典型的戰後圓角單邊唐樓，特色為兩面向街、圓角、懸臂式露台並以鐵窗圍封，內部無主力牆間隔房間和露台；一梯一伙，廚房、浴室和廁所設於後座，與廳房有明確的分隔，總面積 1,200 平方呎。三樓和五樓都設有花架和簷蓬，花架兩旁設有防盜的鐵花，是當時流行的裝置。大廈根據 1955 年《建築物條例》規定，樓宇至少有一道通往天台的扶手樓梯，闊度不少於 0.9 米，有窗戶採光通風，梯台與梯台間樓梯不多於 16 級；窗門面積不少於樓面的十分之一，窗門高度不少於兩米、窗台高於一米，廚房、廁所和浴室必須有窗等。落成早期地舖連閣樓是百貨公司，門口兩旁為租書檔，上面搭有留宿用閣樓，後巷外為補鞋舖，二樓為包辦筵席的公司，三樓為百貨公司東主寓所，四樓和六樓是包租房，五樓是家庭式工場，天台部分地方用作製牛肉乾工場，埋舖留宿，是當時社會的典型寫照。

　　戰後至 1970 年代間，一般稱有廳房間隔的樓宇為「洋樓」，沒有間隔的叫「唐樓」，戰前報章沒有「唐樓」字眼，戰後報章沿用戰前樓宇用語，騎樓被懸臂式露台取代。地產商賣「唐樓」廣告，指可以分間出許多房作收租，吸引海外回流的有錢「唐人」購買。清末民初，香山縣（今中山）前山唐家灣是外洋航綫站點，廣東人從這處出洋謀生，信件上寫「唐」字便能寄抵家鄉，故海外有「唐人」、「唐裝」、「唐餐」、「返唐山」等用語產生。香港樓宇建築規定緣起於 1894 年爆發的大鼠疫。1903 年港府頒佈《建築法例》，以 1890 年《英國房屋法令》及 1894 年《倫敦建築法令》為依據，主要考慮採光需要，改善衛生，樓宇高度規定與街道成 63.5 度角以內，即三或四層，五層以上要有港督特許，必須要有騎樓和窗，騎樓免地價。1935 年，港府修例規限騎樓闊度。戰後香港人口激增，居住問題嚴峻，租金暴升，港府於 1947 年制定《業主與租客條例》，業主難以向租客收樓，市區重建困難。1955 年，《建築物條例》重新制定，向街道

主牆增至 76 度角，即九至十層，刺激樓宇重建，更出現頂層削斜的階梯狀樓宇。由於重建步伐過速，發展項目過盛，基建滯後引致問題出現。港府於 1962 年 10 月 19 日修窄地積比率，減少重建樓宇面積，但建築事務監督仍可依舊例審批 1966 年 1 月 1 日前呈交的建築工程申請。這個漏洞導致建築狂潮湧現，銀行紛紛投資地產，趕及在限制前重建舊樓。1965 年，經歷銀行擠提風潮，樓市終於崩潰。

📁 　**建築物檔案：**

- 1963 年 7 月，樓宇入伙。
- 2013 年 地產商完成購入所有業權後的收樓程序，以劏房形式出租。

01 南昌街 146 號是圓角單邊唐樓（攝於 2009 年）
02 南昌街 146 號外貌（攝於 2009 年）

南昌街 146 號
146 Nam Cheong Street

① 西南立面
② 西北立面

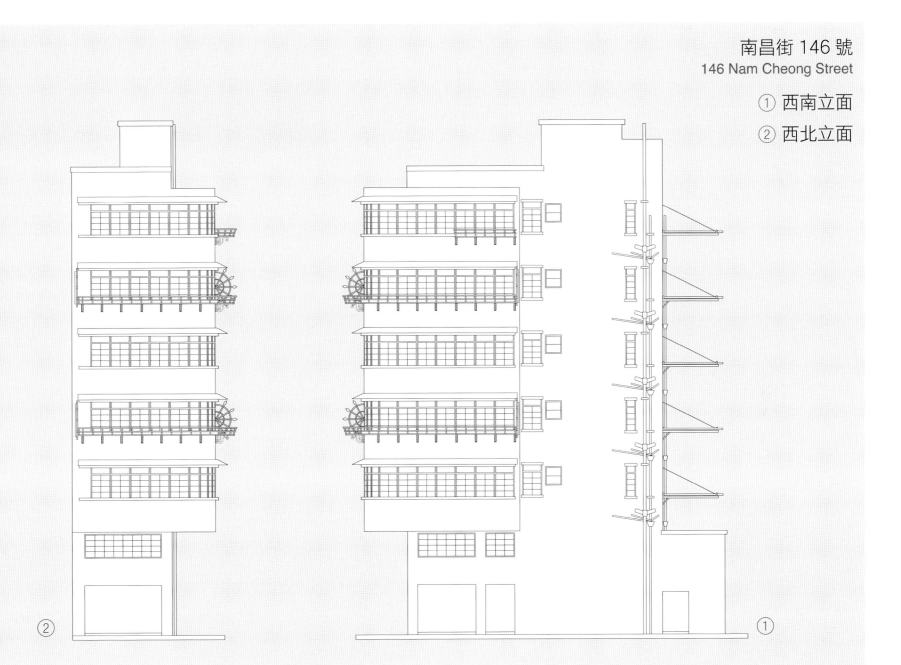

蘇屋邨
SO UK ESTATE

建築年代：1963 年
位置：深水埗蘇屋邨

蘇屋邨是當時遠東最大型的住宅發展計劃，耗資 5,000 萬元，建築師甘銘負責整體規劃，由受推薦的建築師各自設計小社區。16 幢大廈順山勢往上，在多個地台興建，共有 5,312 個單位，可容 31,600 人居住；旁邊另建保安道公園和九龍第二個小童圖書館。利安公司設計的第一期，由西至東分別為八層的杜鵑樓、13 層的海棠樓和茶花樓；杜鵑樓並有郵局和 32 個舖位。陸謙受設計第二期，12 層的 T 型屋宇，分別為荷花樓、彩雀樓和百合樓，前兩廈之間有大廣場供休憩；蘇屋南官立小學位於後兩廈之間，蘇屋北官立小學附在百合樓北端，再與居民大會堂圍合。兩校各有 24 個課室，分上下午班，可容 4,300 名學生，1977 年轉為新辦燕京書院校舍。第三期由司徒惠設計，為香港首批 Y 型大廈，分別為金松樓、楓林樓、綠柳樓、丁香樓和櫻桃樓，每座 16 層，三翼各有四個單位，中座兩個單位，第 5、8、11 和 12 層的中座闢作兒童嬉戲場所。周李氏設計第四

期，包括 12 層長型的劍蘭樓，16 層相連長型的蘭花樓、壽菊樓、牡丹樓和石竹樓，牡丹樓並設幼稚園。由於樓宇間有一定距離，而屋宇採用了大量開放式單邊走廊，空氣對流良好，高層住戶在當時甚至享有海景。蘇屋邨是第一代用海水沖廁的屋邨，系統亦由司徒惠設計。1961 年 11 月 8 日，雅麗珊郡主訪問綠柳樓 1509 室住戶，又在辦事處旁邊種植一棵櫻桃樹，人稱「公主樹」。在重建時，俗稱「白屋仔」的圓角火水供應倉、辦事處小屋、入口大門牌、繪有屋邨景象的弧形涼亭和最底兩層楓林樓單位得以保留。

戰後香港人口激增，志願團體香港模範屋宇會於 1950 年成立，建有模範邨，為低收入者提供廉租房屋。1954 年，市政局成立香港屋宇建設委員會，提供廉租房屋予白領階級中的低薪者。至 1973 年改組為香港房屋委員會止，共建有十個廉租屋邨，首個為 1958 年的北角邨，其次是西環邨，蘇屋邨是第三個，彩虹邨單位最多，華富邨面積最大屋廈最多。當

時申請蘇屋邨單位資格為每月全家入息 300 至 1,200 元，月租 48 元至 150 元，包括差餉，申請者多不勝數，曾出現萬人排隊申請場面。

建築物檔案：

- 1957 年　展開一年的地盤平整工程。
- 1959 年　開始興建。翌年 11 月，第一期完工。
- 1961 年　1 月，第二期完工。4 月，第三期完工。
- 1963 年　5 月，第四期完工。
- 2010 年　拆卸第三和第四期重建。
- 2013 年　拆卸第一和第二期重建。
- 2016 年　9 月，首批重建單位入伙。

01 樓宇採用大量開放式單邊走廊，空氣對流良好（攝於 2000 年）
02 蘇屋村依山勢向上興建（攝於 2005 年）

蘇屋邨
So Uk Estate

西南立面

華富邨
WAH FU ESTATE

建築年代：1971 年
位置：薄扶林華富邨

華富邨是香港屋宇建設委員會興建最大的一個廉租屋邨，由廖本懷設計，耗資 9,000 萬元，單位 7,788 個，可容 5.4 萬人。16 座鋼筋混凝土屋廈分佈在五個地台，樓高八至 24 層，可抵受颱風，當中雙塔式大廈是香港首創，以露台或中央走廊出入。近海建築偏向低矮，因海景而有「平民豪宅」稱譽。

華富邨是首個以市鎮模式規劃的公共屋邨，偏遠的華富邨在設計上引入了各類設施，以補早期公共交通不足，是日後大型屋邨和新市鎮發展的主導模式。屋邨設有三個多層停車場、兩個中心商場、三個巴士總站、第三間公共圖書館、一間兒童圖書館、銀行郵局、消防局、診所、酒家、餐廳、街市、各式商店、大禮堂、遊樂場、花園、四所小學和十所幼稚園等，而每座大廈都有地舖。小學分別為 1968 年開辦的寶血小學和魯班學校、1970 年的鶴山學校和佛教中華學校，各有 24 個課室，上下午班有 2,000 名學生。中學為 1973 年開辦的聖公會呂明才中學和 1980 年的利瑪竇書院香港華富分校，後者校址於 1991 年重

建為香港培英中學。村口華富閣於 1979 年設有大大百貨公司和華富閣戲院。設有 9,200 條線路的電話機樓則受相鄰停車大廈結構問題影響，遲了一年於 1972 年啟用。

由於屋邨偏僻，早期公共交通不多，加上一些不利報導，例如位處墳場舊址、供電故障等，故申請未如市區的廉租屋邨般瘋狂踴躍。開始入伙時只有一條巴士線，居民往往要用個半小時輪侯，遂僱用旅遊車代步。1968 年，港府播放《華富新邨》宣傳影片，吸引市民入住。後來居民漸多，巴士公司亦提供足夠服務，屋邨在完工後不久便住滿。當時申請資格為每月全家入息 400 至 900 元，六至八人單位月租 95 至 135 元，包括差餉。

1954 年，港府因為石硤尾木屋區大火，開始興建徙置大廈，安置木屋區居民，1961 年推出「政府廉租屋計劃」，由工務局設計和興建政府廉租屋，建成後由屋建會管理。1973 年，港府推行「十年建屋計劃」，屋建會改組為房屋委員會，並成立房屋署，

接收 17 個政府廉租屋邨、10 個屋建會的廉租屋邨和所有徙置大廈，統稱「公共房屋」。

建築物檔案：

* 1963 年　宣佈興建，翌年啟動。
* 1967 年　10 月，開始分階段入伙。,
* 1968 年　9 月 27 日，港督戴麟趾主持開幕，以紀念屋建會第 25,000 個單位於華美樓九樓落成。
* 1970 年　2 月 17 日，根德公爵夫人巡視華富邨。
* 1971 年　6 月，第四期完工。
* 1978 年　增建華翠樓和華景樓。

 華富邨為近海建築，是首個以市鎮模式規劃的公共屋邨（攝於 2004 年）

02 雙塔式大廈是香港的首批（攝於 2018 年）

華富邨
Wah Fu Estate

南立面

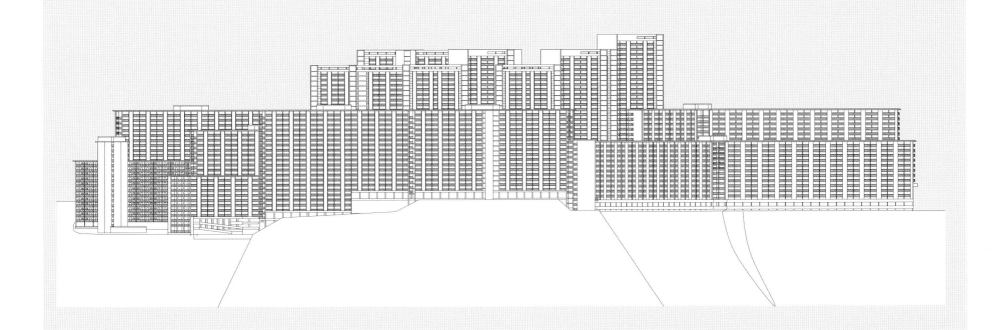

勵德邨
LAI TAK TSUEN

建築年代：1976 年
位置：銅鑼灣大坑勵德邨

勵德邨是香港房屋協會興建的廉租屋邨，以委員鄔勵德（Michael Wright）命名，黃祖棠建築工程設計所設計，耗資 3,600 萬元，屋邨可容 1.7 萬人。開發前地盤為一懸崖，施工期間屢遇山泥傾瀉，致使工程延長了三年。屋邨由 27 層的勵潔樓、德全樓和邨榮樓組成，前兩者是香港唯一雙圓筒型建築，合共 972 個單位；末者為四座相連的長型中央走廊式大廈，有 1,704 個單位。屋邨風景優美，與富戶為鄰，有最高貴廉租屋邨稱號。單位面積以每人 35 平方呎計算，有獨立廚房、廁所和騎樓，11 人單位有浴室，雙圓塔型大廈單位備有浴缸。圓塔每層由 10 個扇型單位和三角型樓梯組成，半開放式內部有助採光通風，每相隔一層有一單位空置為活動空間。設備有超級市場、肉食市場、銀行、市場攤位、商店、兩個遊樂場，另有兒童圖書館、幼稚園、診所和青年中心等。罕有地，同屬房協的勵德邨和觀龍樓的天台都是開放的，這是由於沒有平坦空地，故要物盡其用。勵德邨

天台於 1980 年曾闢有兩個網球場，並成立網球會；1968 年由司徒惠設計的觀龍樓，則有社區中心、幼稚園、兒童圖書館、籃球場和遊樂場。

1972 年 4 月 25 日至 29 日，房協推出 1,600 個勵德邨單位，接受月入 800 至 1,500 元的家庭申請，其他留作安置重建項目的居民。四日間收到 5.9 萬個申請，經過三輪抽籤，只有 6,000 戶獲得調查和家訪。入伙時五人單位至 11 人單位租金由 213 元至 425 元不等，為屋邨之冠。

被譽為「公屋之父」的鄔勵德是英國人，1912 年在港出生，祖上兩代亦在港府工作。1938 年留學英國後，加入港府擔任建築師，二戰集中營生活令他體會基層亦應活得有尊嚴。1963 年出任工務司，1969 年退休返英，2018 年離世。1951 年，聖公會何明華會督成立香港房屋協會，施玉麒牧師負責統籌工作，以紓緩居住問題。籌備首個廉租屋邨上李屋邨時，鄔勵德力主單位應有「獨立廚廁」，即著名的《鄔

勵德原則》，為後世興建房屋及重建翻新徙置大廈的重要標準。1953 年石硤尾木屋區大火，急需興建房屋安置災民，徙置大廈設有天台課室和地舖，單位內牆身可容日後打通，令日後基層生活大大改善。

建築物檔案：

- 1969 年 1 月，宣佈興建。
- 1975 年 6 月 1 日，邨榮樓入伙。
- 1976 年 3 月 18 日，鄔勵德主持揭幕禮。
 4 月，全部完工。
- 2005 年 天台改為花園。

01 勵德邨由四座相連的長型中央走廊式大廈，連同兩座香港唯一雙圓筒型建築組成（攝於 2018 年）
02 圓筒型設計的勵潔樓、德全樓，能令更多單位飽覽維港美景（攝於 2018 年）

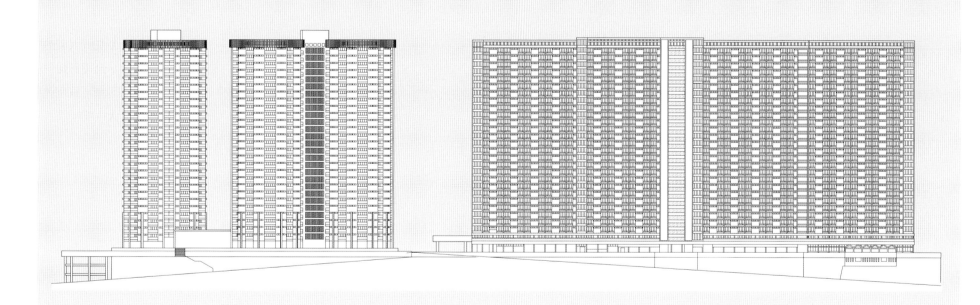

全書建築繪圖總彙

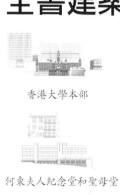

香港大學本部

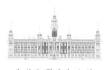

香港大學本部大樓

香港大學學生會大樓

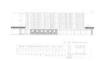

香港大學化學樓和羅富國科學館

明原堂

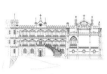

大學堂

何東夫人紀念堂和聖母堂

聖約翰學院和利瑪竇堂

香港中文大學

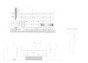

新亞書院

崇基學院

馬料水車站和崇基學院

聯合書院

聯合書院——
張祝珊師生康樂中心和水塔

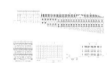

羅富國師範學院和梁文燕官立小學

嶺南書院

嶺南書院

嶺南學院

香港工業專門學院和香港理工大學

珠海書院

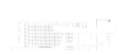

香港浸會學院

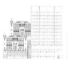

樹仁書院

香港城市理工學院

香港科技大學

香港教育學院和灣仔書院

柏立基和羅富國師範專科學校

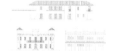

鄉村師範學校和港督粉嶺別墅

葛量洪師範專科學校

西營盤官學堂

英皇書院

語文教育學院和老虎岩官立小學

香港公開進修學院

凌月仙小嬰調養院

皇仁書院

中央書院

官立嘉道理爵士小學

香港真光中學

慈幼學校

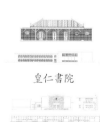

寶覺女子職業中學

拔萃男書院

拔萃書室

拔萃書室

| 聖保羅書院 | 聖保羅書院 | 聖保羅書院 | 聖馬可中學 | 鄧鏡波學校 | 民生書院 |

| 何東女子職業學校 | 香港培道中學 | 伊利沙伯中學 | 華仁書院 | 麗澤中學 | 德望學校 |

| 聖芳濟書院 | 瑪利諾修女學校 | 瑪利諾神父教會學校 | 高主教書院 | 拔萃女書院 | 拔萃女書院 |

| 拔萃女書院 | 崇真英文書院 | 九龍工業學校 | 英華書院 | 英華書院 | 英華書院 |

| 嘉諾撒聖方濟各書院 | 聖若瑟書院 | 聖若瑟書院 | 聖若瑟書院 | 培英中學 | 培英中學 |

| 沙田培英中學和 Eden Hall | 香港航海學校 | 聖若瑟英文中學 | 聖保羅男女中學 | 伍少梅工業學校 | 喇沙書院 |

| 香港佑寧堂 | 中華基督教會公理堂 | 基督復臨安息日會九龍教會 | 中華循道公會九龍堂 | 聖母無原罪主教座堂 | 聖母無原罪主教座堂 |

主教府和聖母無原罪修院　　聖安多尼堂　　印度廟　　聖五傷方濟各堂　　禮賢會九龍堂　　聖公會聖雅各堂

信義會真理堂　　聖若瑟堂　　九龍清真寺暨伊斯蘭中心　　耶穌基督末世聖徒教會香港聖殿　　香港防癆會　　律敦治療養院

葛量洪醫院　　贊育醫院　　西營盤賽馬會分科診療所　　伊利沙伯醫院　　明愛醫院　　政府合署

北九龍區裁判司署　　銅鑼灣裁判署　　西區裁判署　　香港電台廣播大廈　　九龍消防局　　堅尼地城屠場

和平紀念碑　　威爾斯親王大廈　　美國總領事館　　救世軍總部　　皇后碼頭　　天星小輪碼頭

啟德機場客運大樓　　山頂纜車總站——爐峰塔　　凌霄閣　　聖約翰大廈　　中國銀行大廈　　荷蘭行

德意志亞洲銀行　　荷蘭銀行　　渣打銀行大廈　　滙豐總行大廈　　滙豐分區大廈　　滙豐分區大廈和半島大廈

公主行

愛丁堡大廈

皇后大道中 13 號

有利銀行和皇室行

歷山大廈

中華總商會大廈

萬宜大廈

東英大廈

康樂大廈

九龍電話大廈

麗的呼聲

電器大廈

邵氏片場行政大樓

電視廣播有限公司

香港商業電台

生力啤酒廠

香港中華煤氣公司

嘉頓公司

九龍殯儀館

百老滙大戲院

京華戲院

樂宮戲院

璇宮戲院

紀念殉戰烈士福利會

伊利沙伯女皇二世青年游樂場館

摩士大樓

大會堂

愛丁堡廣場（1970 年代景觀）

干諾道中海旁（1900 年代景觀）

美麗華酒店

文華酒店

香港希爾頓大酒店

富麗華大酒店

香港會所大廈

皇家香港賽馬會

大看台和會員看台第一座

會員看台和公眾看台

香港大學校長宿舍

輔政司官邸

荷李活道已婚警員宿舍

南昌街 146 號

蘇屋邨

華富邨

勵德邨